Νίκος Δεσύλλας

Ελλάδα
ΠΑΤΡΙΔΑ ΤΟΥ ΦΩΤΟΣ

Καλλιτεχνική διεύθυνση: Μαρία Καρατάσσου

Nikos Desyllas

Greece
THE LAND OF LIGHT

Art director: Maria Karatassou

SYNOLO

Όμορφη και παράξενη πατρίδα
Ωσάν αυτή που μου᾽ λαχε δεν είδα

Οδυσσέας Ελύτης

Such a beautiful and strange country
as the one that has befallen me I have never seen before

Odysseus Elytis

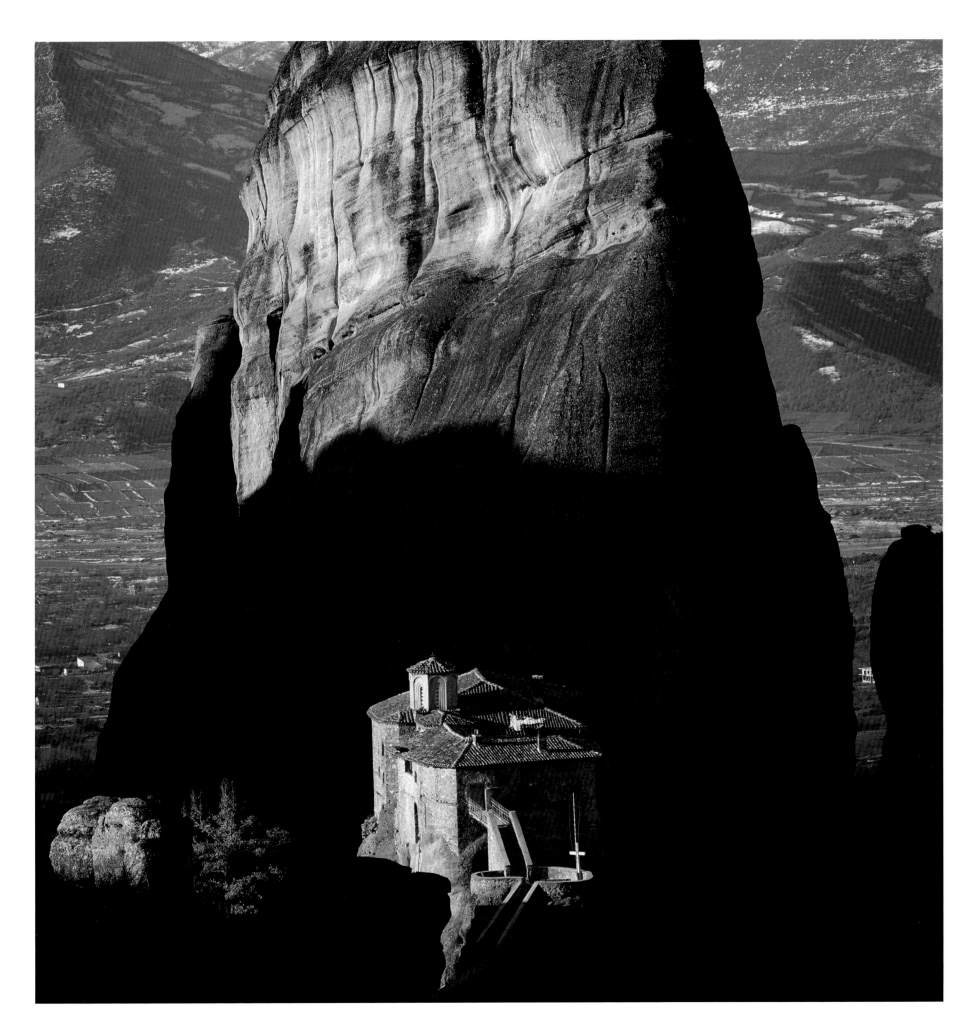

Κειμενο του Εκδοτη

Η Ελλάδα δεν θα μπορούσε να χωρέσει στις περιορισμένες σελίδες μιας έκδοσης. Αυτό δεν σημαίνει ότι θεωρούμε ομορφότερες τις περιοχές της χώρας μας που περιλαμβάνονται στις σελίδες που ακολουθούν. Είναι απλώς ενδεικτικές ενός συνόλου, εξίσου γοητευτικού, εξίσου «παράξενου».

Μαρία Καρατάσσου

Publishers Text

The landscape of Greece cannot be fitted within the pages of a book. This does not mean that we consider the areas included in the following pages to be the most beautiful. They are merely indicative of a whole that is equally charming, equally-strange.

Maria Karatassou

Κάθε έθνος αποκτά τα διακριτικά του στοιχεία και ξεχωρίζει χάρη σε κάποια ιδιαιτερότητα που πηγάζει από την ιστορία του. Η Ελλάδα σχηματίστηκε ως κράτος το 1830, αλλά μέχρι τότε διατήρησε συνεχώς μια γλωσσική παράδοση που χρονολογείται από τη Μυκηναϊκή Γραμμική Β' (1500 π.Χ.) και διαδόθηκε στην Εγγύς Ανατολή από την εποχή του Μεγάλου Αλεξάνδρου. Η μετάφραση της Παλαιάς Διαθήκης από τους εβδομήντα ελληνίζοντες Εβραίους τον 2ο π.Χ. αι. στην αλεξανδρινή «κοινή», αποτέλεσε, κατά τον μεγάλο γλωσσολόγο του Πανεπιστημίου Birmingham, George Thomson, την αρχή της νέας ελληνικής γλωσσικής παράδοσης. Ακόμα και σήμερα ένα εκκλησίασμα, με τις βασικές γνώσεις της γλώσσας, είναι σε θέση να παρακολουθήσει χωρίς κόπο τη λειτουργία στη γλώσσα των Ευαγγελίων. Τρεις από τους τέσσερις εξάλλου Ευαγγελιστές, έγραψαν τα ευαγγέλια στην ελληνική για να καταστήσουν τους ελληνόφωνους, του γνωστού τότε κόσμου, κοινωνούς του λόγου του Χριστού. Η Ορθοδοξία και η πρωτεύουσα της ανατολικής Ρωμαϊκής Αυτοκρατορίας έγιναν η κιβωτός της ελληνικής ως γλώσσας της εκκλησίας.

Η νεότερη Ελλάδα δεν κληρονόμησε μόνο την ευθύνη μιας μεγάλης πολιτισμικής παράδοσης, αλλά ανέλαβε και την επανασυγκρότηση της επικρατείας των αρχαίων της προκατόχων. Μολονότι ο αλυτρωτισμός του 19ου αιώνα δεν ήταν ελληνική εφεύρεση, η παρουσία μνημείων του ένδοξου παρελθόντος αποτέλεσαν καθοριστικό στοιχείο στη διαμόρφωση του ελληνικού μεγαλοϊδεατισμού, και δεσμευτική υπόμνηση για όσους χάραζαν την ελληνική εξωτερική πολιτική. Στη διάρκεια του 19ου αιώνα η ελληνική επικράτεια μεγάλωνε διαρκώς. Μέσα σε πενήντα χρόνια (1830 - 1881) προστέθηκαν στο Μοριά, τη Ρούμελη και τις Κυκλάδες, τα Ιόνια, ο σιτοβολώνας της Θεσσαλίας και η Άρτα. Κατά τους Βαλκανικούς Πολέμους (1912-'13) η Ελλάδα απέκτησε την Κρήτη, την Μακεδονία την Ήπειρο και νησιά του ανατολικού Αιγαίου. Στο συνέδριο των νικητών του Πρώτου Παγκοσμίου Πολέμου, το 1919, που είναι γνωστό ως Συνέδριο της Ειρήνης στο Παρίσι, ολόκληρη η Θράκη περιήλθε στην Ελλάδα.

Η Μικρασιατική Καταστροφή, το 1922, έφερε σε μια χώρα μόλις πέντε εκατομμυρίων, ενάμιση περίπου εκατομμύριο πρόσφυγες. Με τη

συνθήκη της Λωζάννης, το 1923, καθορίστηκαν τα ελληνοτουρκικά σύνορα και επιβλήθηκε η ανταλλαγή των πληθυσμών ανάμεσα στις δύο χώρες. Η τελευταία επέκταση των συνόρων της Ελλάδας πραγματοποιήθηκε στο Συνέδριο των Παρισίων του 1947 με την προσάρτηση της Δωδεκανήσου. Η γεωπολιτική σημασία της Ελλάδας την κατέστησε σύμμαχο της θαλάσσιας δύναμης που από τα μέσα του δεκάτου αιώνα κυριαρχούσε στην ανατολική Μεσόγειο. Η σχέση των ελληνικών κυβερνήσεων με τη Μεγάλη Βρετανία, κατά τον Πρώτο και τον Δεύτερο Παγκόσμιο Πόλεμο, υπήρξε προϊόν γεωπολιτικών καταναγκασμών. Και στις δύο περιπτώσεις το κόστος της πολεμικής συμμετοχής ήταν υψηλό για την Ελλάδα. Στην πρώτη περίσταση η απόφαση του Ελευθέριου Βενιζέλου να πολεμήσει στο πλευρό της Τριπλής Συνεννόησης, προκάλεσε έναν διχασμό που ταλαιπώρησε τη χώρα για πολλές δεκαετίες. Στη δεύτερη περίσταση, ο νικηφόρος πόλεμος κατά των φασιστικών δυνάμεων και η αντίσταση κατά του στρατού Κατοχής, επέφεραν δυσβάσταχτο κόστος. Η καταστροφή της οικονομίας και ο λιμός που θέρισε τους αστικούς πληθυσμούς οδήγησε τη χώρα στον εξοντωτικό εμφύλιο του 1946-49. Το χάσμα που προκάλεσε στην κοινωνία ο αδελφοκτόνος πόλεμος γεφυρώθηκε οριστικά μόνο κατά την τελευταία δεκαετία του 20ού αιώνα.

Κινήσεις πληθυσμών από και προς το εσωτερικό της χώρας σημειώνονταν από την αρχή της ιστορίας. Το ευχάριστο κλίμα αποτέλεσε στοιχείο έλξης και η άγονη γη ήταν ο παράγοντας που απωθούσε το δημογραφικό πλεόνασμα. Ώσπου να φθάσει η Ελλάδα στο σημείο να δέχεται και να συντηρεί παράνομους μετανάστες και οικονομικούς πρόσφυγες, έκανε περισσότερο «εξαγωγή» από ό,τι «εισαγωγή» πληθυσμών. Οι πρόσφυγες της Μικράς Ασίας βρέθηκαν στο εθνικό κέντρο υπό συνθήκες καταναγκασμού και όχι επιλογής. Μεγάλες εμπορικές παροικίες είχαν από τους προηγούμενους αιώνες δημιουργηθεί σε ευρωπαϊκές πρωτεύουσες ενώ, από τις αρχές του 20ού αιώνα, ένα κύμα από μετανάστες, κυρίως από την Πελοπόννησο, εγκαταστάθηκαν στις ΗΠΑ. Η μετεξέλιξή τους από αγρότες σε μαγαζάτορες και επιχειρηματίες στη διάρκεια μιας γενιάς, αποτελεί αδιάψευστη μαρτυρία για την προσαρμοστικότητά τους.

Μεταξύ 1950 και 1975, περίπου μισό εκατομμύριο Έλληνες μετανάστευσαν στη Δυτική Ευρώπη, ιδιαίτερα στη Γερμανία ως *φιλοξενούμενοι εργάτες*. Ο όρος δήλωνε ότι οι Γερμανοί, αντίθετα από τους Αμερικανούς, δεν ενδιαφέρονταν να αφομοιώσουν το εισαγόμενο εργατικό δυναμικό. Η εγγύτητα της Γερμανίας προς την Ελλάδα διευκόλυνε την επιστροφή πολλών αποδήμων, οι οποίοι δημιούργησαν μικρές επιχειρήσεις στα αστικά κέντρα.

Υπάρχει η άποψη ότι τα ελληνικά πολιτικά κόμματα δεν υπήρξαν πετυχημένες απομιμήσεις των δυτικοευρωπαϊκών τους προτύπων. Η οικογενειοκρατία και οι πελατειακές σχέσεις μείωναν τη λειτουργία των κομμάτων ως ιδεολογικές οντότητες και εμπόδιζαν την εξέλιξή τους σε συλλογικούς οργανισμούς.

Δεδομένου ότι τα ελληνικά πολιτικά κόμματα δεν υπήρξαν μαζικές οργανώσεις που συγκροτήθηκαν με ταξικά κριτήρια, έφεραν πάντοτε την

σφραγίδα της προσωπικότητας των δημιουργών τους. Κι όμως σε λίγες άλλες ευρωπαϊκές χώρες ο κοινοβουλευτικός βίος υπήρξε πιο ομαλός από εκείνον της Ελλάδας. Η ομαλότητα διήρκεσε από τα μέσα του 19ου αιώνα ως τον μεγάλο διχασμό του 1916 ανάμεσα στον αρχηγό του κράτους και τον αρχηγό της κυβέρνησης. Κατά τον 19ο αιώνα σημειώθηκαν οι ακόλουθες τάσεις στην πολιτική: μια συντηρητική εσωστρεφής διαδικασία δημιουργίας κράτους, υπό τον Κυβερνήτη Ιωάννη Καποδίστρια (1823 - 1831), ο κρατικός πατερναλισμός του Αλέξανδρου Κουμουνδούρου (1856 - 1881) και ο επαρχιακός εθνικισμός του Θεόδωρου Δηλιγιάννη (1881 - 1905). Στην άλλη όχθη της πολιτικής ήταν ο συνταγματικός Αλέξανδρος Μαυροκορδάτος (1821 - 1865) και ο μεγάλος μεταρρυθμιστής, Χαρίλαος Τρικούπης (1875 - 1895), ο οποίος δημιούργησε την οικονομική υποδομή για τη βιομηχανική απογείωση της χώρας. Αντίθετα από τους προκατόχους του, ο μεγαλύτερος εκσυγχρονιστής του 20ού αιώνα, Ελευθέριος Βενιζέλος (1910 - 33), δεν υπήρξε διαλλακτικός με τον ανώτατο άρχοντα. Η σύγκρουση Βενιζέλου - Κωνσταντίνου είχε αφετηρία της δύο διαφορετικές εξωτερικές πολιτικές: την έξοδο της χώρας στο πλευρό της Τριπλής Συνεννόησης (Αγγλία, Γαλλία, Ρωσία) ή την ουδετερότητα. Η ουδετερότητα, την οποία υποστήριζε ο βασιλεύς Κωνσταντίνος, θα στοίχιζε την απώλεια ελληνικών εδαφών, οποιοσδήποτε και αν ήταν ο νικητής. Η πραξικοπηματική έξοδος του Βενιζέλου τελικά δικαιώθηκε. Ο Κωνσταντίνος Καραμανλής (1955 - '79) υπήρξε η κυρίαρχη πολιτική φυσιογνωμία της μεταπολεμικής Ελλάδας. Το όνομα του συνδέθηκε με την ανασυγκρότηση, την επαναφορά του δημοκρατικού πο-

λιτεύματος μετά τη στρατιωτική δικτατορία (1967 - '74) και την είσοδο της χώρας στην Ευρωπαϊκή Κοινότητα το 1981.

Με την είσοδο της Ελλάδας στην Ε.Κ., ολόκληρο το κοινωνικό σύστημα άρχισε να συγκλίνει προς τα ευρωπαϊκά πρότυπα. Ακόμα και η αποκλείνουσα ιδεολογία του ΠΑ.ΣΟ.Κ. και του χαρισματικού του αρχηγού, Ανδρέα Παπανδρέου (1981 -'96), δεν κατάφερε να εκτροχιάσει τη διαδικασία ουσιαστικής ενσωμάτωσης στην Ευρώπη. Όταν ο Κώστας Σημίτης (1996) έγινε πρωθυπουργός και αρχηγός του ΠΑ.ΣΟ.Κ., χρειάστηκε να κινητοποιήσει τον κρατικό μηχανισμό προκειμένου να πετύχει την είσοδο της Ελλάδας στην Οικονομική και Νομισματική Ένωση της Ευρώπης (ΟΝΕ).

Καθώς η ειρήνη έγινε καθημερινή πραγματικότητα και όχι ανάπαυλα ανάμεσα σε συγκρούσεις, το Ακαθάριστο Εγχώριο Προϊόν αυξήθηκε δεκαέξι φορές από το 1952 και οι Έλληνες αισθάνθηκαν περισσότερο ασφαλείς μέσα στα σύνορά τους παρά ποτέ. Η αμοιβαιότητα στις σχέσεις Ελλάδας και Δύσης παγιώθηκε.

Η σύγχρονη Αθήνα είναι το αποτέλεσμα απρόβλεπτων συνθηκών. Η μεταμόρφωση μιας ξεχασμένης κωμόπολης σε πρωτεύουσα του νέου κράτους, η αναπάντεχη είσοδος μισού εκατομμυρίου προσφύγων από τη Μικρά Ασία και η κατοπινή μεταπολεμική αστυφιλία, καθόρισαν το χαοτικό της πρόσωπο. Σε μια εποχή που ο παλιός χαρακτήρας της πόλης εξαφανιζόταν κάτω από την επίθεση της ανοικοδόμησης, ο αρχιτέκτων Δημήτρης Πικιώνης (1887 - 1968) σχεδίασε τους μνημειακούς περιπάτους του γύρω από

την Ακρόπολη για να συντηρήσει την ανάμνηση της προβιομηχανικής Αθήνας.

Παρά τη φιλοσοφική απαισιοδοξία του μέσου Έλληνα, που πιστεύει ότι τον έταξαν να ασκεί κριτική στο κράτος και την κοινωνία, η χώρα δεν τα κατάφερε και άσχημα. Κατά την περίοδο που διαμορφώθηκαν οι θεσμοί του ελληνικού κράτους, η Ελλάδα ευτύχησε να έχει άξια πολιτική ηγεσία, ισχυρά θεμέλια, σωστή πλοήγηση και φιλόδοξους στόχους.

Ο δυτικός διαφωτισμός παρέμεινε η ιδεολογία που διέπει τα ελληνικά συντάγματα και η διασπορά, ιδιαίτερα στην αφετηρία του κράτους, βοήθησε ώστε να μη χρειαστούν αυταρχικοί μεταρρυθμιστές για να γεφυρώσουν το χάσμα ανάμεσα στην πρώην οθωμανική επαρχία και τα δυτικά πρότυπα του νέου ελληνικού κράτους. Οι καταστροφές που έπληξαν τη χώρα, από τον εθνικό διχασμό του 1916, τη Μικρασιατική Κα-

ταστροφή του 1922 και τον εμφύλιο του 1946-'49, δεν εξέτρεψαν την Ελλάδα από την εκσυγχρονιστική της πορεία. Ο Εμφύλιος ωστόσο άφησε πληγές που υποτροπίασαν δεκαοκτώ χρόνια μετά το τέλος του. Το δικτατορικό καθεστώς της 21ης Απριλίου 1967, όμως, ένωσε τους Έλληνες εναντίον του και έτσι συνέβαλε άθελά του στην τελική συμφιλίωση.

Σήμερα η δημοκρατία στην Ελλάδα έχει εμπεδωθεί, η ανάπτυξη παρουσιάζει σημαντικούς ρυθμούς και ο εκσυγχρονισμός αποτελεί το διακριτικό της στοιχείο στη χειμαζόμενη γειτονιά της.

* Ο Θάνος Βερέμης είναι καθηγητής Πολιτικής Ιστορίας στο Πανεπιστήμιο Αθηνών και πρόεδρος στο Ελληνικό Ίδρυμα Ευρωπαϊκής και Εξωτερικής Πολιτικής (ΕΛΙΑΜΕΠ).

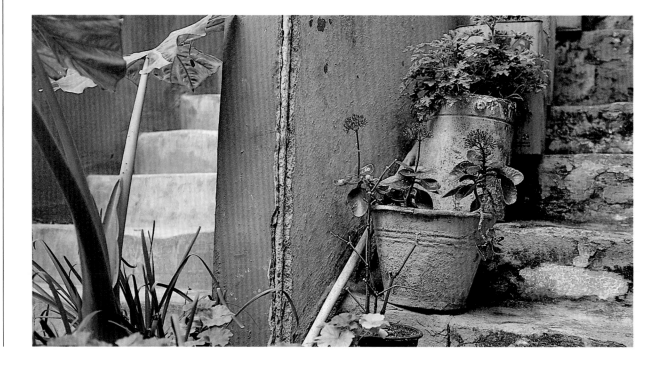

Η πατρίδα είναι μια έννοια εξαιρετικά ουγκεχυμένη. Κατοικεί εντός μας μια ζωή— έχει φωλιάσει μέσα μας από τα πρώτα μας χρόνια. Στην αρχή, πατρίδα είναι η αγκαλιά της μητέρας, αργότερα το παιδικό δωμάτιο, το σπίτι, ο δρόμος, η οικειότητα των σχέσεων. Με τα χρόνια, η πατρίδα γίνεται ιδέα, γίνεται εικόνα, γεννά συναισθήματα που ορίζουν τη δική μας ταυτότητα και μας αυτοπροσδιορίζουν μέσα από την αναγνώριση του περιβάλλοντος. Πατρίδα μπορεί να μην είναι αναγκαστικά μόνο η χώρα στην οποία μεγαλώσαμε, μπορεί να επιλέξουμε δεύτερες και τρίτες πατρίδες, όπως διαλέγουμε τις ισόβιες φιλίες. Η πατρίδα δεν ταυτίζεται υποχρεωτικά με τα όρια ενός εθνικού κράτους. Πατρίδα μπορεί να είναι γεωπολιτικοί σχηματιομοί που έχουν χαθεί πίσω στο χρόνο— αλλά πατρίδα μπορεί να είναι κι ένα αγαπημένο σπίτι ή ένα πολυδιαβασμένο βιβλίο. Πατρίδα, μ' άλλα λόγια, μπορεί να είναι αυτό που μας ορίζει και αυτό που εξουσιάζουμε.

Συνήθως, το πώς βλέπει κανείς έναν τόπο έχει να κάνει με το πώς βλέπει τον ίδιο του τον εαυτό. Η Ελλάδα, ως τόπος με συγκεκριμένα γωγραφικά όρια είναι μία πρόσφατη ιστορική πραγματικότητα, ανέκαθεν όμως υπήρξε *πατρίδα* για εκατομμύρια ανθρώπους διαφορετικής προέλευσης. Οι διάφορες ερμηνείες που δόθηκαν κατά καιρούς στον ελληνικό τόπο, οι προσεγγίσεις στη φύση και την ιστορία της Ελλάδας, όπως και οι πολιτιστικοί συνειρμοί τους οποίους γεννά η ελληνική κοινωνία αποτελούν ένα ξεχωριστό κεφάλαιο προς έρευνα και στοχασμό. Η πνευματικότητα του ελληνικού τοπίου, φορτισμένου από την ευρωπαϊκή πρόσληψη της κλασικής αρχαιότητας μετά την Αναγέννηση, δείχνει να ξεπερνά κατά πολύ την πραγματιστική συνείδηση του *σύγχρονου*. Το ελληνικό τοπίο δείχνει, με άλλα λόγια, συχνά αυτόνομο απέναντι στη διαμόρφωση των αντικειμενικών συνθηκών κάθε εποχής.

Για πολλούς ανθρώπους, που δεν γεννήθηκαν Έλληνες, το άκουσμα και μόνο της Ελλάδας ανακαλεί ένα καλά χωνεμένο θυμικό που φέρνει στο νου όψεις της αρχαιότητας, συχνά ασύνδετες μεταξύ τους και σχεδόν πάντα στερεότυπες. Η κλασική Αθήνα *συμπλέει* στο κοινό υποσυνείδητο με τη μινωική Κρήτη και η Μακεδονία του Φιλίππου με τη Σπάρτη και το Άργος.

Αυτή η *ομογενοποίηση*, κατανοητή ως ένα βαθμό, προκαλεί συχνά σύγχυση όταν καλείται κανείς να εξηγήσει ακόμη και στοιχειώδεις παρεξηγήσεις, όπως το γιατί η Χίος έχει στενότερη ιστορικά σχέση με τα μικρασιατικά παράλια παρά με την Ήπειρο, στη Δυτική Ελλάδα.

Από την άλλη, όμως, αυτή η *ομογενοποίηση* της πολυσύνθετης και μακραίωνης αρχαίας ιστορίας της ελληνικής γης αποδεικνύεται στους νεότερους χρόνους, τα τελευταία δηλαδή 250 χρόνια, ως ένας ισχυρότατος μαγνήτης, αλλά και ένα όπλο για την Ελλάδα, που ενίοτε λειτουργεί και ως ομπρέλα προστασίας. Η Αθήνα δεν βομβαρδίστηκε στη διάρκεια του Β' Παγκοσμίου Πολέμου όπως το Λονδίνο ή η Δρέσδη, αλλά, βέβαια, η ύπαιθρος υπέστη τις καθολικές επιπτώσεις της τραγικής δεκαετίας του '40. Στην Ελλάδα, όπως και σε άλλες χώρες, η δεκαετία του 1950 είναι η γέφυρα μετάβασης από ένα αγροτικό, ημι-αστικό παρελθόν δίχως υποδομές και τουριστική κουλτούρα προς ένα βιομηχανικό, αστικό και πολυσύνθετο μέλλον που αντλεί πόρους από τη διακίνηση εκατομμυρίων τουριστών.

Αν πάει κανείς λίγο πίσω στο χρόνο και σταθεί γύρω στο 1860, π.χ., θα δει μια Αθήνα με ελάχιστα ξενοδοχεία και σκόρπιους περιηγητές. Εκείνα τα χρόνια, οι ξένοι επισκέπτες στην Αθήνα ήταν κατά κύριο λόγο επίγονοι του φιλελληνικού ρεύματος του 1820-30 και του βυρωνικού ρομαντισμού. Ελάχιστοι ήταν εκείνοι που έρχονταν στην Ελλάδα για επαγγελματικούς λόγους. Ήταν ακόμη ζω-

νιανή, αν και φθίνουσα, η γραμμή που συνέδεε τους φοιτητές, τους ζωγράφους, τους τυχοδιώκτες, τους συγγραφείς του 1850 και του 1880 με τους περιηγητές του 17ου και του 18ου αιώνα. Έχει ενδιαφέρον να δει κανείς την αφετηρία από την οποία έβλεπαν την Ελλάδα εκείνοι οι επισκέπτες της και κατ' αντιστοιχία πώς έβλεπαν οι Έλληνες πολίτες του μικρού ελληνικού βασιλείου τη θέση τους μέσα στον κόσμο.

Έως το 1930 περίπου, η Ελλάδα λογιζόταν μέρος της ευρύτερης Ανατολής, όπως και όλα τα νότια Βαλκάνια. Αν δει κανείς διαφημιστικές καταχωρήσεις του 19ου αιώνα και των αρχών του 20ού θα διαβάσει συχνά την πρόταση: «...το μεγαλύτερον εν Ανατολή». Οι ίδιοι οι Έλληνες πολίτες, γαλουχημένοι με τη Μεγάλη Ιδέα, θεωρούσαν φυσιολογική τη συναισθηματική ένταξή τους στην Ανατολή, μέσα στην οποία έδιναν στον εαυτό τους ηγεμονική θέση, σαν κληρονόμοι της Βυζαντινής Αυτοκρατορίας. Ίσως αυτή ήταν η ειδοποιός διαφορά ανάμεσα στην *ευρωπαϊκή* ερμηνεία του ελληνικού τόπου και στην αντίστοιχη «*ελληνική*». Η πρώτη ήταν, και ίσως είναι ακόμη, πιο στενή καθώς εκπορεύεται *αλλά και ορίζεται* αφενός από την αρχαιότητα και αφετέρου από την κλασική τοπιογραφία της Αττικής, της Πελοποννήσου και των νησιών.

Μετά το 1950 και την ένταξη της Ελλάδας στον δυτικό καπιταλιστικό κόσμο, αρχίζει η πολιτική και ψυχολογική μετακίνηση των ορίων ανάμεσα στη Δύση και την Εγγύς Ανατολή. Τα όρια της Ανατολής μετατοπίζονται ανατολικότερα και συχνά αφήνουν απέξω ακόμη και τη Δυτική Τουρκία ή την Κύπρο ενώ μετά τη δημιουργία του κράτους του Ισραήλ, τα όρια αυτά γίνονται ακόμη πιο συγκεχυμένα. Η πολιτική ένταξη της Ελλάδας στη Δύση (που κορυφώθηκε το 1981 όταν έγινε μέλος της τότε ΕΟΚ και το 2000 όταν έγινε δεκτή στη ζώνη του ευρώ) επέδρασε καταλυτικά στην πρόσληψη της εικόνας της τόσο από τα διεθνή ΜΜΕ όσο και από το ευρύ κοινό. Ο μεσογειακός χαρακτήρας της Ελλάδας ήταν περισσότερο προφανής ως τουλάχιστον το 1989 και τη λήξη της ψυχροπολεμικής περιόδου.

Μία φωτογραφία από τα Ζαγοροχώρια, το Πήλιο, τη Θράκη ή την Πίνδο δεν παραπέμπει ευθέως στην ευκόλως αναπαραγόμενη εικόνα της τουριστικής Ελλάδας. Η *αγγελοπουλική* εικόνα της Ελλάδας, με το βαλκανικό, ομιχλώδες τοπίο της, με τις γυμνές οξιές, τα χιονισμένα οροπέδια, τις λίμνες, τις ορθόδοξες εκκλησίες και την κεντροευρωπαϊκή εκλεκτικιστική αρχιτεκτονική αντιδιαστέλλεται με το άχρονο, άυλο; παγανιστικό, αρχέγονο και συχνά αντι-αστικό χαρακτήρα της Ελλάδας του Αιγαίου και του εκρηκτικού φωτός, της κλασικής αρχαιότητας αλλά και των ταξιδιωτικών πρακτόρων. Με παγιωμένη και ασάλευτη την πολιτική, οικονομική, διπλωματική και πολιτιστική ένταξή της στη Δύση, η Ελλάδα ως ιδέα (συχνά όμως και ως εικόνα) εξακολουθεί και ζει στο μεταίχμιο όχι τόσο της ορθολογικής Δύσης και της παρορμητικής Εγγύς Ανατολής, όσο στο όριο ανάμεσα σε δύο αντιλήψεις ζωής που μπορεί να συνυπάρχουν ακόμη και μέσα στον ίδιον άνθρωπο. Στο ελληνικό τοπίο νιώθει κανείς ότι ωθείται να ξεπεράσει τον εαυτό του, με την έννοια ότι συχνά στη θέα του Αιγαίου Πελάγους αισθάνεται κανείς εξαιρετικά στενή και ενίοτε άνευ ουσιαστικού νοήματος τη ζωή στον αστικό χώρο, τον οποίο, μόλις, άφησε πίσω.

Η επαφή με την Ελλάδα και την αρχέγονη δύναμη της φύσης της έχει, εν πολλοίς, να κάνει με μία προκαθορισμένη ροπή για τον ελκυστικό συνδυασμό του οικείου με το ανοίκειο, τις περισσότερες, όμως, φορές έχει να κάνει με κάτι εντελώς προσωπικό. Είναι σαν να ξεφυλλίζεις ένα οικογενειακό λεύκωμα φωτογραφιών και σαν να αντικρίζεις για πρώτη φορά αναγνωρίσιμα και ανεξήγητα αγαπητά πρόσωπα.

«Όπου και να ταξιδέψω η Ελλάδα με πληγώνει».

Είναι ο γνωστός στίχος του Σεφέρη -που έχει ήδη γίνει κοινός τόπος. Τον έγραψε το 1936, εποχή φορτωμένη από δυσοίωνα προμηνύματα. Ο ποιητής βυθίζεται στο μύθο και διαδρομεί μέχρι τις κίτρινες σκονισμένες ημέρες του, που τον χρι-κιάζουν. Τελικά τι τον πληγώνει; Πρόκειται μάλ-λον για ένα λυρικό άλγος απουσίας, για τις υπο-σχέσεις ενός παρελθόντος που απέρχονται στο βά-θος του ορίζοντα, σείοντας ακόμα το μαντήλι τους. Τις παρακολουθεί από το κατάστρωμα ενός υπ' ατμόν καραβιού που το λένε *Αγωνία 937*.

«Όπου και να ταξιδέψω η Ελλάδα με πληγώ-νει». Αλλά και ένα ηλιοβασίλεμα μπορεί να μας πληγώσει.

Θα ήταν ενδιαφέρον να αναστρέψουμε τον στίχο ως ερώτημα: Εμείς πόσο έχουμε πληγώσει την Ελλάδα;

Τα γεγονότα που ακολούθησαν την πορεία του καραβιού *Αγωνία 937* είναι γνωστά. Άφησαν πίσω τους τη χώρα καθημαγμένη. Πόσες πικρές διαδρο-μές πάνω στο πεσμένο κορμί της έως να επουλω-θούν οι πληγές; Ο Νίκος Δεσύλλας επιχειρεί μία ακόμα. Αλλά αυτή είναι διαδρομή ευφρόσυνη. Δεν τον απασχολεί η μυθολογία, ούτε καν η ιστορία. Πρωταγωνιστές του είναι το φως και το χρώμα, στοιχεία που συνθέτουν μιαν εικόνα στοχαστικά ανέμελη. Είναι μια διαδρομή καθαρμού επίσης, μια ιλαστήριος αγνιστική τελετή. Έχουμε αποθέ-σει τόσο ρύπο πάνω στο θεσπέσιο σώμα, σε κάθε πτυχή του. Ο φωτογράφος δεν αποστρέφει το μάτι από αυτά τα σημάδια. Τα αγνοεί απλώς, εστιάζο-ντας το ενδιαφέρον του σε ό,τι δυνάμει συγκροτεί την αλήθεια αυτού του τόπου. Ασχολίες αρχαϊκές που βρίσκονται στη βάση της ζωής. Η επιστροφή από τους αγρούς, το καθάρισμα του σταριού πριν το άλεσμα, το κάψιμο του φούρνου. Και η ποίηση του χώρου βεβαίως, του ηλιοκαμένου προσώπου του. Γραμμές λιτές, αυστηροί όγκοι, καμπύλες βράχων, καμπύλες τρούλων εκκλησιών, που αιφνιδιάζουν με τον γήινο αισθησιασμό τους. Αυτός ο αέναος ερωτικός διάλογος. Η πέτρα και η στάλα της υπο-μονής που την τρυπάει.

«ΠΑΡΑΠΕΤΑΣΜΑΤΑ
ΒΟΥΝΩΝ
ΑΡΧΙΠΕΛΑΓΑ
ΓΥΜΝΟΙ ΓΡΑΝΙΤΕΣ»*
από τον Θανάση Βαλτινό

15

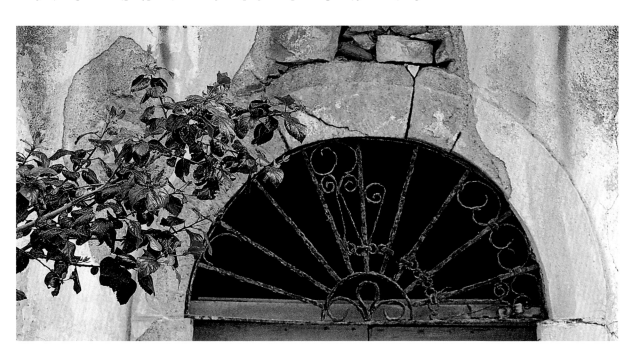

* Γιώργος Σεφέρης, *Με τον τρόπο του Γ. Σ.,
Ποιήματα*, (ΕΚΔΟΣΕΙΣ ΙΚΑΡΟΣ).

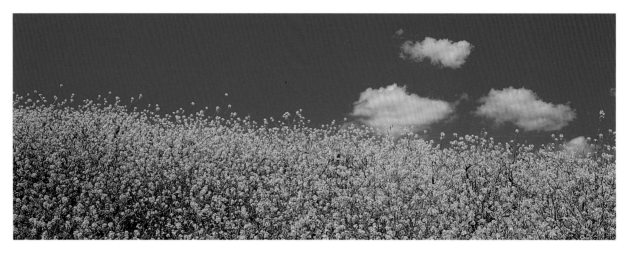

An Optimistic Evaluation
by Thanos Veremis[*]

Each nation-state has its own mark of distinction. Modern Greece emerged out of a war of independence against a disintegrating Ottoman Empire in 1830 as a state of Greek-speaking, Orthodox Christian people. Its language, whose origins can be traced in Linear B script (1500BC) became the lingua franca of the near east during the conquests of Alexander the Great (336-325 BC) and remains the most important element of Greek identity. The translation of the Old Testament by 70 Hellenised Jews in the Alexandrian Koine was, according to linguist George Thomson of Birmingham, the beginning of modern Greek, as early as the second century BC. Any Greek with some education can still follow the Greek Orthodox mass, be it Old or New Testament. (Three of the four gospels were written in the Koine). The Orthodox Church originating in Constantinople - the capital of the Eastern Roman Empire - became the ark of preserving Greek as the language of the Christian faith.

Modern Greece inherited not only the responsibility of an enormous cultural legacy, but also the daunting project of reconstituting the elusive realm of its classical antecedent. Although nineteenth century irredentism was not a Greek invention, historic landmarks that accentuated the presence of the ancient past, provided a compelling incentive for policy makers of the new state. The entire nineteenth century witnessed aggrandisement of the realm of Greece. Consisting initially of the Peloponnese (Moreas) and Central Greece (Roumeli) the new state acquired the Ionian Islands off its western coast, in 1864 and the "bread basket" of Thessaly and Arta in 1881. During the First and Second Balkan Wars (1912-13) it ceded Crete, Macedonia, Epiros and the islands of the Aegean. Among the victors of the First World War, Greece participated in the Paris Peace Conference and enlarged its territory with the acquisition of Thrace.

In 1922, the Greek forces were defeated in Turkey and the ethnic Greek population fled to Greece. The Treaty of Lausanne drew boundaries between Greece and Turkey and imposed an extensive exchange of populations on the two states. Close to one and a half million destitute refugees arrived in a country of barely five million inhabitants. The final enlargement of Greece was in 1947 with the acquisition of the Dodecanese islands in the eastern Aegean by the Treaty of Paris Greece's alignment with

England, a leading power in the eastern Mediterranean since the mid-nineteenth century, reflected a need to ally with the most important naval force in the region. Similarly, Greek entry into both world wars on the side of the major sea powers was largely determined by its geographical vulnerabilities. On both occasions, however, the price of wartime commitment was high. During World War I the decision to enter on the side of the Triple Entente was carried out after an internal political schism damaged national unity. In World War II Greece won a glorious victory against the invading Fascist forces (1940) but the subsequent German occupation devastated the economy and caused a new and protracted rift in Greek society. The 1946-49 civil war between communist and loyalist forces was won by the latter and left a lasting imprint in Greek society and politics. This split was finally and irrevocably dispelled in the 1990's.

People have moved in an out of Greece since recorded time. A benign climate has always attracted invaders from less inviting northern lands, whilst sparse natural resources have driven surplus populations away. Until the recent waves of illegal immigration from neighbouring and less affluent countries, Greece was a land that exported more people than it received. The refugees from the Asia Minor catastrophe (1922-23) constitute the exception to the rule. Greek merchant communities were established in major western cities and, as of the turn of the twentieth century, a wave of immigrants from southern Greece settled in the United States. The transformation of Greek peasants into shopkeepers and businessmen in the course of one generation in America constitutes an imp-

ortant indicator of their adaptability. Between 1950-75, a further half million Greeks migrated to western Europe, most of whom went to western Germany as "guest workers". The term indicates that unlike the United States, Germany was not interested in assimilating this borrowed labour force. Proximity and cheap travel encouraged many to return to Greece and establish small businesses in urban centres.

It has been argued that the Greek political parties were not successful imitations of their western European prototypes. Nepotism and "clientelism" minimised their function as ideological entities and precluded their development along corporate lines. Given that Greek parties have never been class-based, mass organisations, but rather the creation of individual politicians, their development has inevitably borne the stamp of their leadership. Yet in few other states in Europe has parliamentary life been as stable, enduring from the mid-nineteenth century to the national rift between King and Prime Minister in 1916. Throughout the nineteenth century the following trends predominated in politics: a conservative position focusing on domestic resources represented by John Kapodistrias (1823-1831), the state paternalism of Alexander Koumoundouros (1865-1881) and the nationalism of Theodore Deliyannis (1881-1905). Conversely, a liberal, European model was represented by constitutionalist Alexander Mavrokordatos (1821-1865) and the leading reformer, Charilaos Trikoupis (1875-1895), who was responsible for creating the economic structure for Greece's industrial take-off. The foremost politician and reformer of the twentieth centu-

ry, Eleftherios Venizelos (1910-1933) was hardly conciliatory with his royal adversary. The controversy caused by two opposing choices of foreign policy dominated the entire inter-war period, although Venizelos' decision to align Greece with Britain, France and the United States, was vindicated. The dominant figure in post World War II politics was Konstantine Karamanlis (1955-98). He was responsible for major projects of reconstructing the country after the world, for restoring the political system to parliamentary politics following seven years of military dictatorship in 1974 and for negotiating Greece's full membership of the European Economic Community in 1981.

With Greece's entry into the European Community the entire social system began to merge with western mainstream concepts. Not even the maverick politics of Andreas Papandreou (1981-1996) could derail this process although he did slow down the speed of Greece's incorporation into the ways of the EU. When Costas Simitis (1996-) became Prime Minister, Greece was on its way to entering the Economic and Monetary Union of Europe. His administration facilitated the process.

As peace became the normal state of affairs rather than the interval between wars, and parliamentary democracy a way of life rather than an ideal; as the Gross Domestic Product increased sixteen-fold since 1952 and Greeks felt safer within their borders than ever before, so western perceptions of Greece started to change. From being simply regarded as a bulwark against communism, Greece is now accepted as a country with a voice of its own.

Despite the philosophical pessimism of the average Greek, who considers himself ordained to pass judgement on the state and society, on the whole, the country has not done badly. Throughout the formative years of the state, Greece was blessed with sound foundations, good leadership, ambitious goals and capable politicians.

Western Enlightenment remained the staple ideology of all Greek constitutions and the modernising influence of the diaspora precluded the advent of authoritarian reformers to bridge the gap between the former Ottoman province and the western prototypes of the new Greek state. National disasters such as the schism of 1916 between liberals and loyalists, the 1922 expulsions of the Greeks from Turkey and the civil war of 1946-49, did not succeed in derailing Greece's advance towards modernisation.

Although the wounds of civil strife festered for eighteen years following the civil war, producing a military regime in 1967, the latter united the Greeks in opposition and thus unwittingly contributed to the healing process. Today democracy is secure, development is vibrant and modernisation is Greece's hallmark in a troubled neighbourhood.

* Thanos Veremis is Professor of Political history at University of Athens and President of the Hellenic Foundation for European and Foreign Policy (ELIAMEP).

The concept of homeland is extraordinarily nebulous. It dwells deep within us throughout our lives, establishing itself from our very earliest years. At first, it is the mother's embrace, later the child's room, the family home, the street and close relationships. In later years, the homeland becomes a more specific concept - an image; it gives birth to emotions which define our individual identity and, at the same time, determines us as we get to know the world around us.

A homeland is not only the country where we grow up, we can select second and third homelands, just as we choose lifetime friendships. Equally, a homeland is not necessarily defined by state borders or national boundaries. It may be a geopolitical formation that has been lost in time, a beloved house or a much-read book. In other words, the homeland can be both that which defines us and over which we rule.

Usually, the way in which one regards ones' own country depends very much on how one views oneself. Greece, as a country with defined geographical boundaries, is only a recent historical entity but it has always been "homeland" to millions of people of different origin.

Different interpretations of the Greek land, as well as various approaches to nature, history and cultural associations borne of the Greek people, all comprise a separate chapter for research and reflection.

The spirituality of the Greek land, burdened as a result of European preoccupation with classical antiquity following the Renaissance, appears to a great extent to have overtaken a realistic awareness of the concept of "modernity". As a result, the Greek land often appears independent of the changing seasons.

For many non-Greeks, just hearing the word Greece provokes a well-established reaction, summoning up aspects of antiquity, mostly unconnected and almost always stereotyped. Classical Athene, for example, "floats" in the public subconscious with Minoan Crete, the Macedonia of Philip, Ancient Sparta and Argos.

Understandable, up to a point, this "levelling" often provokes confusion when one is asked to explain even basic misunderstandings, such as why Chios has closer historical connections with the coast of Asia Minor than Epiros or Western Greece.

On the other hand, in more recent times - that is in the past 250 years -this homogenous approach to the complex and protracted history of Ancient Greece, has proved a strong magnet as well as an effective weapon for Greece which, in many cases, also acts as a protective umbrella. Unlike London and Dresden, Athens was not bombarded during the second world war, although of course the countryside suffered from the widespread consequences of the tragic decade of the forties.

In Greece, as in other countries, the decade of the fifties saw the transition from an agricultural semi-urban past without infrastructure and tourist culture to an industrial, urban, complicated future, which derives its income from the passage of millions of tourists.

If one were to go back in time and stop at around 1860, for example, one would see an Athens of few hotels and scattered travellers. In those days, foreign visitors to Athens were, on the whole, descendants of the philellene movement of 1820-30 and of Byronic romanticism. Very few people came to Greece for professional reasons. The trail that connected the students,

19

artists, adventurers and writers between 1850 and 1880 with the travellers of the 17th and 18th centuries, though faint, was still alive. It is interesting, however, to see the starting point from which those visitors regarded Greece and, as a consequence, how the citizens of the small Greek monarchy saw their position in the world.

Until about 1930, Greece considered herself part of the greater East, as did all of the southern Balkan countries. If one looks at the public records of the 19th century and beginning of the 20th century, one often sees the following phrase:...."the greatest in the East". The Greek people themselves, nurtured on the concept of the Great Idea, considered their emotional accession to the East to be a natural step whereby they would acquire a leading position as heirs to the Byzantine Empire.

Perhaps this was the specific difference between the "European" interpretation of the Greek land as opposed to the "Hellenic" version. The former was, and probably still is, closer since it emanates from and is determined by antiquity and is also rooted in the classical landscape of Attica, the Peloponnese and the islands.

Following the entry of Greece in 1950 into the western capitalist world there was a psychological shifting of frontier between the West and Near East. The boundaries of the East moved further eastwards, frequently excluding even Western Turkey and Cyprus, whilst after the formation of the state of Israel, these boundaries became even more confused.

Greek political entry into the West (which culminated in 1981 when Greece became a member of the then European Economic Community and in the year 2000 when Greece was accepted into the eurozone) had a decisive effect on the perception of Greece by the multi media and public at large. The Mediterranean character of Greece, for instance, was considerably more pronounced in the years up until 1989 and the ending of the Cold War period.

A photograph of the Zagorohoria region, Mount Pelion, Thrace or Pindus mountains does not altogether capture the traditional image of tourist Greece. The "Angelopoulos" vision of Greece with its misty Balkan scenery, bare trees, snow-covered mountains, lakes, orthodox churches and central European eclectic architecture, contrasts sharply with the timeless, intangible, pagan, primitive and frequently ante-urban character of Aegean Greece, with its explosive light, classical antiquity and tourist shops. With a consolidated and unshakeable political, economic, diplomatic and cultural presence in the West, the idea of Greece (and frequently the image) continues to exist on the borderline of both the rational West and impulsive Near East, as well as on the dividing line between two perceptions of life, which can even exist within man himself. When looking at the Greek landscape, for example, one often feels driven to re-examine ones' perceptions, in the sense that when viewing the Aegean Sea one suddenly realises how narrow, and often meaningless, life is in the urban area one has just left behind.

Contact with the primitive power of Greek nature involves a direct confrontation with both the familiar and unfamiliar. Most often it is completely personal. Rather like turning the pages of a family album and recognising - as if for the very first time -the hitherto known and yet unknown, faces of beloved relatives.

"Wherever I travel Greece wounds me".

This well-known line by Seferis was written in 1936 - a time of ominous foreboding. The poet plunges into myth and makes his way in time towards the yellow, dusty days of the present that profoundly disturb him. In the end, what is that makes him suffer? Most probably he senses the lyrical pain of unfulfilled promises from a distant past, that beckon to him from beyond the horizon. He watches them from the deck of a boat named "Agony 937" that is ready to depart.

"Wherever I travel Greece wounds me". But even a sunset can wound us.

It would be interesting to reverse the line: How much have we wounded Greece? How much have we wounded Greece: The events that followed the course of the boat "Agony 937" are well known. They left a wounded country behind them. How many bitter journeys do we have to make over her broken body before the wounds can heal? Nikos Desyllas makes an attempt - but this is an exhilarating journey. He is not concerned with mythology or history.

Light and colour play the leading roles - elements that compose a thoughtful but carefree image. It is also a journey of purification, in which the traveller seeks atonement. Every fold of the divine body has been sullied. The photographer does not avert his eye from those places. He just ignores them, focusing his interest on whatever constitutes the truth of the country. Traditional pursuits which are at the root of life. The return from the fields, the threshing of wheat before grinding the corn, the browning of the bread in the bakers oven. And, of course, the poetry of the sun-baked countryside. Fine lines, austere shapes, curved rocks, rounded church cupolas, which shock us with their earthly sensuality. In a perpetual erotic dialogue, the raindrop of patience bores into the stone.

"CURTAINS OF MOUNTAINS, ARCHIPELAGOS, NAKED GRANITE"*

by Thanasis Valtinos

21

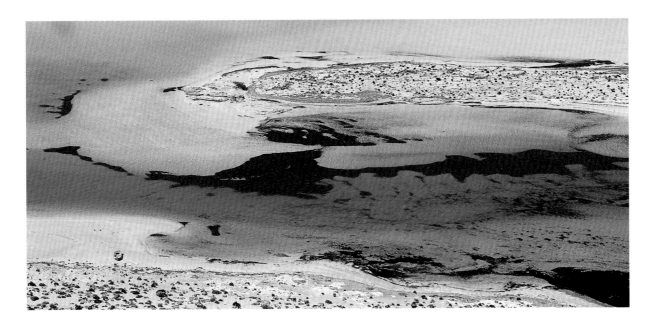

* In the manner of G. S. from G. Seferis Complete Poems, translated by Ed. Keeley and Ph. Sherrard (ANVIL PRESS POETRY).

Ποιο, σαν το φως σου φωτίζει αλλού τη σφαίρα;
Ποιο, απάνου απ᾽ τα χρυσά κορμιά των Παρθενώνων
κι᾽ απ᾽ τασημένια τα μαλλιά των ελαιώνων
έτσι ποιο φως τη γαλαζώνει την ημέρα;

Κωστής Παλαμάς

What light like yours shines elsewhere on the world?
shines over the golden figures of the Parthenon
and on the silver hair of the olive groves?
what light transforms the day to azure?

Kostis Palamas

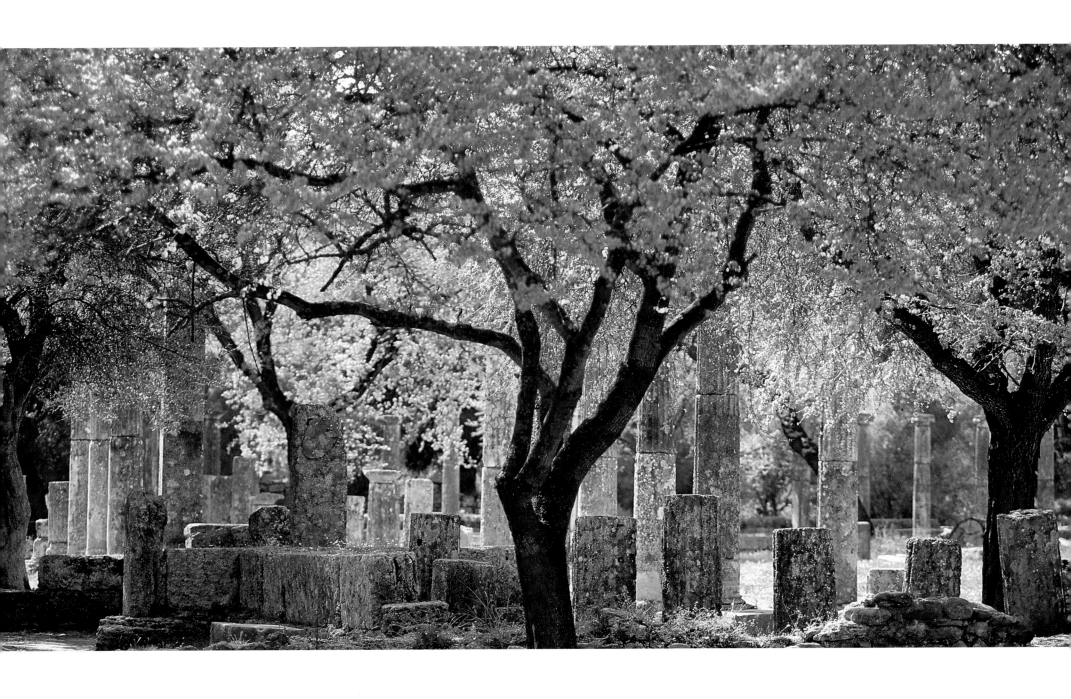

Πελοπόννησος: Αρχαία Ολυμπία. • Peloponnese: Ancient Olympia.

24

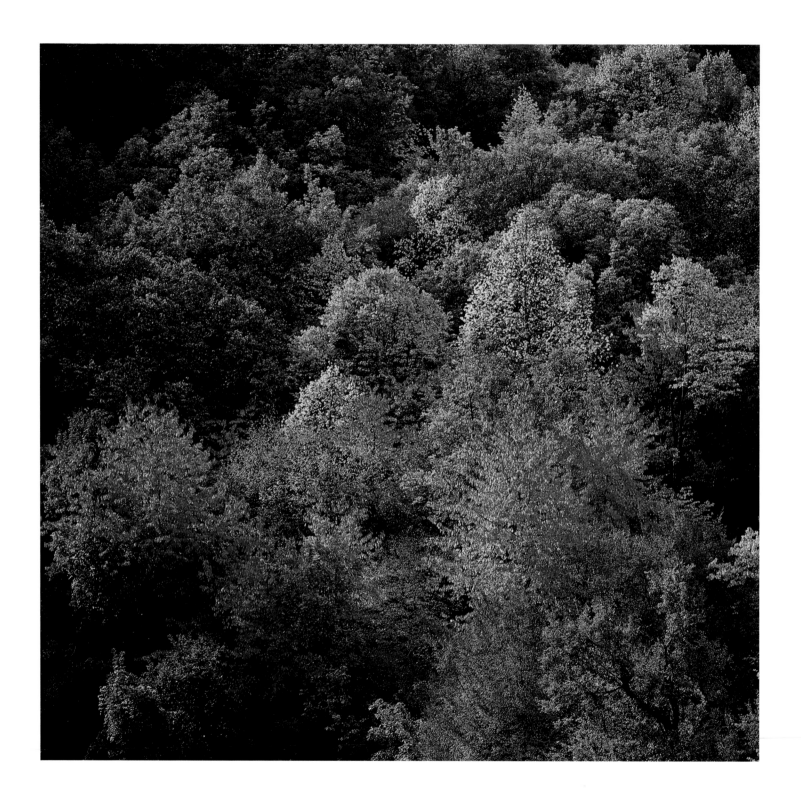

Ήπειρος. • Epiros.
Δεξιά: Ήπειρος: Συρράκο. • Right: Epiros: Syrrako.

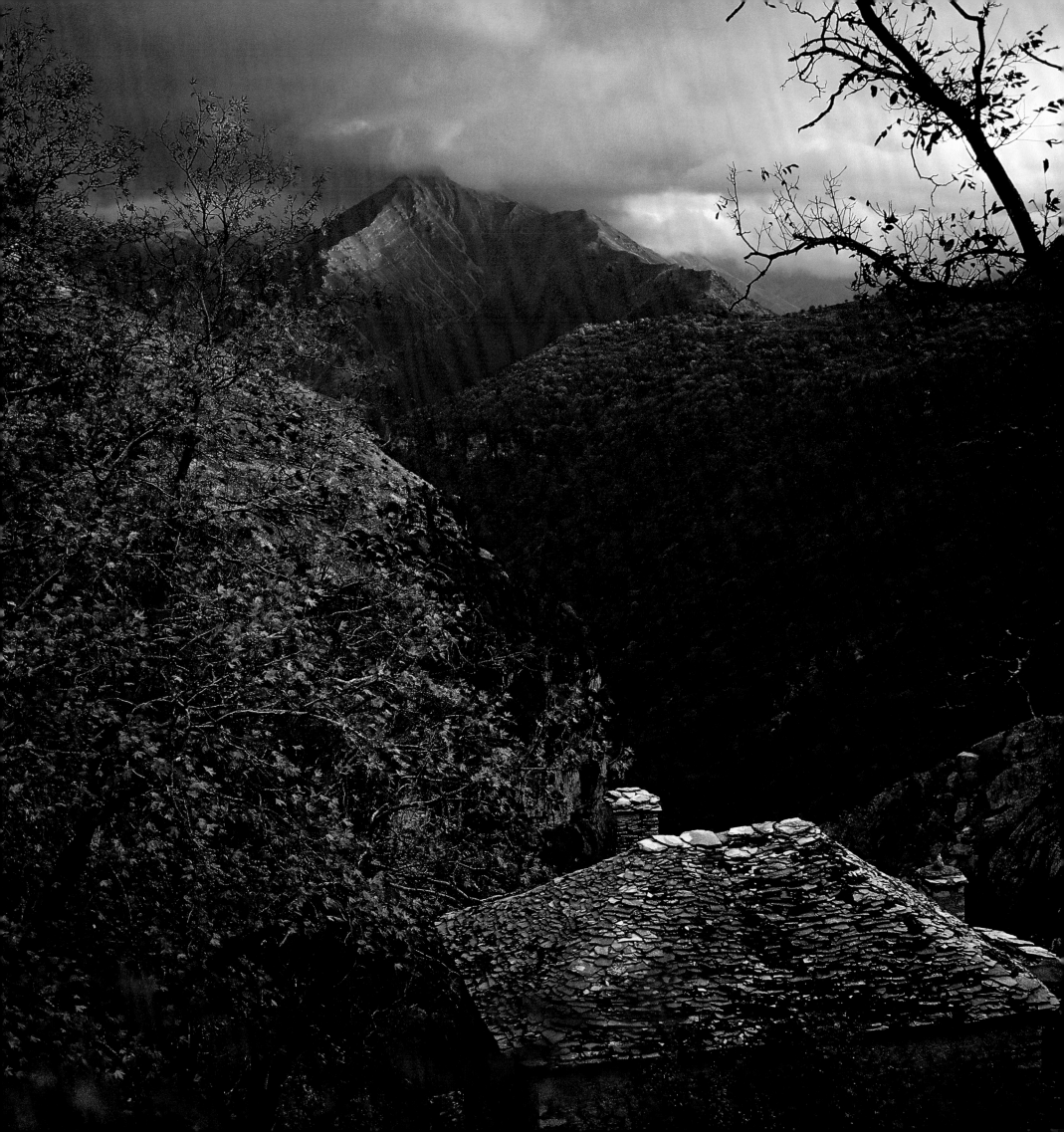

26

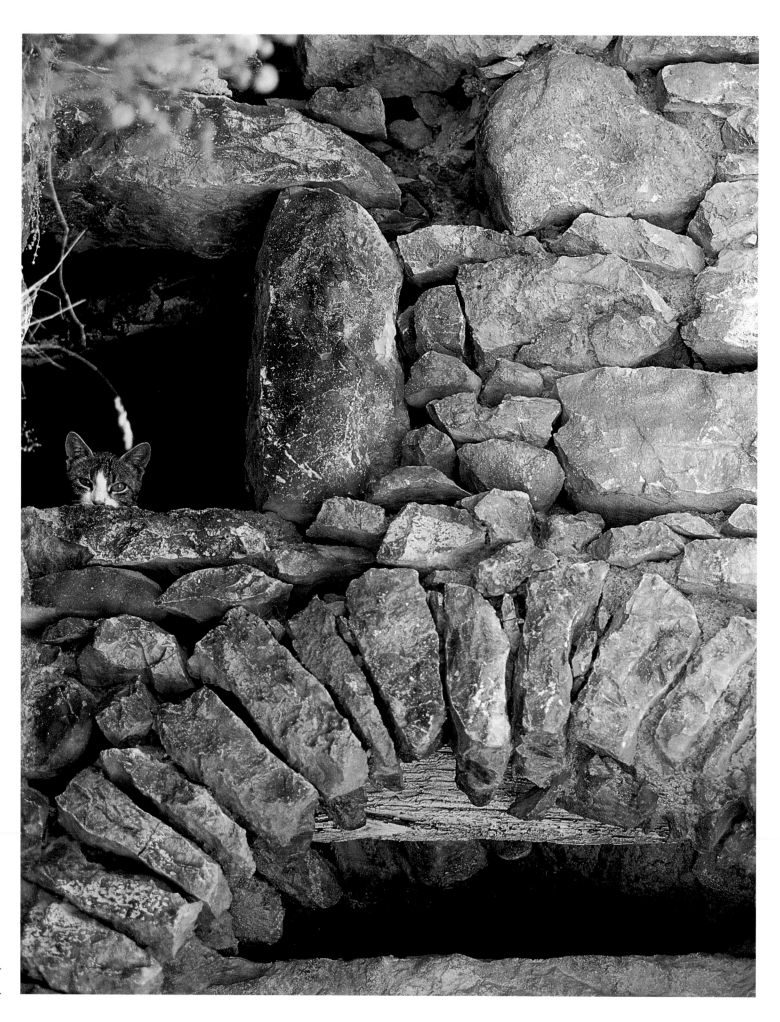

ΒΑ. Αιγαίο: Χίος, Βέσσα.
ΝΕ. Aegean: Chios, Vessa.

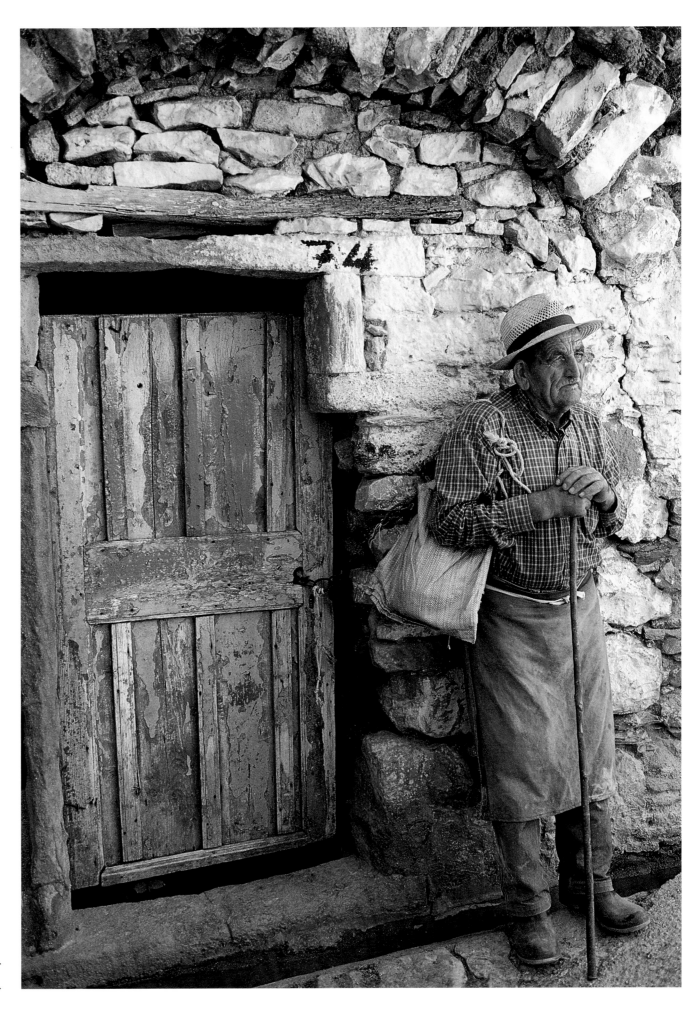

ΒΑ. Αιγαίο: Χίος, Λιθί.
ΝΕ. Aegean: Chios, Lithi.

27

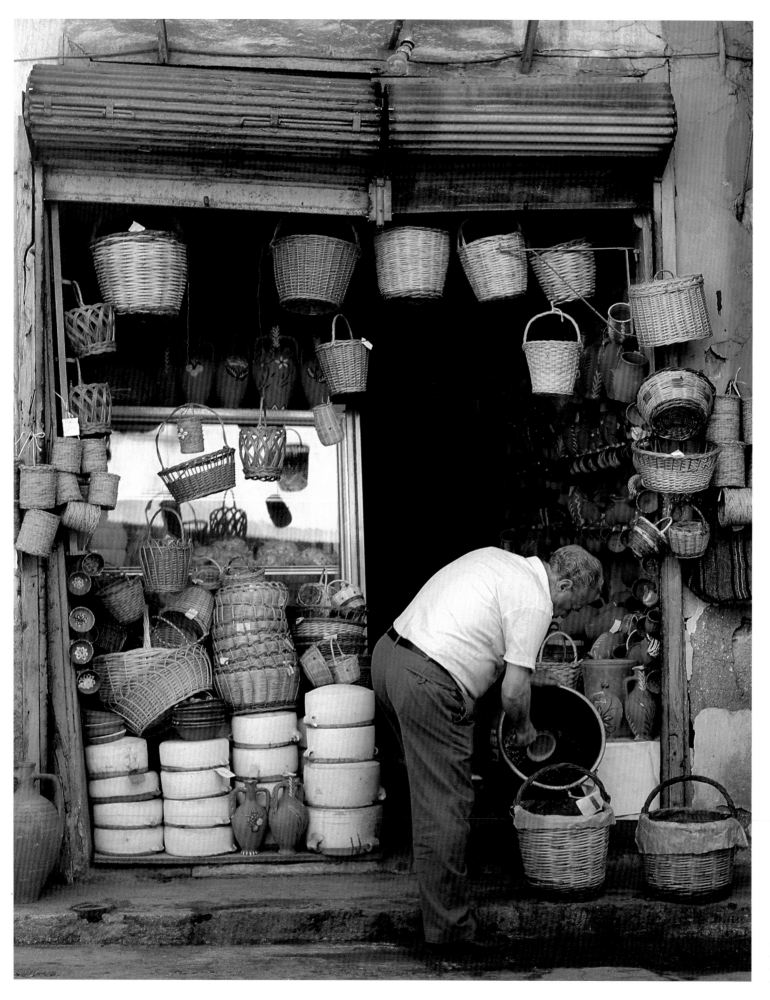

28

ΒΑ. Αιγαίο: Λέσβος.
NE. Aegean: Lesvos.

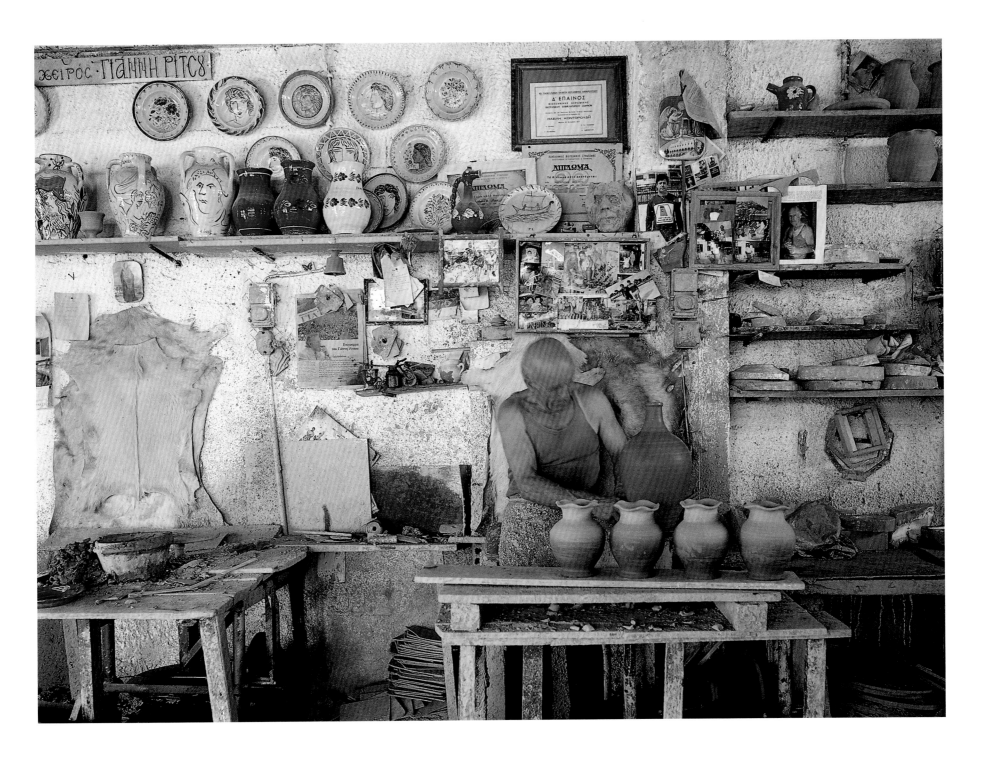

ΒΑ. Αιγαίο: Σάμος, Καρλόβασι. • ΝΕ. Aegean: Samos, Karlovasi.

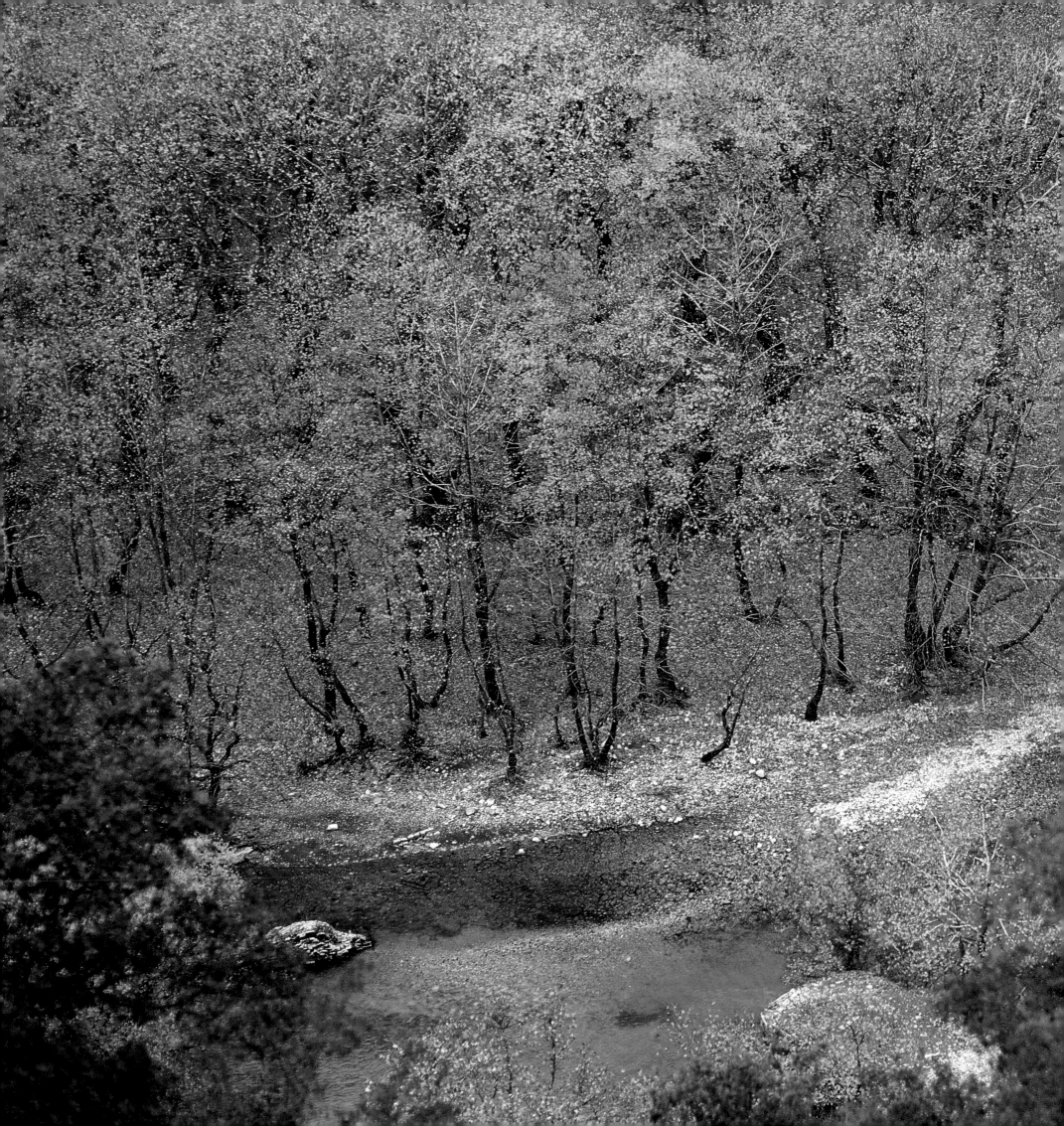

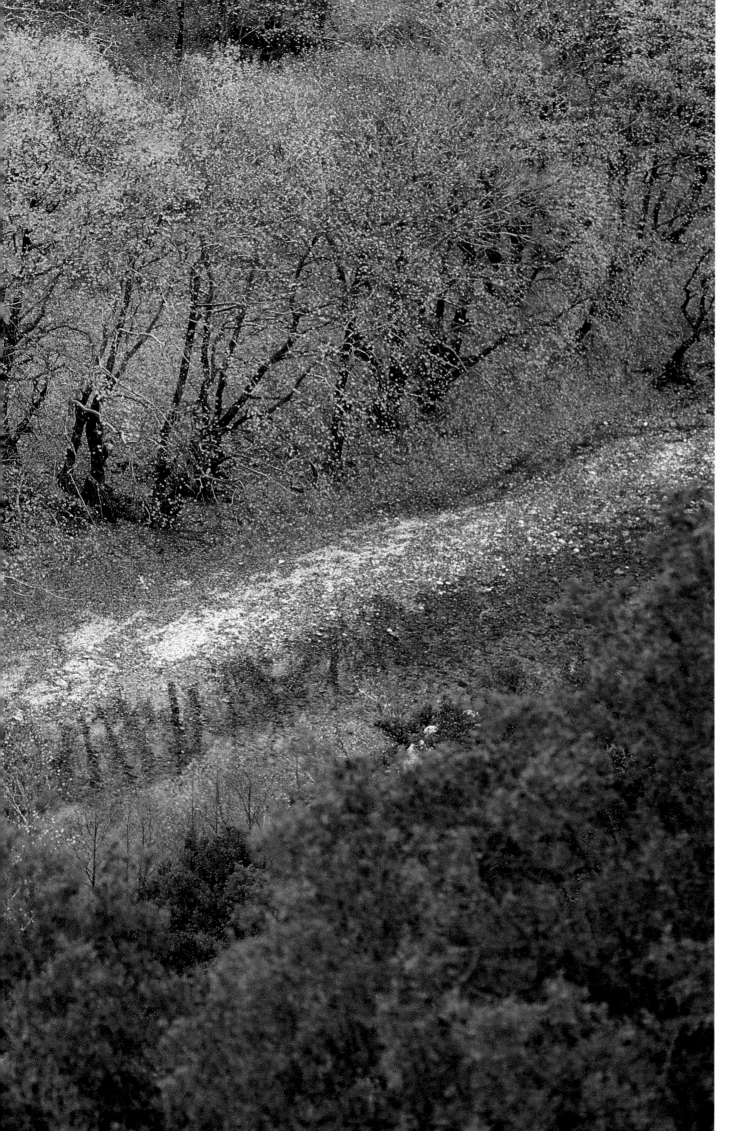

31

Ήπειρος: Ο ποταμός Βοϊδομάτης.
Epiros: Voidhomatis river.

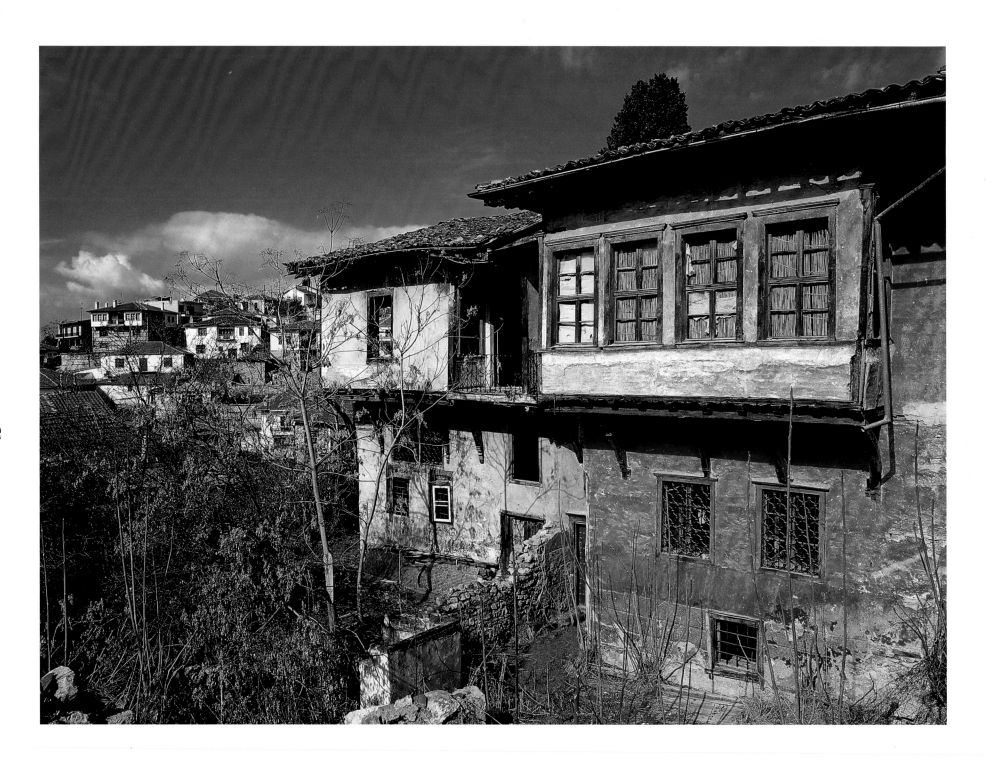

Μακεδονία: Σιάτιστα. • Macedonia: Siatista.

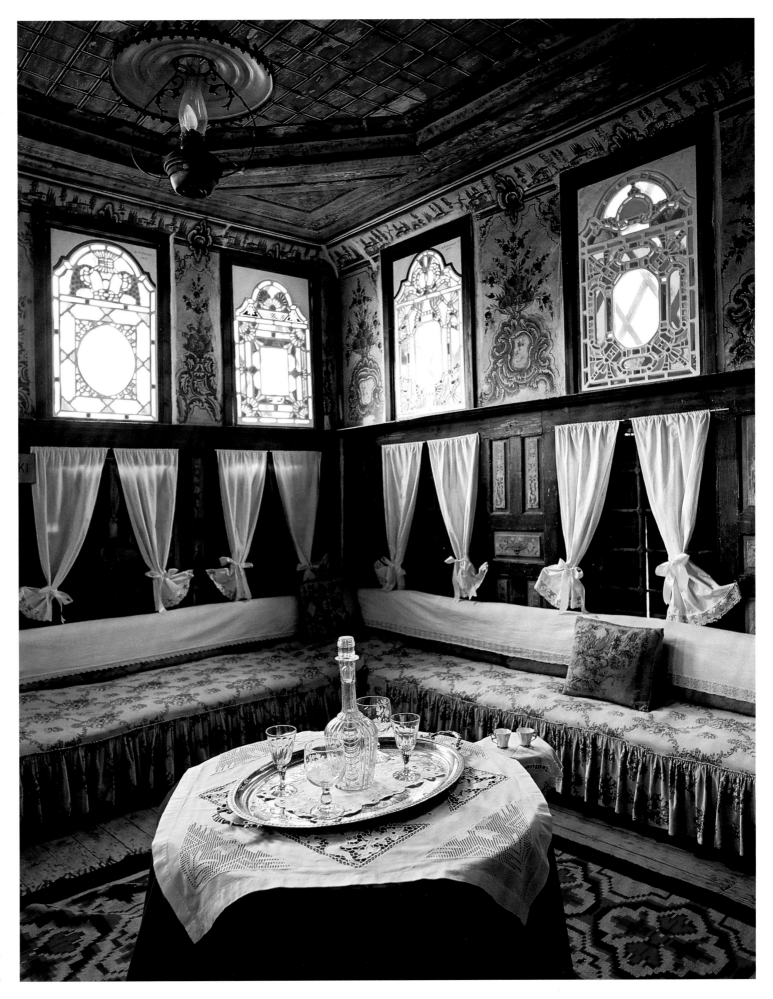

33

Μακεδονία: Καστοριά.
Macedonia: Kastoria.

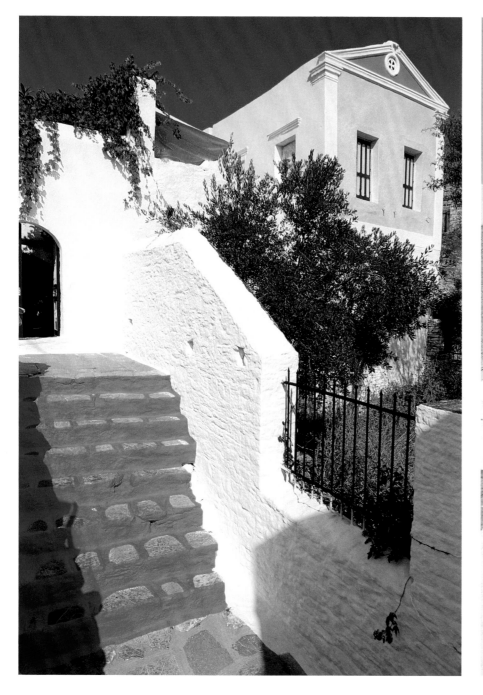

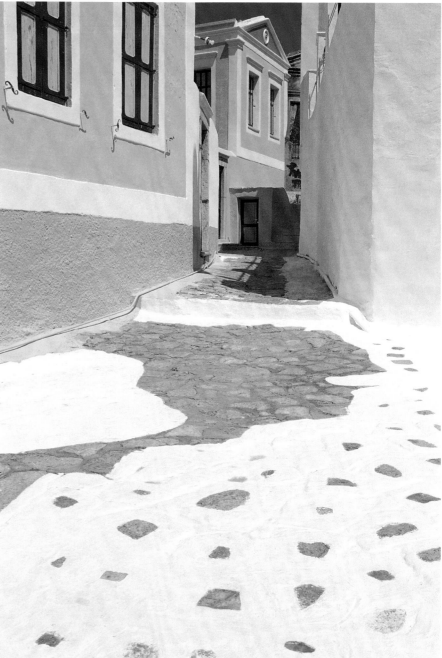

Δωδεκάνησα: Σύμη. • Dodecanese: Symi.

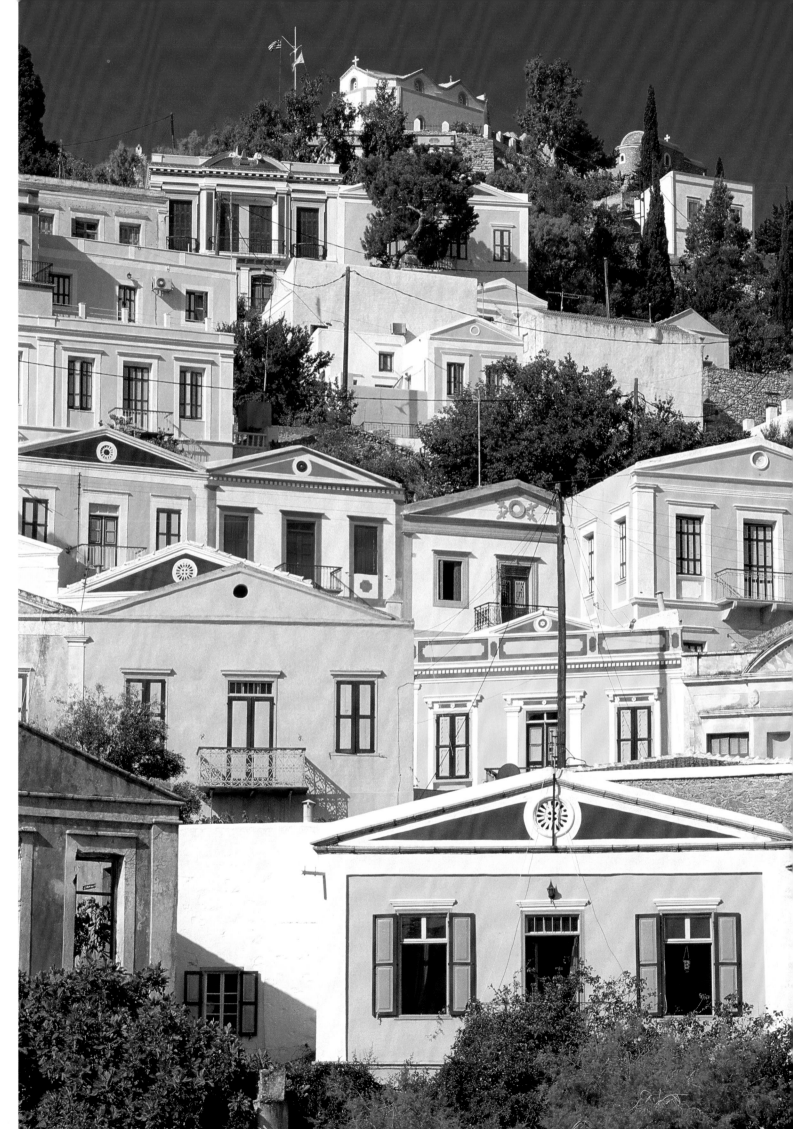

Δωδεκάνησα: Σύμη.
Dodecanese: Symi.

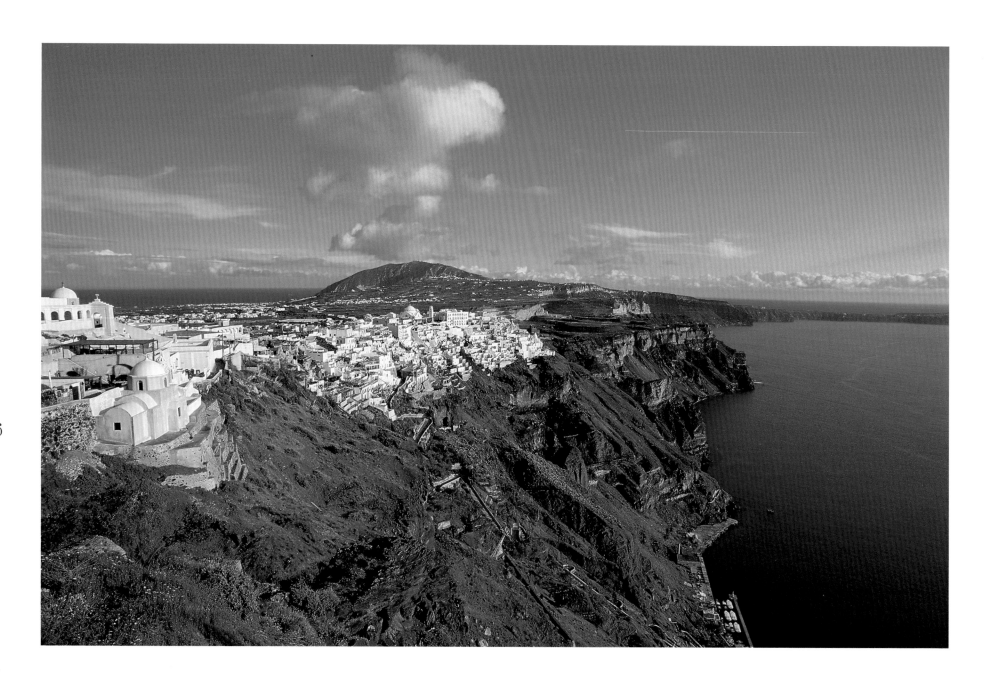

Κυκλάδες: Σαντορίνη, Φηρά. • Cyclades: Santorini, Fira.

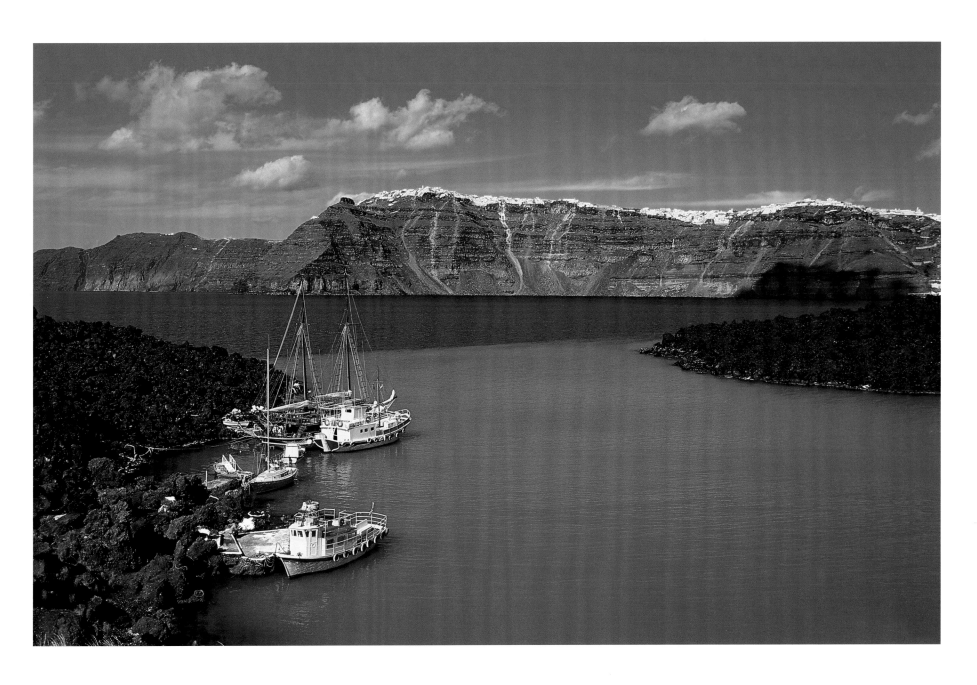

Κυκλάδες: Σαντορίνη, Νήσος Καμένη. • Cyclades: Santorini, Kameni Island.

38

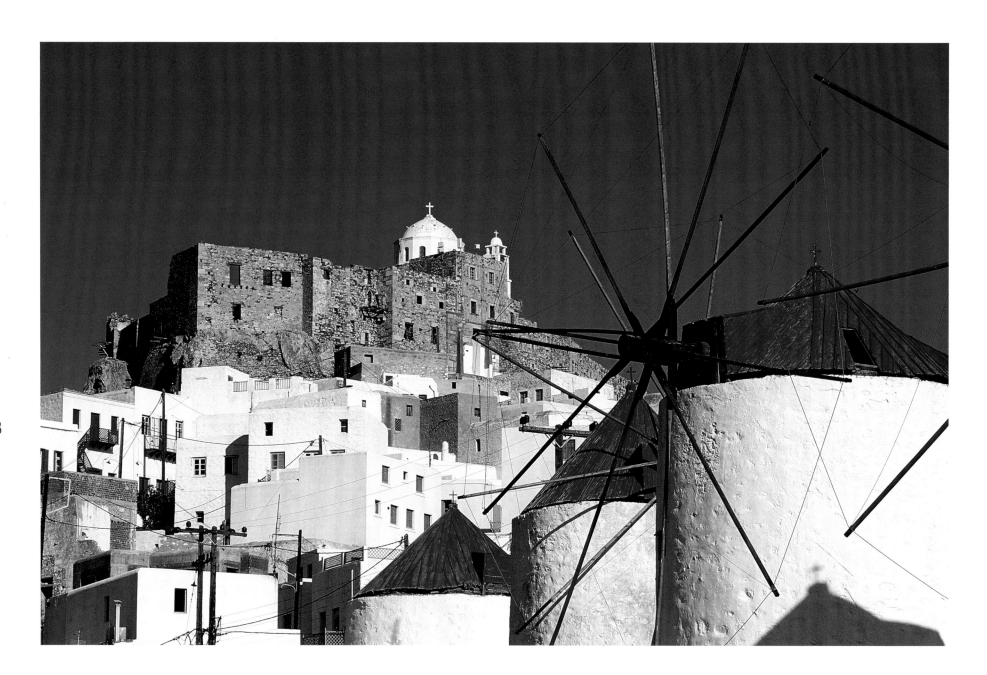

Δωδεκάνησα: Αστυπάλαια. • Dodecanese: Astypalaia.

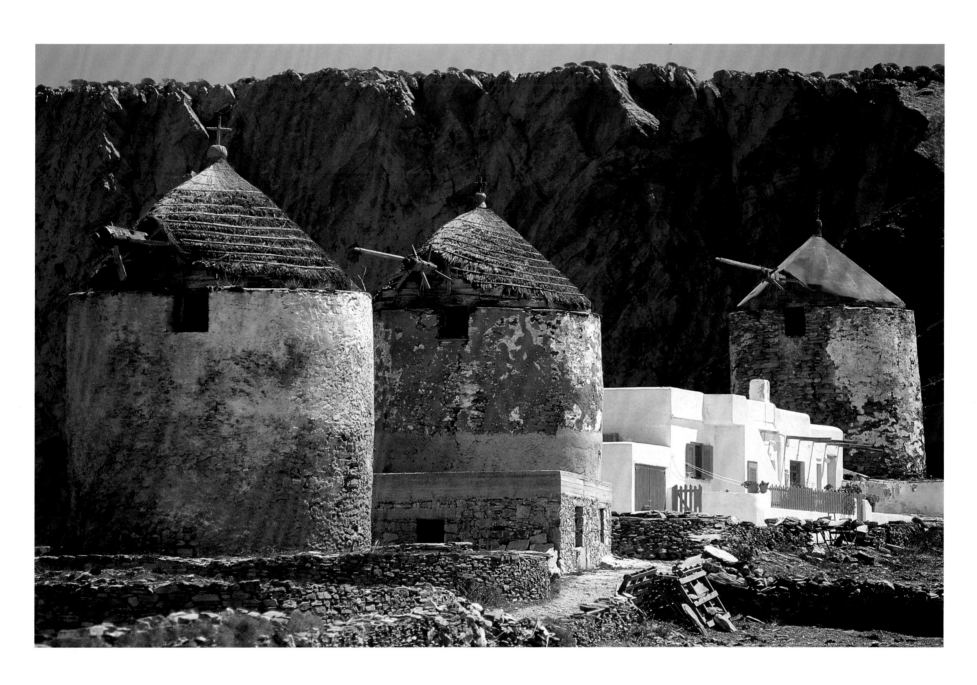

Κυκλάδες: Φολέγανδρος. • Cyclades: Folegandros.

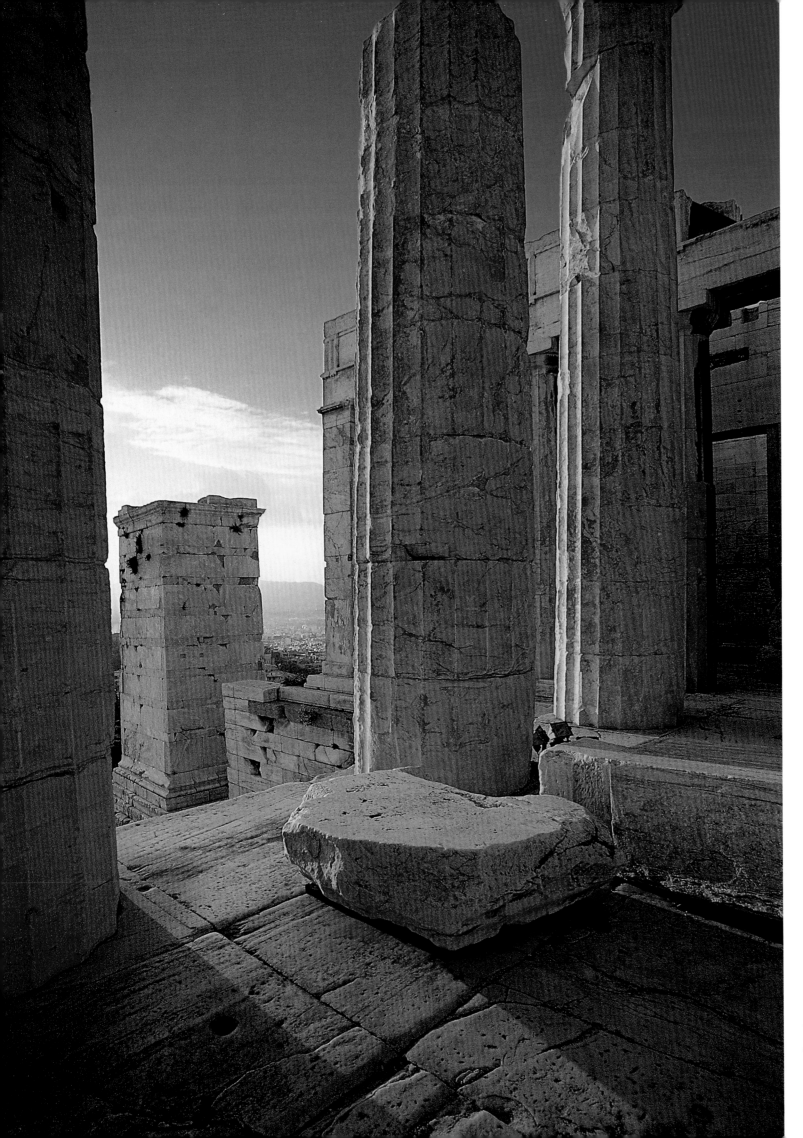

Αθήνα, Ακρόπολη.
Athens, Acropolis.

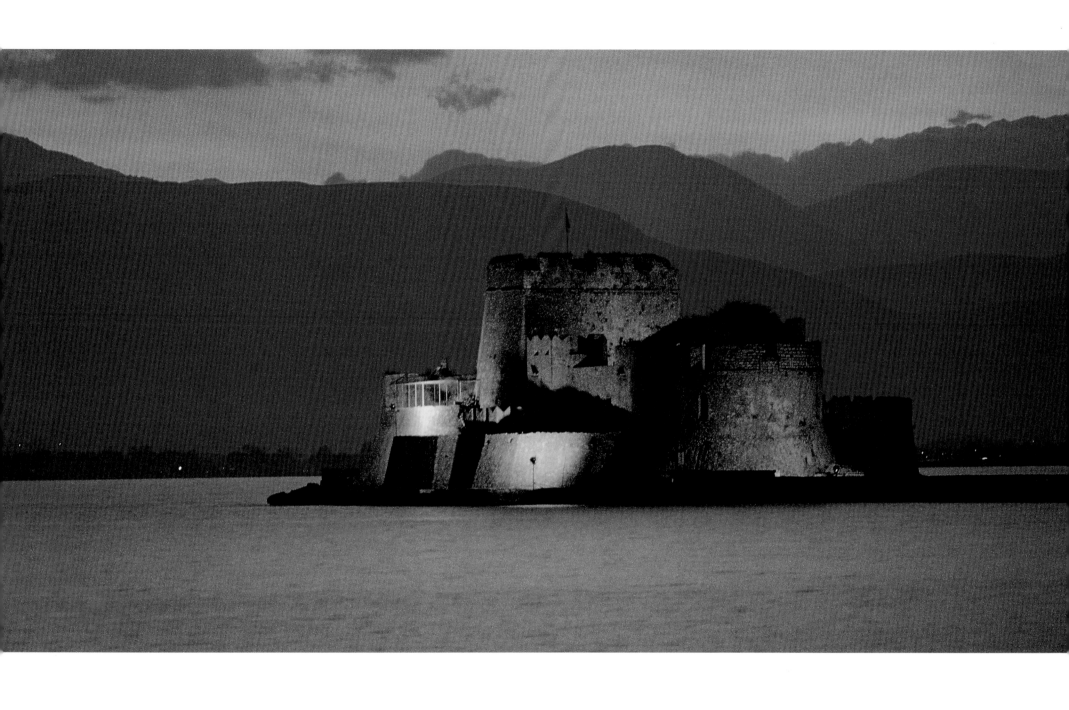

Πελοπόννησος: Ναύπλιο. • Peloponnese: Nafplio.

42

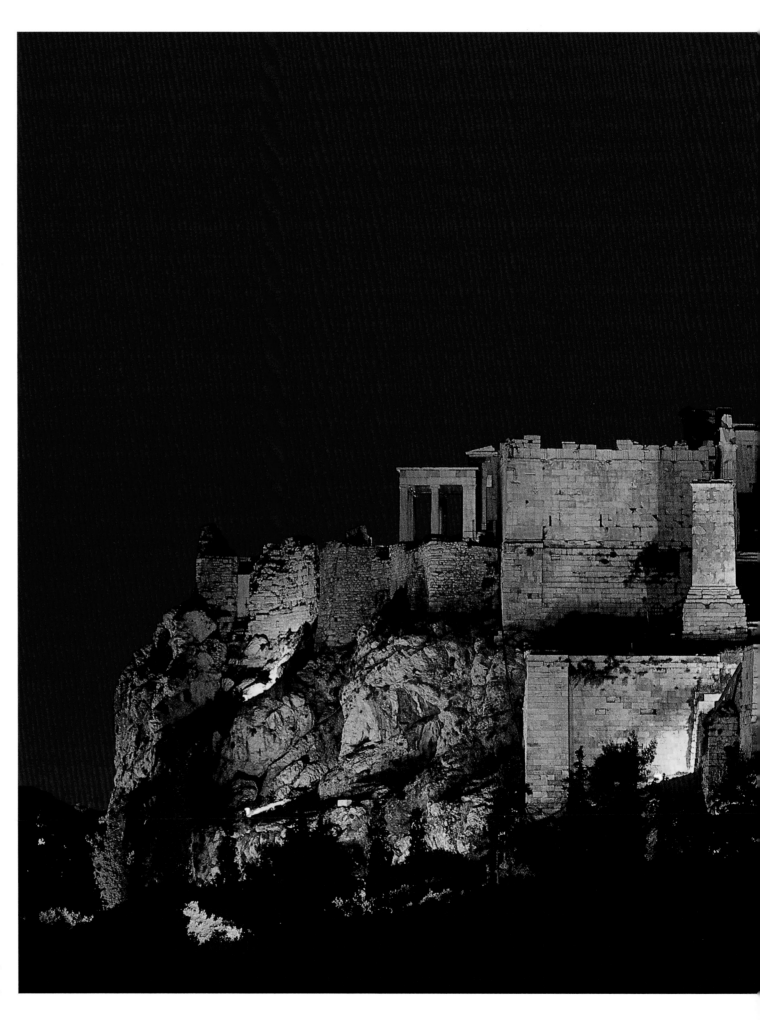

Αθήνα, Ακρόπολη.
Athens, Acropolis.

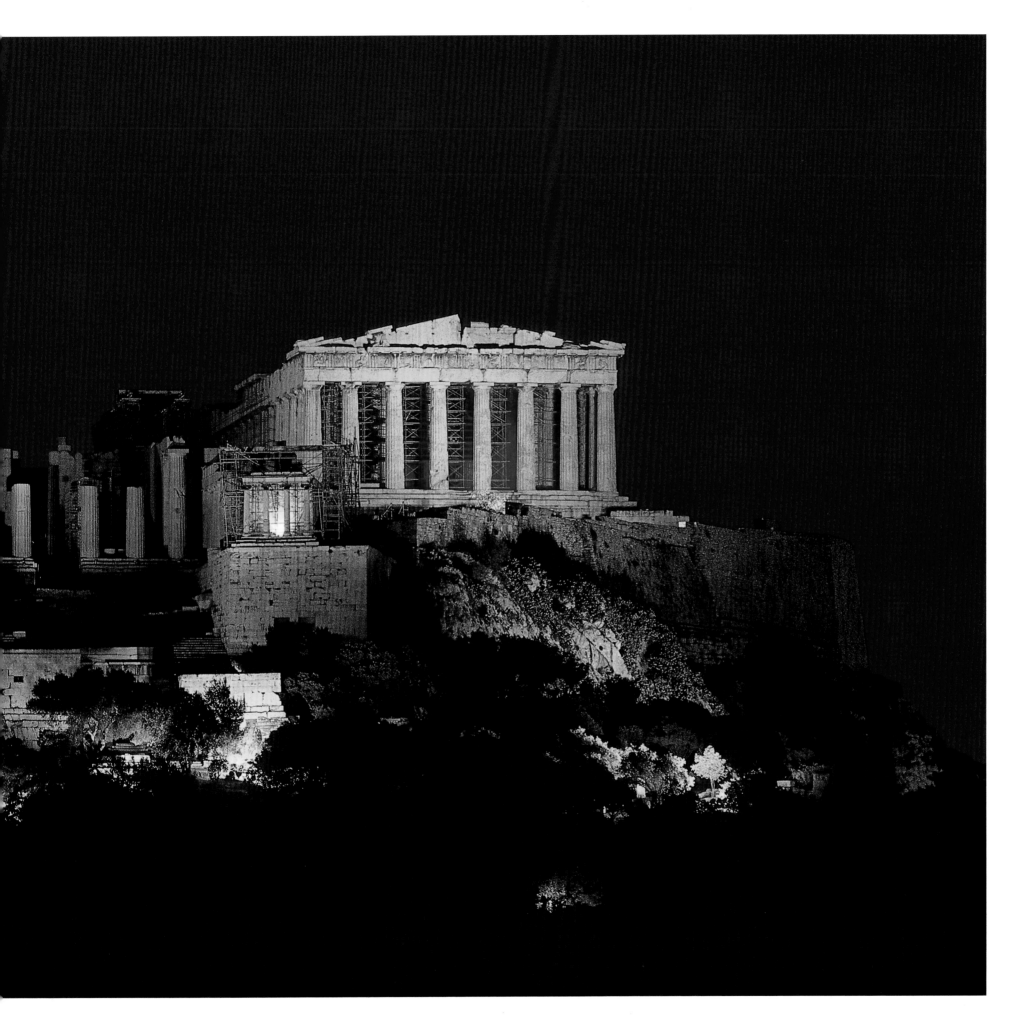

43

44

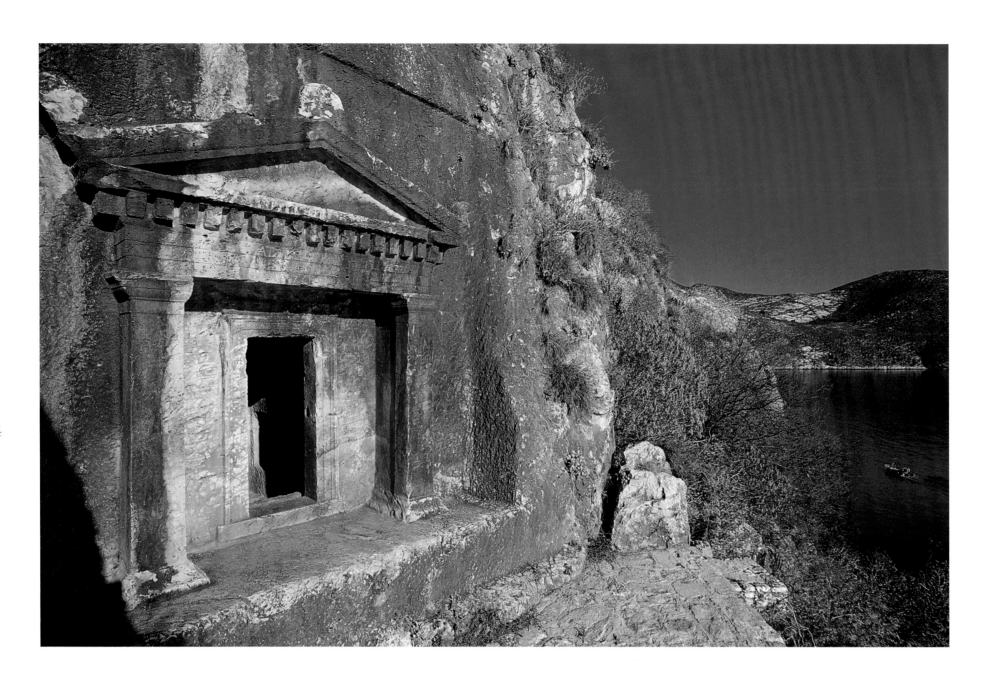

Δωδεκάνησα: Καστελλόριζο. • Dodecanese: Kastellorizo.

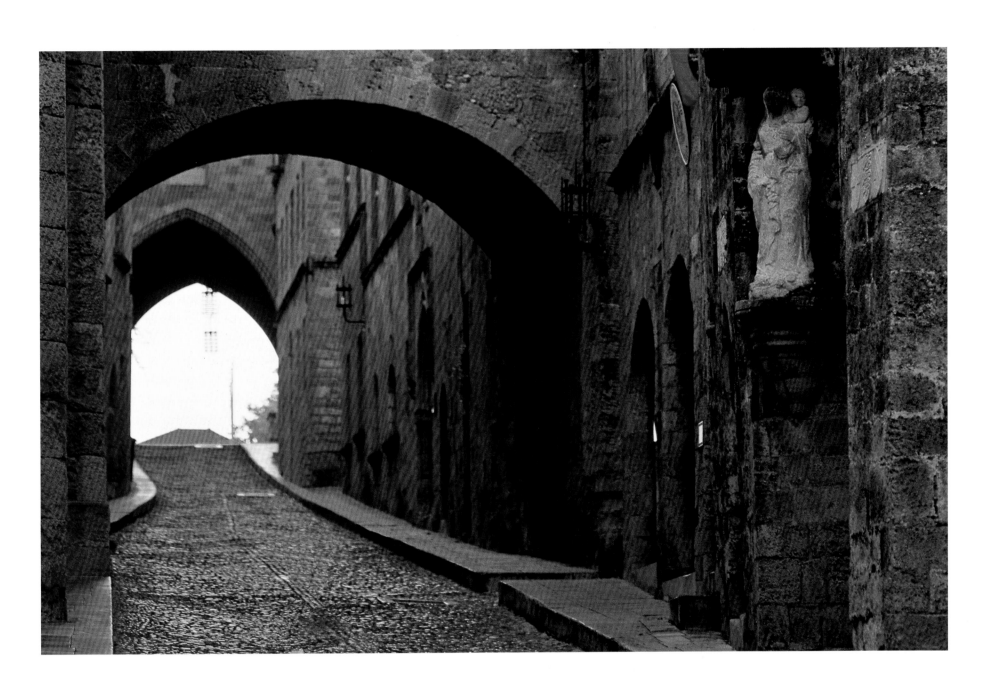

Δωδεκάνησα: Ρόδος. • Dodecanese: Rhodes.

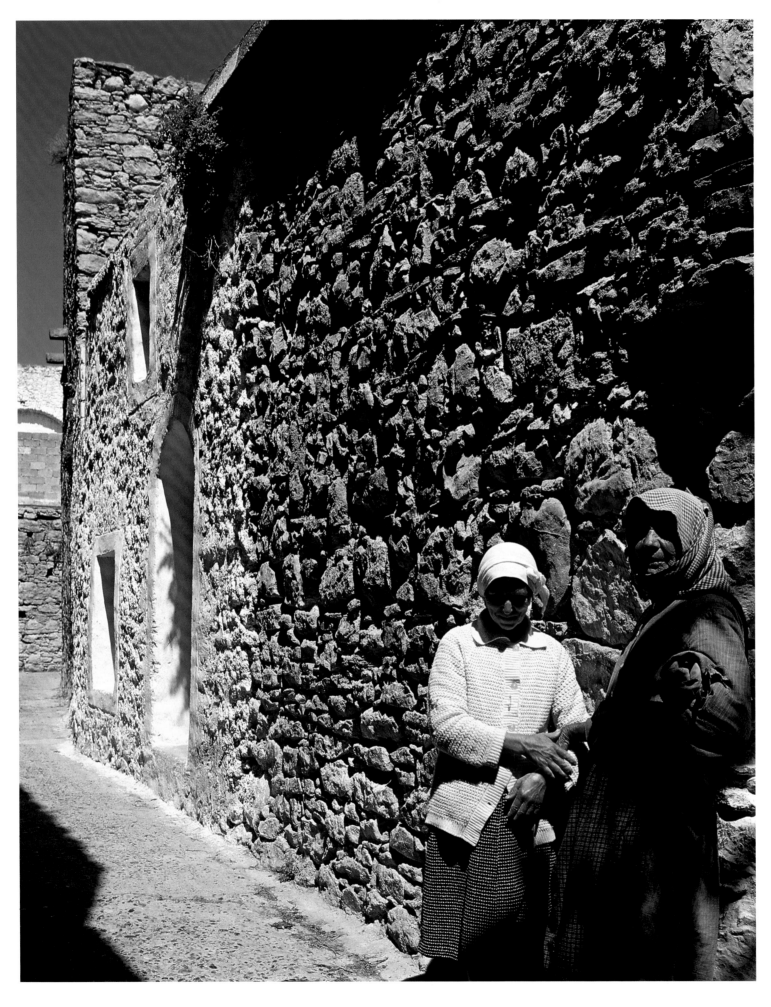

46

ΒΑ. Αιγαίο: Χίος.
NE. Aegean: Chios.

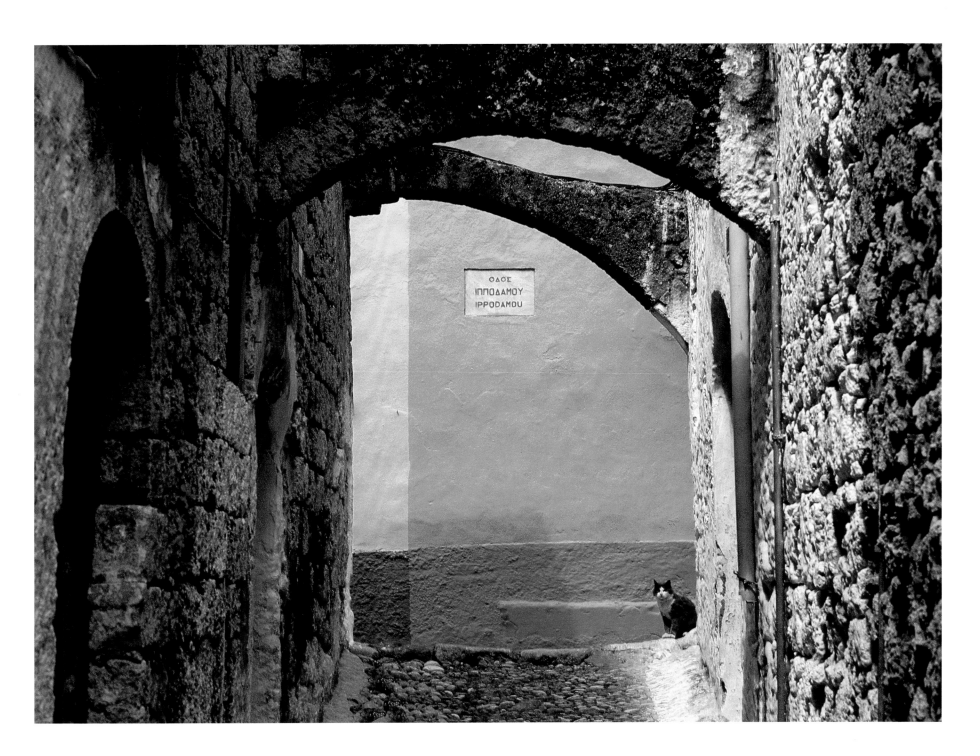

Δωδεκάνησα: Ρόδος. • Dodecanese: Rhodes.

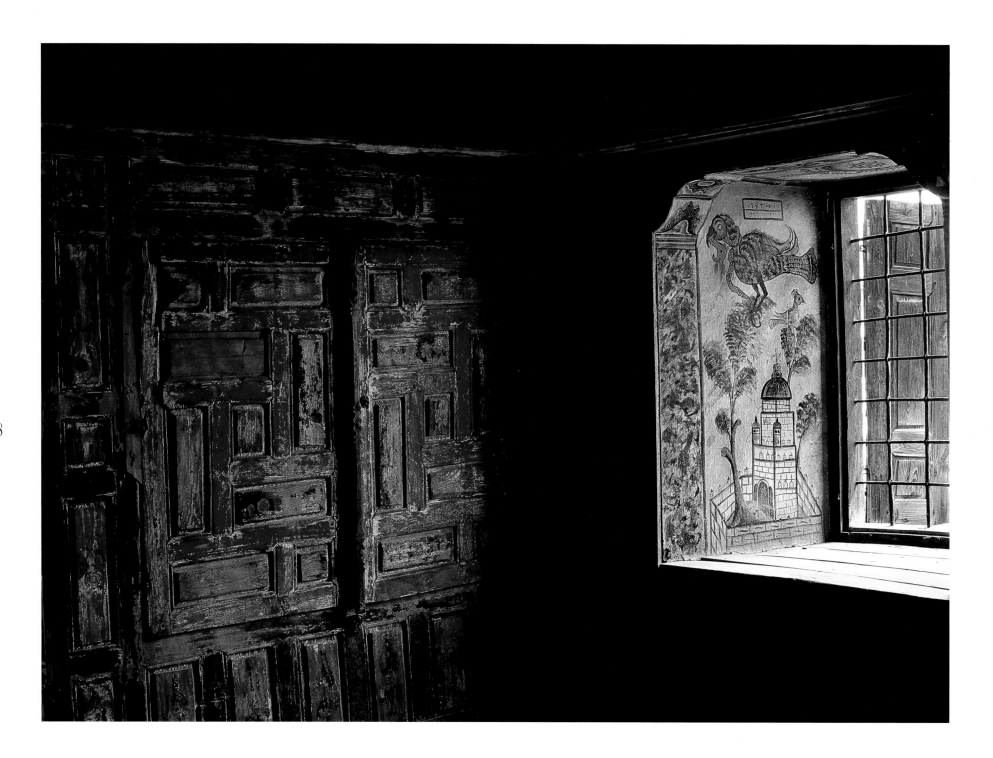

48

Μακεδονία: Σιάτιστα. • Macedonia: Siatista.
Δεξιά: Μακεδονία: Καστοριά. • Right: Macedonia: Kastoria.

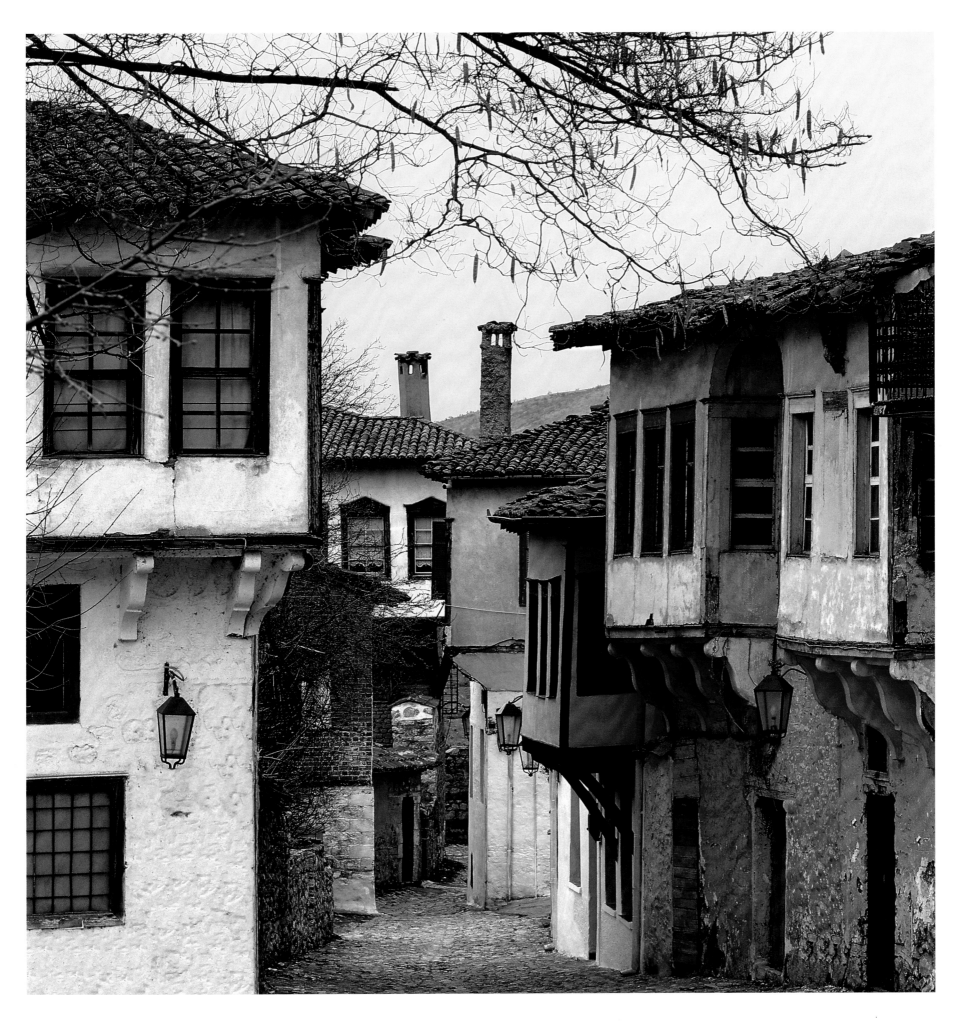

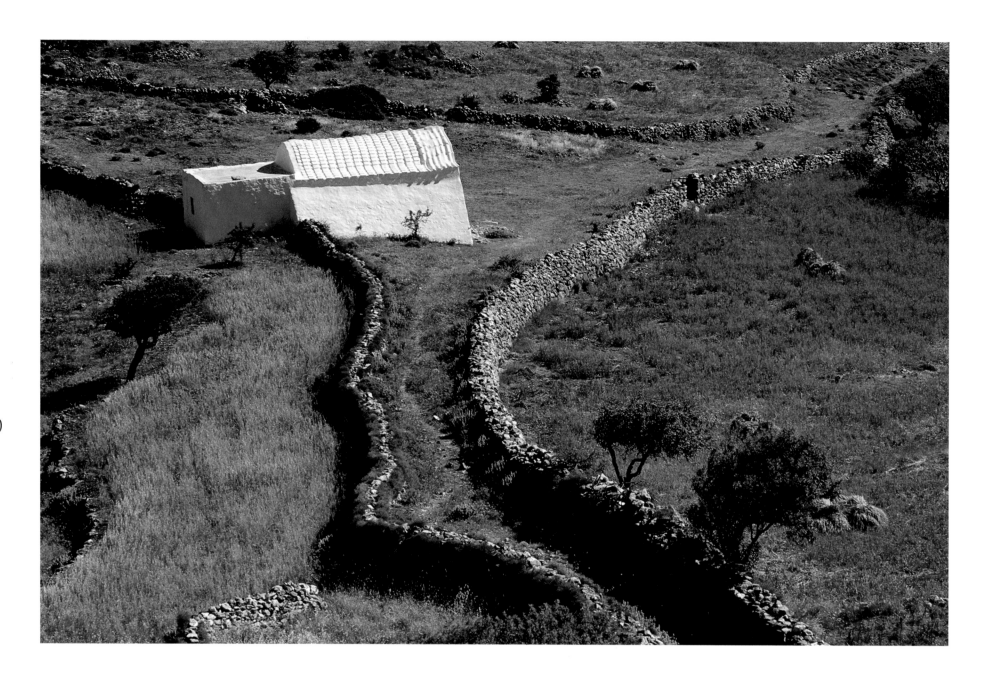

50

Δωδεκάνησα: Πάτμος. • Dodecanese: Patmos.

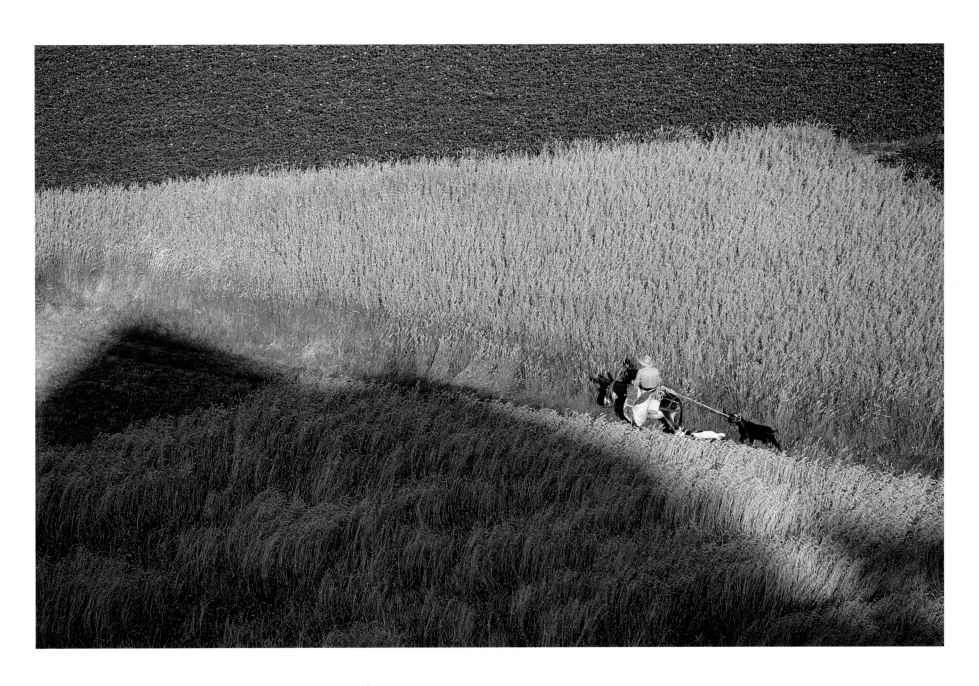

51

Κρήτη: Οροπέδιο Λασηθίου. • Crete: Lassithi Plateau.

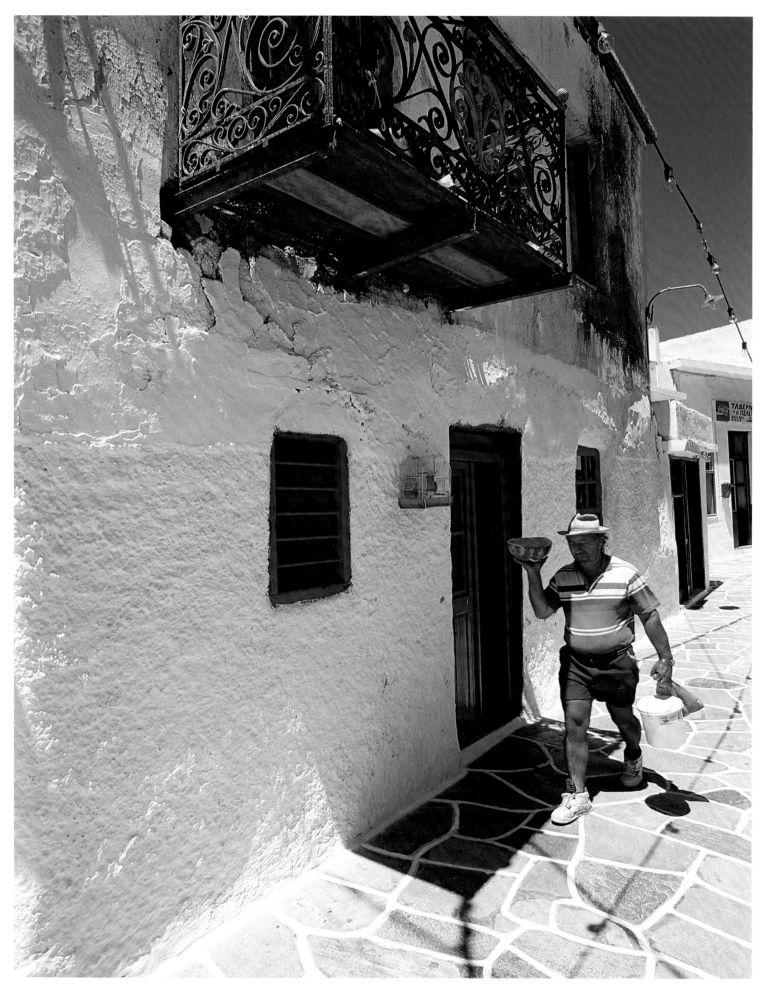

Κυκλάδες: Κύθνος.
Cyclades: Kithnos.

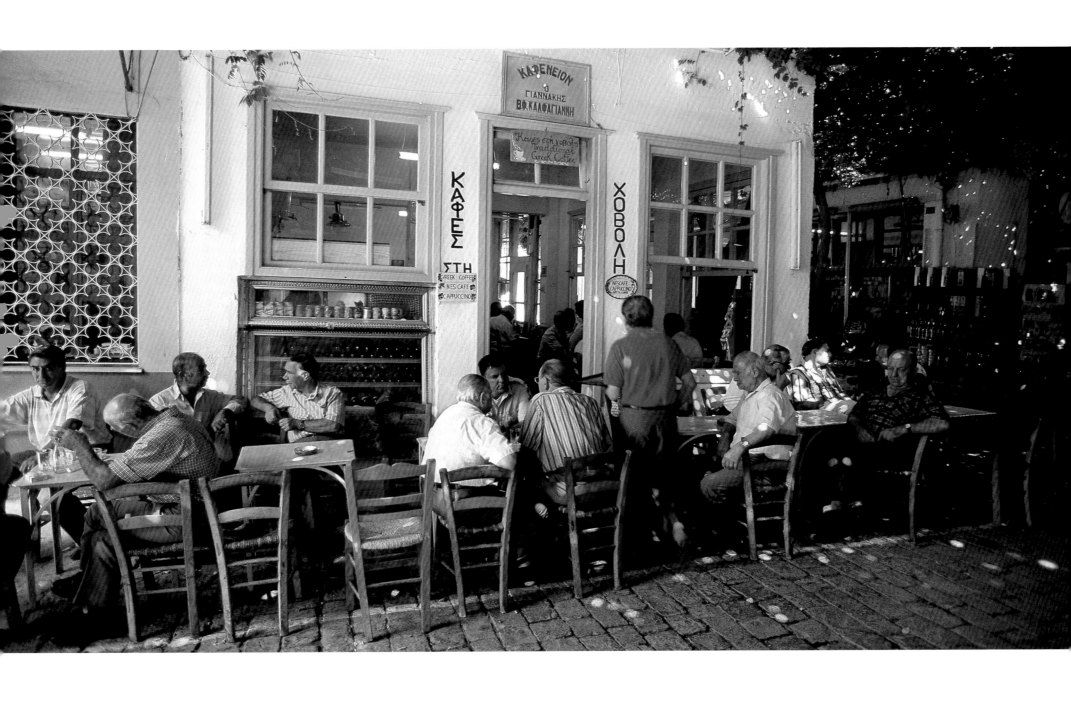

ΒΑ. Αιγαίο: Λέσβος, Αγιάσος. • NE. Aegean: Lesvos, Ayiasos.

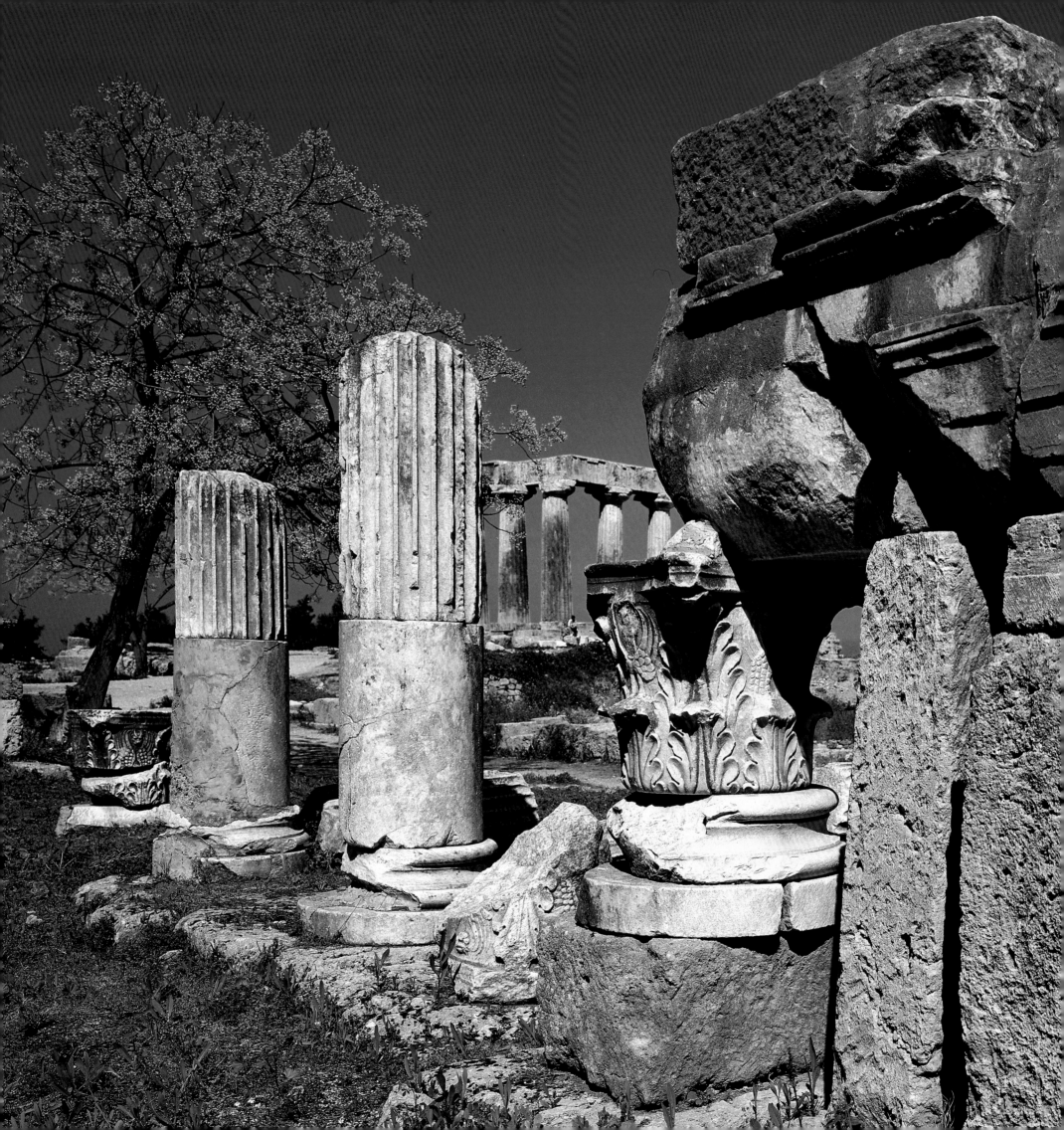

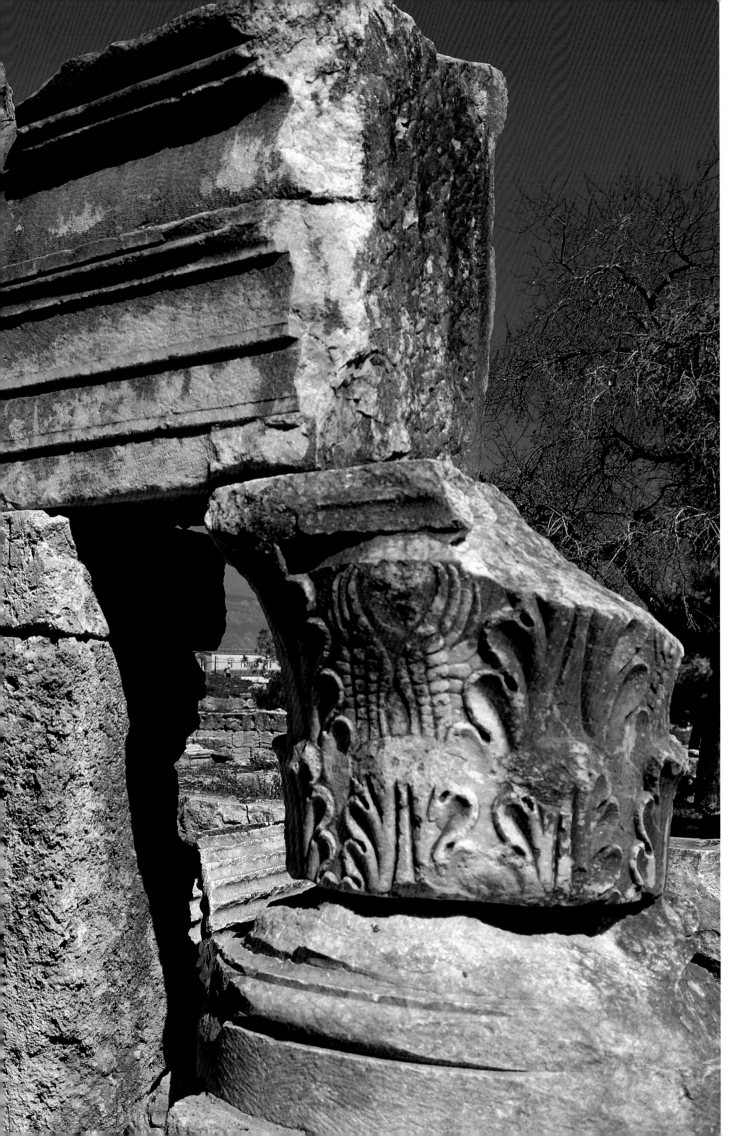

Πελοπόννησος: Αρχαία Κόρινθος.
Peloponnese: Ancient Corinth.

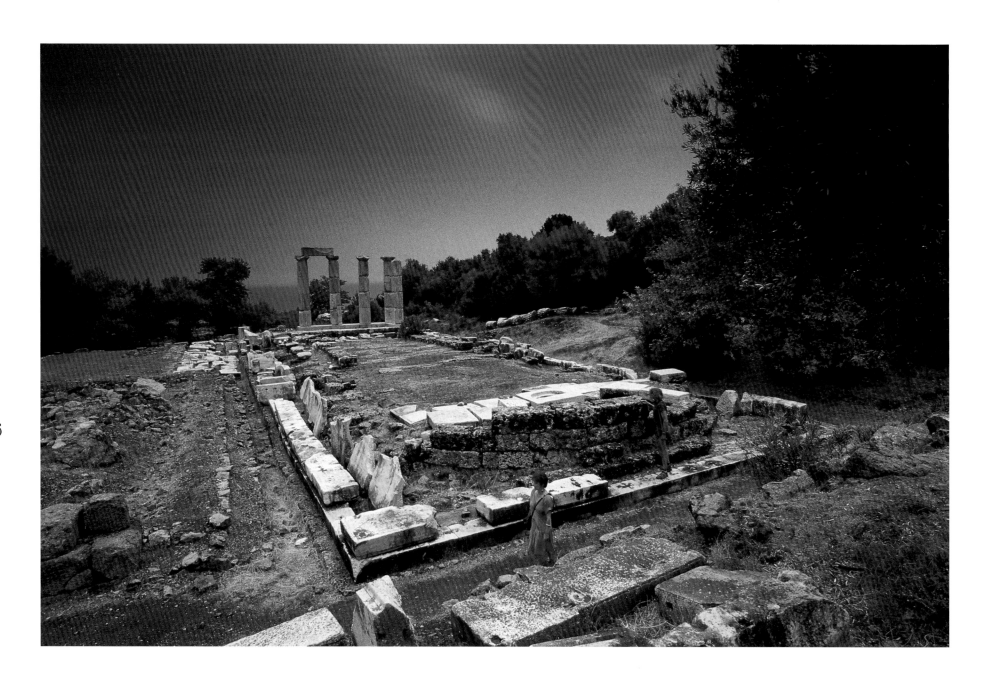

Σαμοθράκη, αρχαιολογικός χώρος. • Samothrace, Archaeological site.
Δεξιά: Στερεά Ελλάδα: Δελφοί. • **Right**: Central Greece: Delphi.

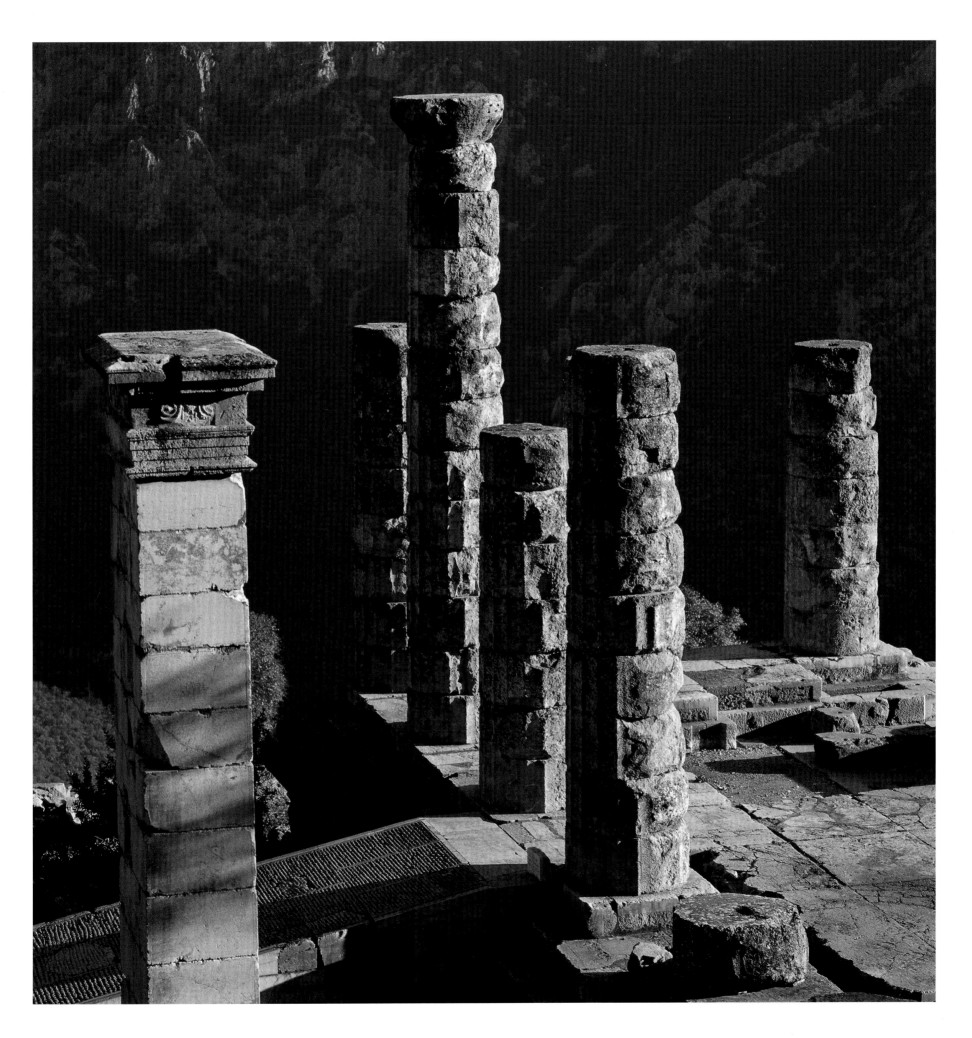

58

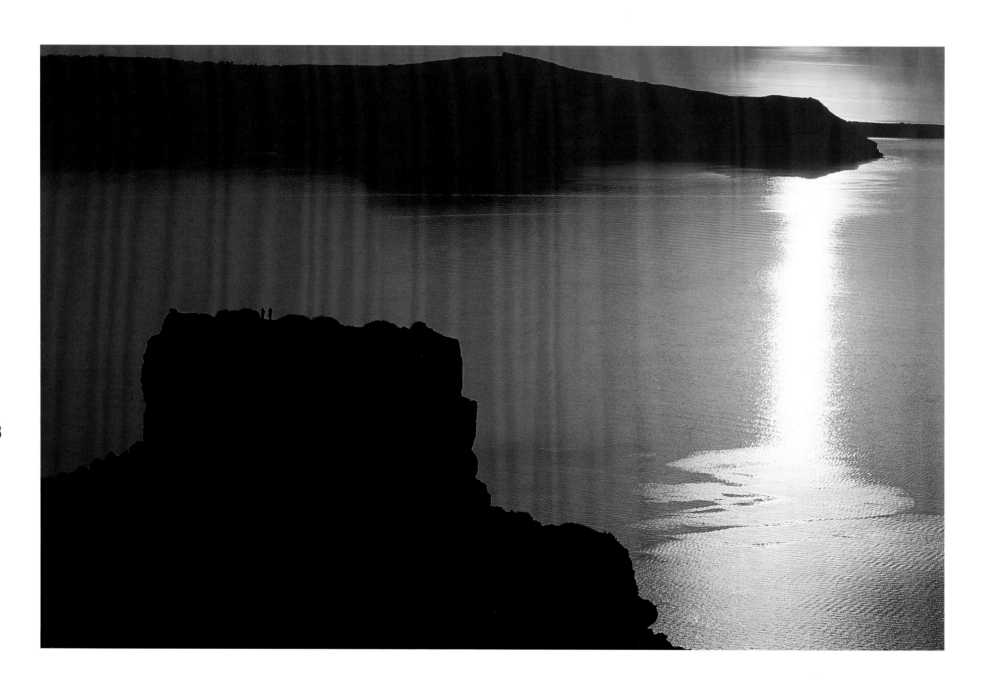

Κυκλάδες: Σαντορίνη, Καλντέρα. • Cyclades: Santorini, Kaldera.

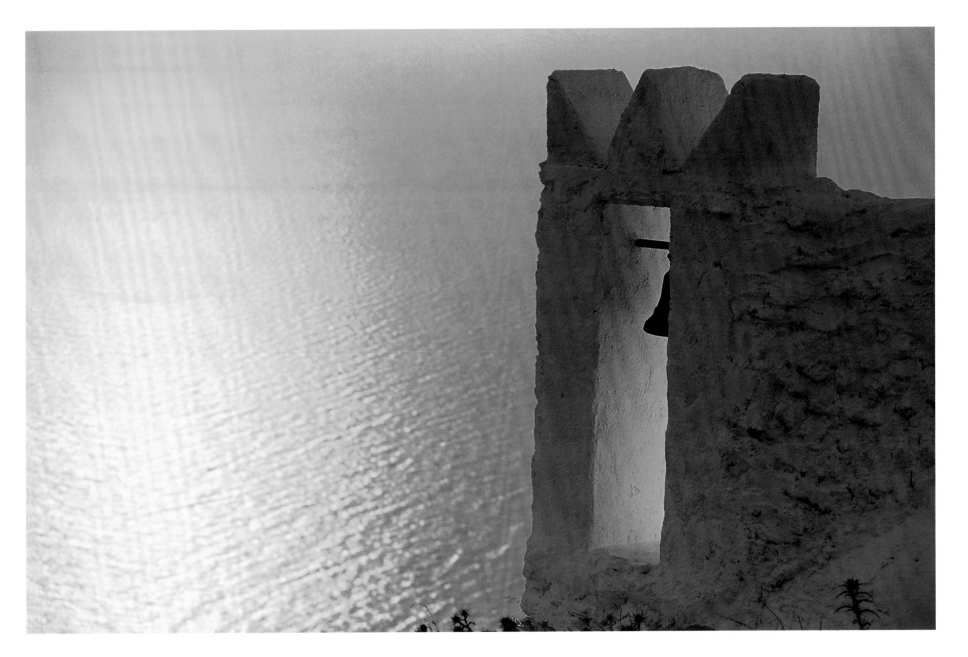

59

Κυκλάδες: Σίκινος. • Cyclades: Sikinos.

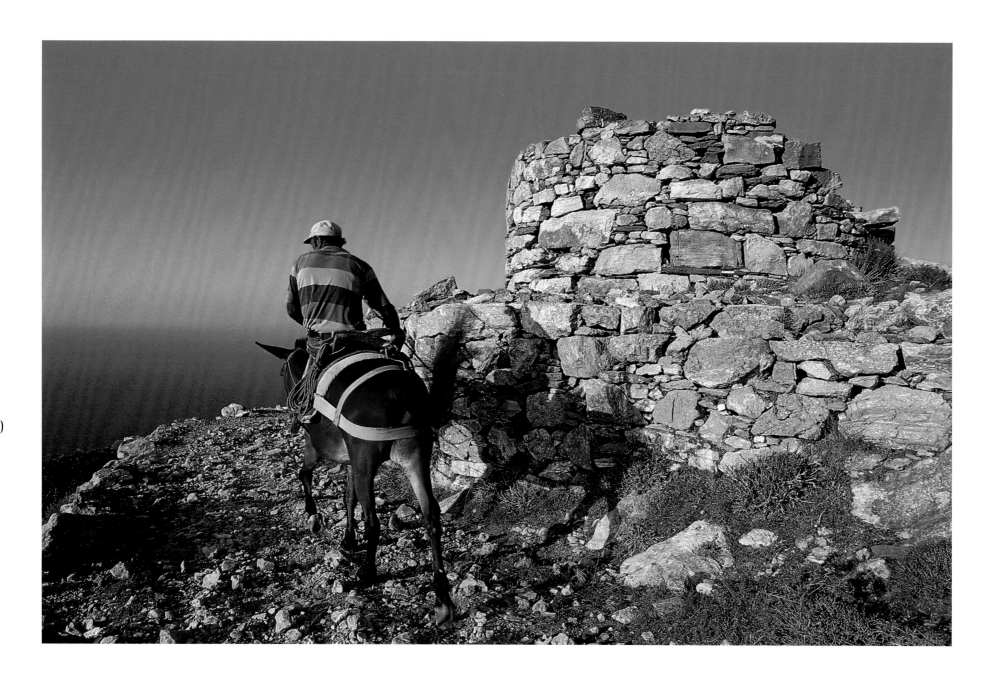

Κυκλάδες: Σίκινος. • Cyclades: Sikinos.

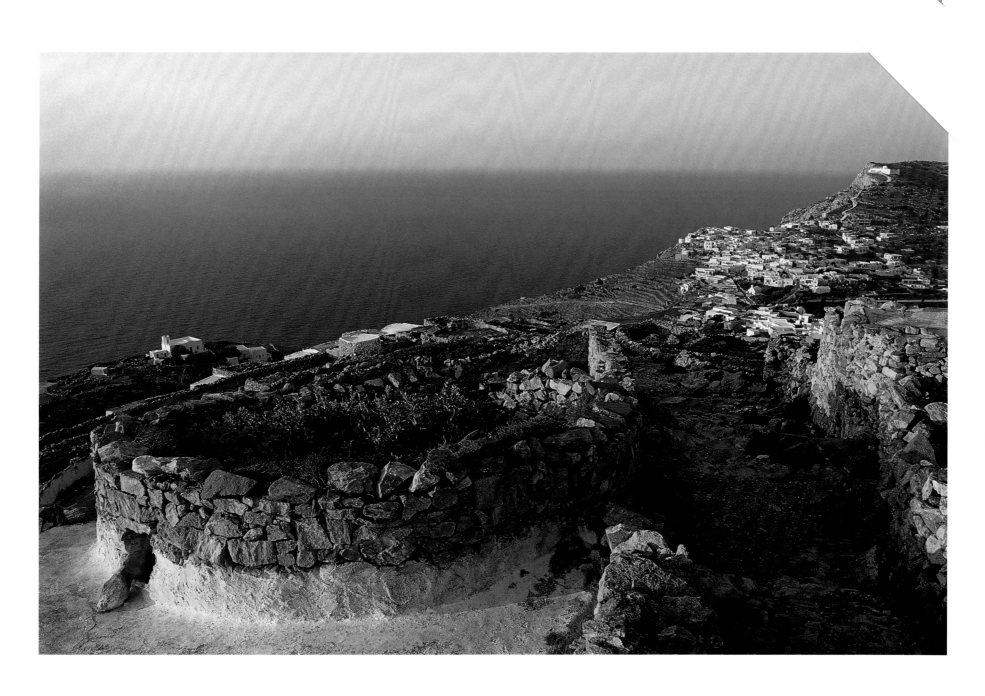

61

Κυκλάδες: Σίκινος. • Cyclades: Sikinos.

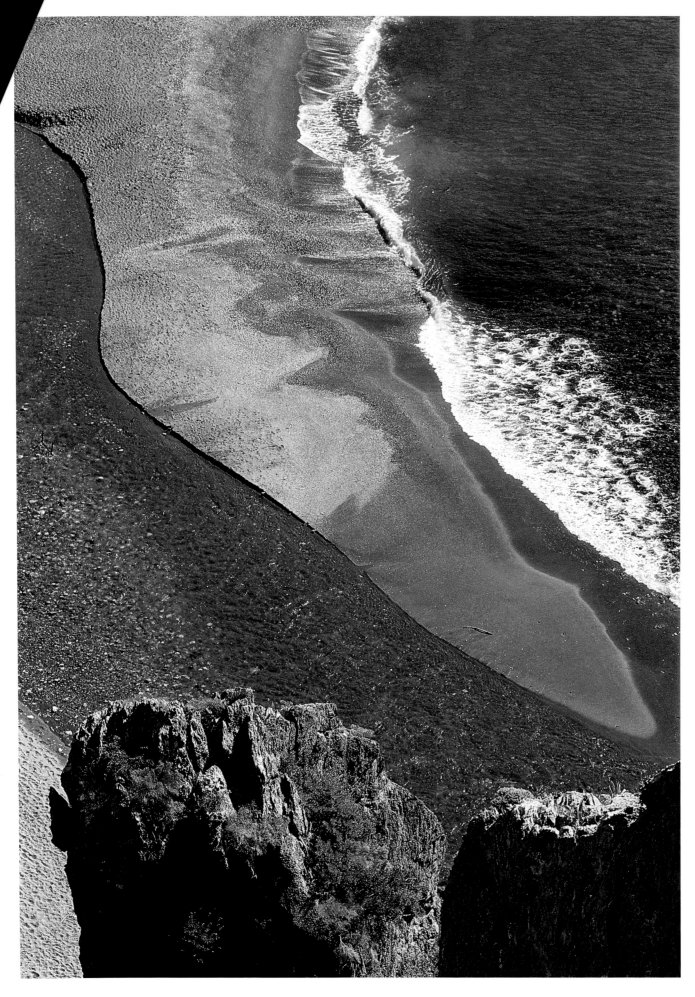

Κρήτη: Κουρταλιώτικο φαράγγι.
Crete: Kourtaliotiko Gorge.

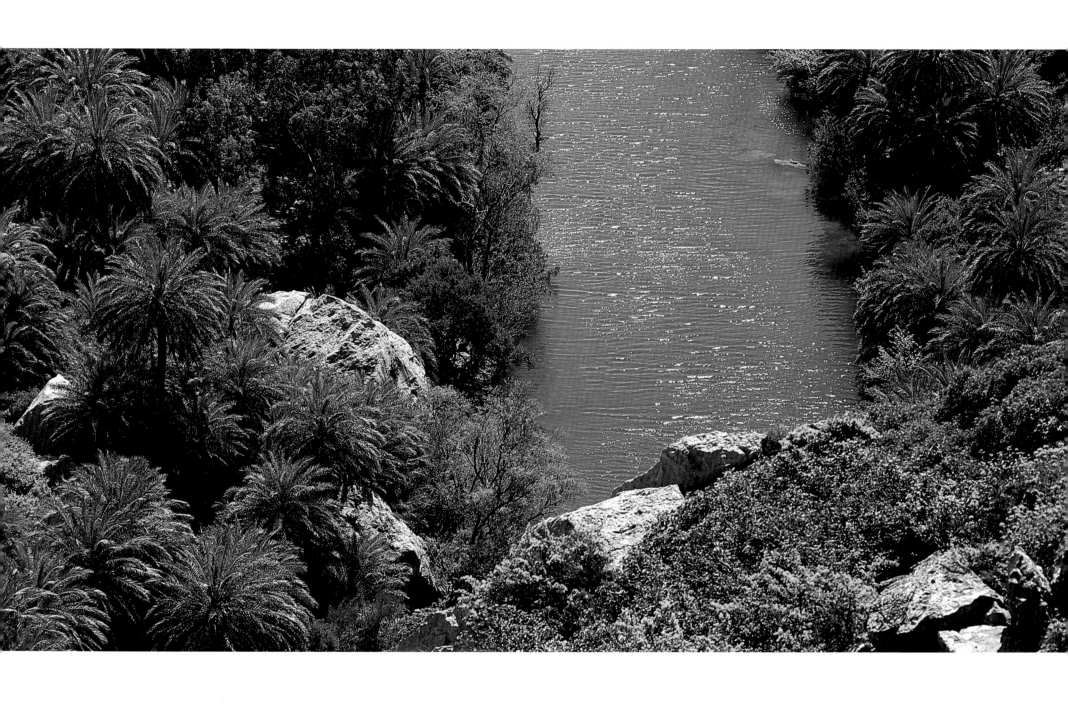

Κρήτη: Κουρταλιώτικο φαράγγι. • Crete: Kourtaliotiko Gorge.

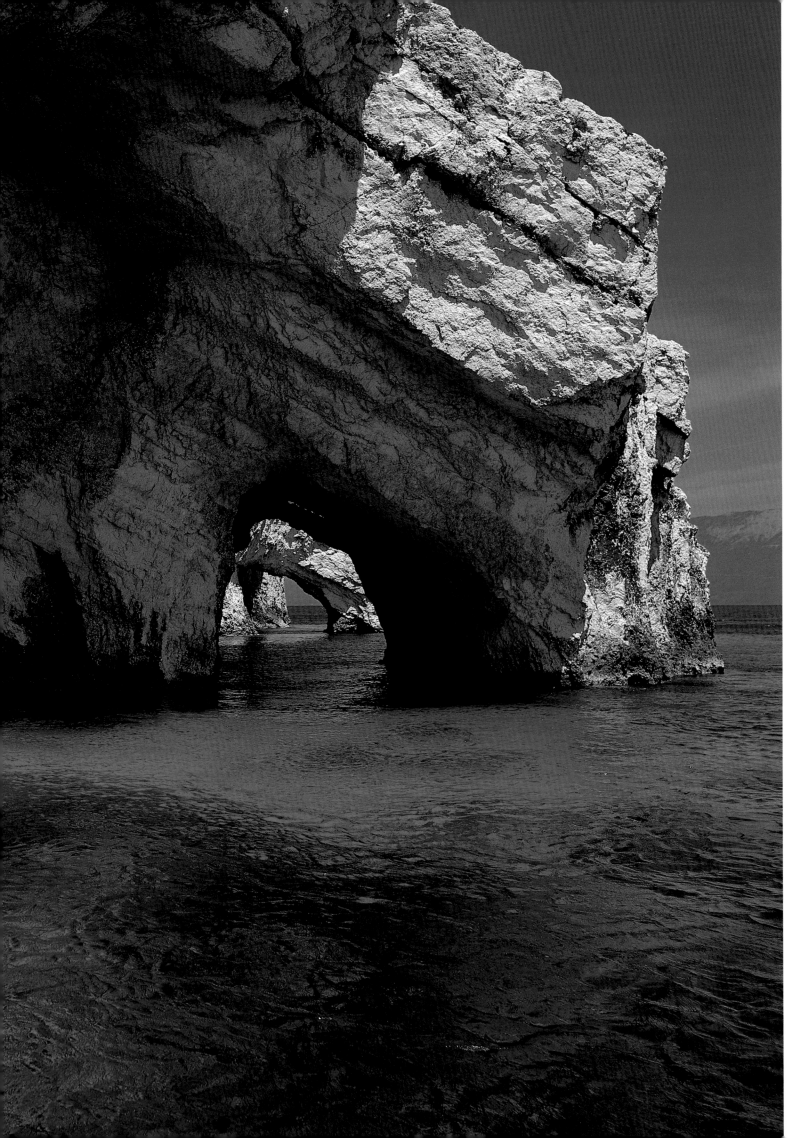

Επτάνησα: Ζάκυνθος.
Ionian Islands: Zakynthos.

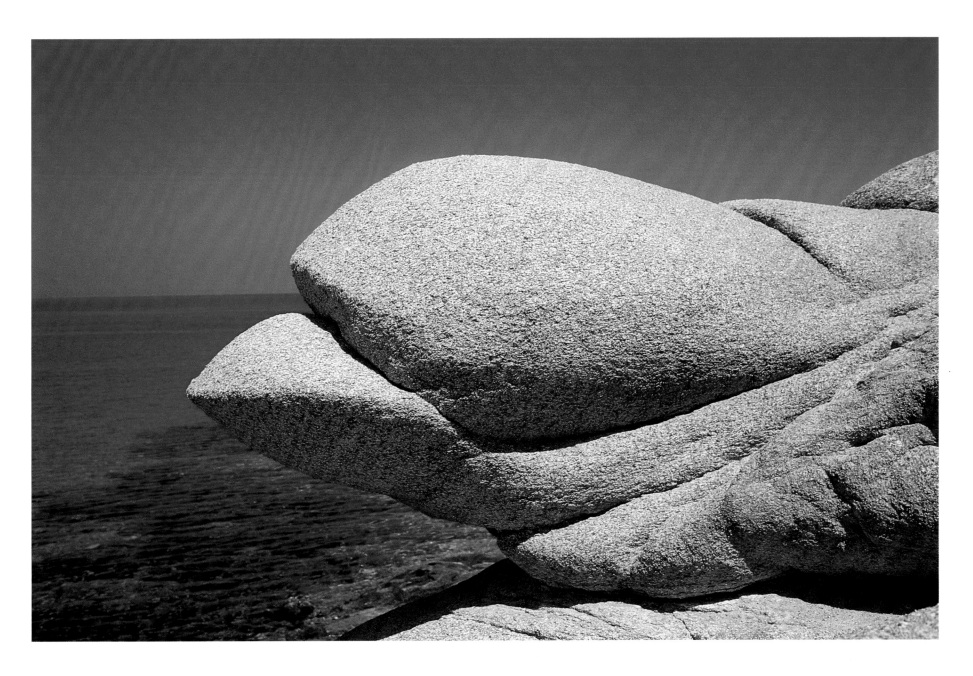

Κυκλάδες: Τήνος, Λιβάδα. • Cyclades: Tinos, Livada.

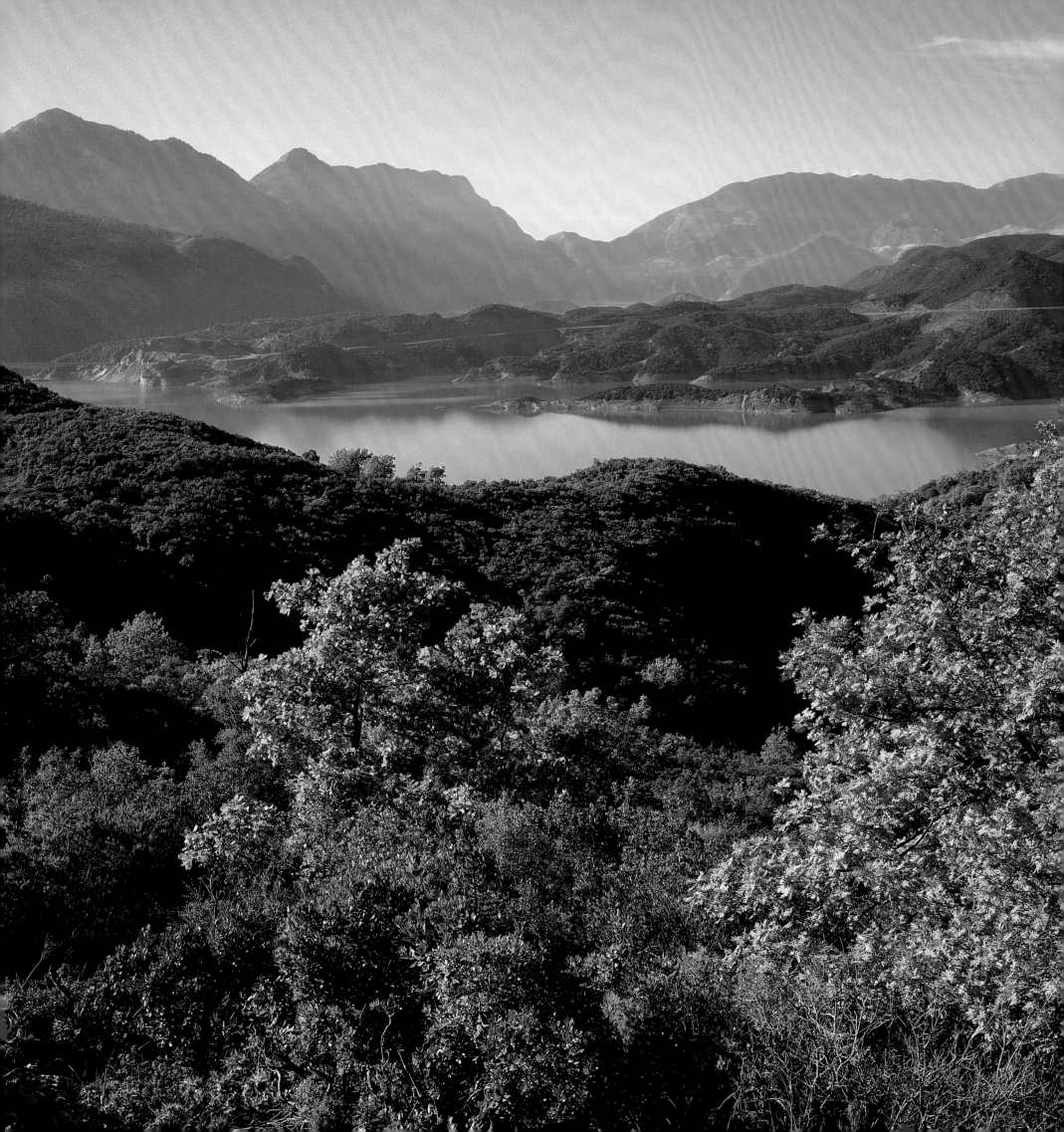

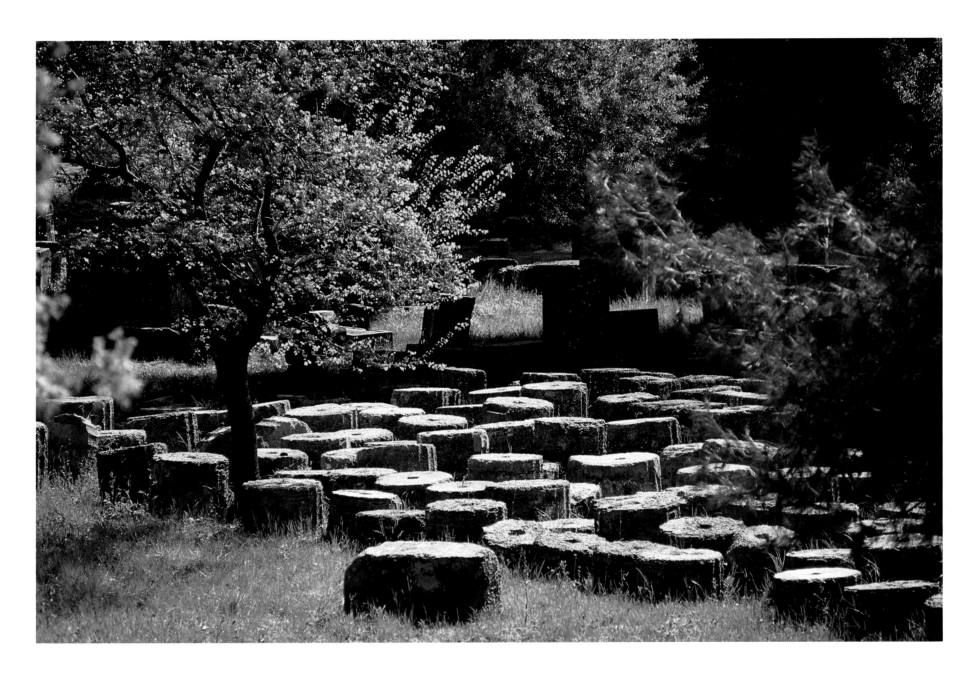

Πελοπόννησος: Αρχαία Ολυμπία. • Peloponnese: Ancient Olympia.
Αριστερά: Στερεά Ελλάδα: Η λίμνη Κρεμαστών. • **Left**: Central Greece: Lake Kremaston.

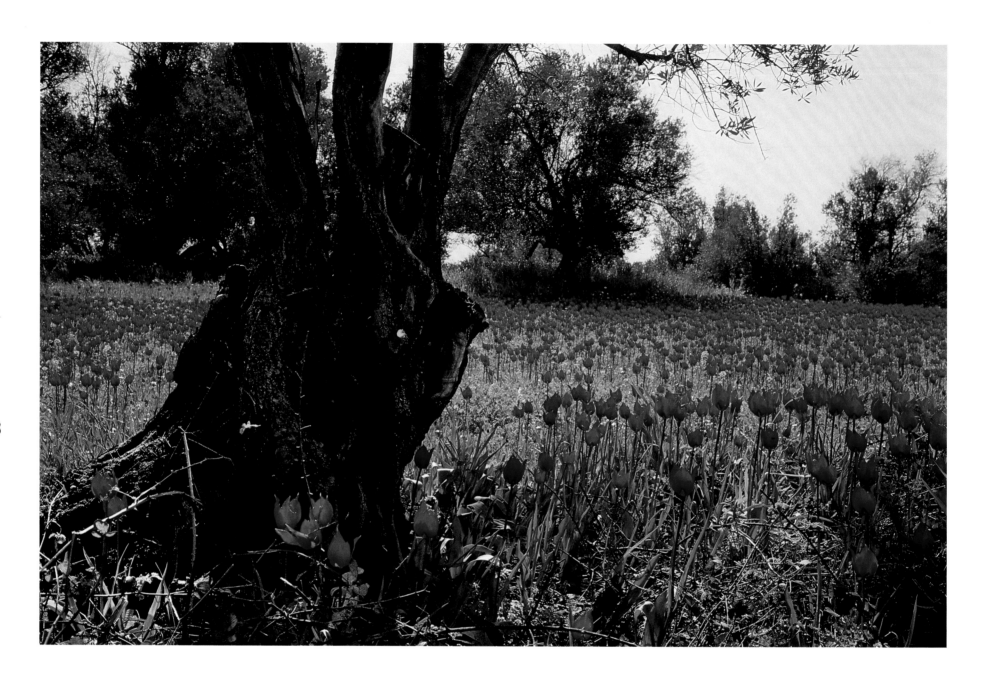

ΒΑ. Αιγαίο: Χίος. • ΝΕ. Aegean: Chios.

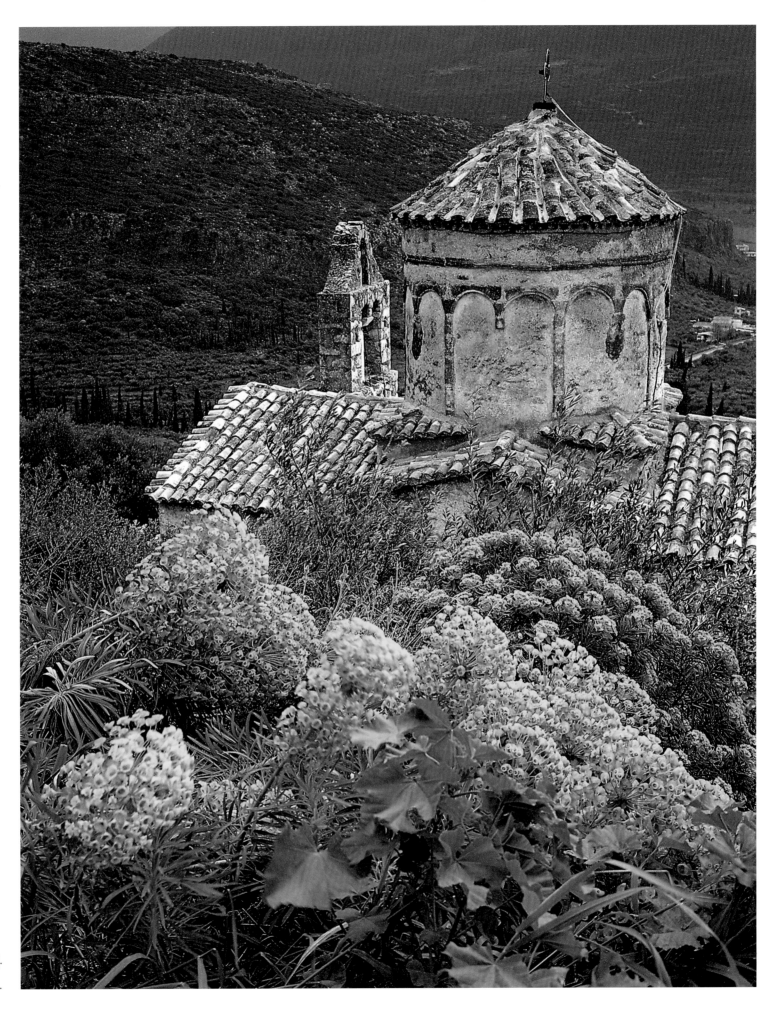

69

Πελοπόννησος: Μάνη.
Peloponnese: Mani.

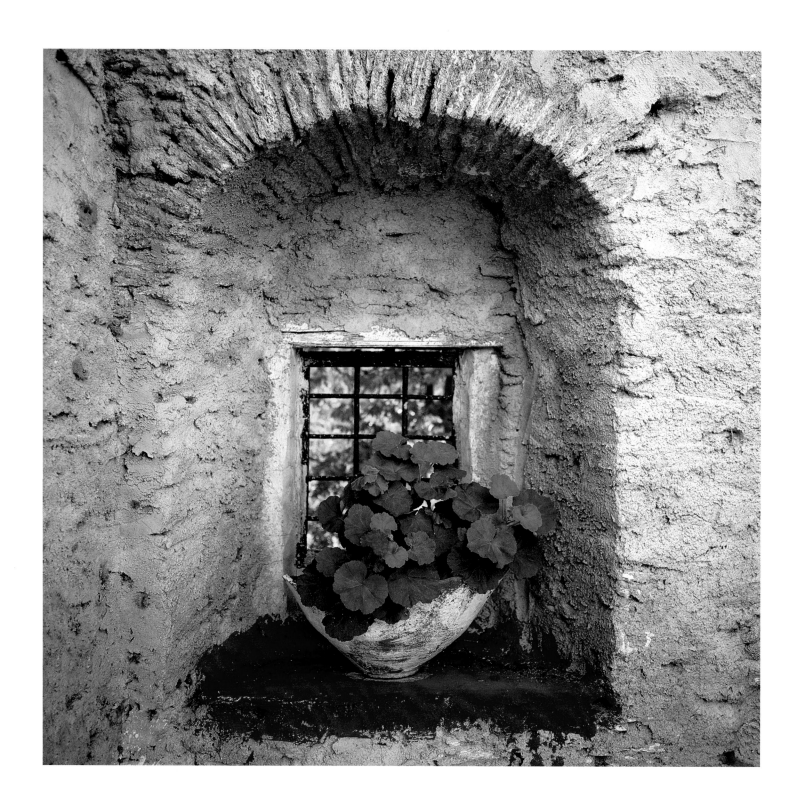

Κυκλάδες: Άνδρος. • Cyclades: Andros.

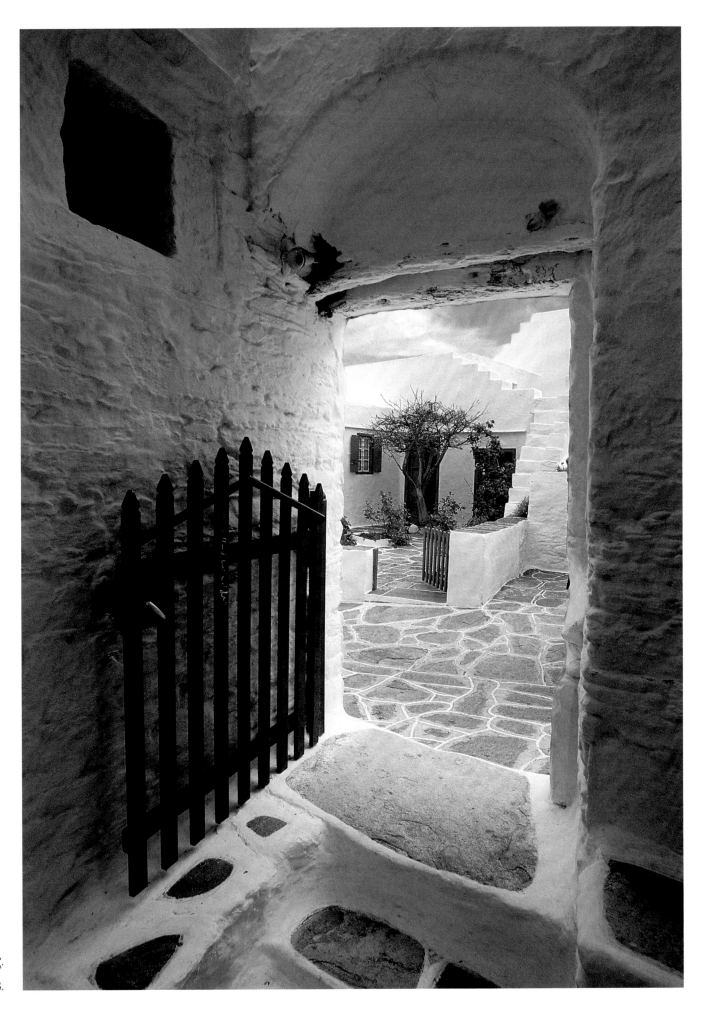

Κυκλάδες: Σίφνος.
Cyclades: Sifnos.

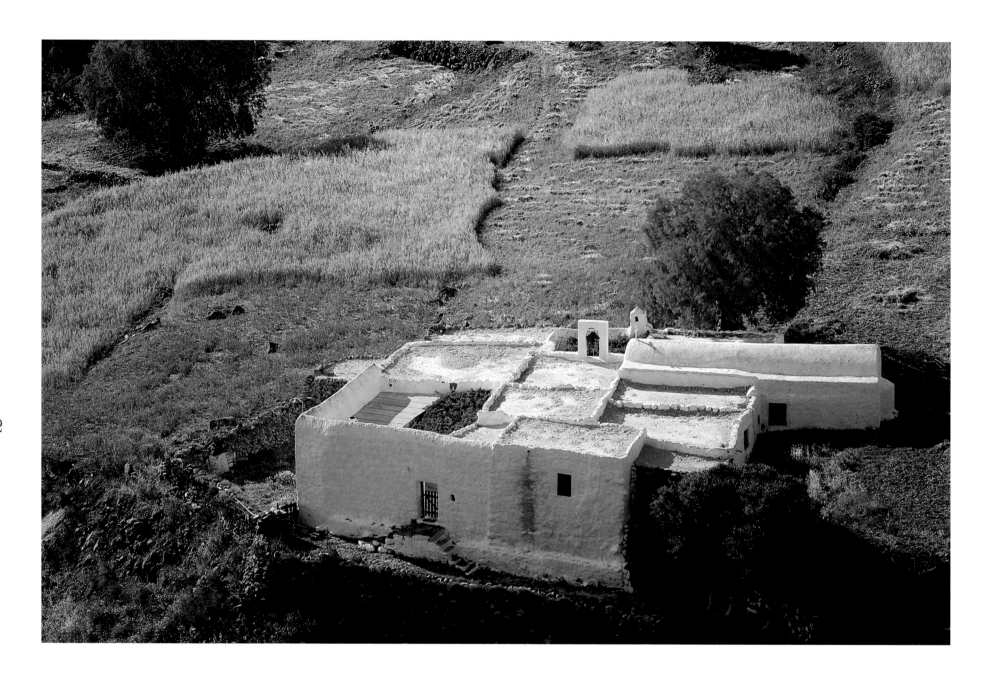

Δωδεκάνησα: Πάτμος. • Dodecanese: Patmos.

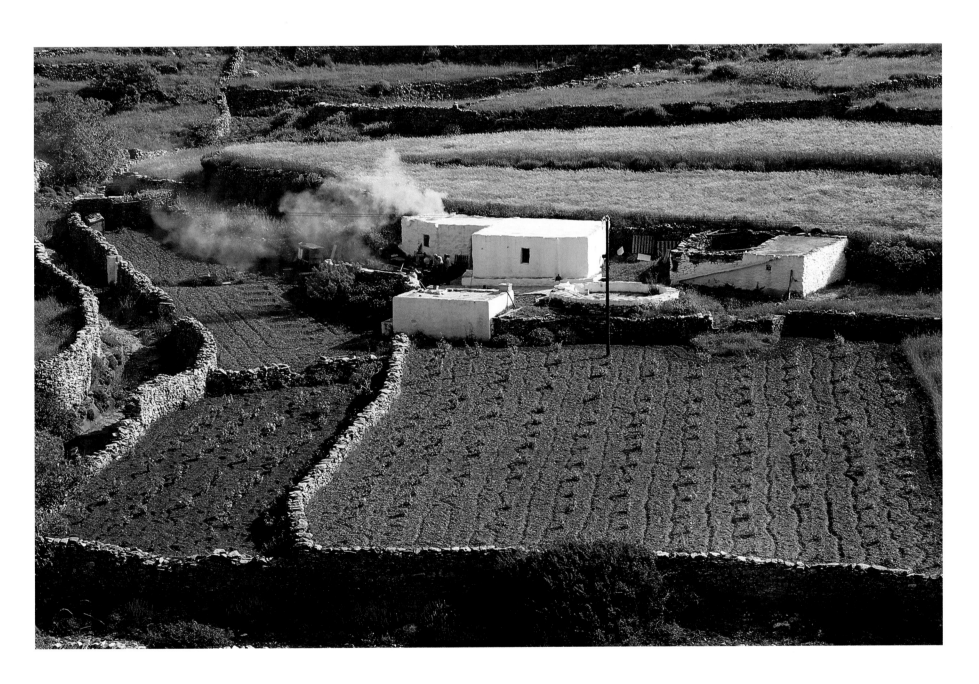

Κυκλάδες: Σίφνος. • Cyclades: Sifnos.

74

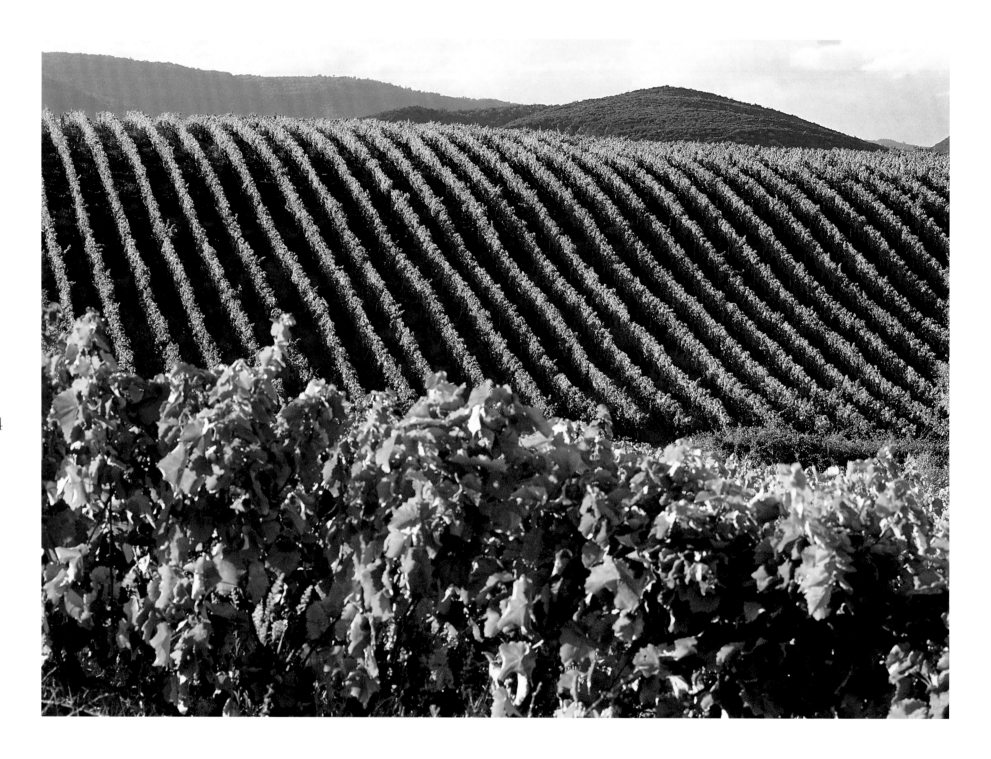

Μακεδονία: Γιανακοχώρι. • Macedonia: Yianakohori.

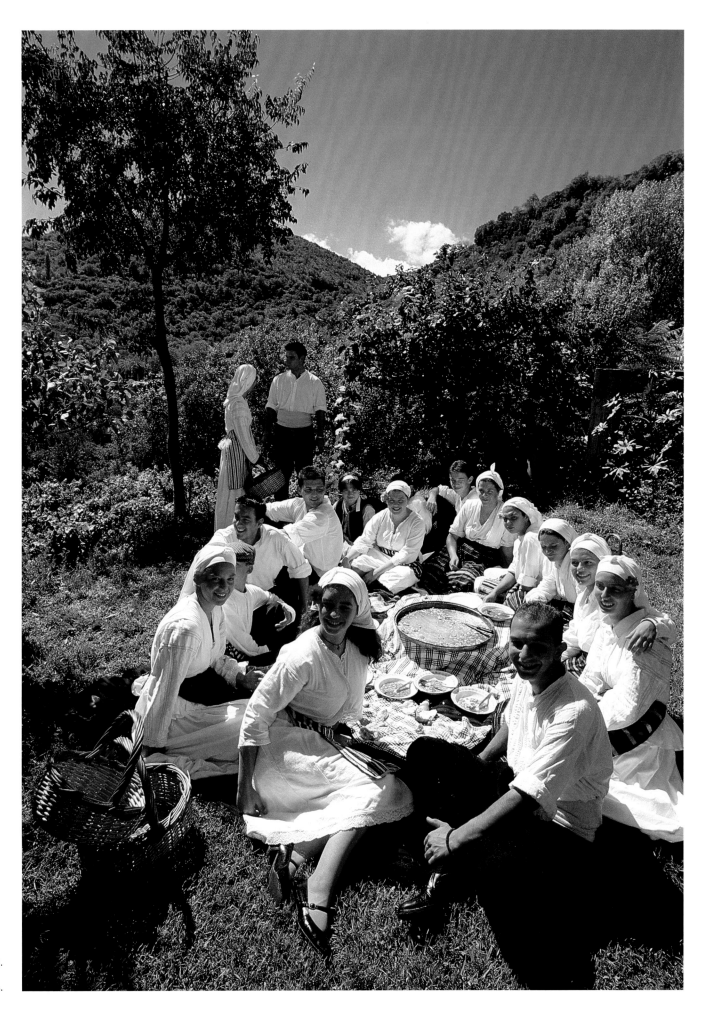

Μακεδονία: Νάουσα.
Macedonia: Naoussa.

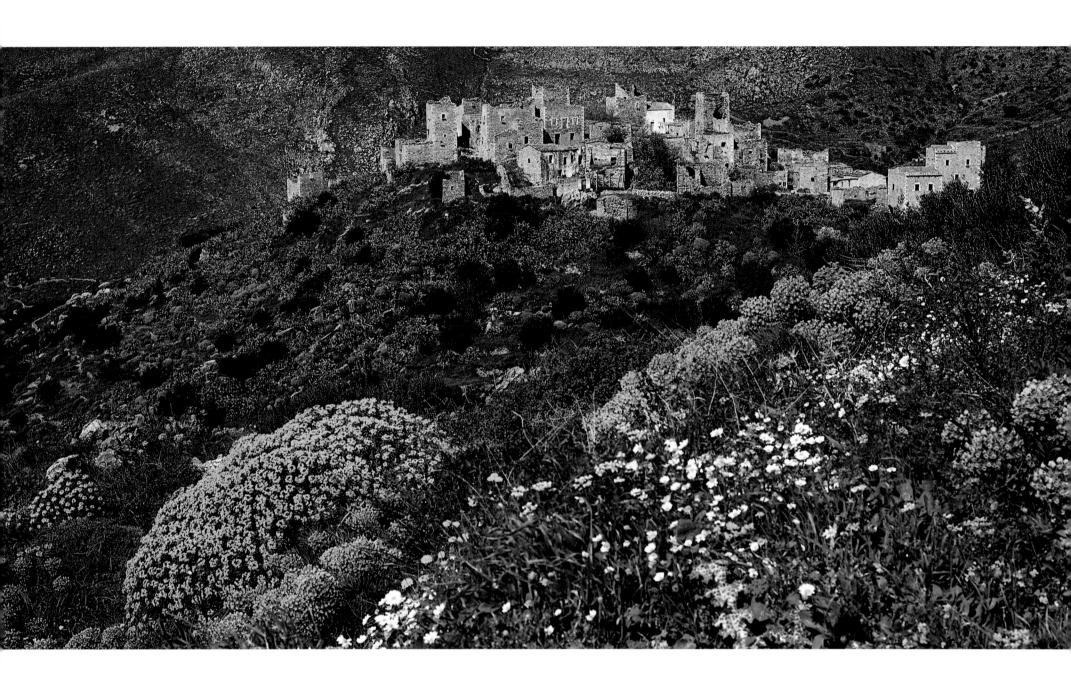

Πελοπόννησος: Μάνη, Βάθεια. • Peloponnese: Mani, Vathia.

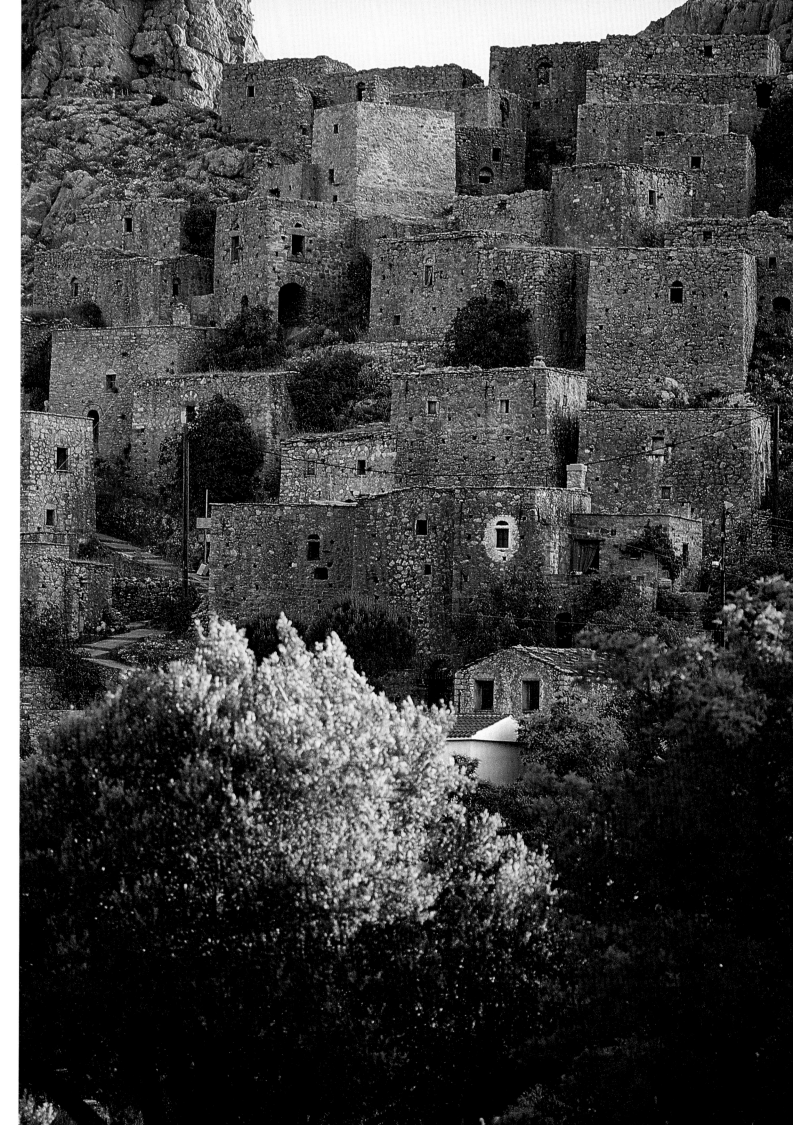

ΒΑ. Αιγαίο: Χίος, Ανάβατος.
ΝΕ. Aegean: Chios, Anavatos.

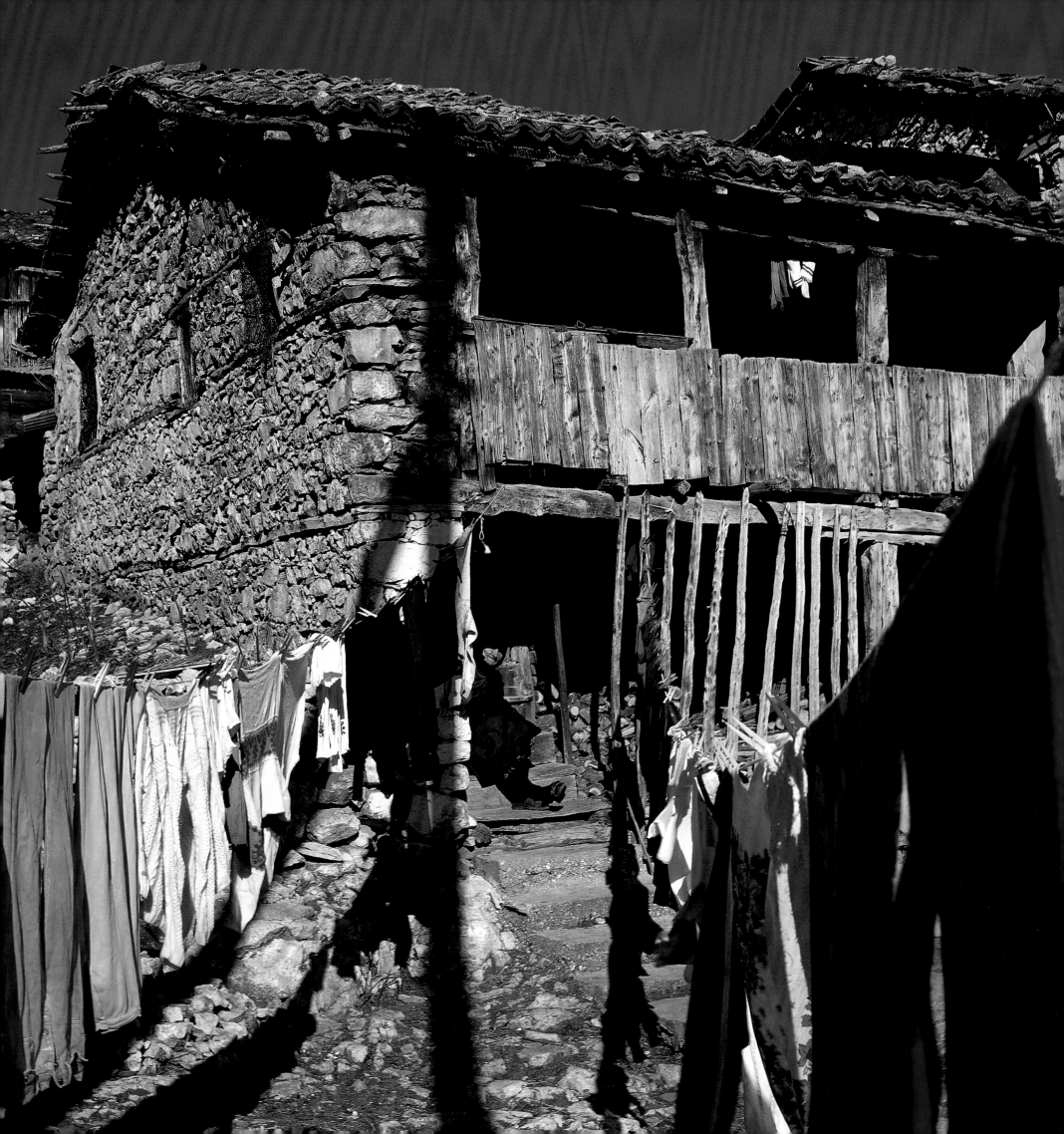

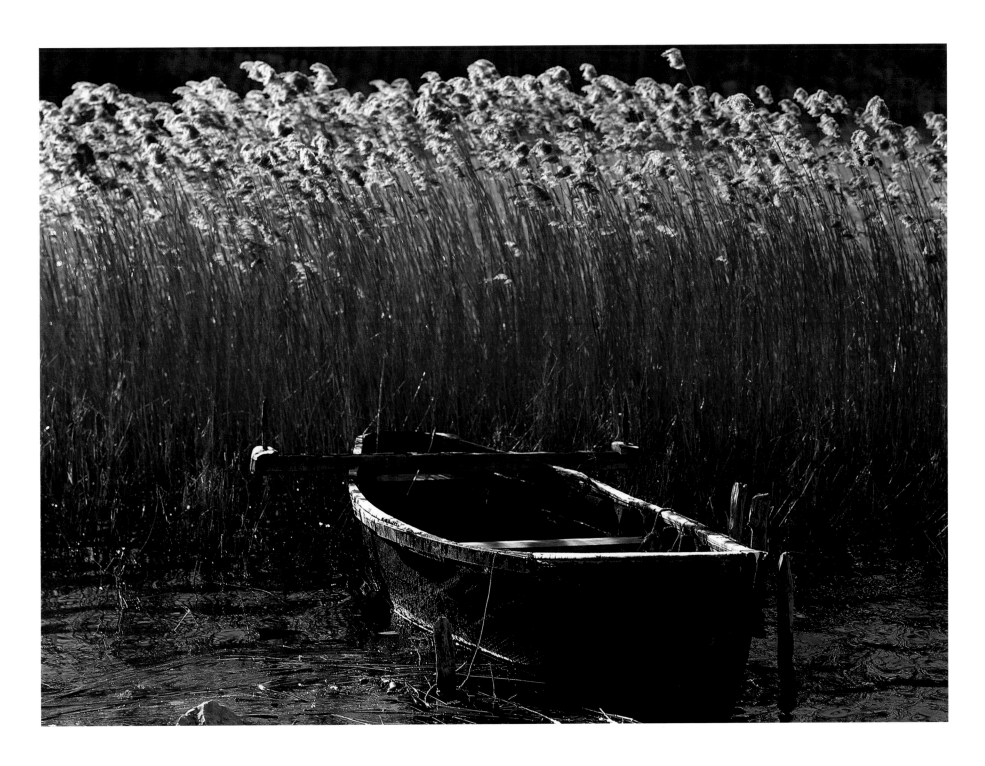

Μακεδονία: Η λίμνη Πρέσπα. • Macedonia: Lake Prespa.
Αριστερά: Μακεδονία: Περιοχή Πρεσπών. • **Left**: Macedonia: Prespa Area.

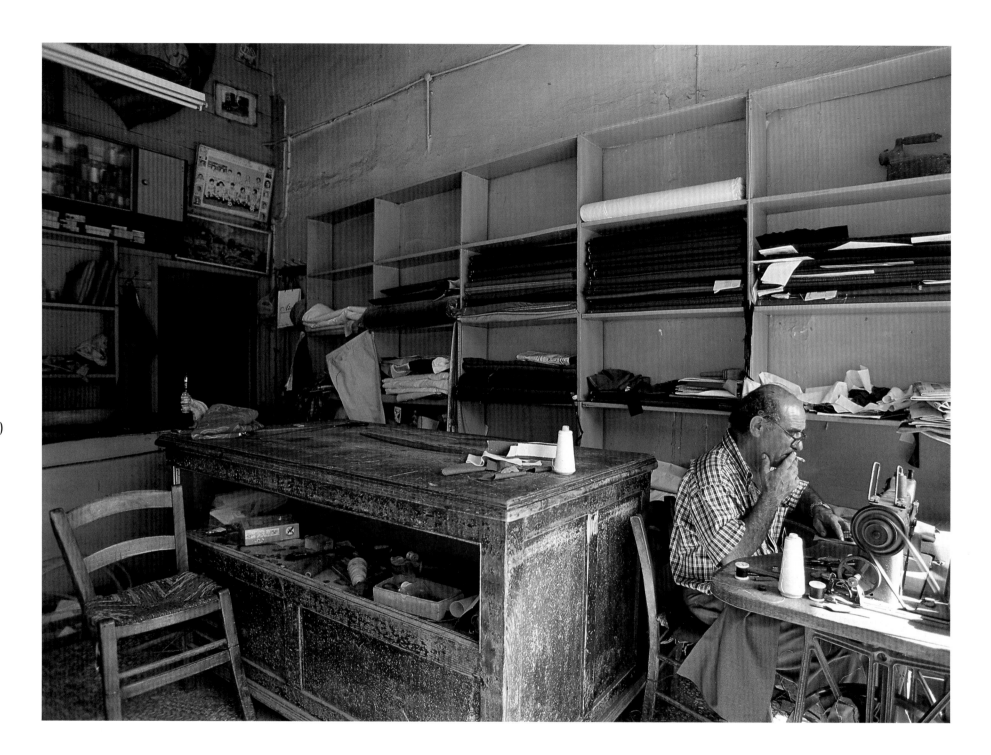

ΒΑ. Αιγαίο: Λέσβος, Αγιάσος. • NE. Aegean: Lesvos, Ayiasos.

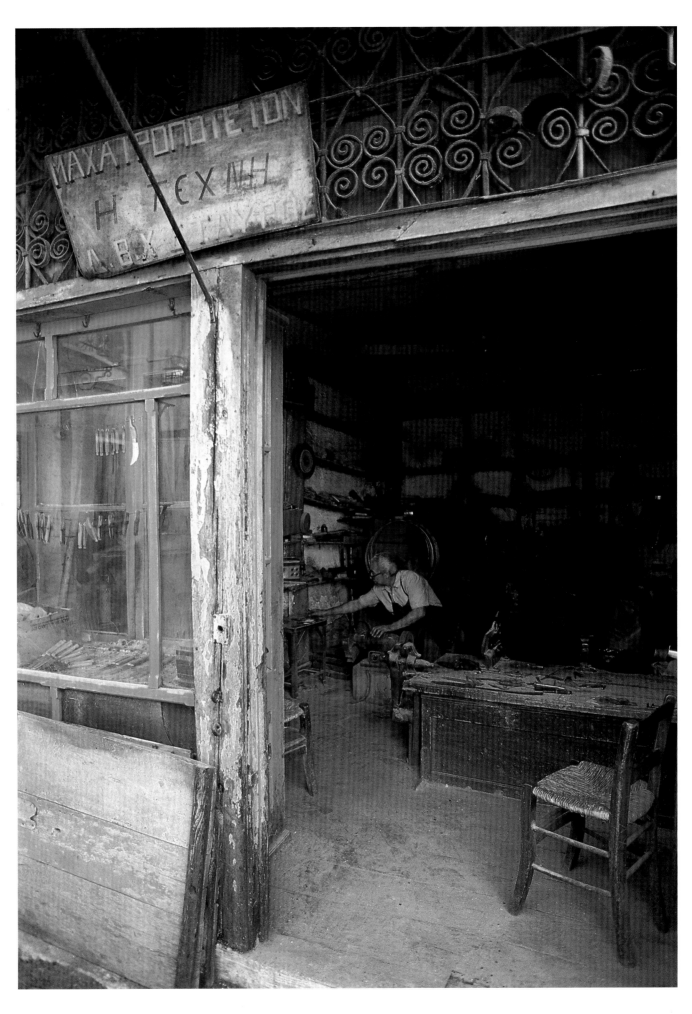

81

ΒΑ. Αιγαίο: Λέσβος, Αγιάσος.
ΝΕ. Aegean: Lesvos, Ayiasos.

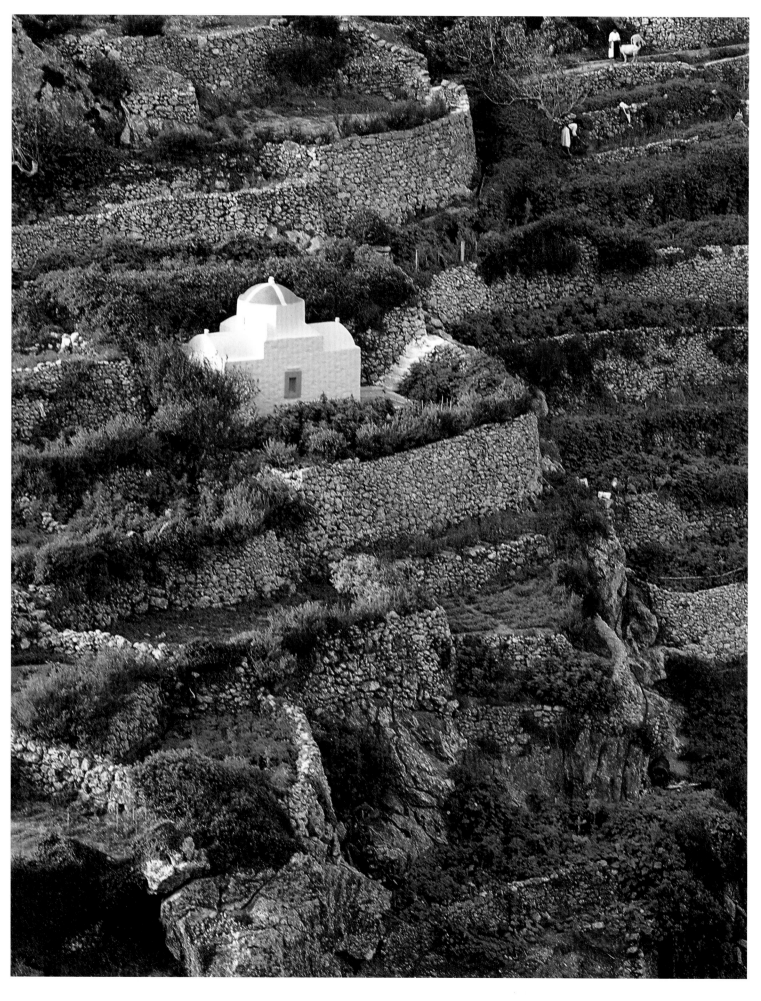

Δωδεκάνησα: Κάρπαθος.
Dodecanese: Karpathos.

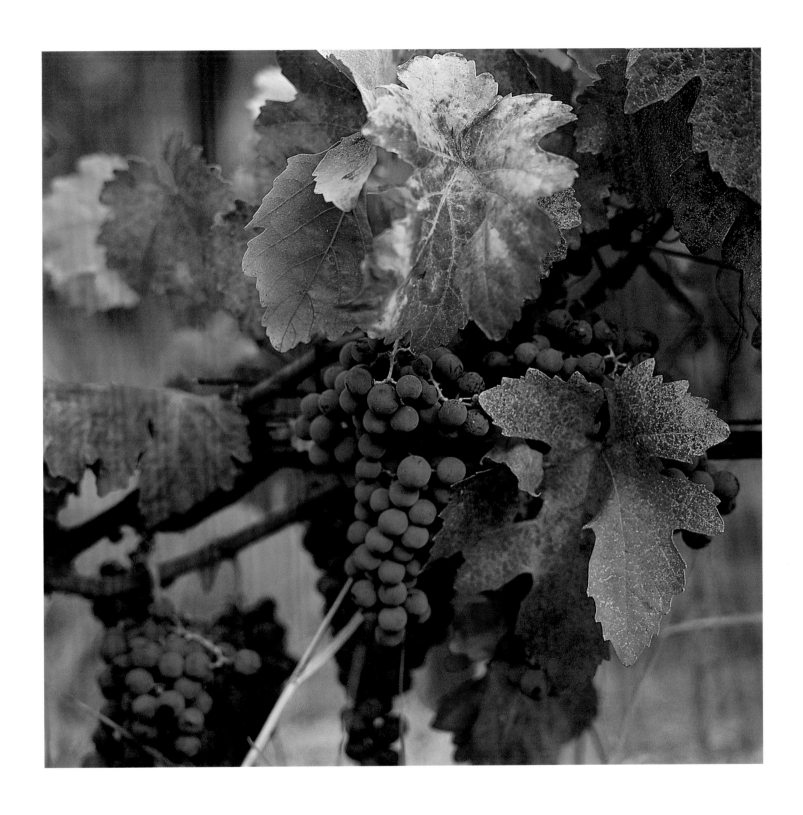

83

Πελοπόννησος: Αχαΐα. • Peloponnese: Achaia.

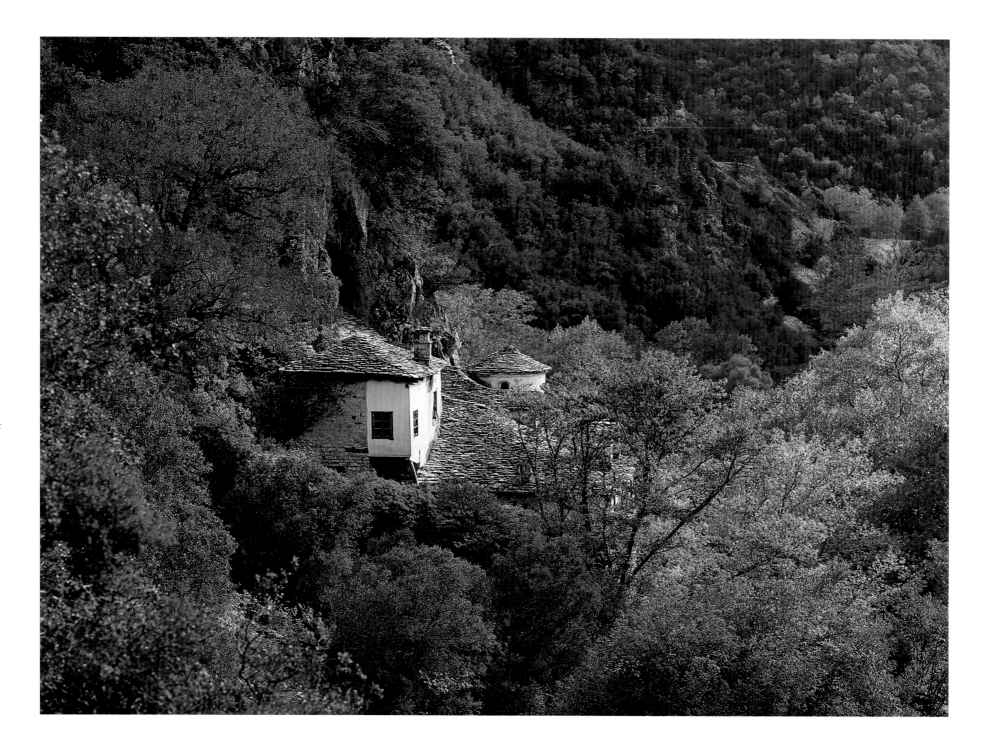

Ἤπειρος: Ἡ Μονή Σπηλιώτισσας. • Epiros: Monastery of Spiliotissa.

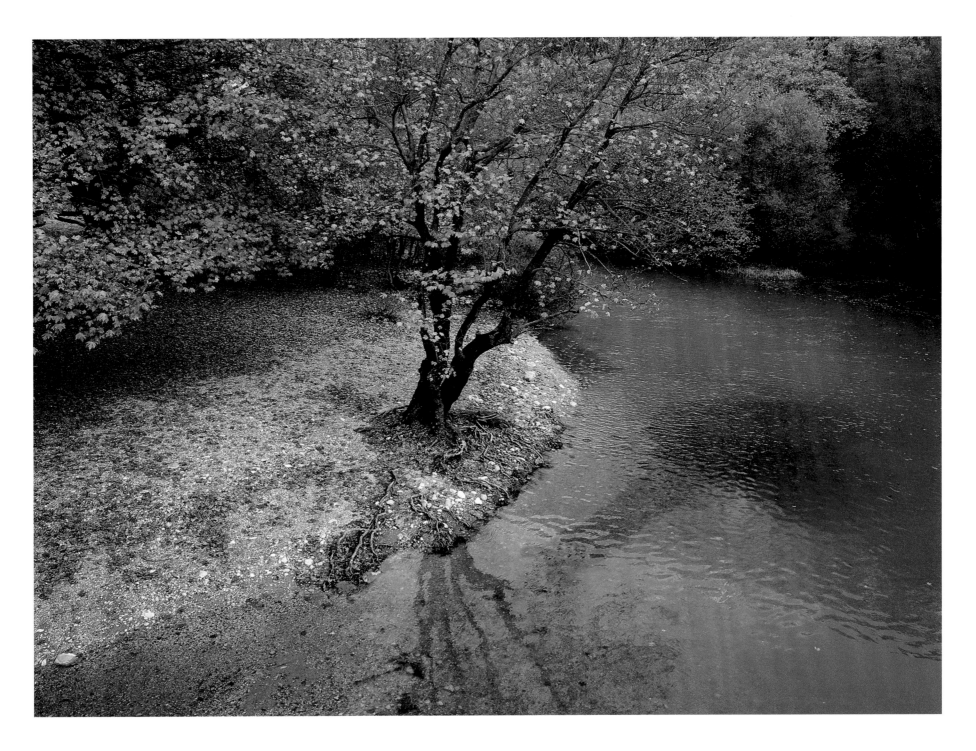

Ήπειρος: Ο ποταμός Βοϊδομάτης. • Epiros: Voidhomatis river.

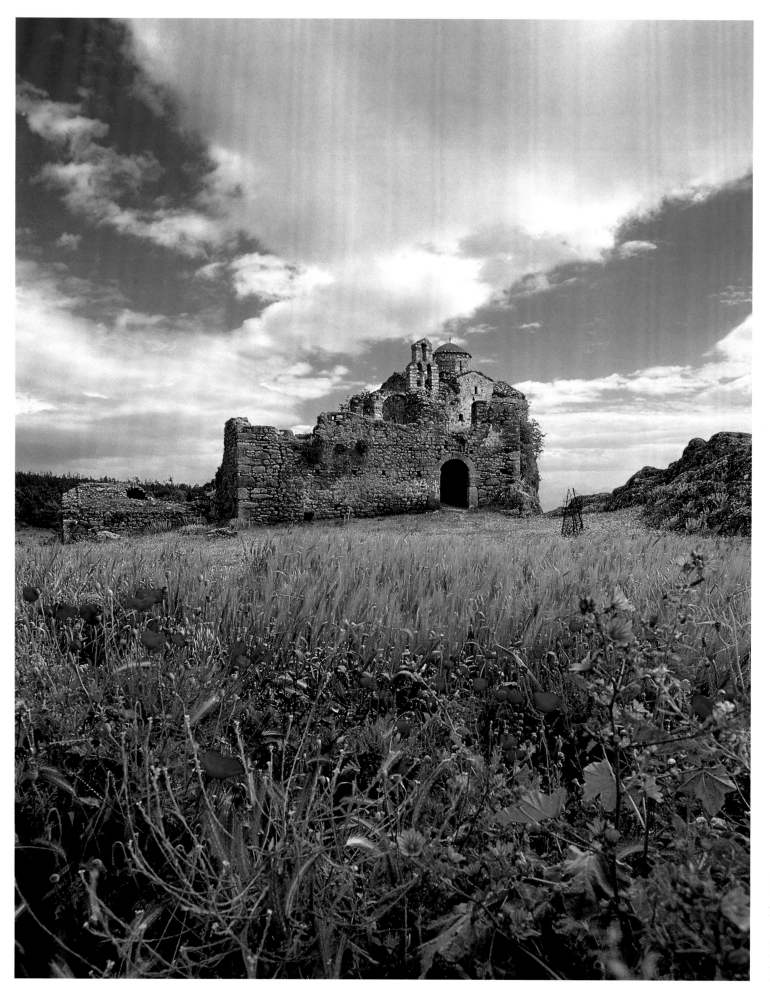

Πελοπόννησος: Αχαΐα,
η Μονή Αγίου Νικολάου.

Peloponnese: Achaia,
Monastery of Agios Nicholaos.

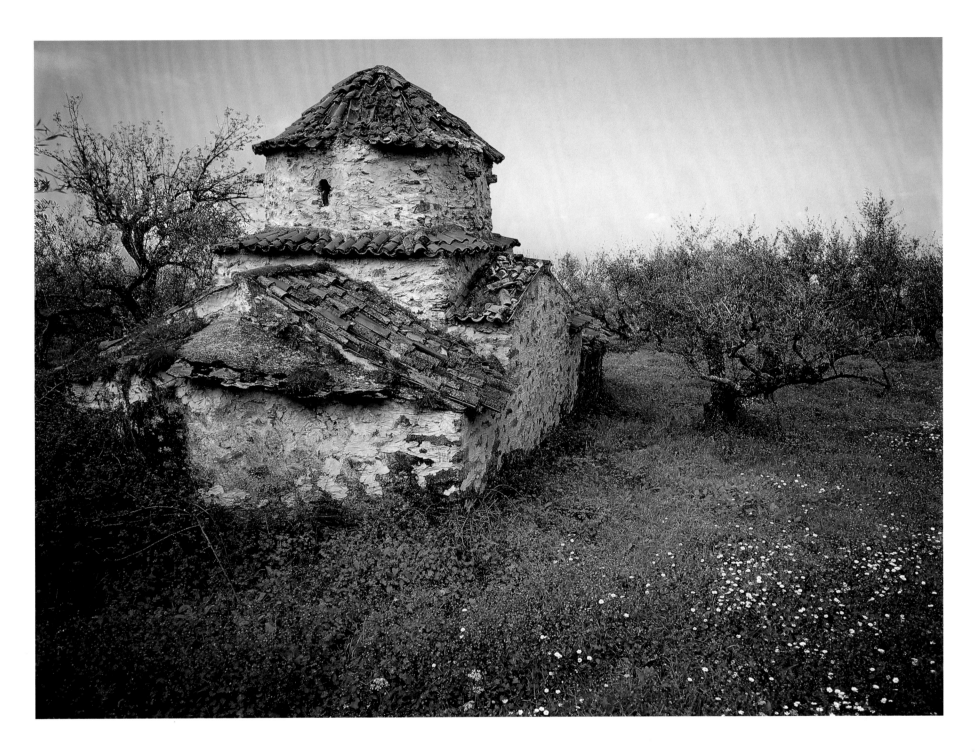

Πελοπόννησος: Μεσσηνιακή Μάνη. • Peloponnese: Messinian Mani.

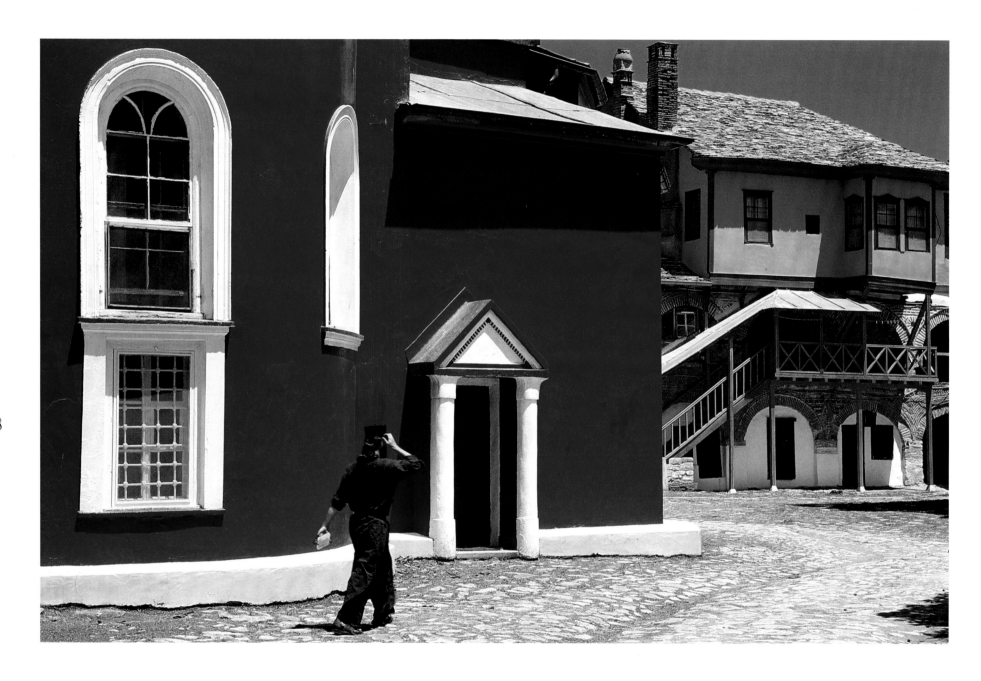

Άγιον Όρος, Μονή Μεγίστης Λαύρας. • Holy Mountain, Monastery of Megisti Lavra.

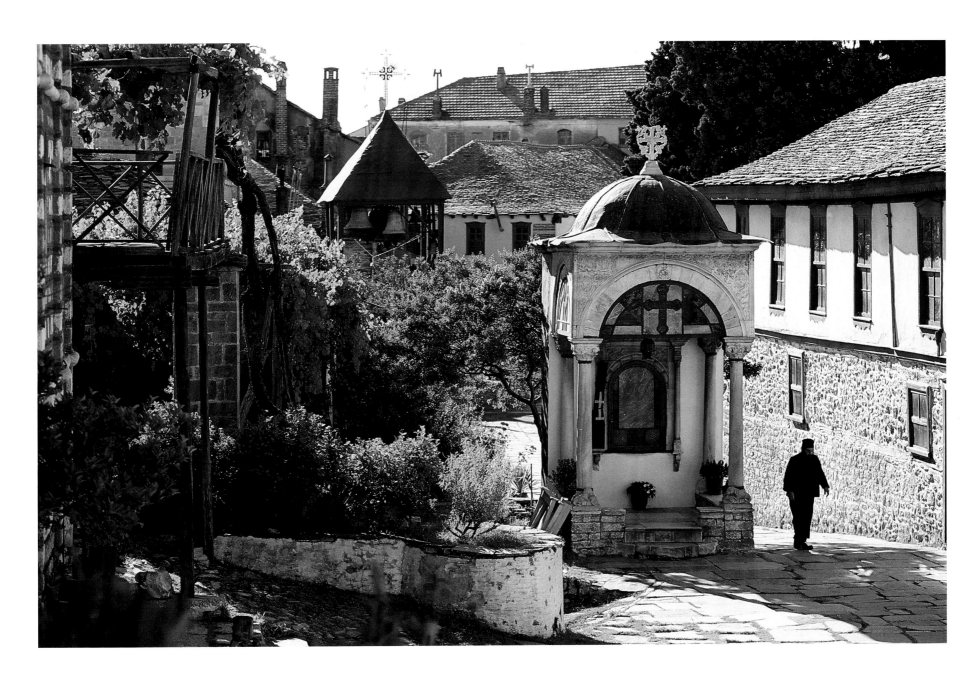

Άγιον Όρος, Μονή Μεγίστης Λαύρας. • Holy Mountain, Monastery of Megisti Lavra.

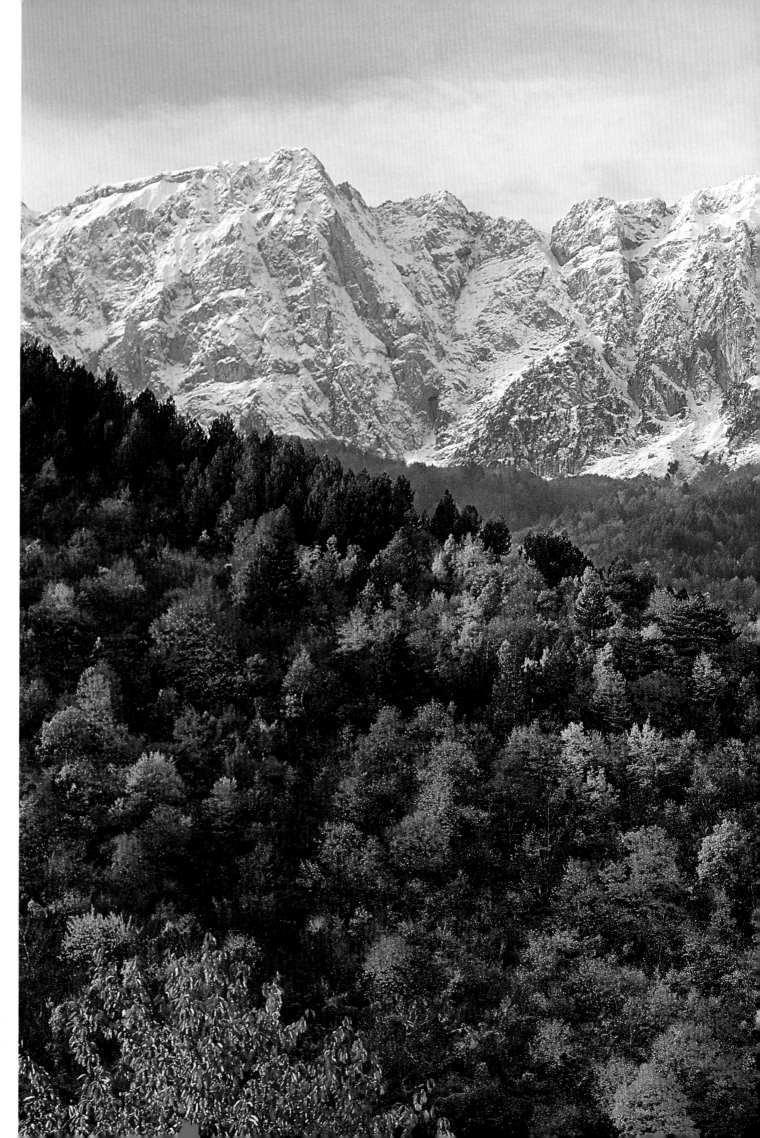

90

Ήπειρος: Τα βουνά της Γκαμήλας.
Epiros: Gamila mountain range.

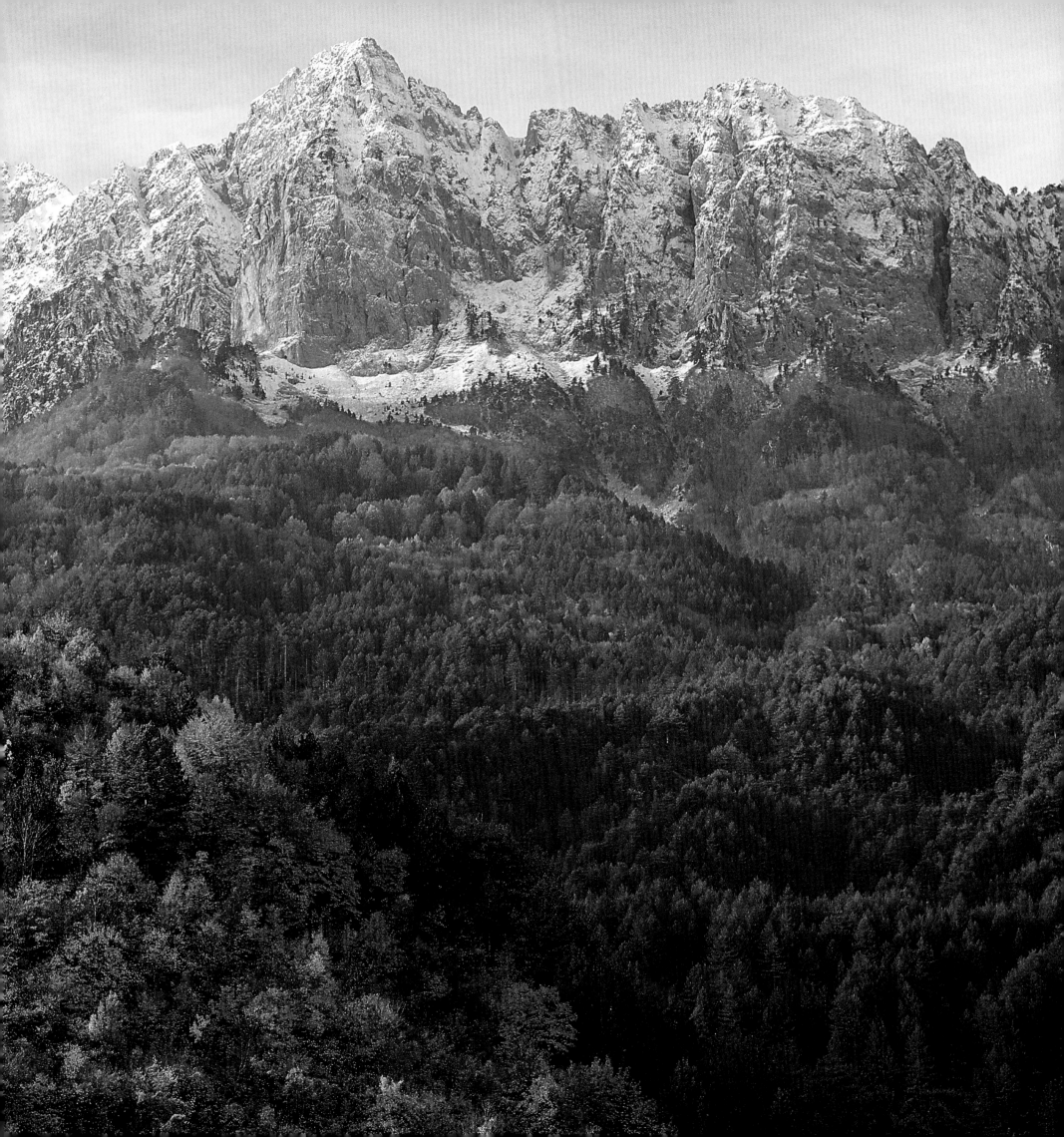

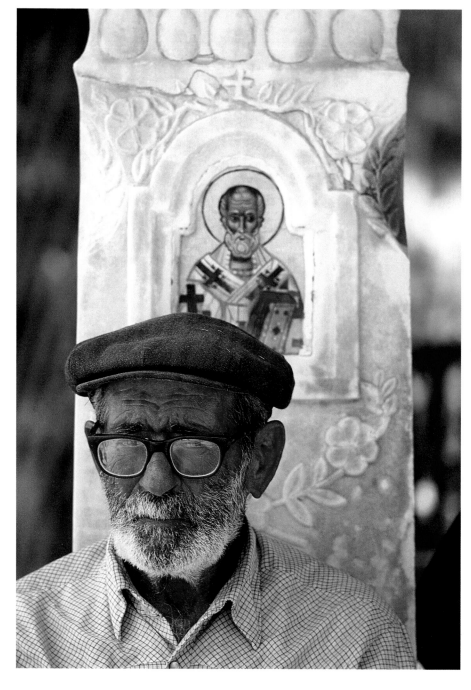
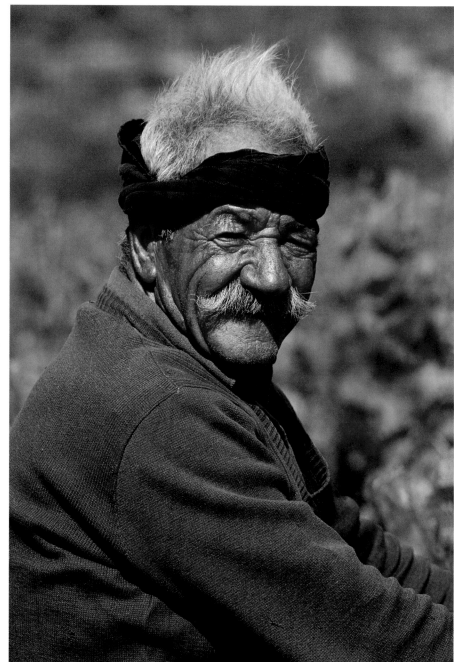

Κάρπαθος, Κρήτη. • Karpathos, Crete.

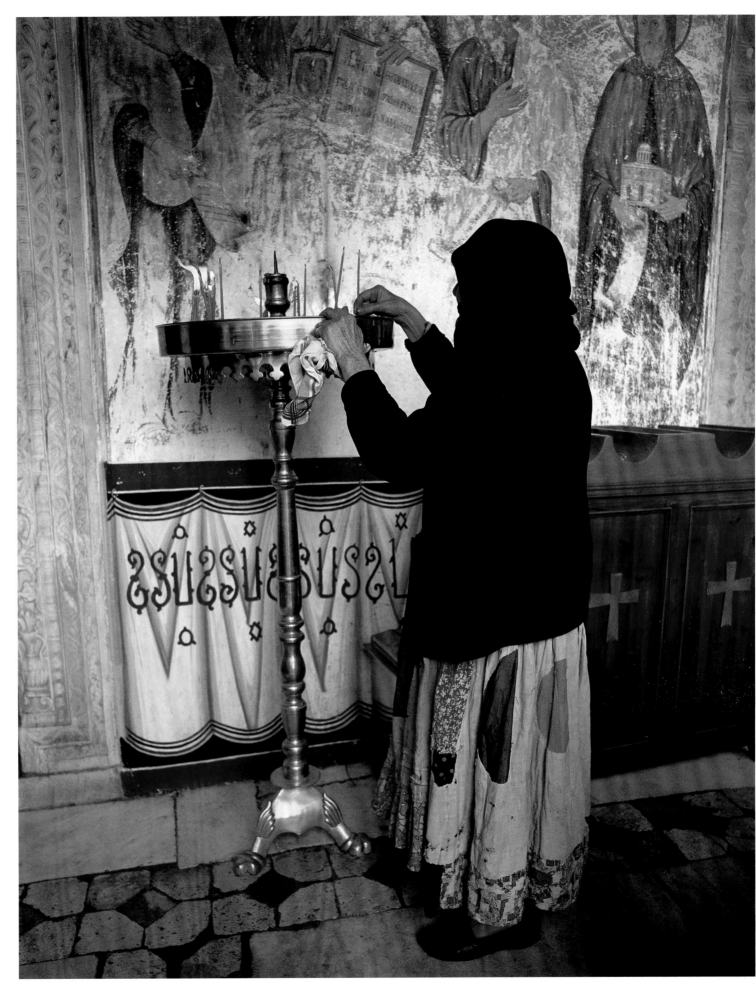

93

Δωδεκάνησα: Πάτμος,
μοναστήρι του Αγίου Ιωάννου.

Dodecanese: Patmos,
Monastery of Agios Ioannis.

94

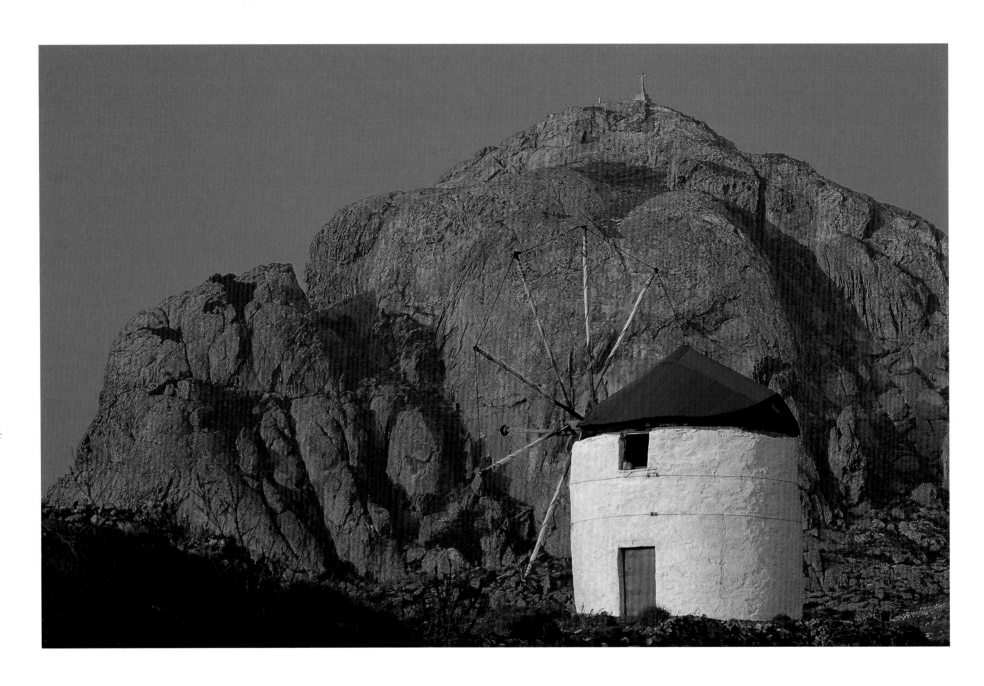

Κυκλάδες: Τήνος. • Cyclades: Tinos.

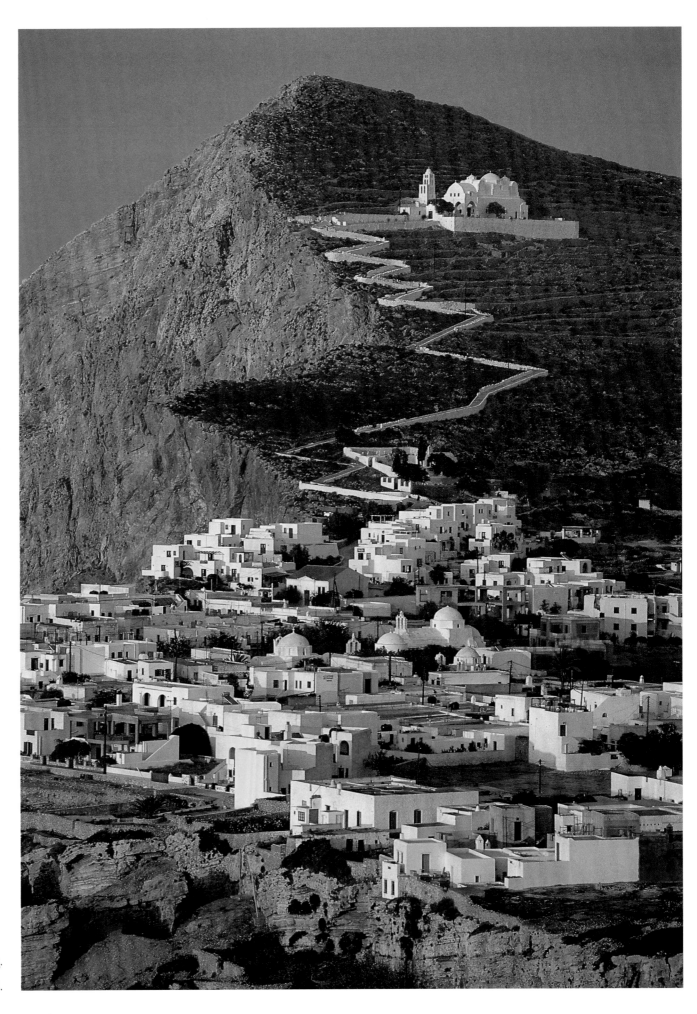

95

Κυκλάδες: Φολέγανδρος.
Cyclades: Folegandros.

96

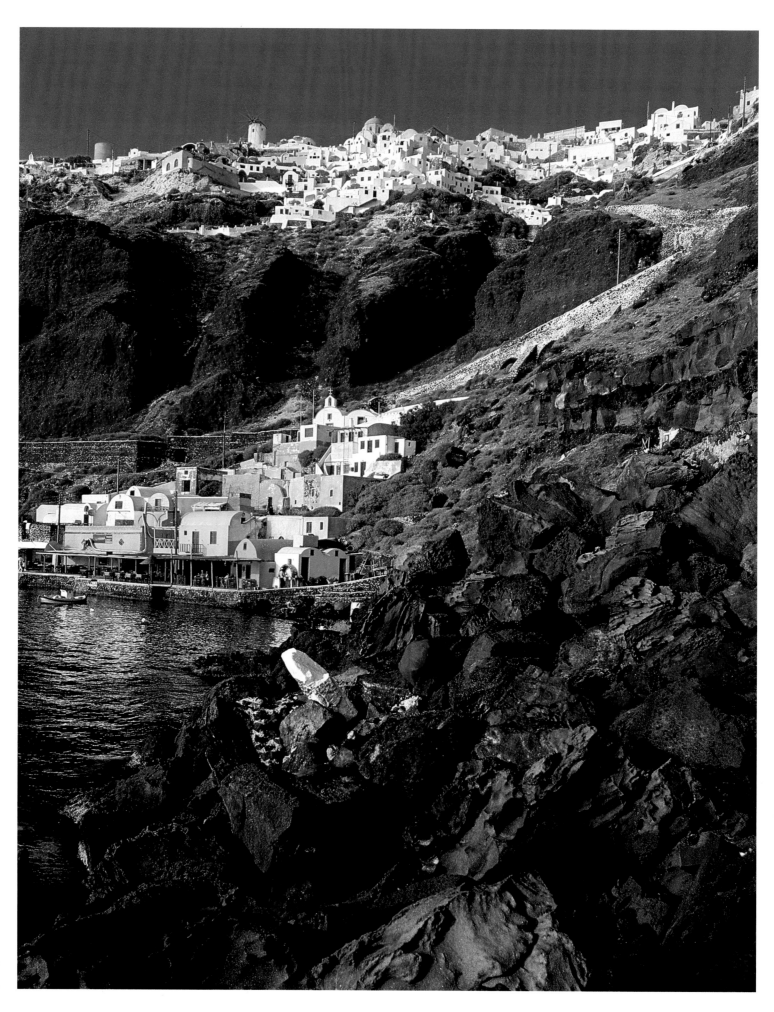

Κυκλάδες: Σαντορίνη, Αμμούδι.
Cyclades: Santorini, Ammoudi.

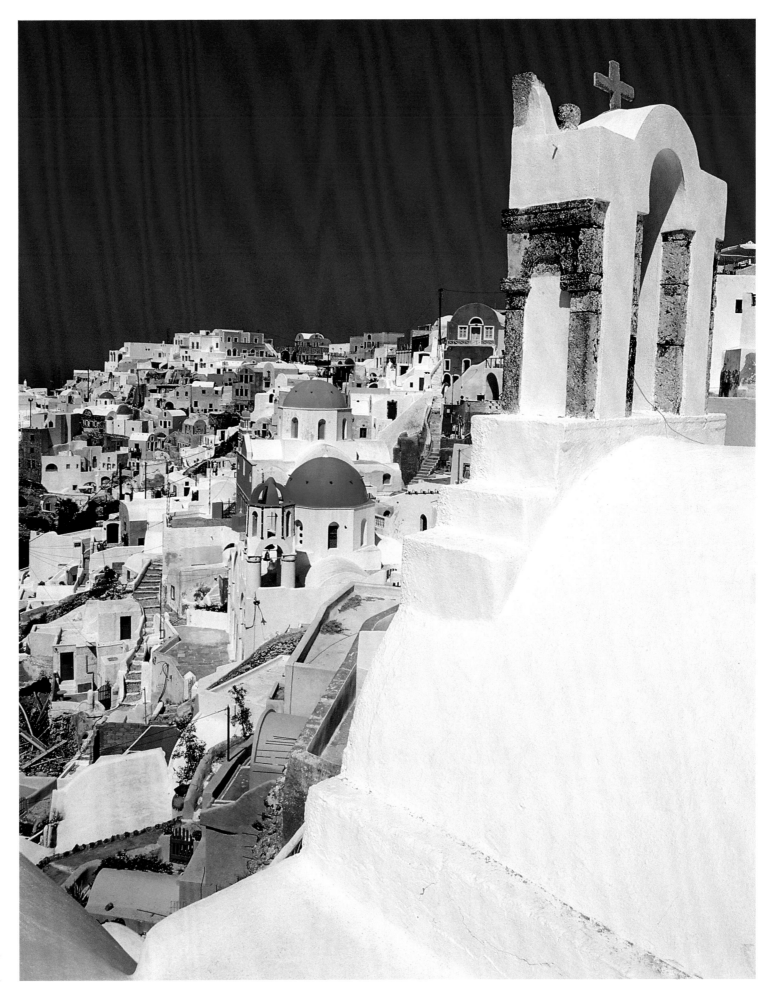

Κυκλάδες: Σαντορίνη, Οία.
Cyclades: Santorini, Oia.

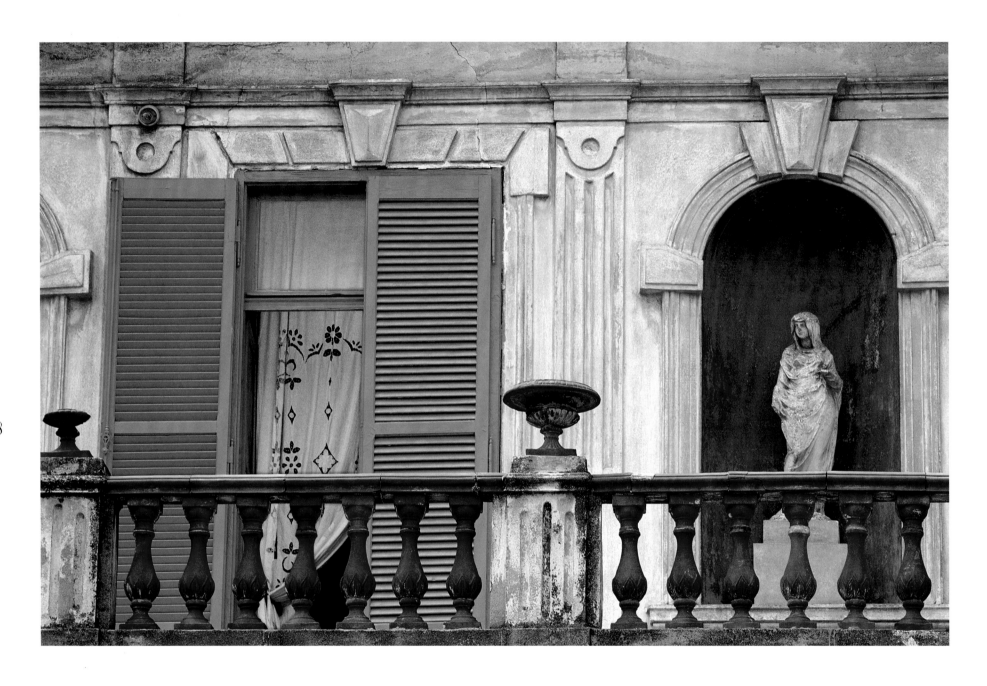

Μακεδονία: Καβάλα. • Macedonia: Kavala.

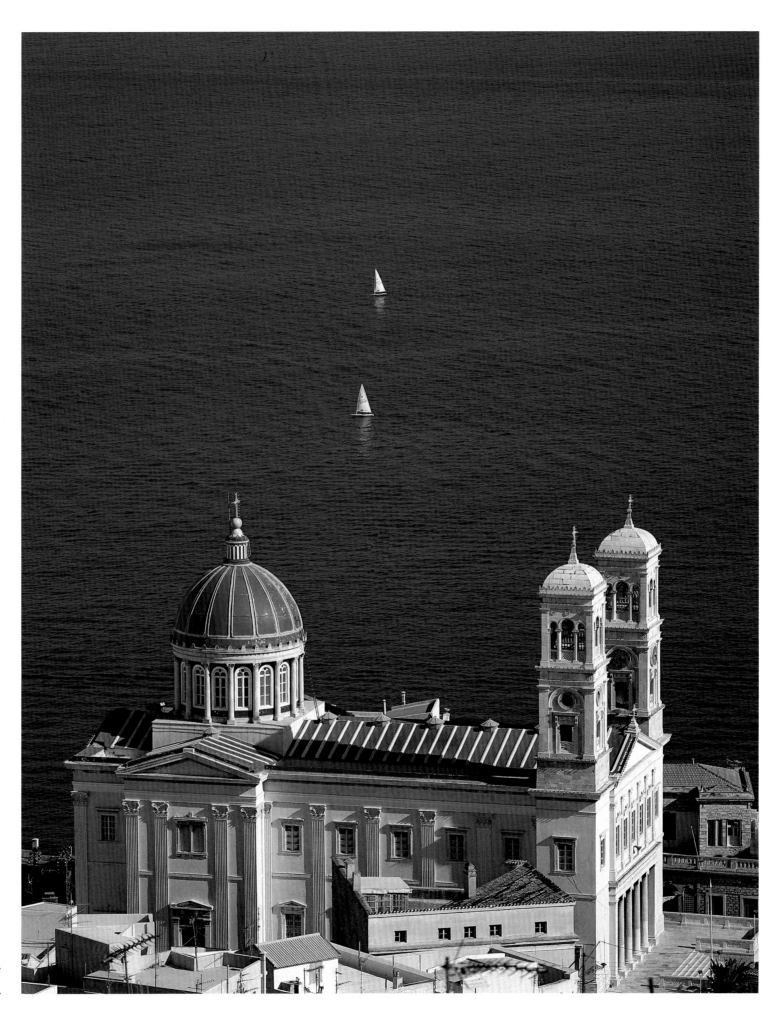

99

Κυκλάδες: Σύρος.
Cyclades: Syros.

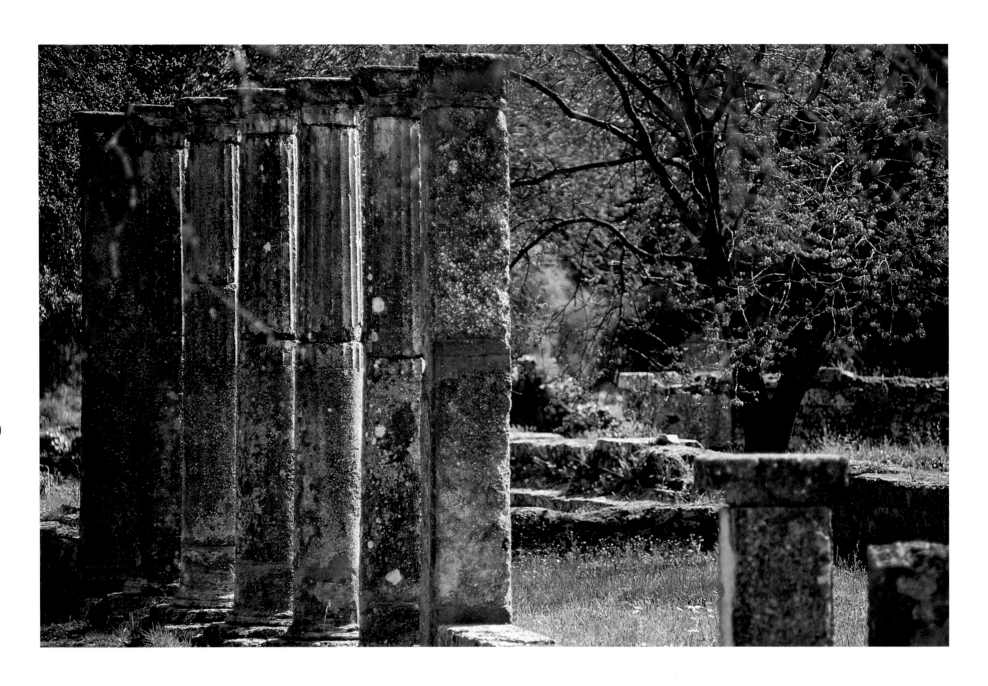

Πάνω, δεξιά: Πελοπόννησος: Αρχαία Ολυμπία. • **Above, right**: Peloponnese. Ancient Olympia.

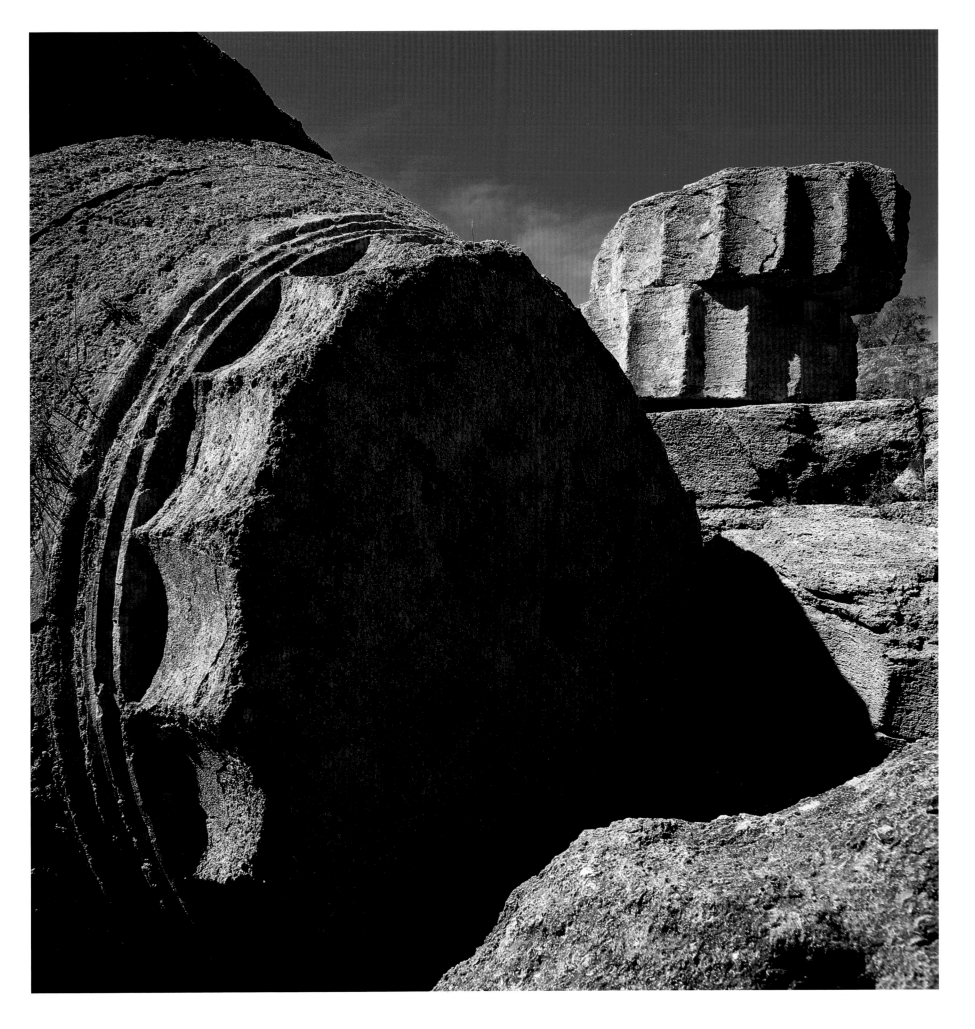

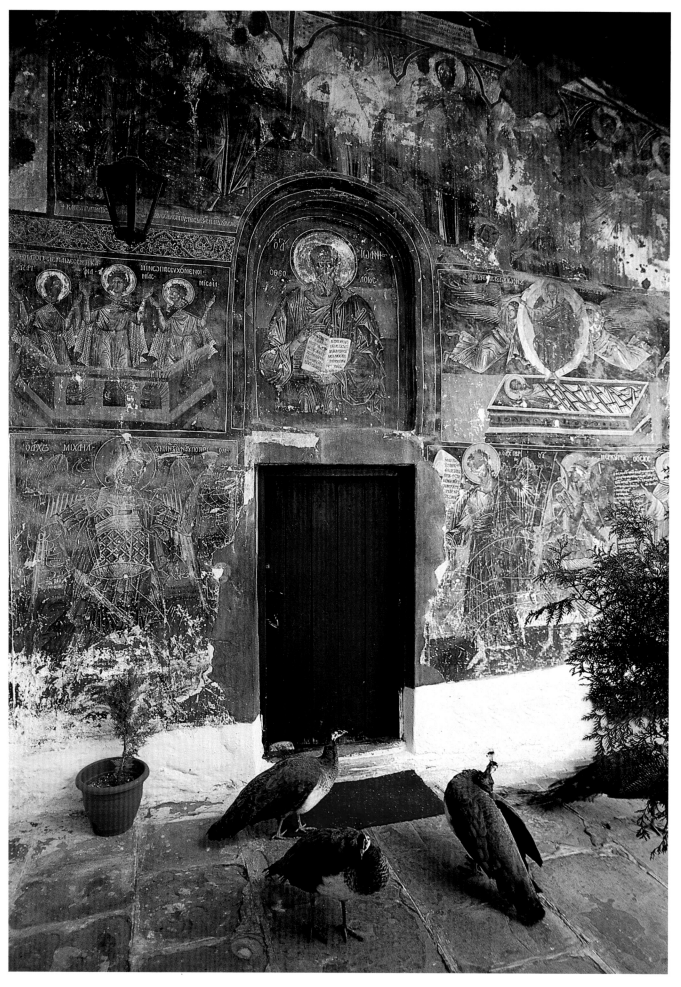

102

Μακεδονία: Η Μονή Παναγίας Μαυριώτισσας.
Macedonia: Monastery of Panayia Mavriotissa.

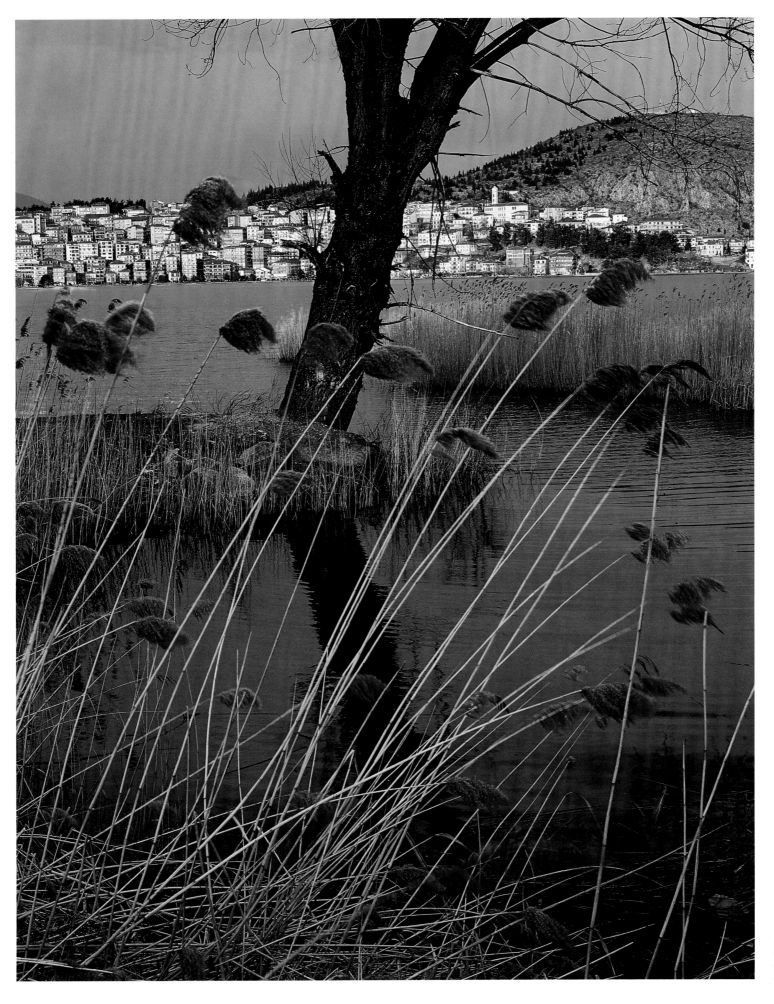

103

Μακεδονία: Καστοριά.
Macedonia: Kastoria.

104

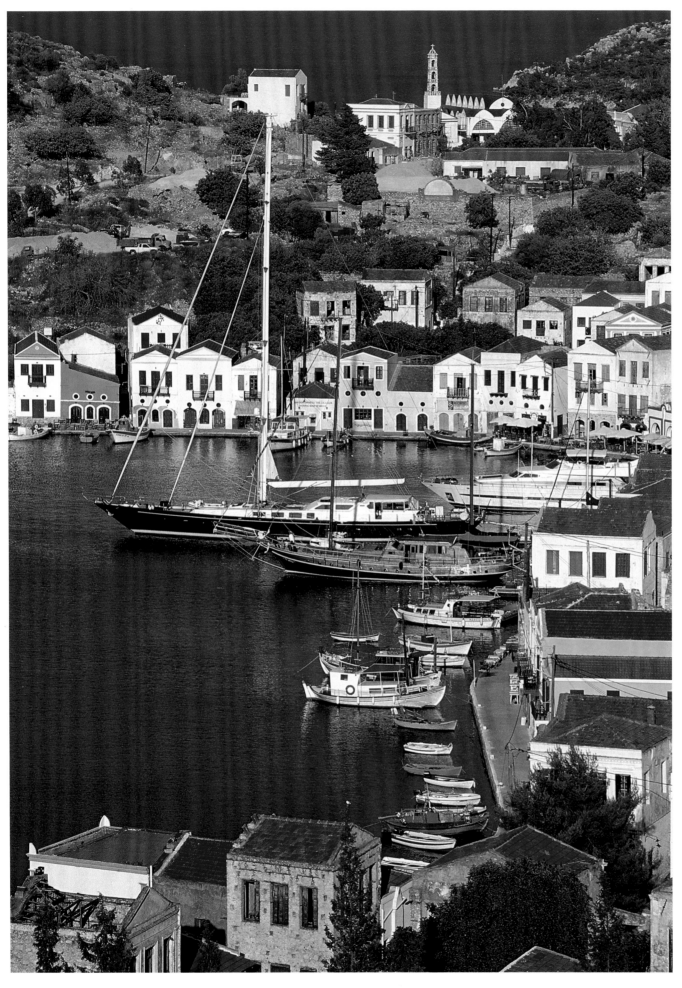

Δωδεκάνησα: Καστελλόριζο.
Dodecanese: Kastellorizo.

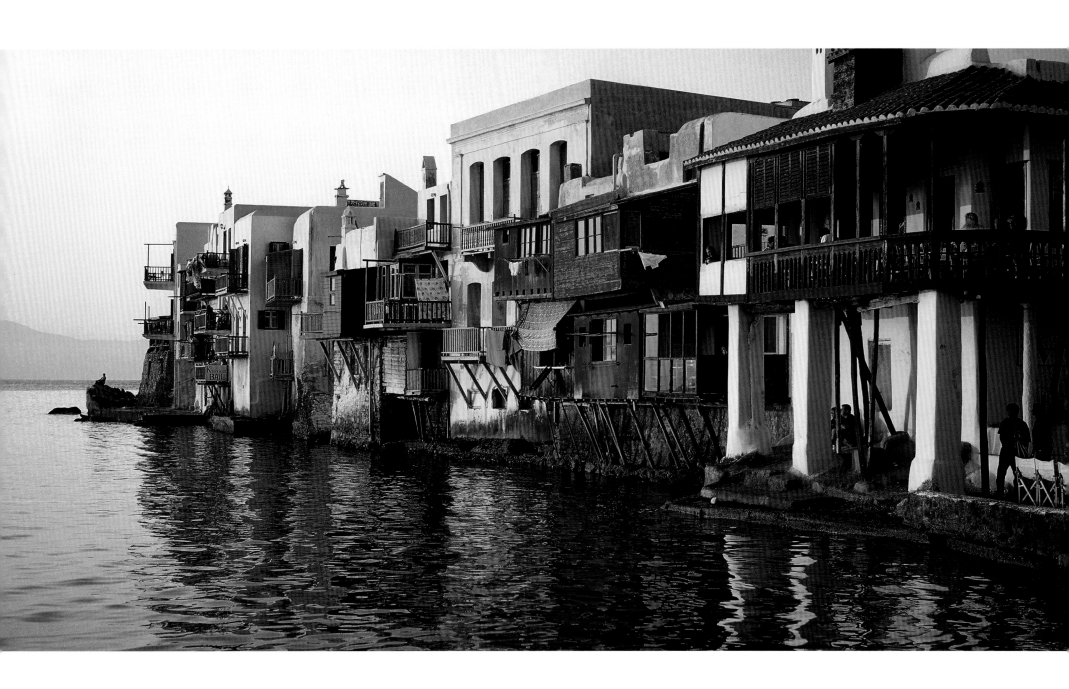

Κυκλάδες: Μύκονος. • Cyclades: Mykonos.

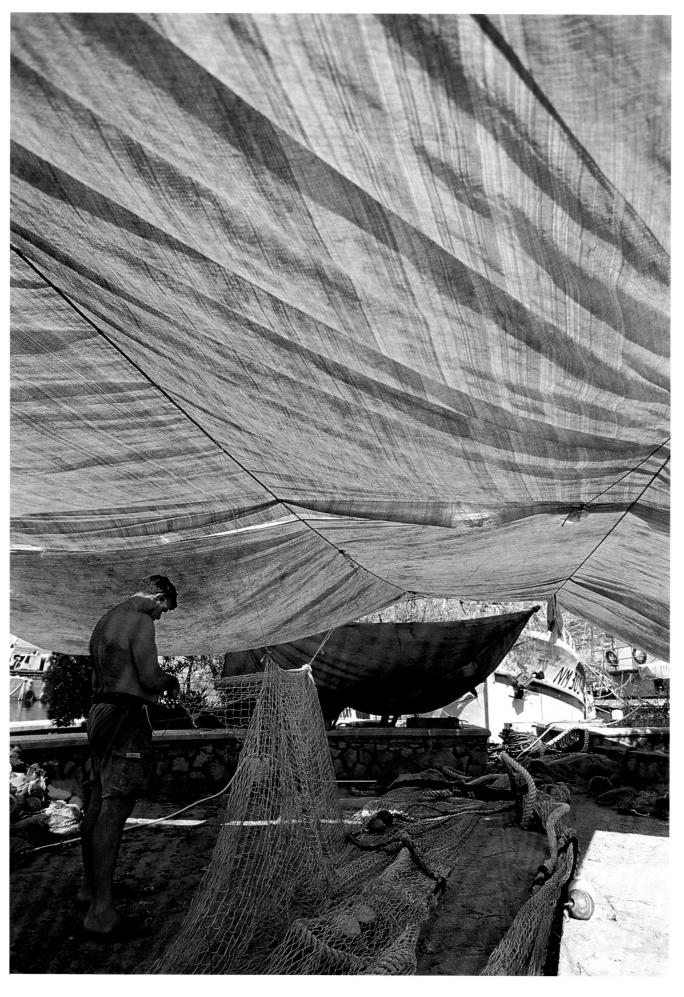

106

ΒΑ. Αιγαίο: Λέσβος, Σκάλα Λουτρών.
NE. Aegean: Lesvos, Skala Loutron.

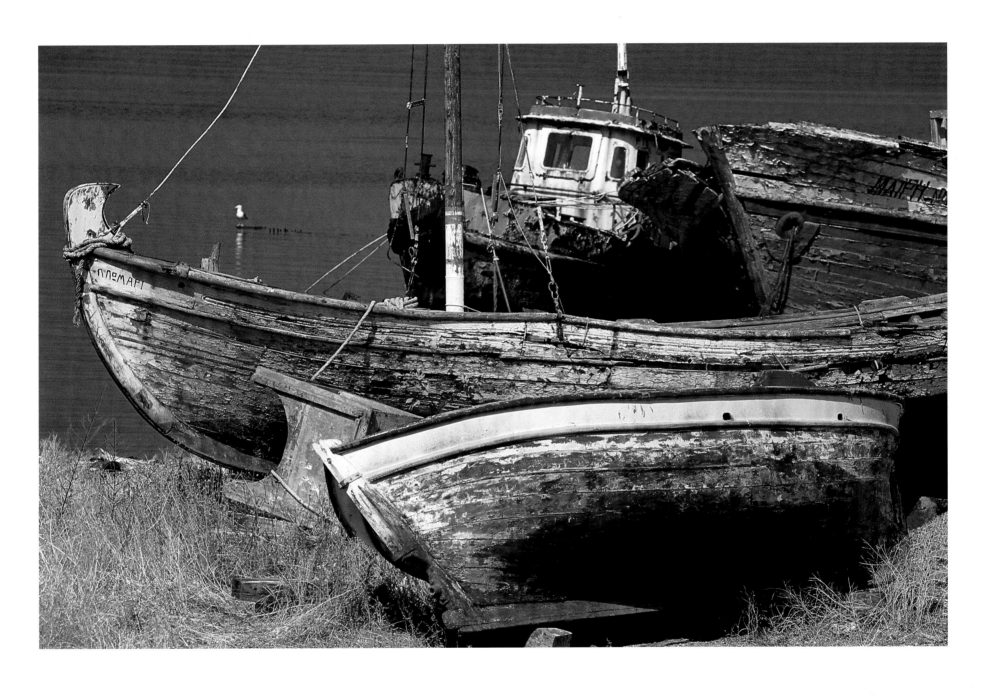

107

ΒΑ. Αιγαίο: Λέσβος, Σκάλα Λουτρών. • NE. Aegean: Lesvos, Skala Loutron.

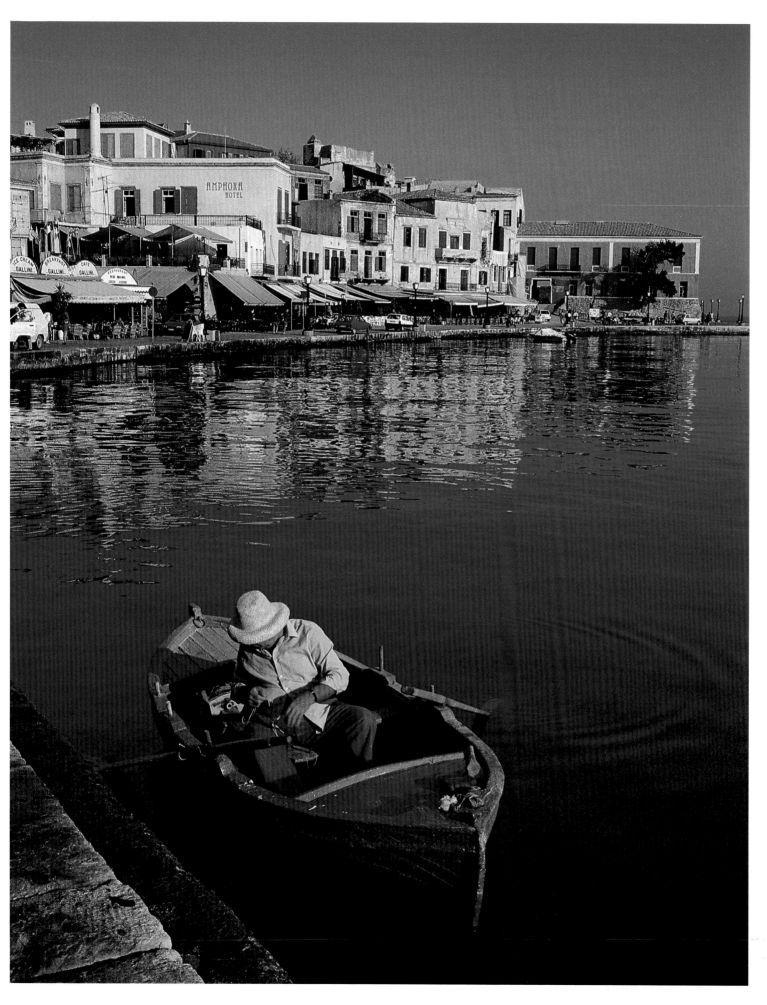

Κρήτη: Χανιά.
Crete: Hania.

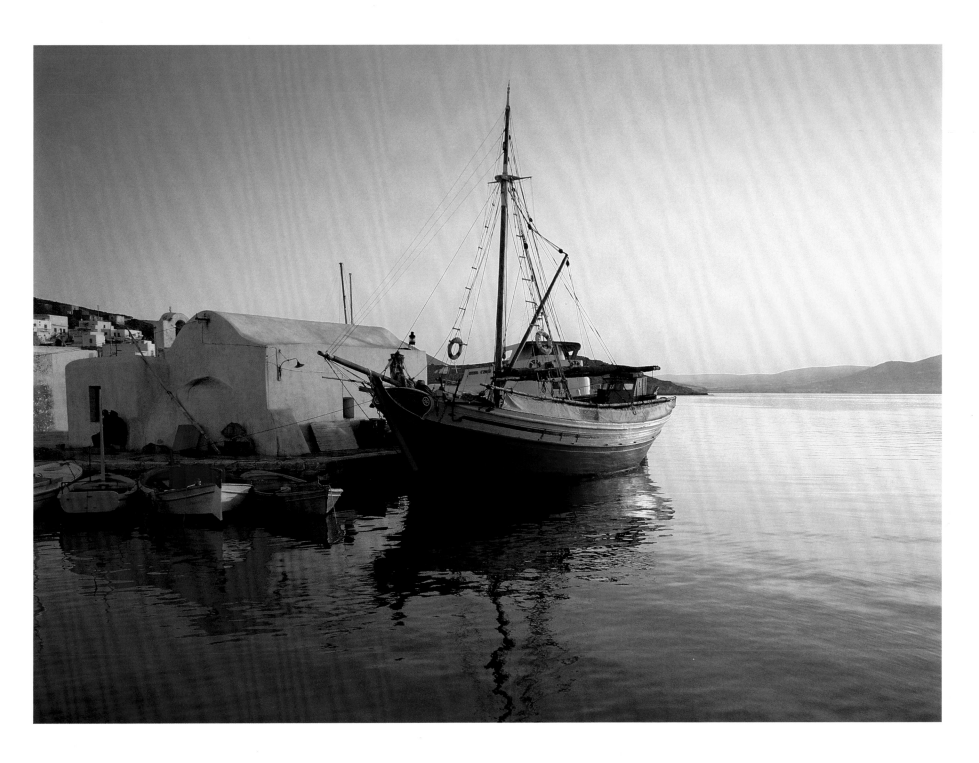

Κυκλάδες: Πάρος, Νάουσα. • Cyclades: Paros, Naoussa.

110

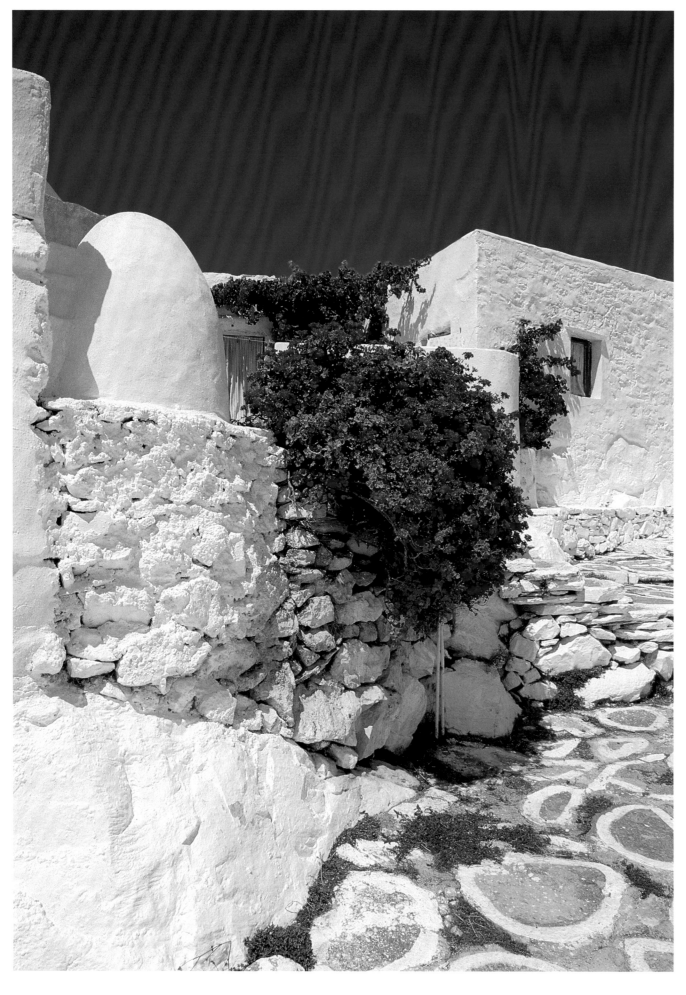

Κυκλάδες: Σίκινος.
Cyclades: Sikinos.

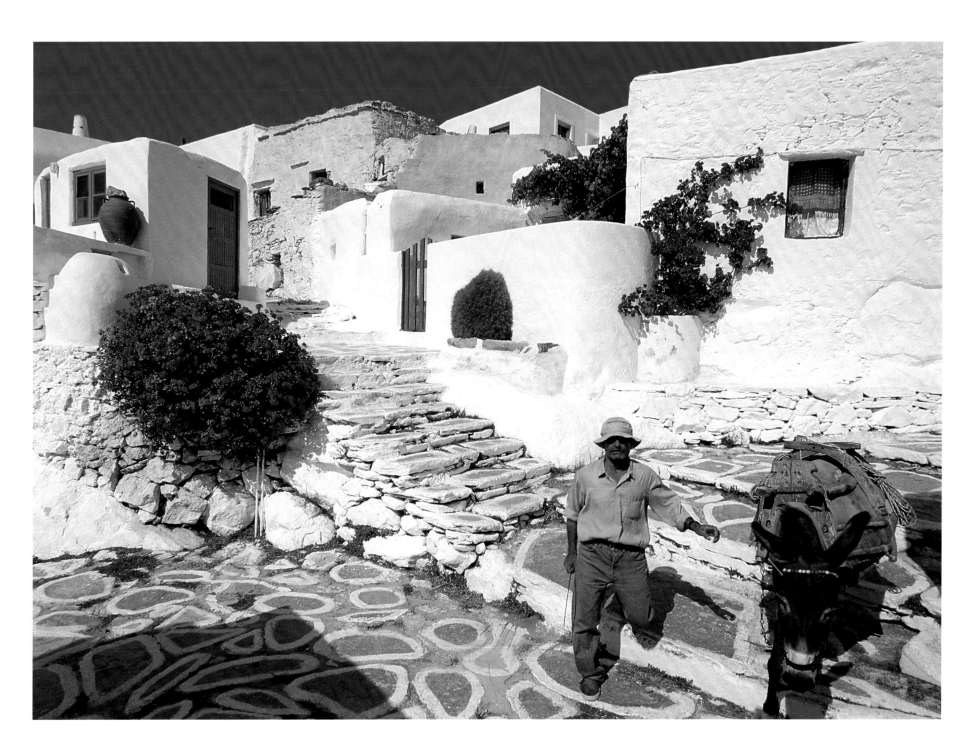

Κυκλάδες: Σίκινος. • Cyclades: Sikinos.

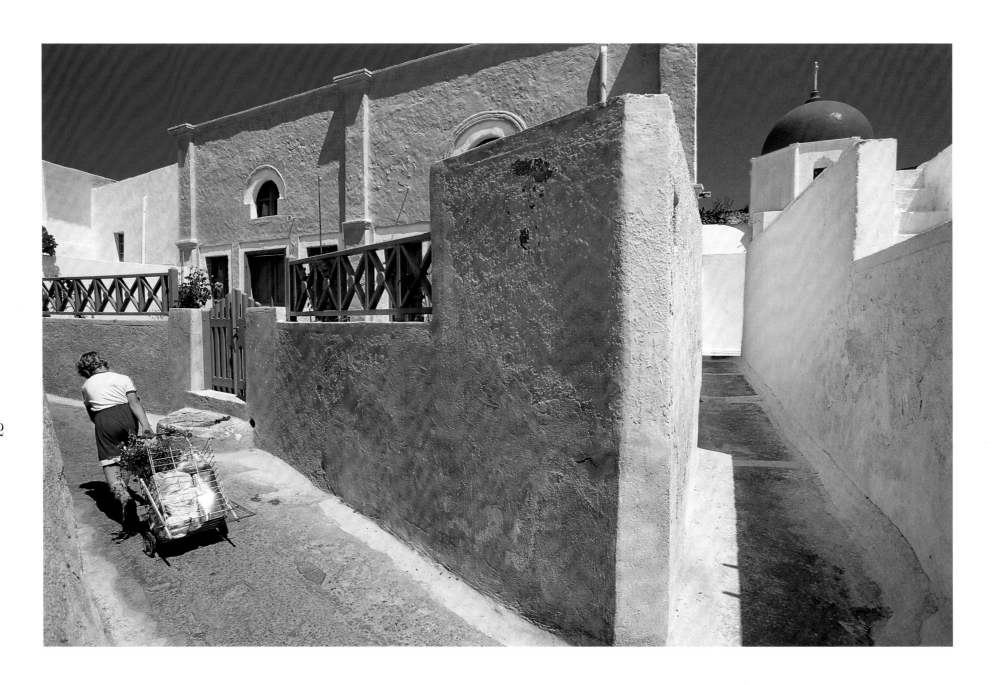

Κυκλάδες: Σαντορίνη, Μεσαριά. • Cyclades: Santorini, Messaria.

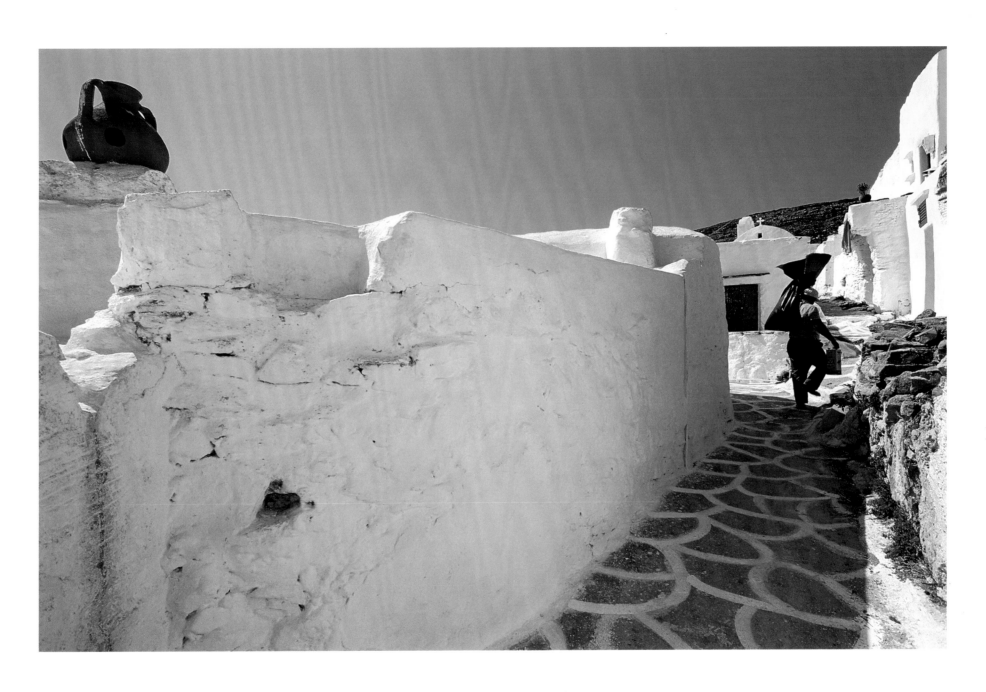

Κυκλάδες: Σίκινος. • Cyclades: Sikinos.

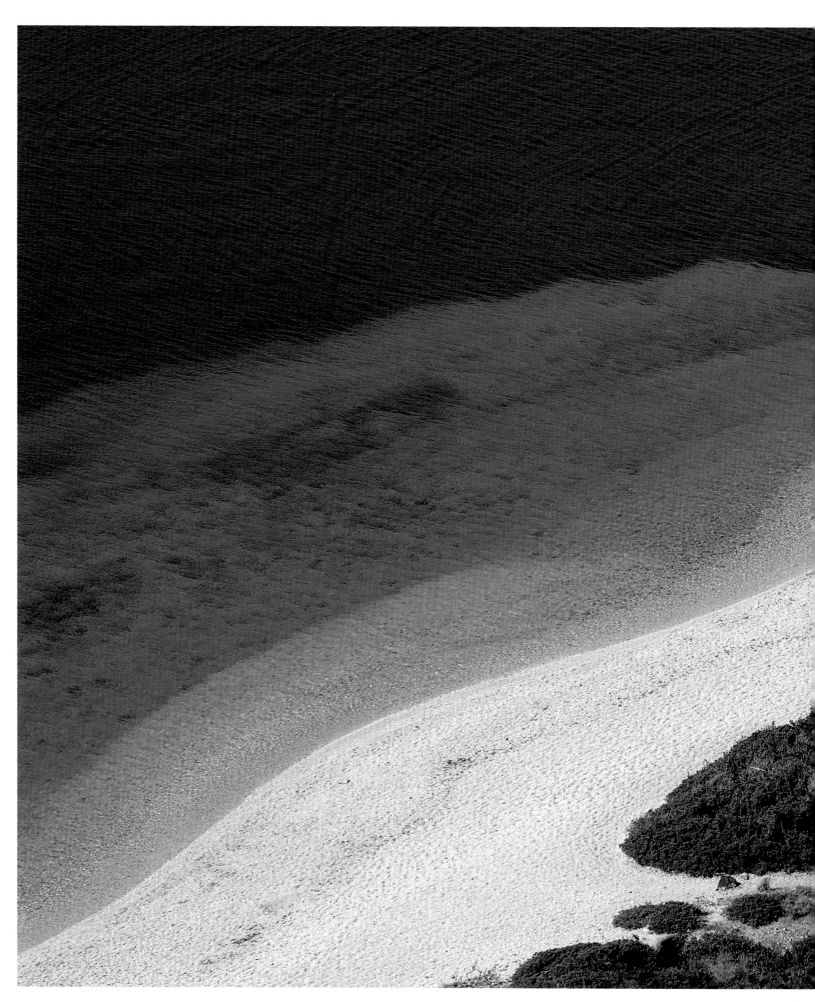

Επτάνησα: Ιθάκη.
Ionian Islands: Ithaka.

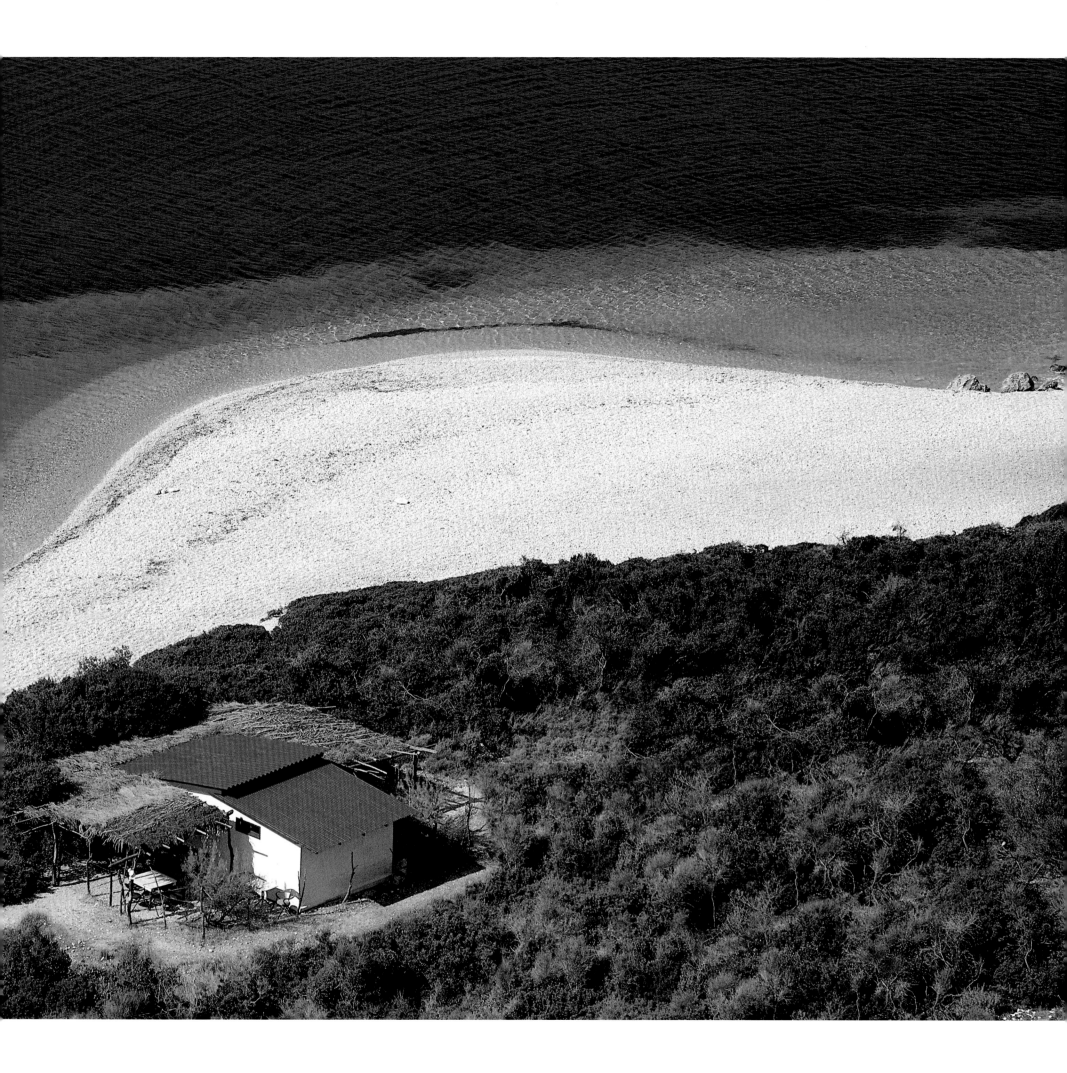

116

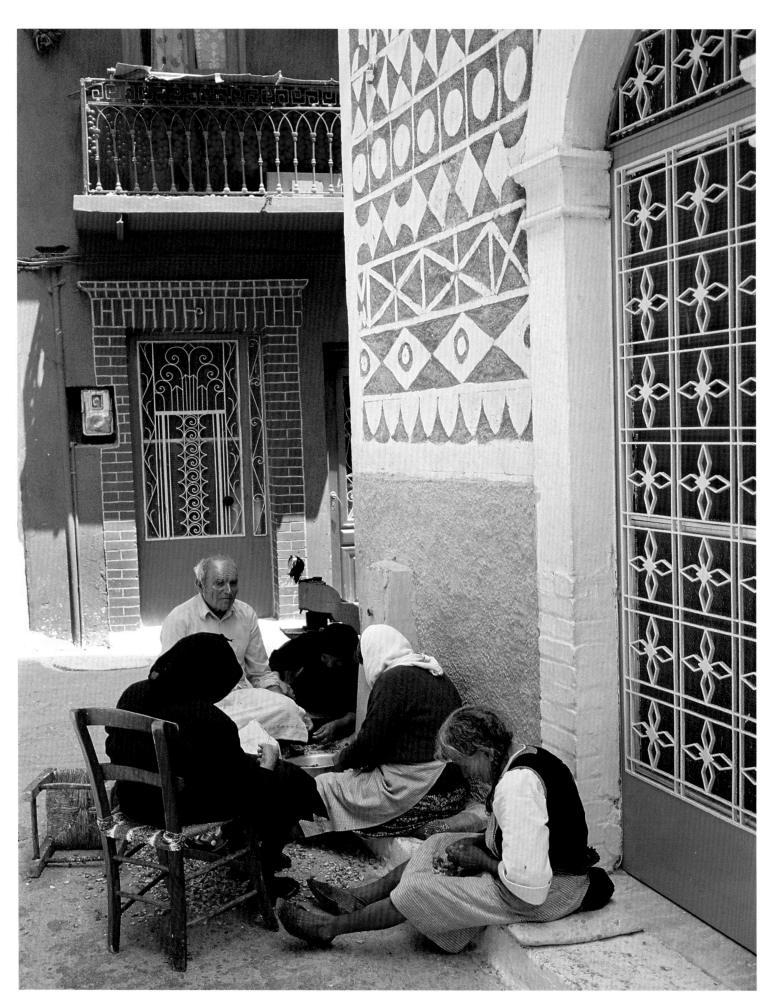

ΒΑ. Αιγαίο: Χίος, Πυργί.
ΝΕ. Aegean: Chios, Pyrgi.

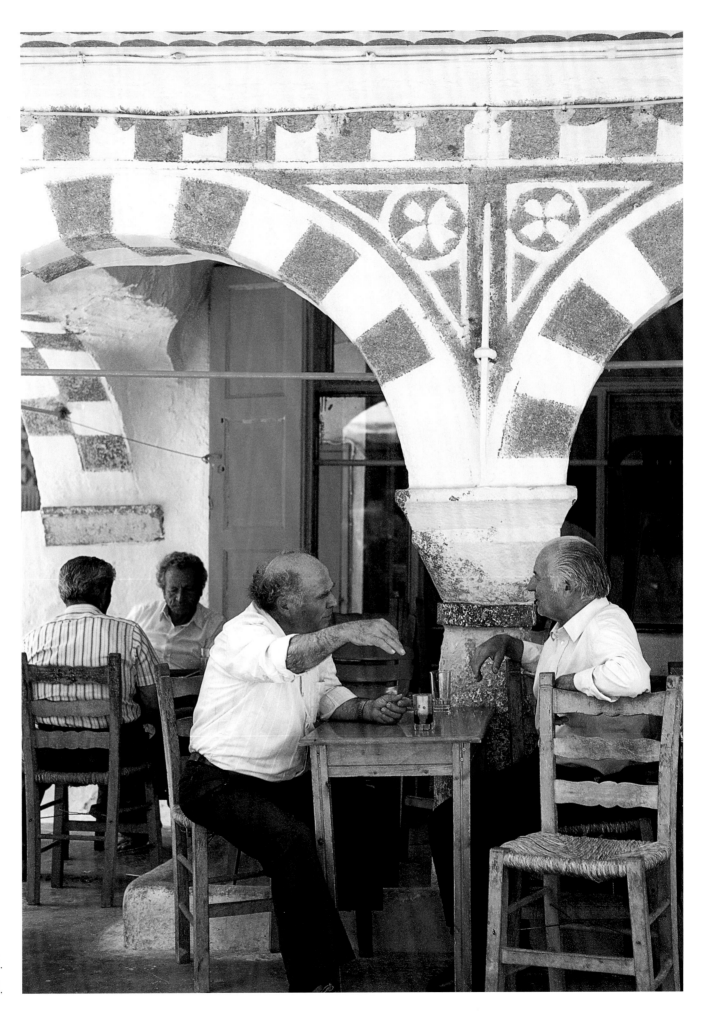

ΒΑ. Αιγαίο: Χίος, Πυργί.
ΝΕ. Aegean: Chios, Pyrgi.

117

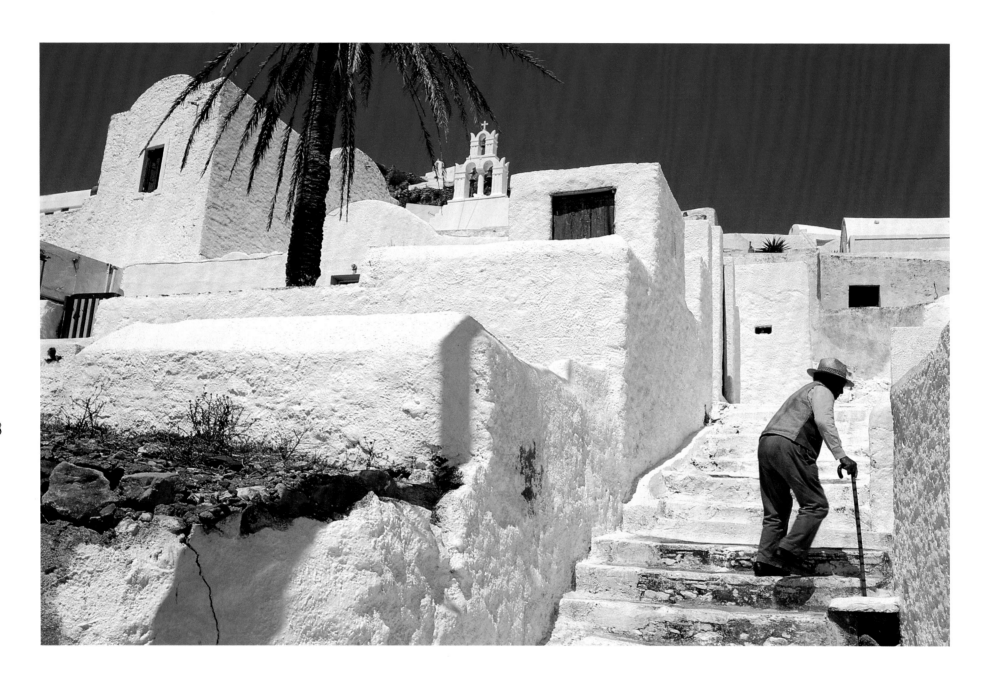

Κυκλάδες: Ανάφη. • Cyclades: Anafi.

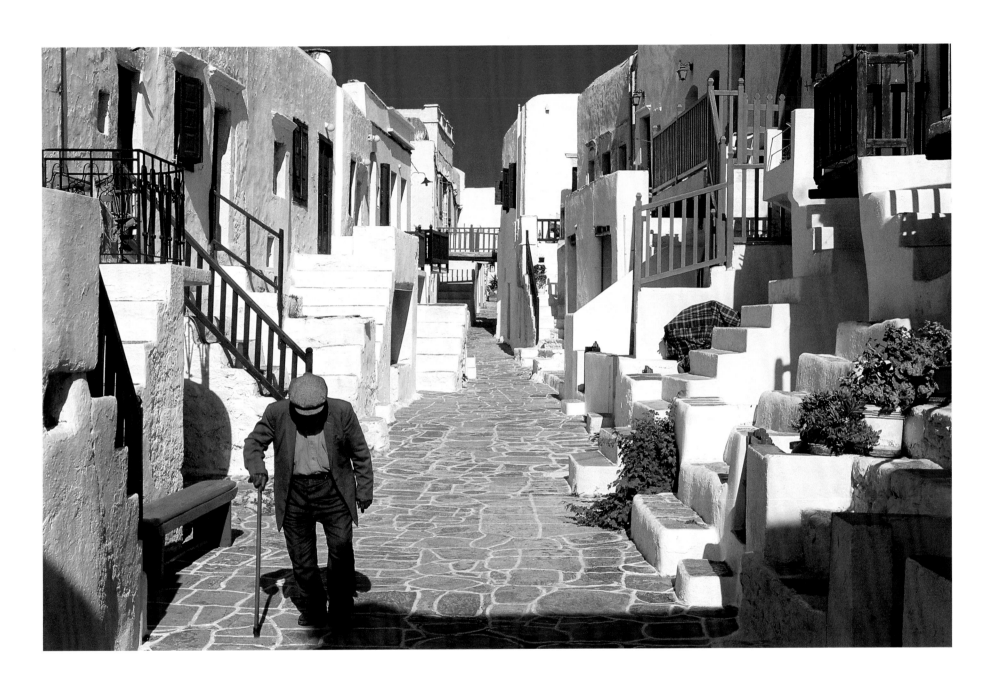

Κυκλάδες: Φολέγανδρος. • Cyclades: Folegandros.

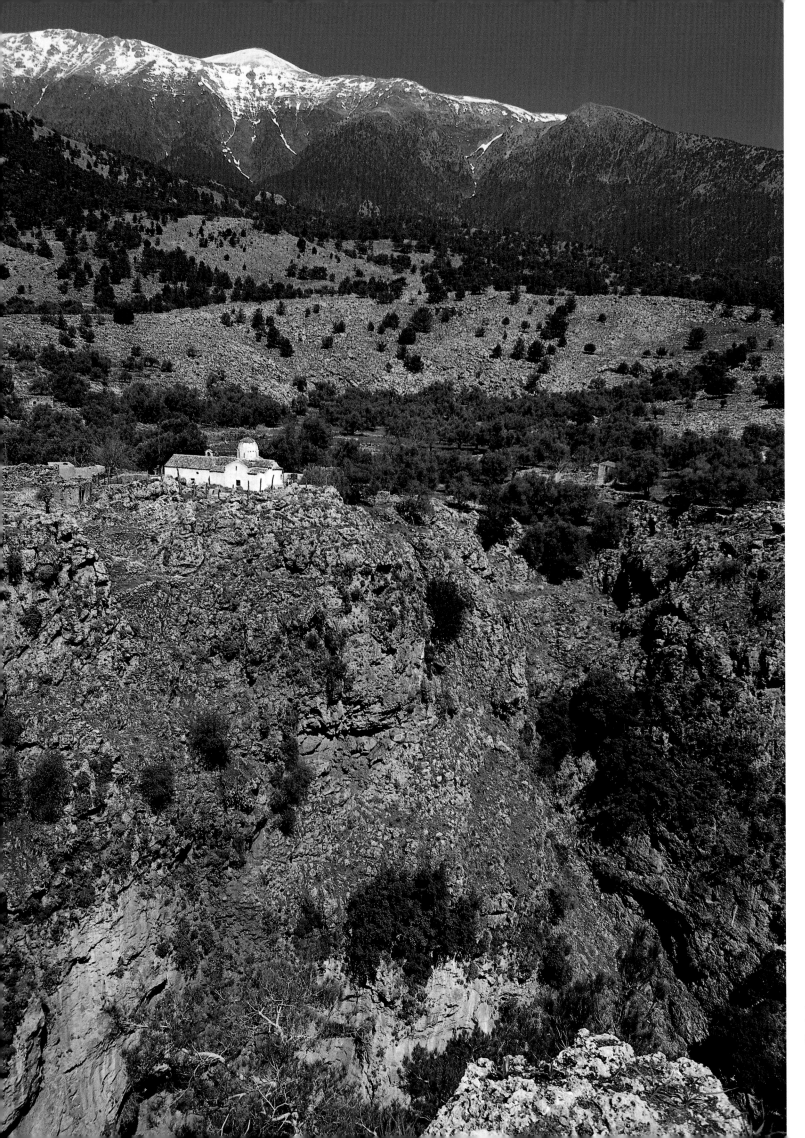

Κρήτη: Αράδαινα.
Crete: Aradaina.

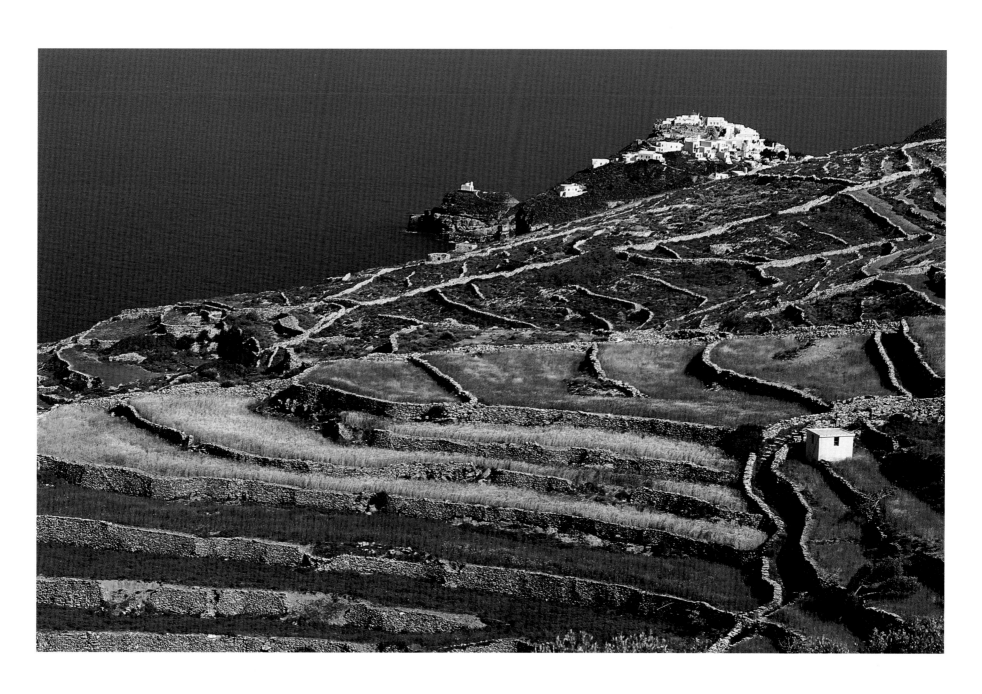

121

Κυκλάδες: Σίφνος, το Κάστρο. • Cyclades: Sifnos, the Castle.

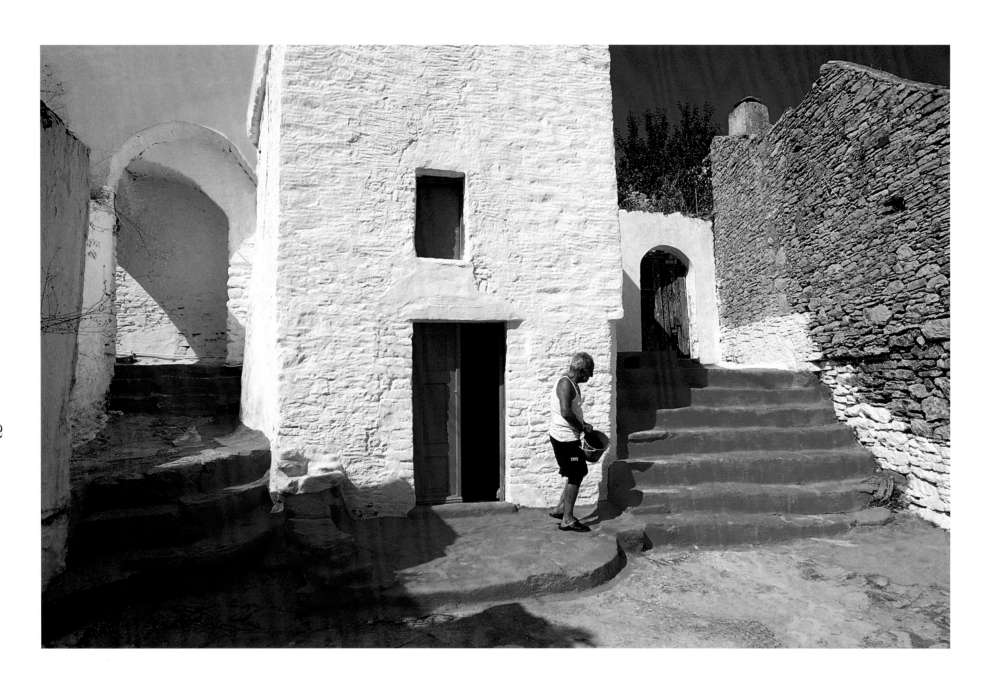

Δωδεκάνησα: Σύμη. • Dodecanese: Symi.

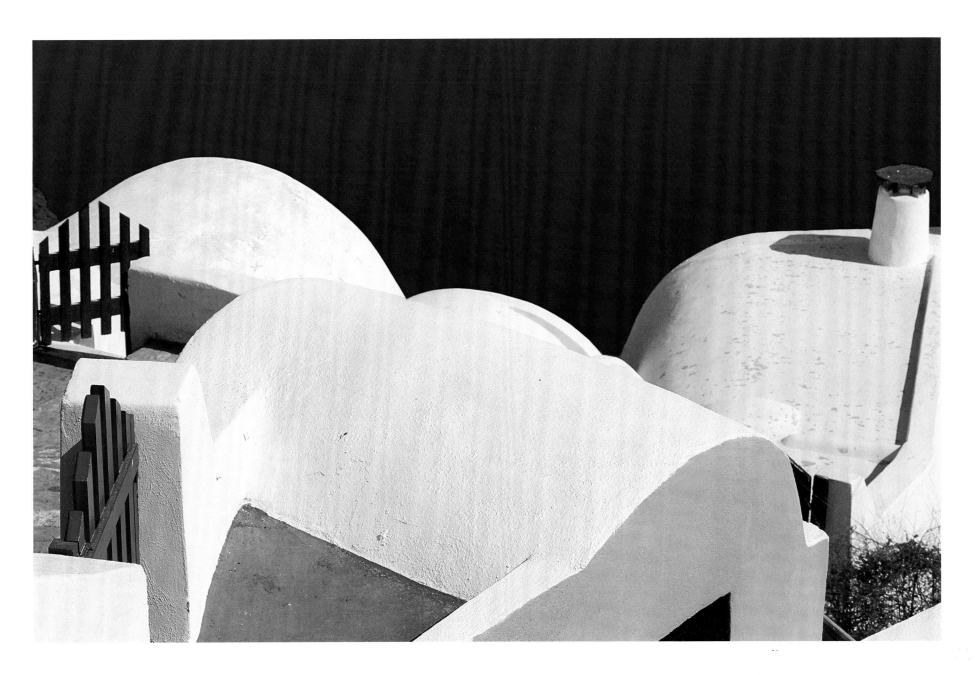

123

Κυκλάδες: Σαντορίνη, Οία. • Cyclades: Santorini, Oia.

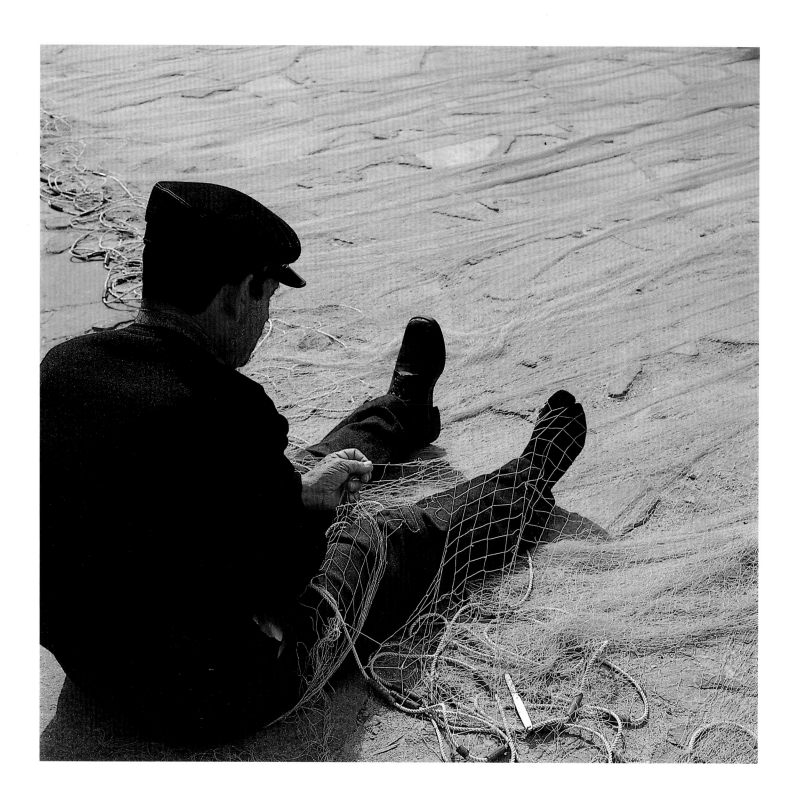

Κυκλάδες: Μύκονος. • Cyclades: Mykonos.
Δεξιά: Επτάνησα: Λευκάδα. • Right: Ionian Islands: Lefkada.

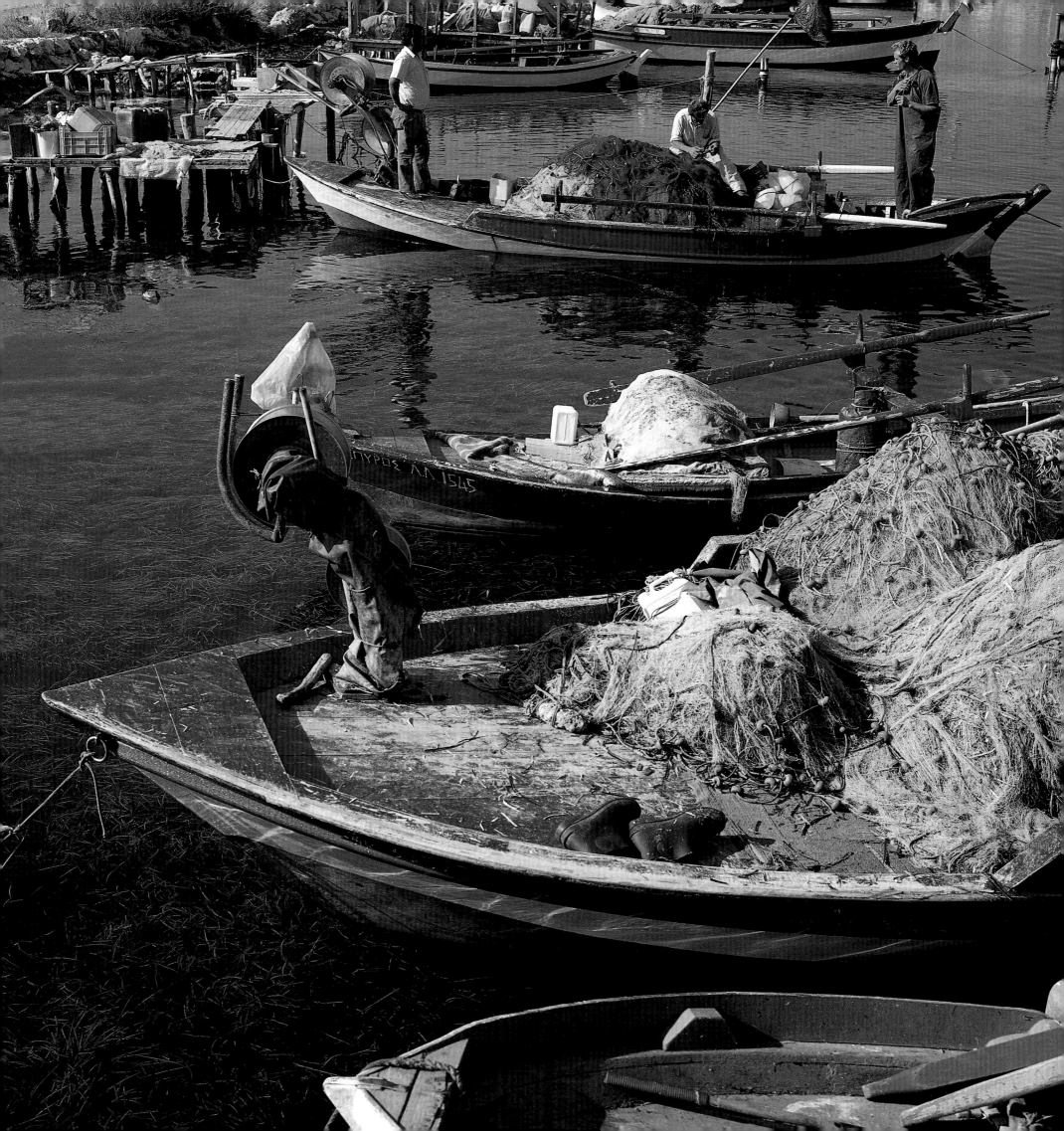

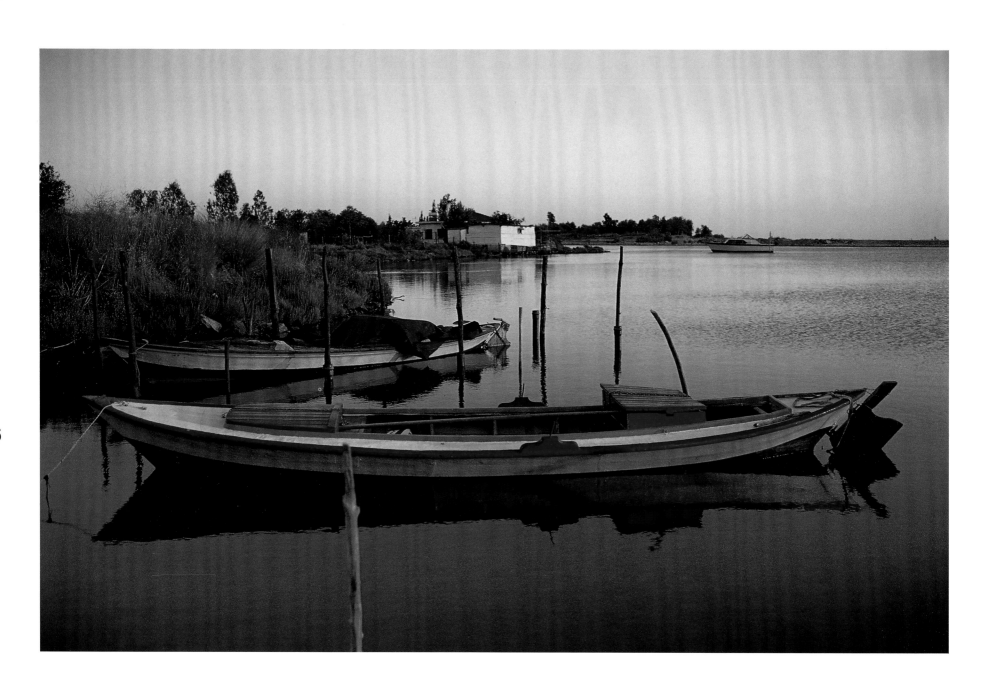

Στερεά Ελλάδα: Μεσολόγγι. • Central Greece: Messolongi.

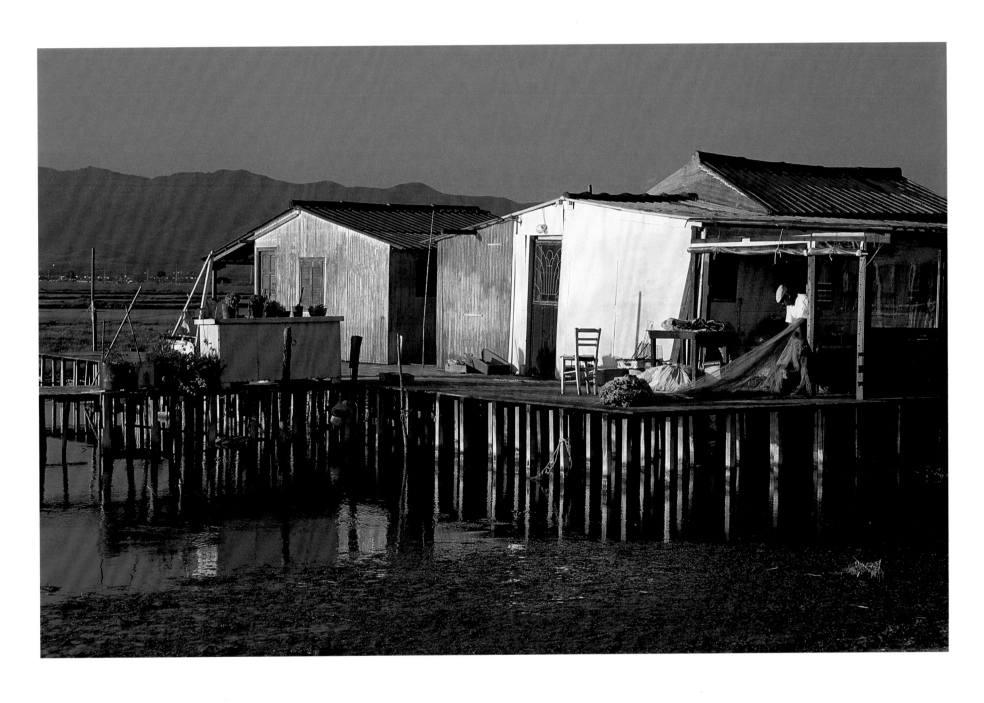

Στερεά Ελλάδα: Μεσολόγγι. • Central Greece: Messolongi.

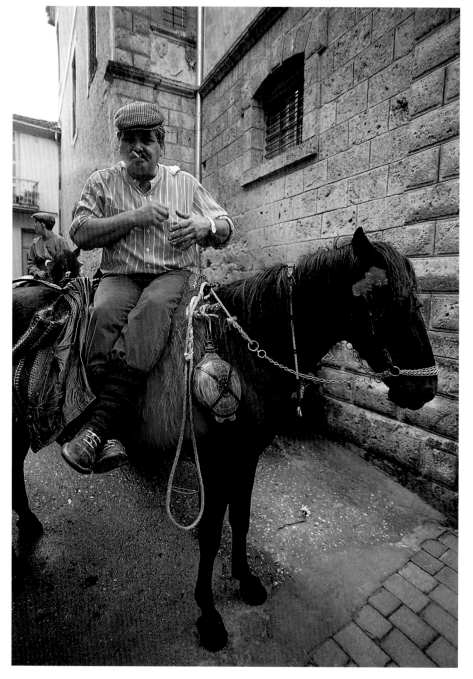

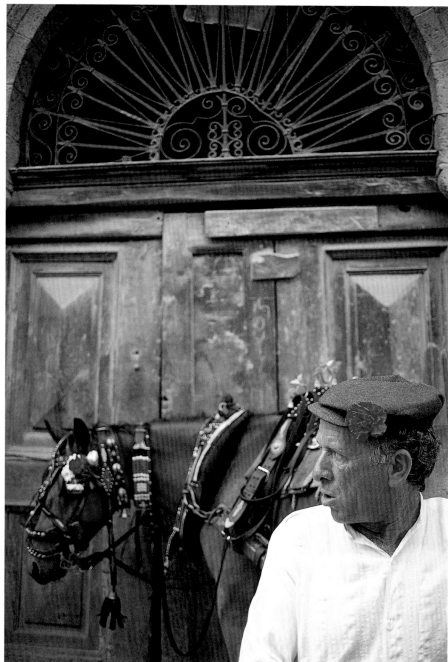

128

Μακεδονία: Νάουσα. • Macedonia: Naoussa.

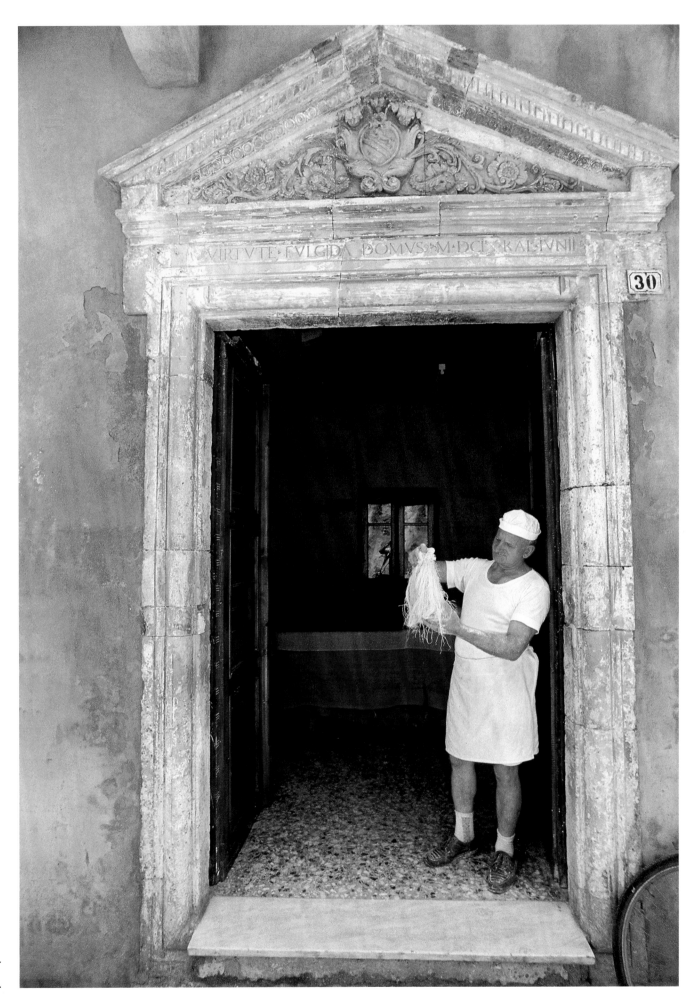

129

Κρήτη: Ρέθυμνο.
Crete: Rethymno.

130

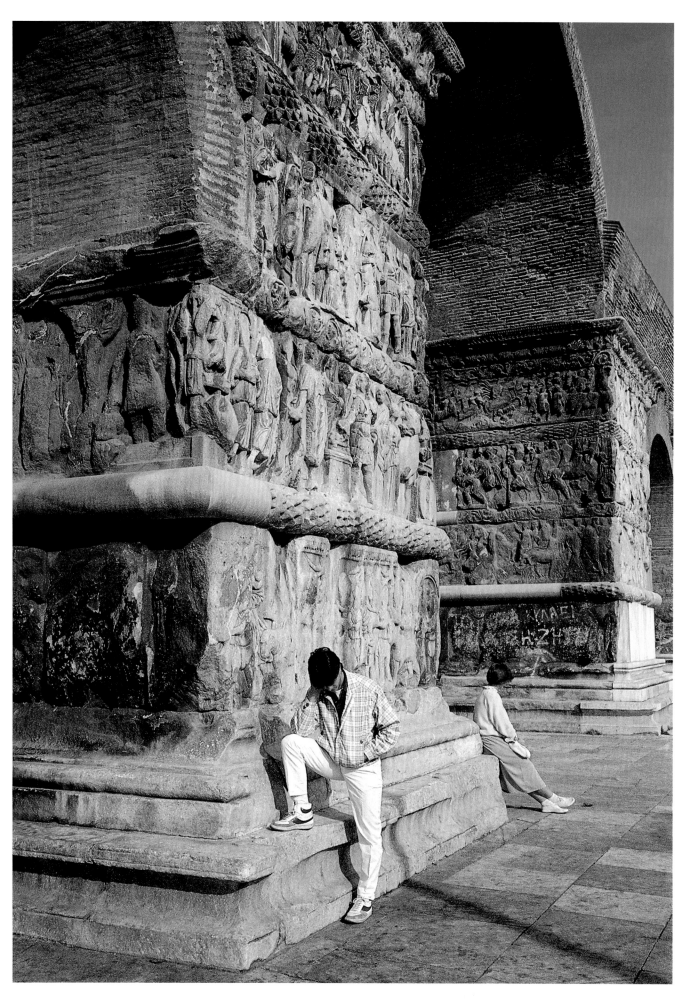

Θεσσαλονίκη, η Καμάρα.
Thessalonica, the Arch.

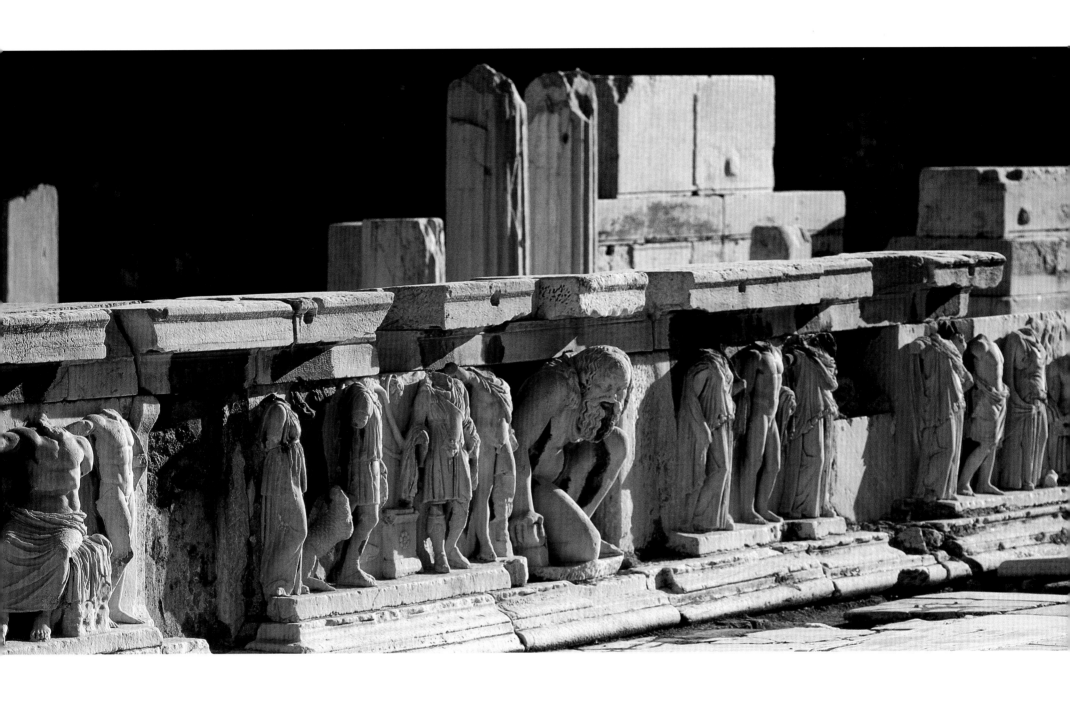

Αθήνα, Θέατρο του Διονύσου. • Athens, Theatre of Dionissos.

132

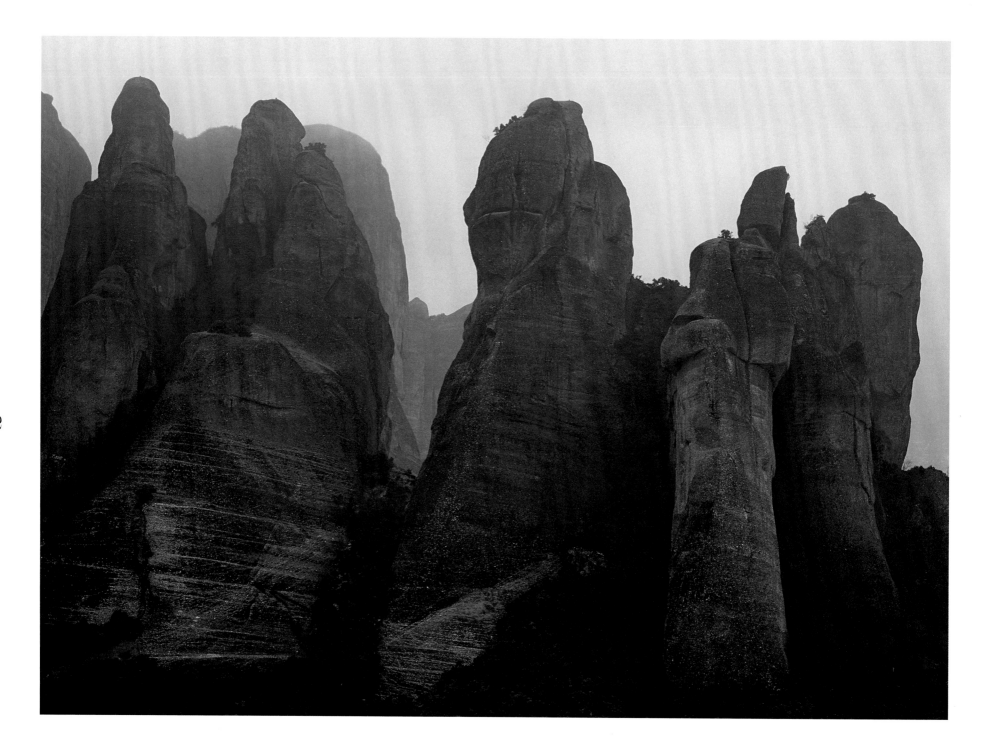

Πάνω, δεξιά: Θεσσαλία: Μετέωρα. • **Above, right**: Thessaly: Meteora.

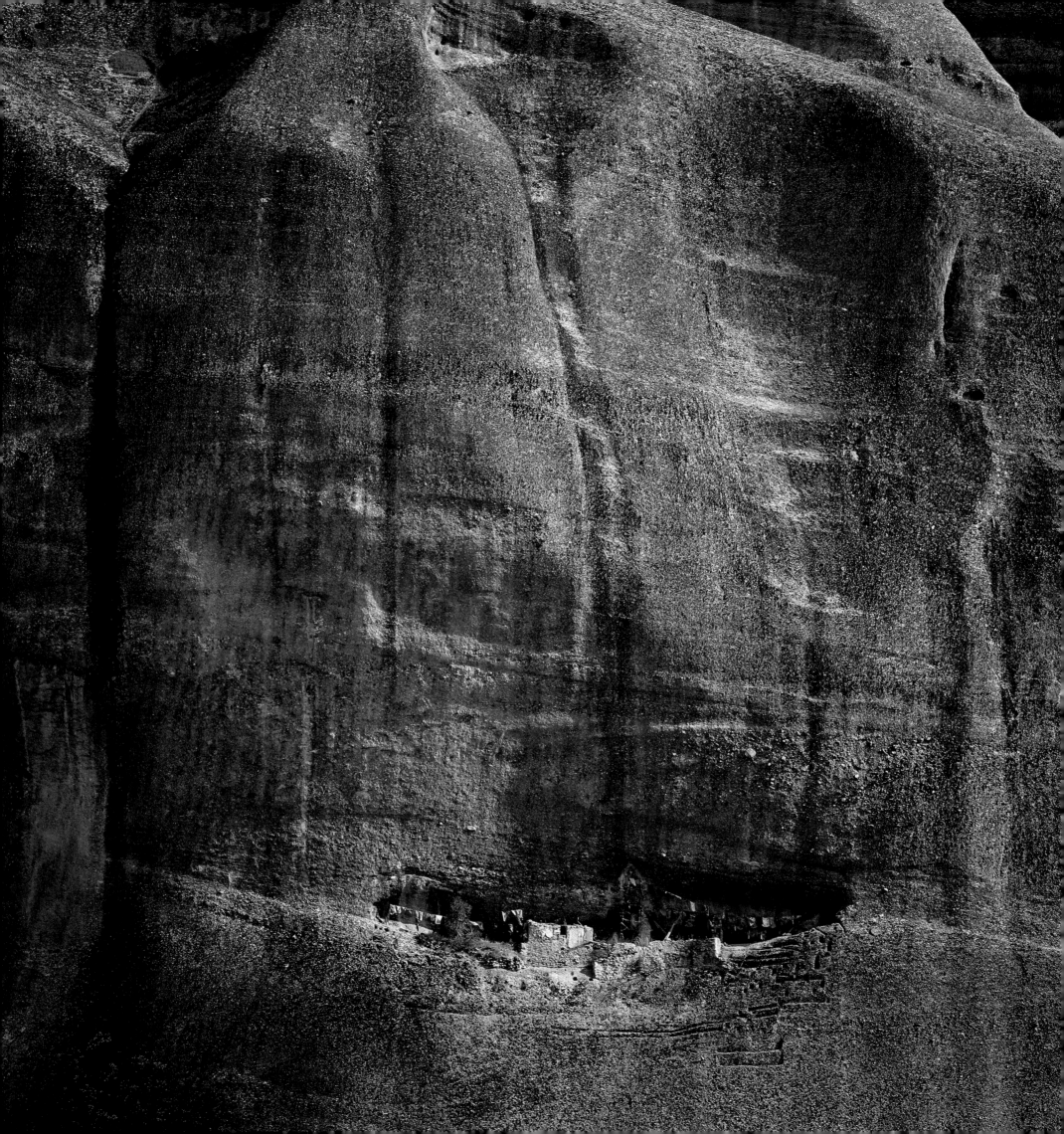

134

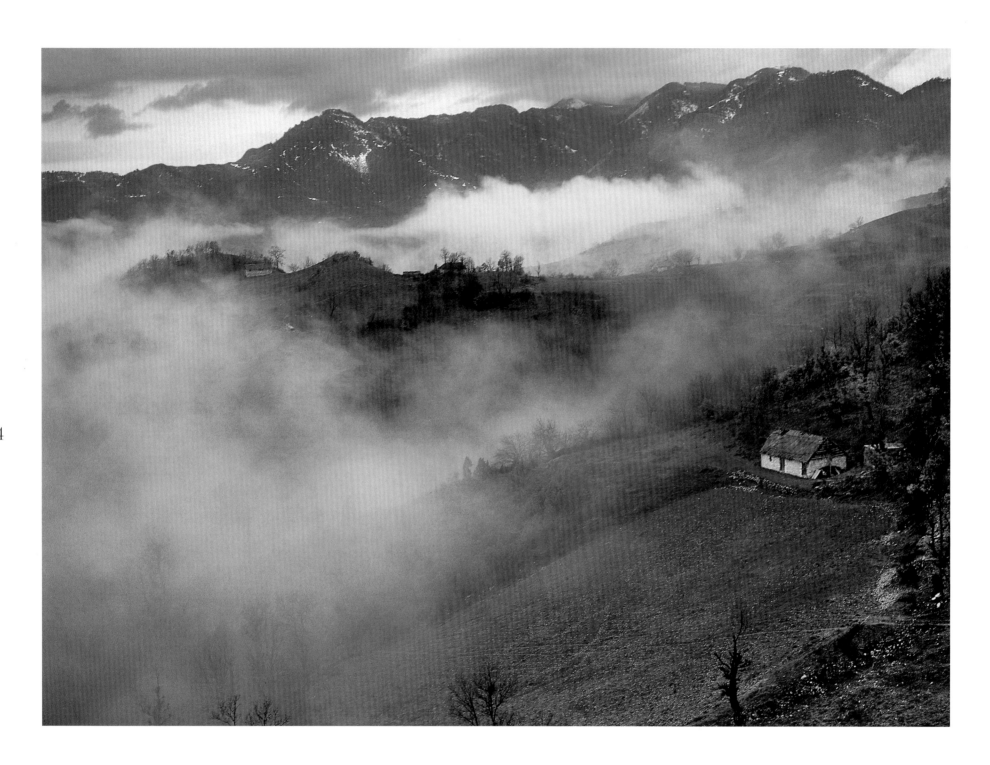

Θράκη: Τα βουνά της Ροδόπης. • Thrace: Rodopi mountain range.

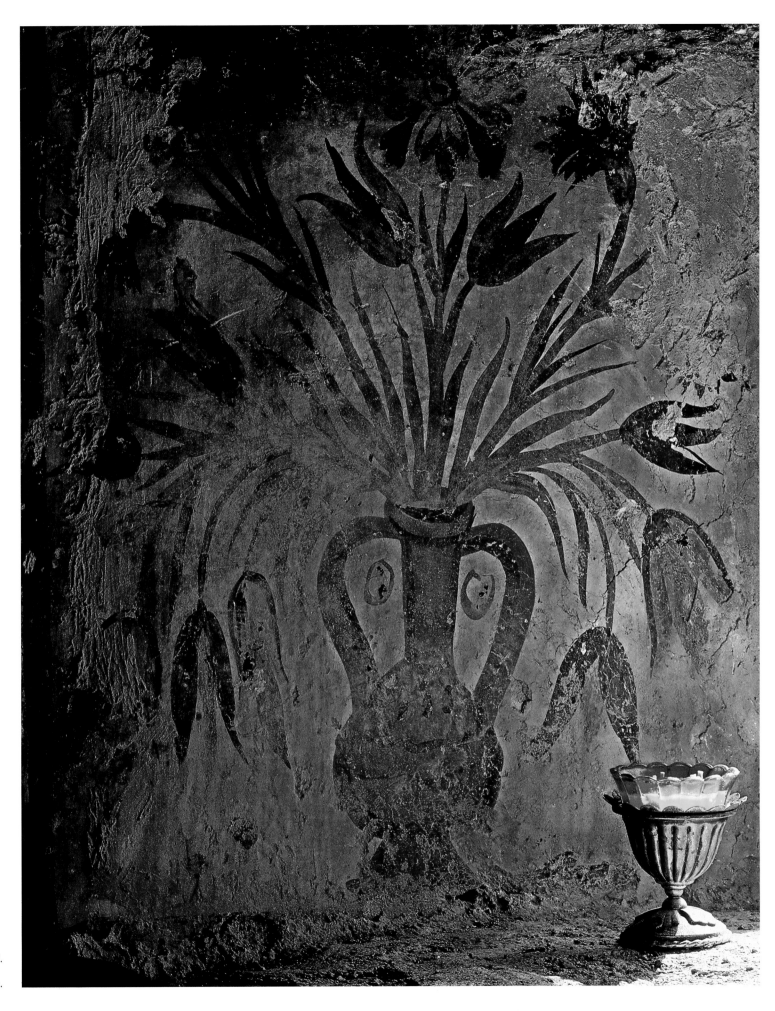

135

Μακεδονία: Περιοχή Πρεσπών.
Macedonia: Prespa area.

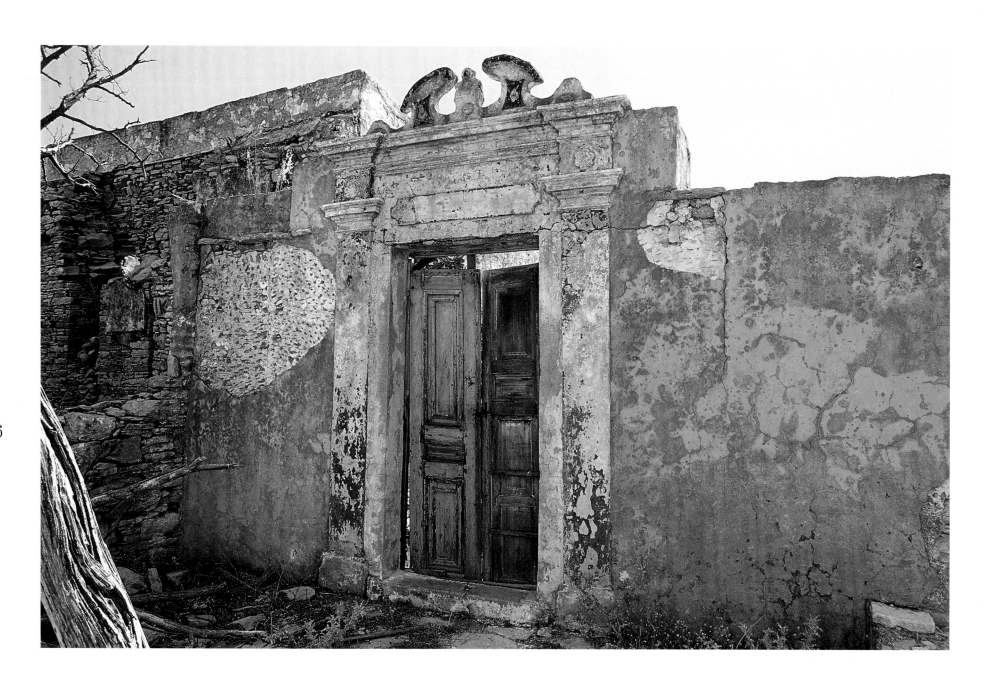

Δωδεκάνησα: Σύμη. • Dodecanese: Symi.

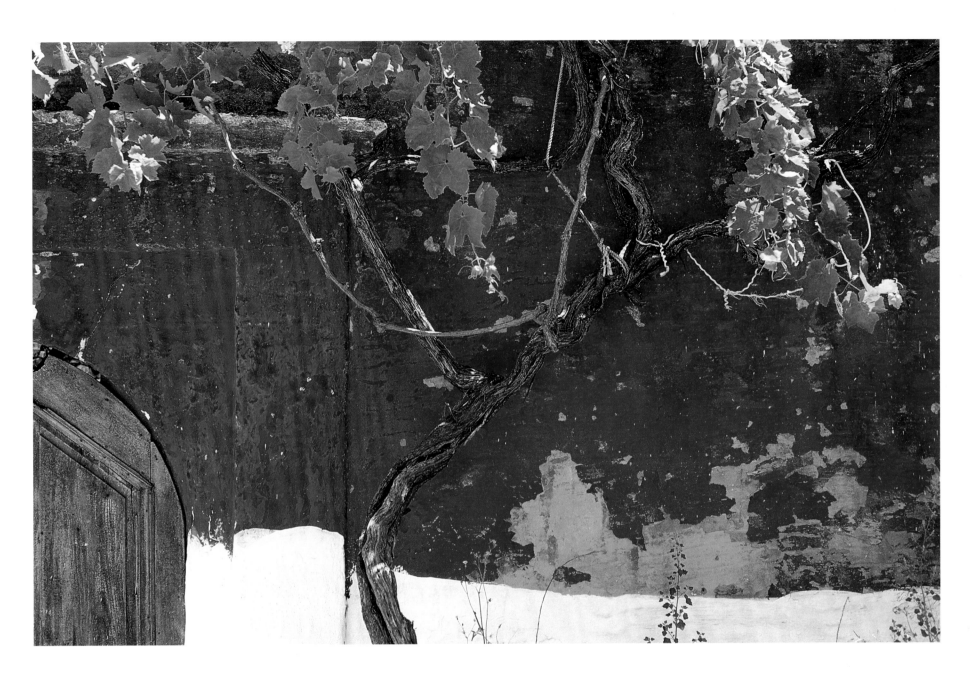

137

Δωδεκάνησα: Καστελλόριζο. • Dodecanese: Kastellorizo.

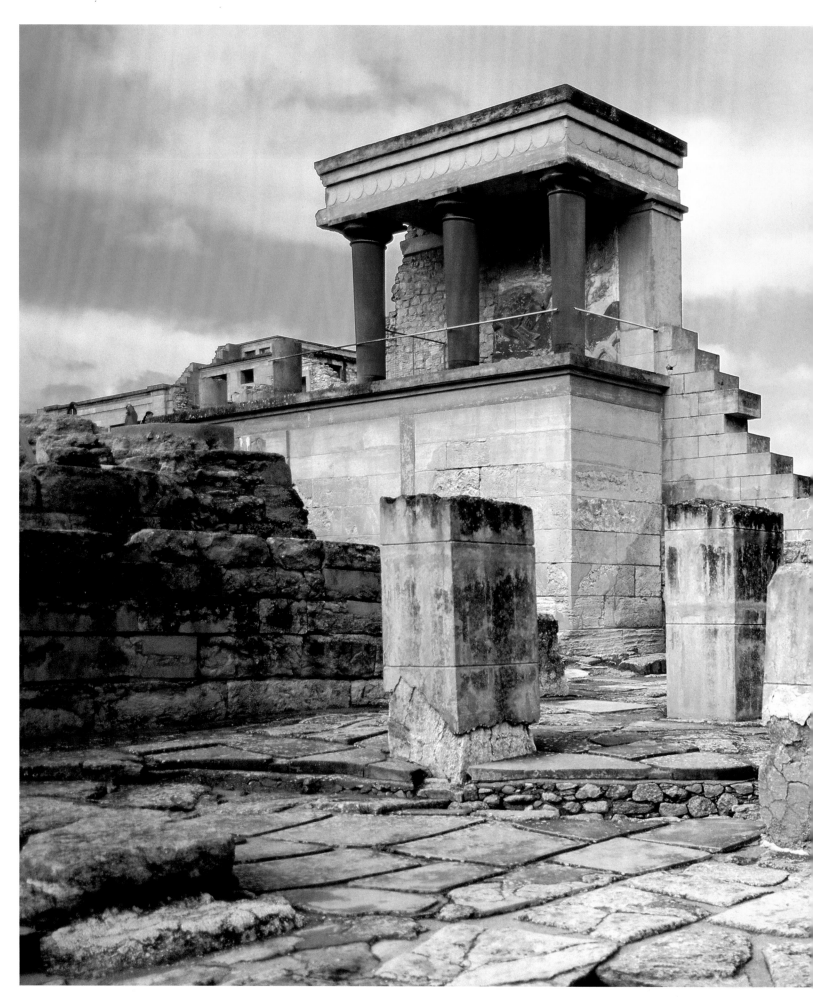

138

Κρήτη: Κνωσός.
Crete: Knossos.

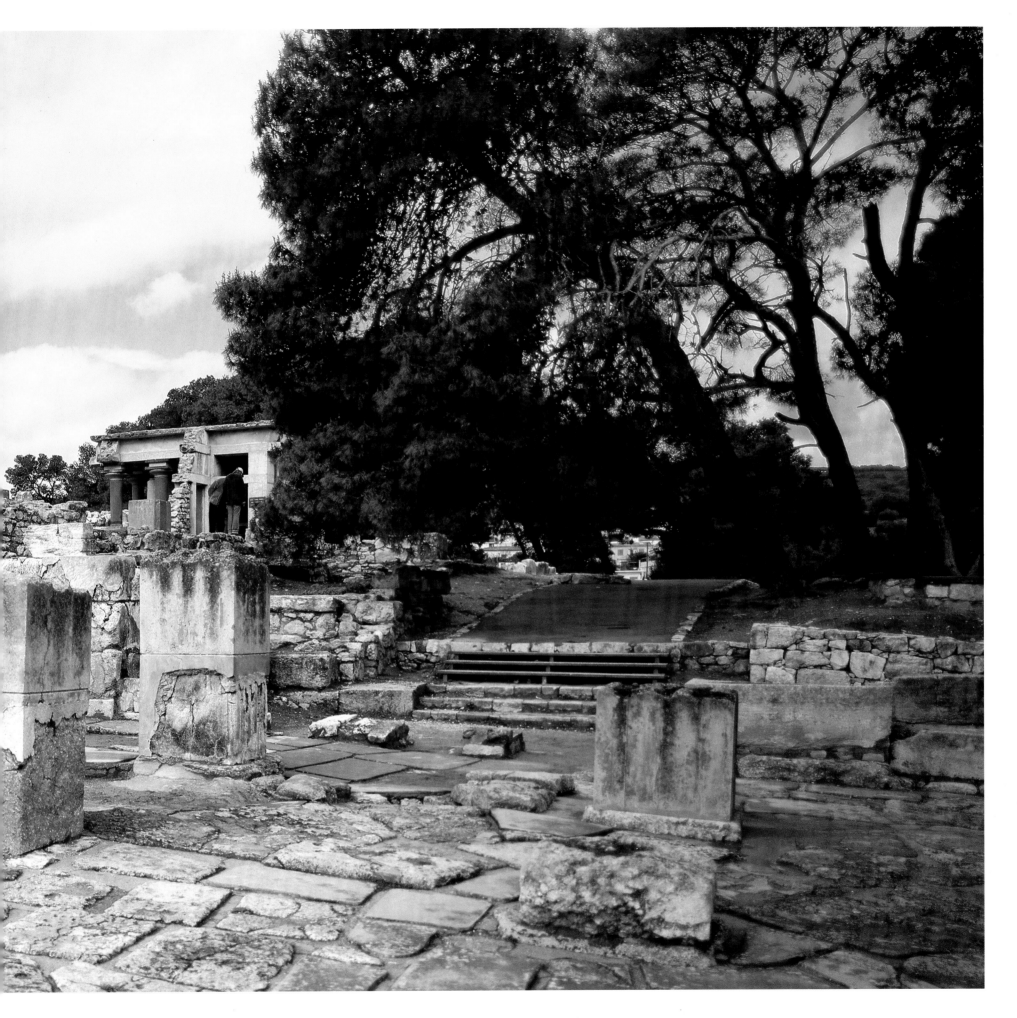

140

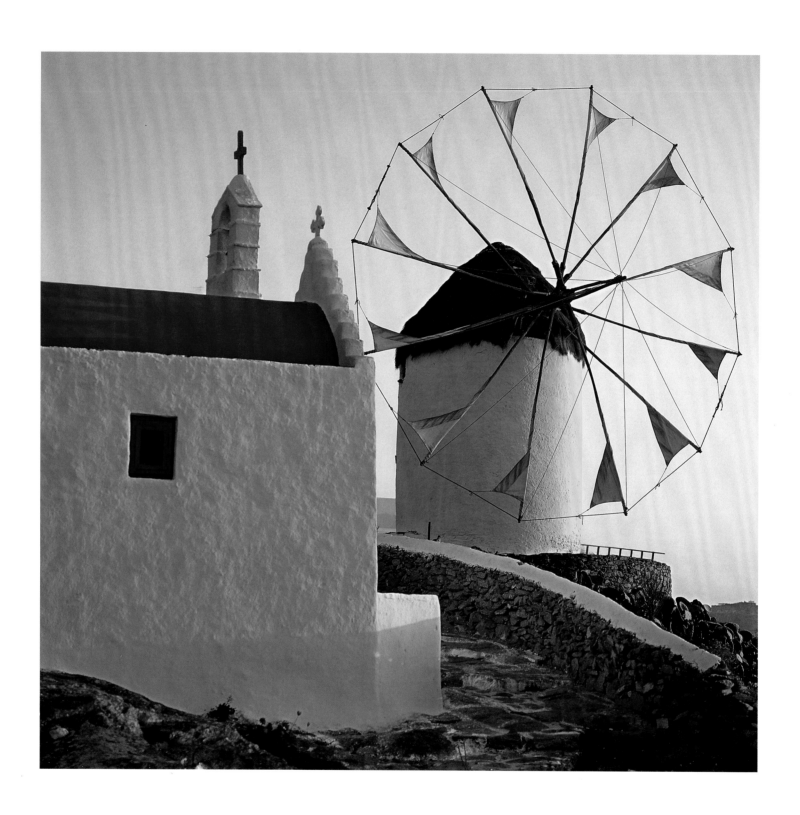

Κυκλάδες: Μύκονος. • Cyclades: Mykonos.

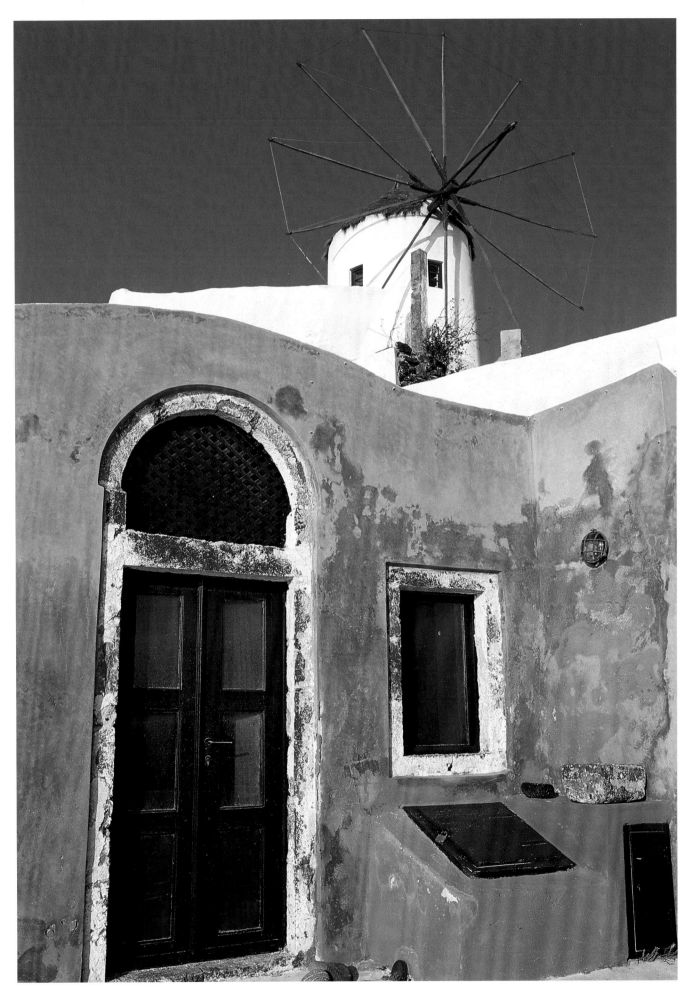

Κυκλάδες: Σαντορίνη, Οία.
Cyclades: Santorini, Oia.

141

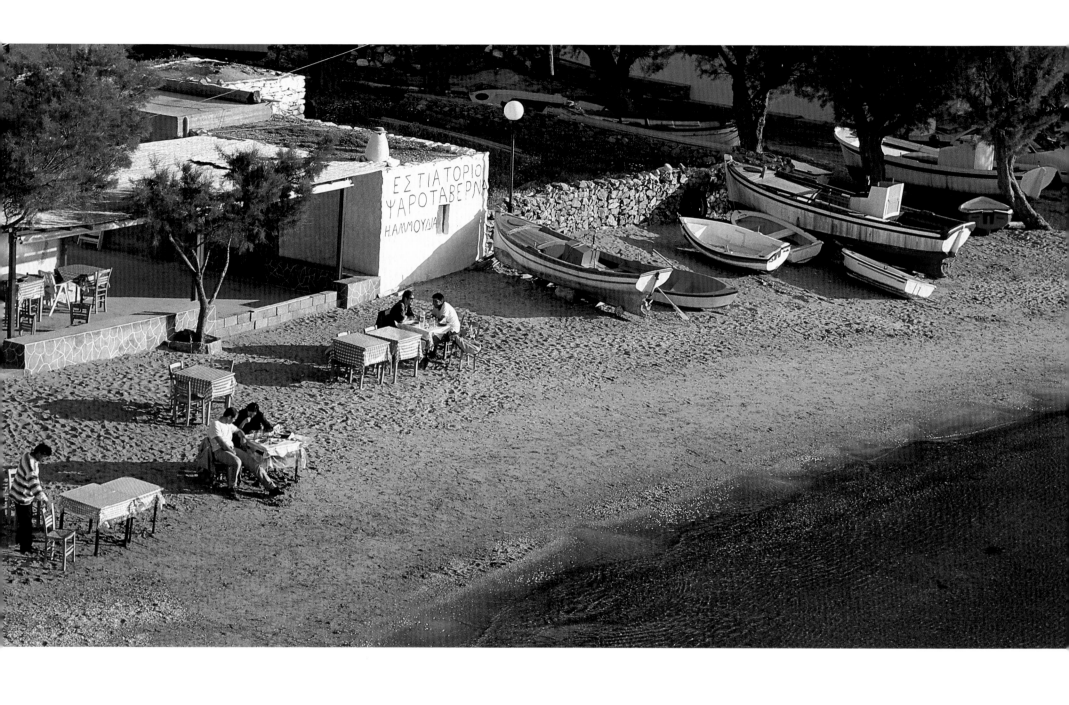

Κυκλάδες: Σίφνος, Χερόνησος. • Cyclades: Sifnos, Heronisos.

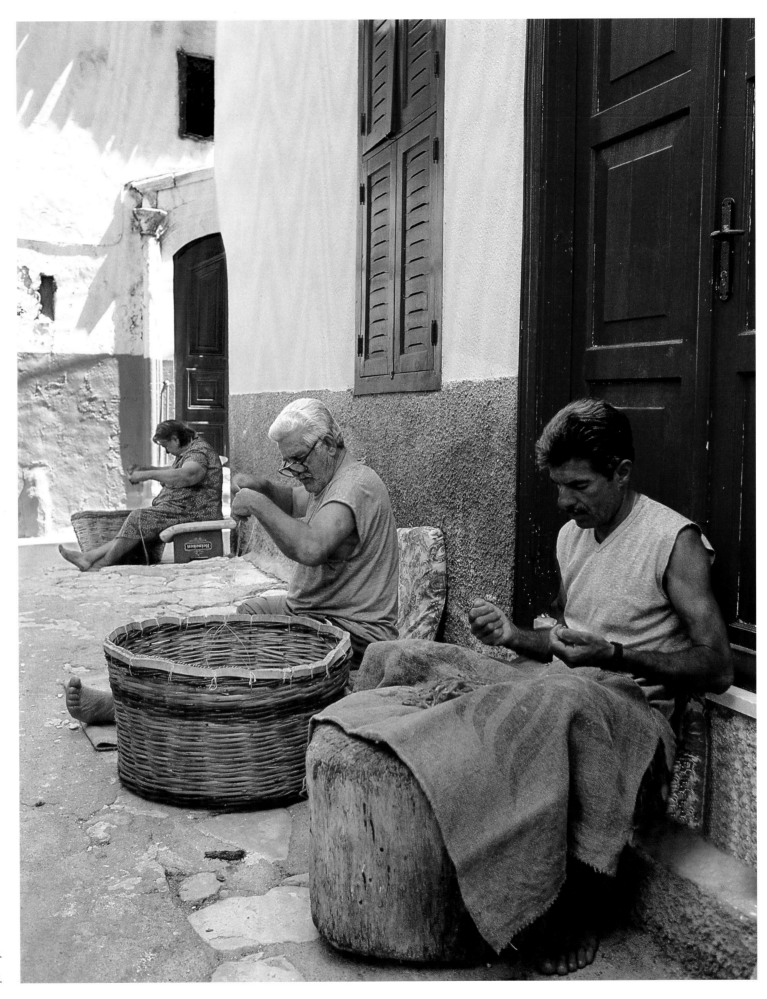

143

Δωδεκάνησα: Καστελλόριζο.
Dodecanese: Kastellorizo.

144

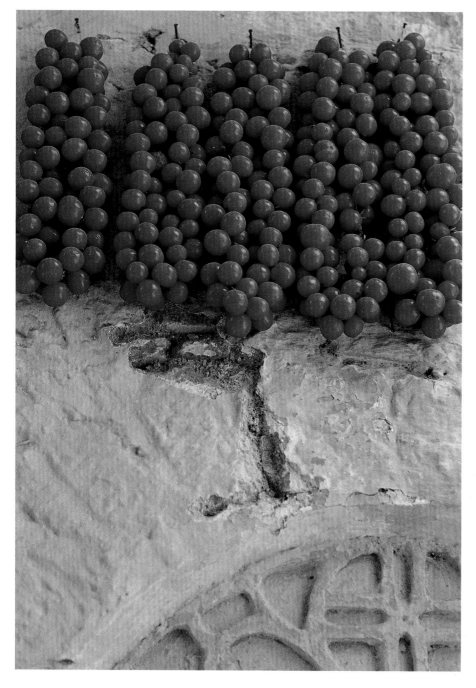
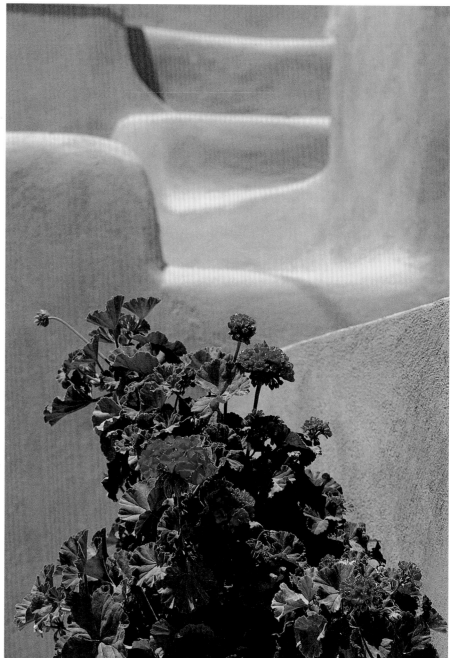

Αιγαιοπελαγίτικα χρώματα. • Colours of the Aegean.

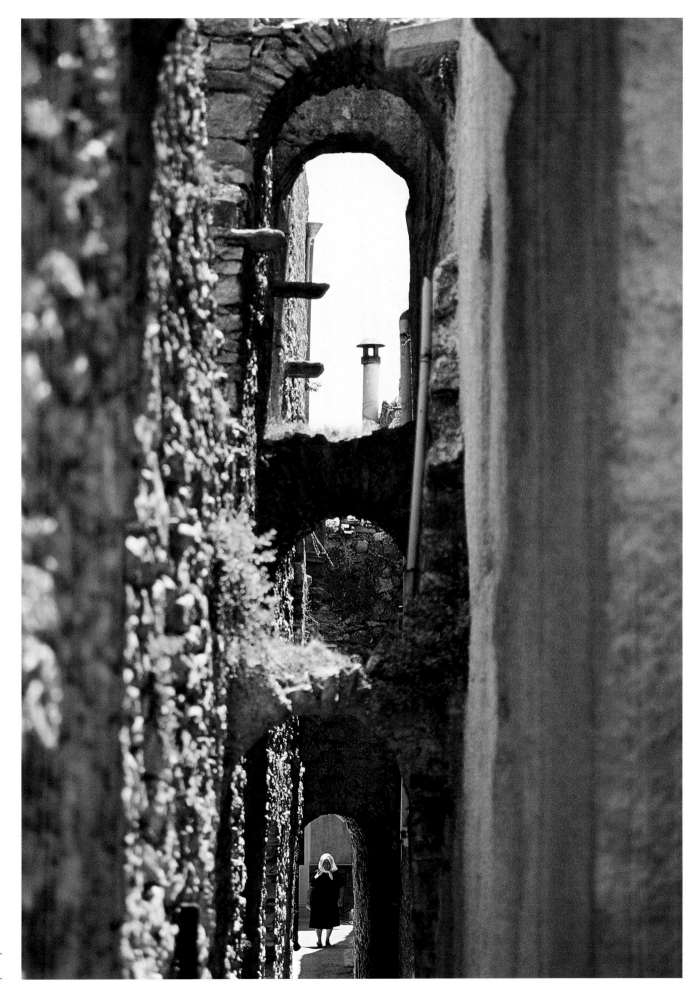

ΒΑ. Αιγαίο: Χίος, Πυργί.
ΝΕ. Aegean: Chios, Pyrgi.

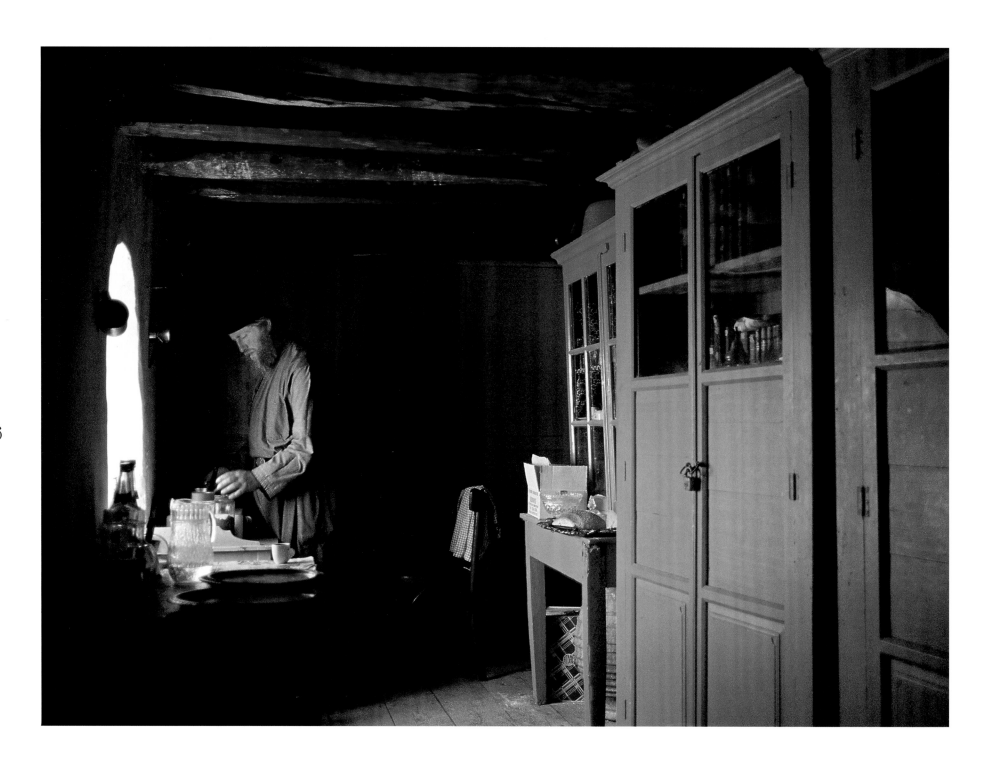

146

Κυκλάδες: Αμοργός, Μονή Χοζοβιώτισσας. • Cyclades: Amorgos, Monastery of Hozoviotissa.

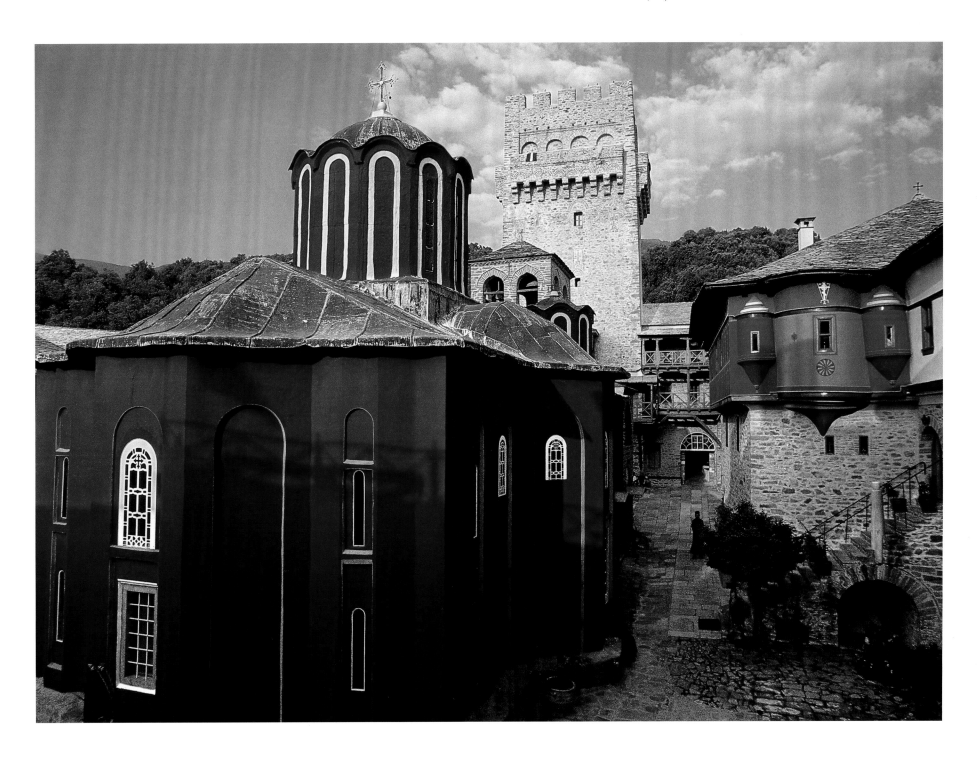

Άγιον Όρος, Μονή Καρακάλου. • Holy Mountain, Monastery of Karakalou.

148

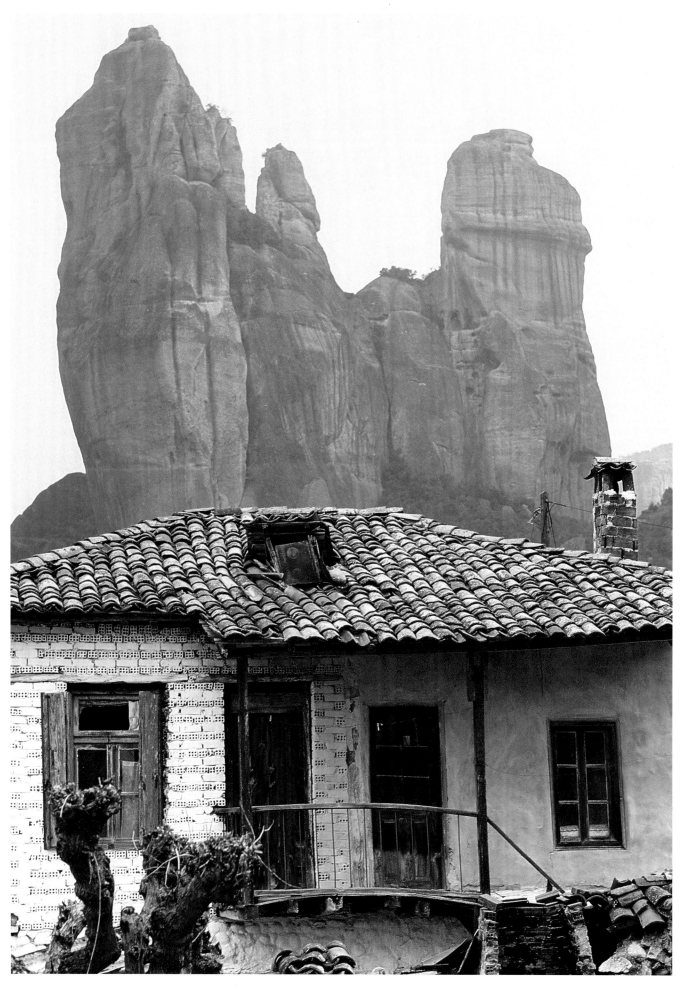

Θεσσαλία: Μετέωρα, Καστράκι.
Thessaly: Meteora, Kastraki.

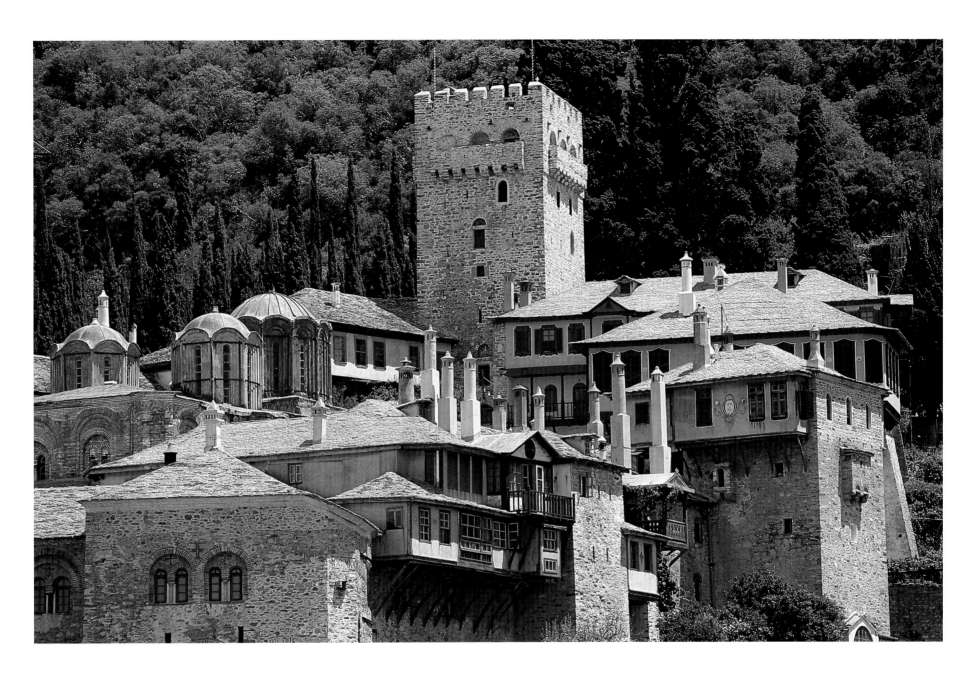

149

Άγιον Όρος, η Μονή Δοχειαρίου. • Holy Mountain, Monastery of Dochiariou.

150

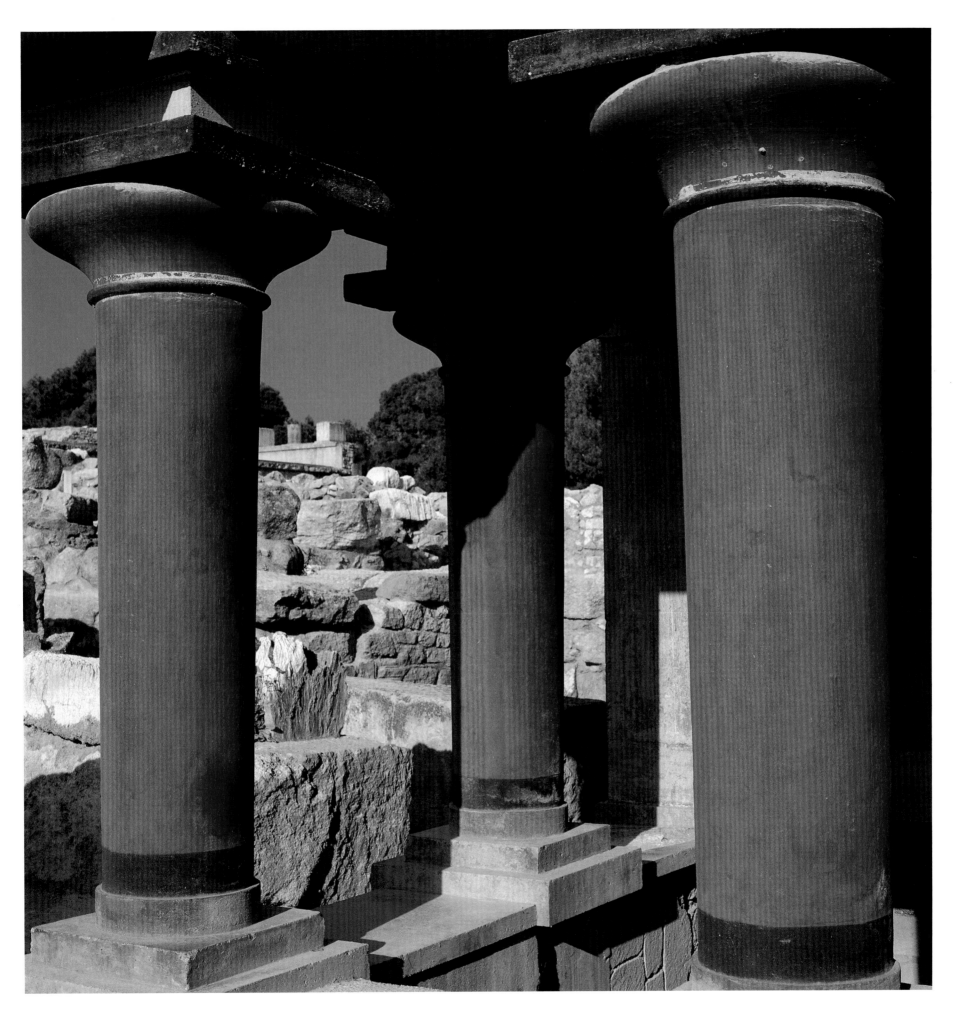

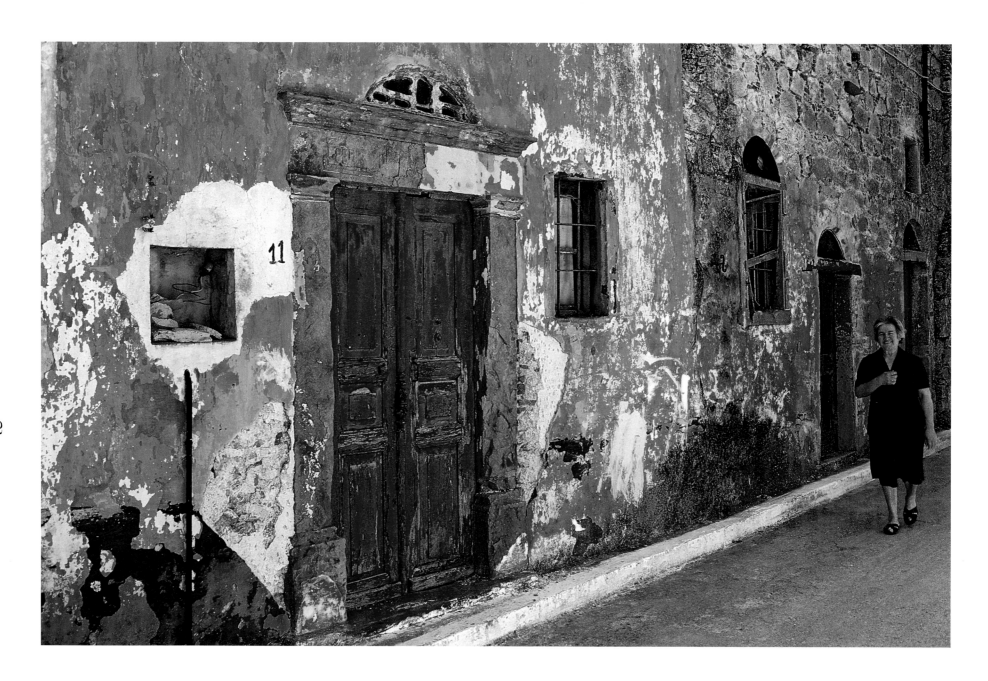

152

ΒΑ. Αιγαίο: Χίος, Βέσσα. • N. Aegean: Chios, Vessa.

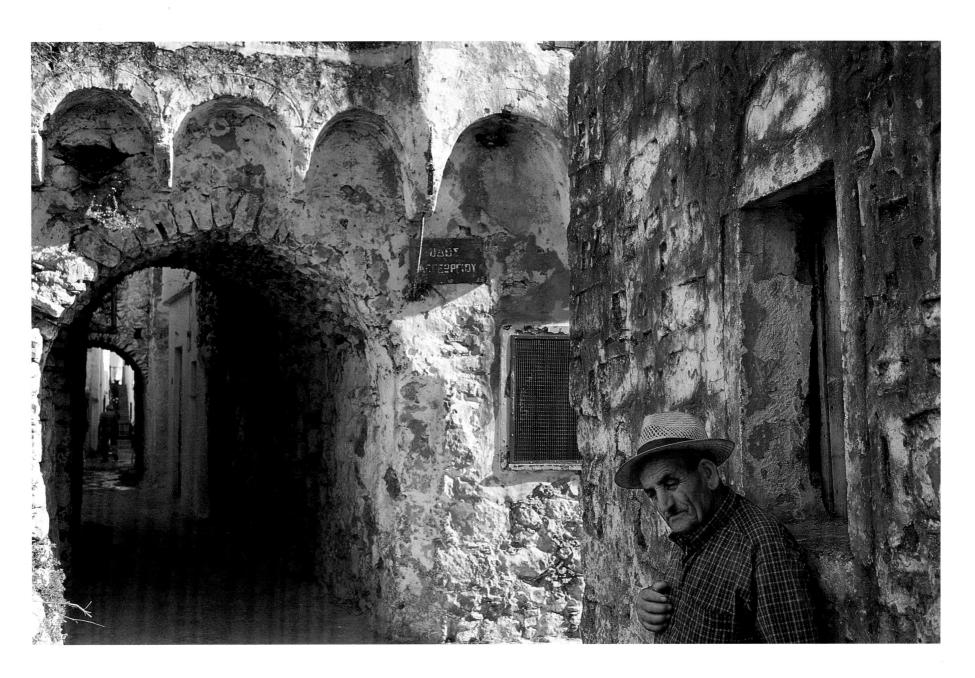

153

ΒΑ. Αιγαίο: Χίος, Λιθί. • NE. Aegean: Chios, Lithi.

154

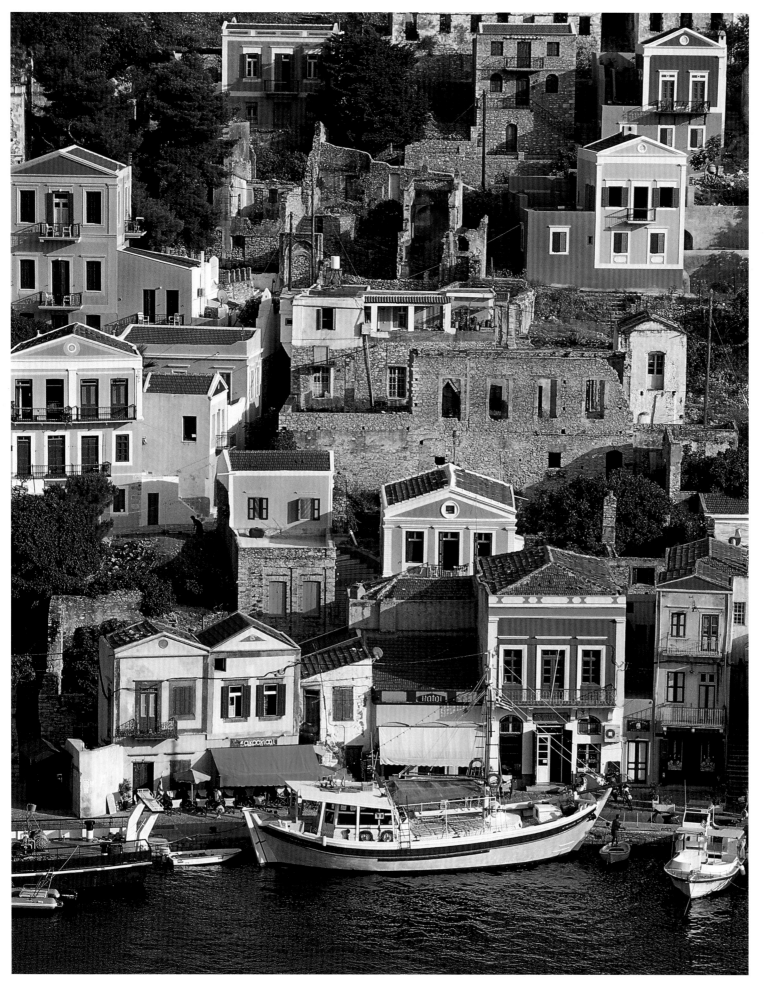

Δωδεκάνησα: Σύμη.
Dodecanese: Symi.

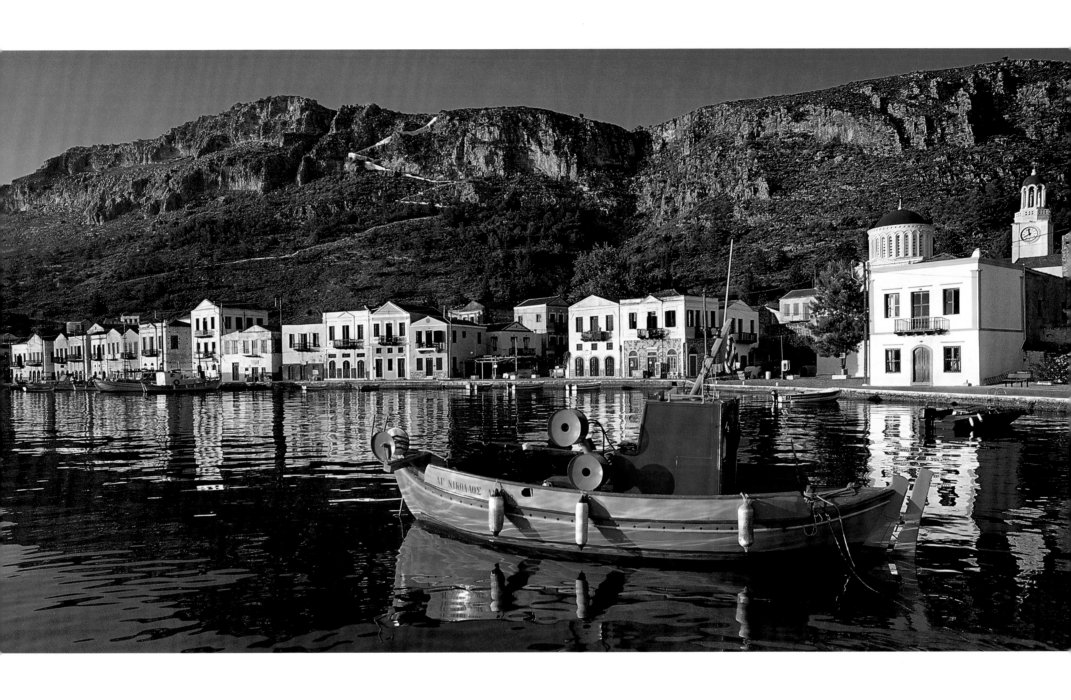

Δωδεκάνησα: Καστελλόριζο. • Dodecanese: Kastellorizo.

156

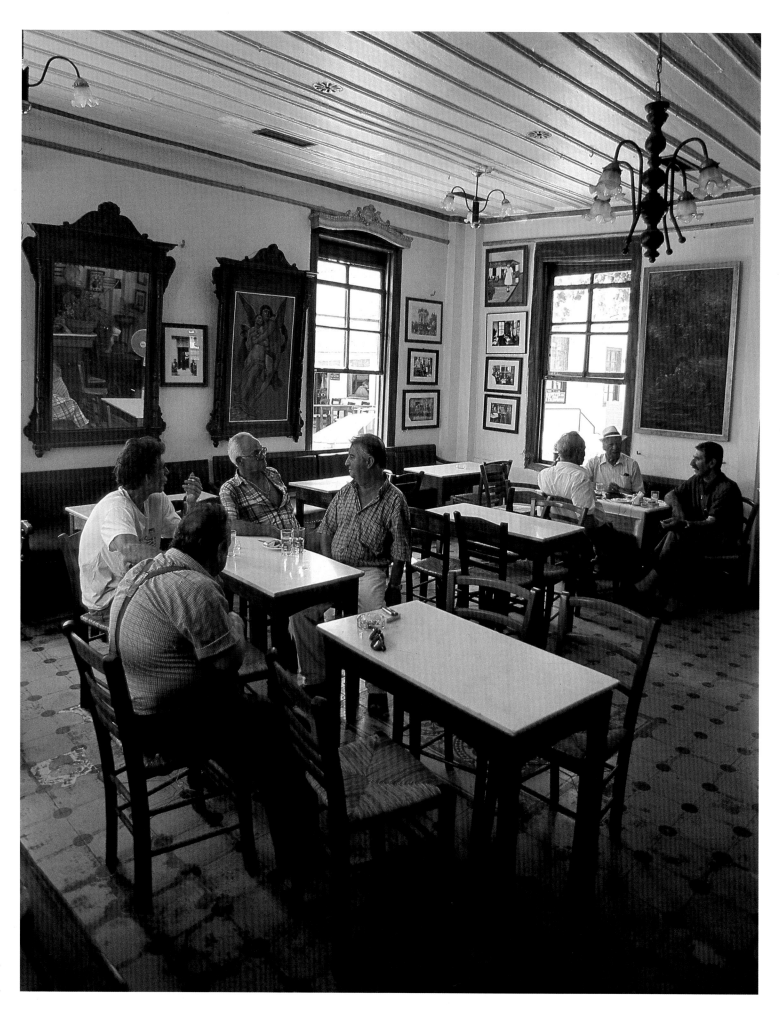

ΒΑ. Αιγαίο: Λέσβος.
NE. Aegean: Lesvos.

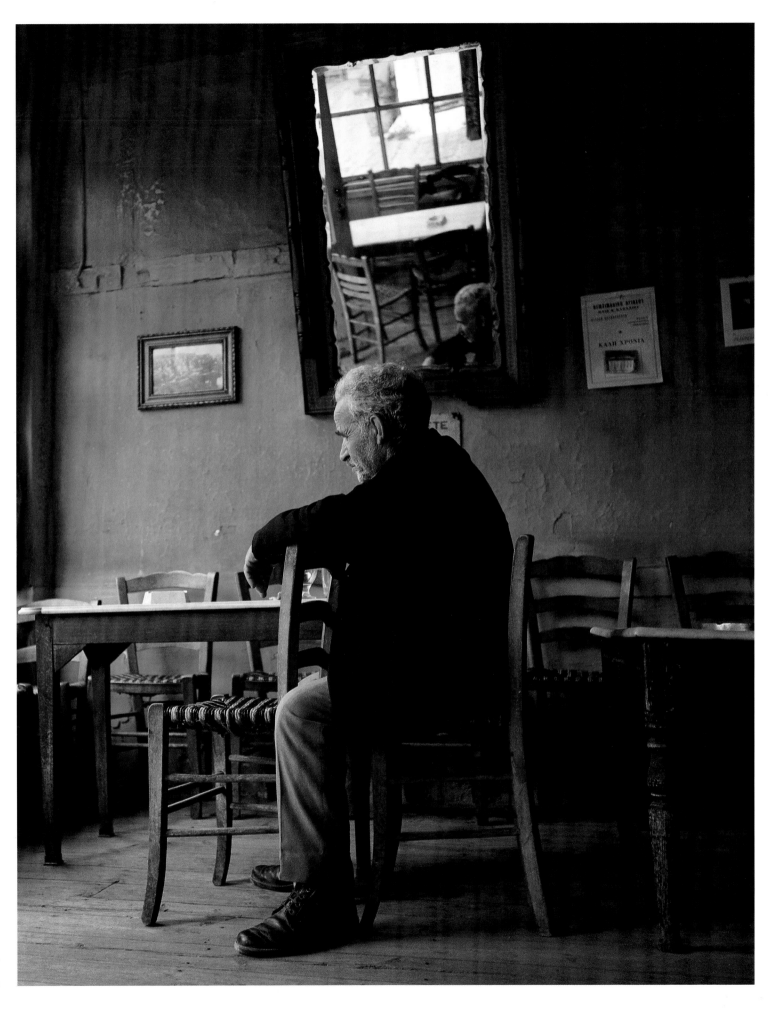

157

ΒΑ. Αιγαίο: Λέσβος, Αγιάσος.
ΝΕ. Aegean: Lesvos, Ayiasos.

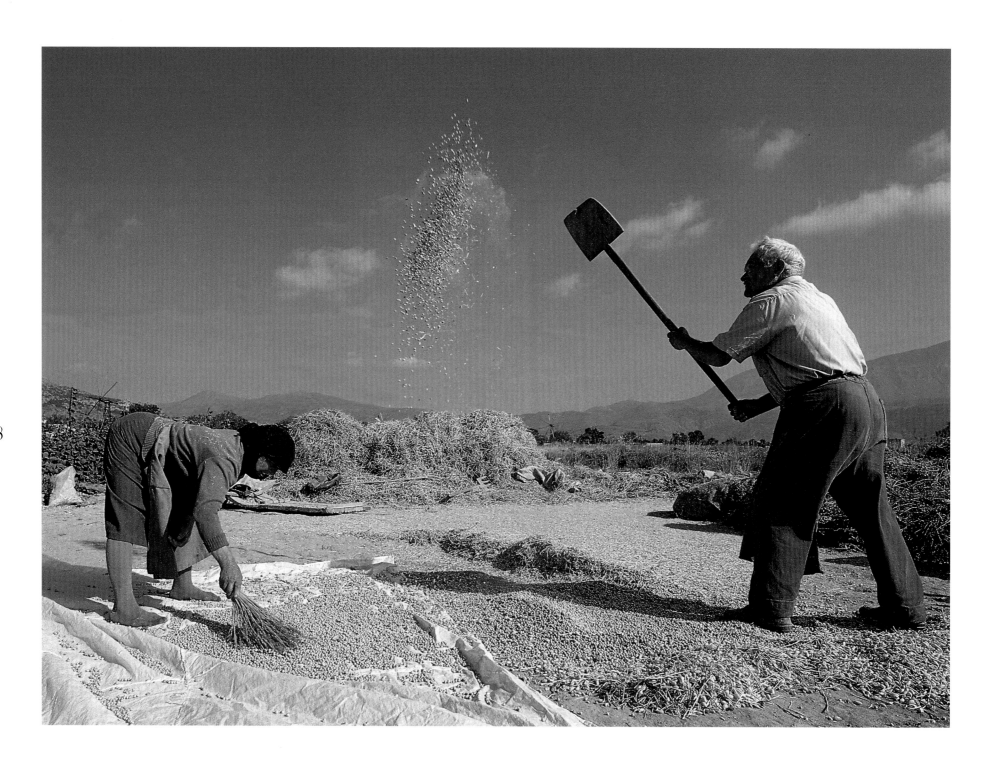

Κρήτη. • Crete.

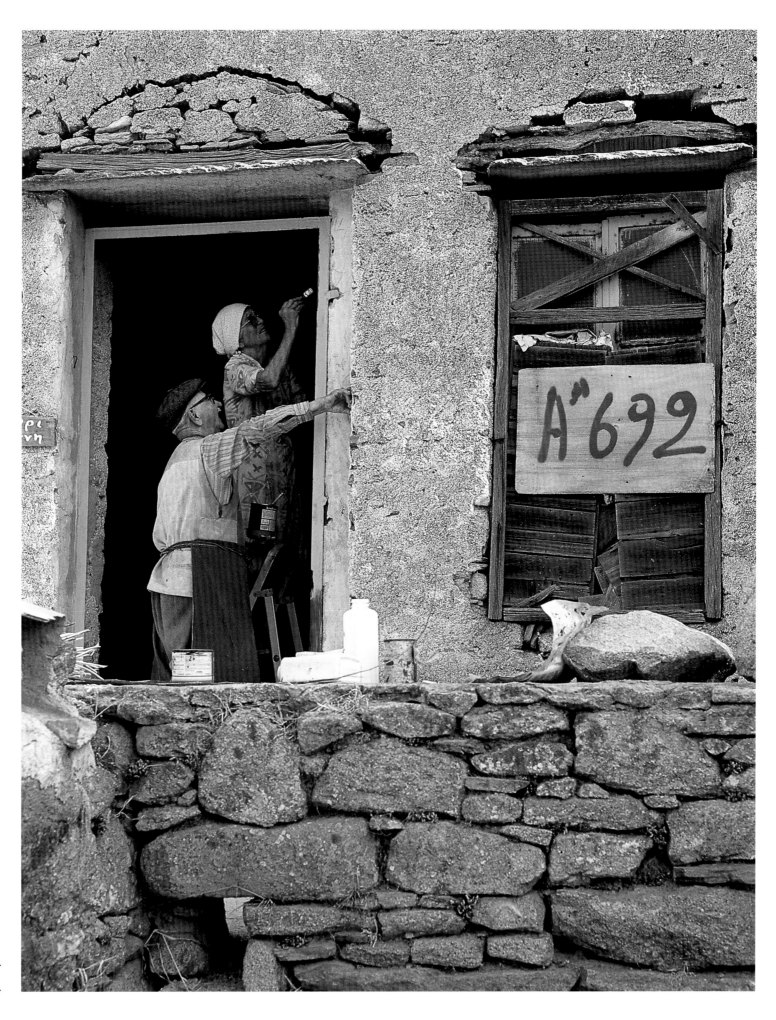

Κυκλάδες: Τήνος.
Cyclades: Tinos.

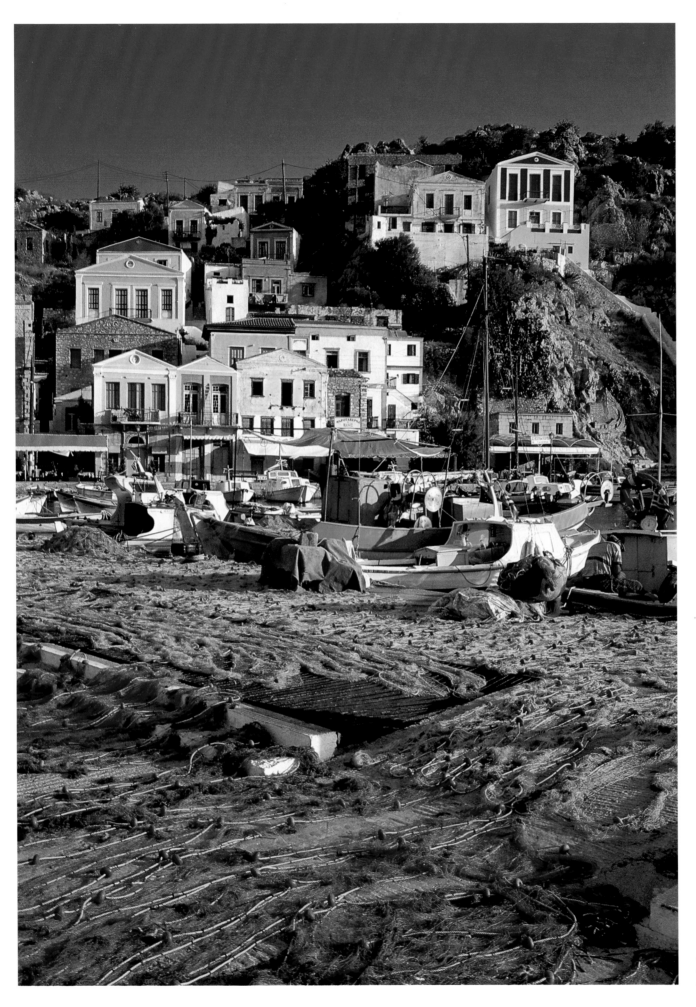

160

Δωδεκάνησα: Σύμη.
Dodecanese: Symi.

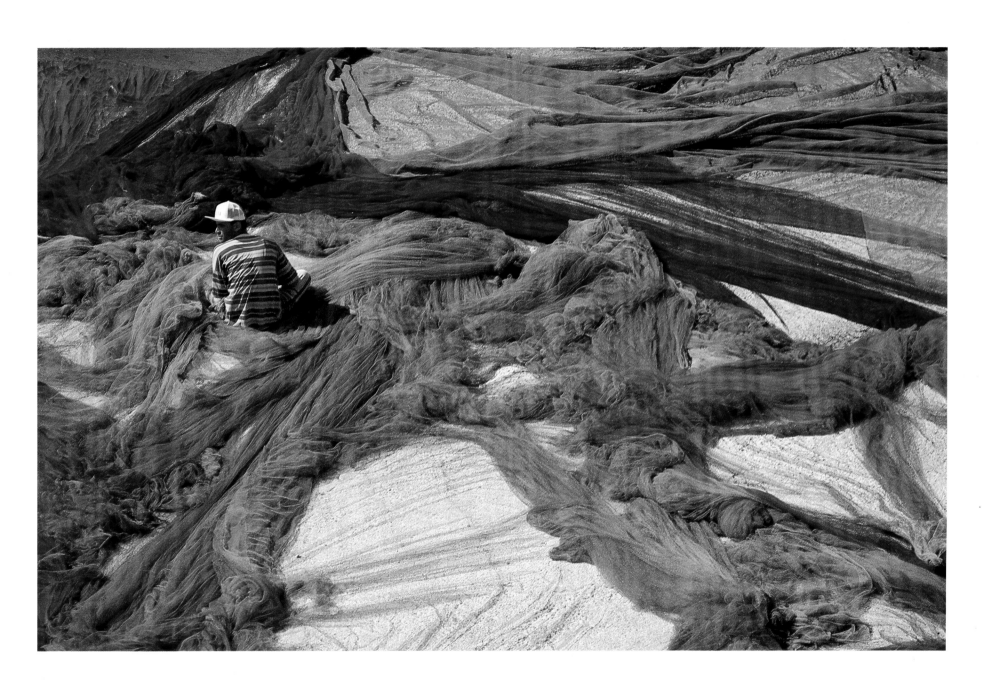

Κυκλάδες: Κίμωλος. • Cyclades: Kimolos.

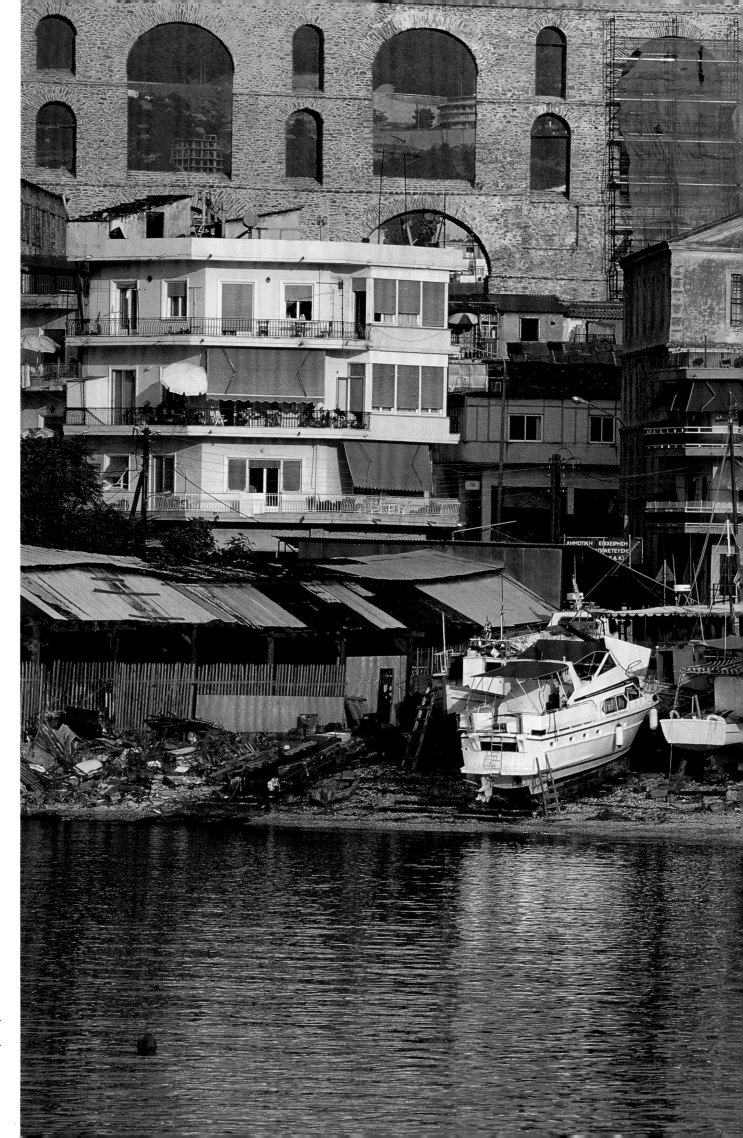

162

Μακεδονία: Καβάλα.
Macedonia: Kavala.

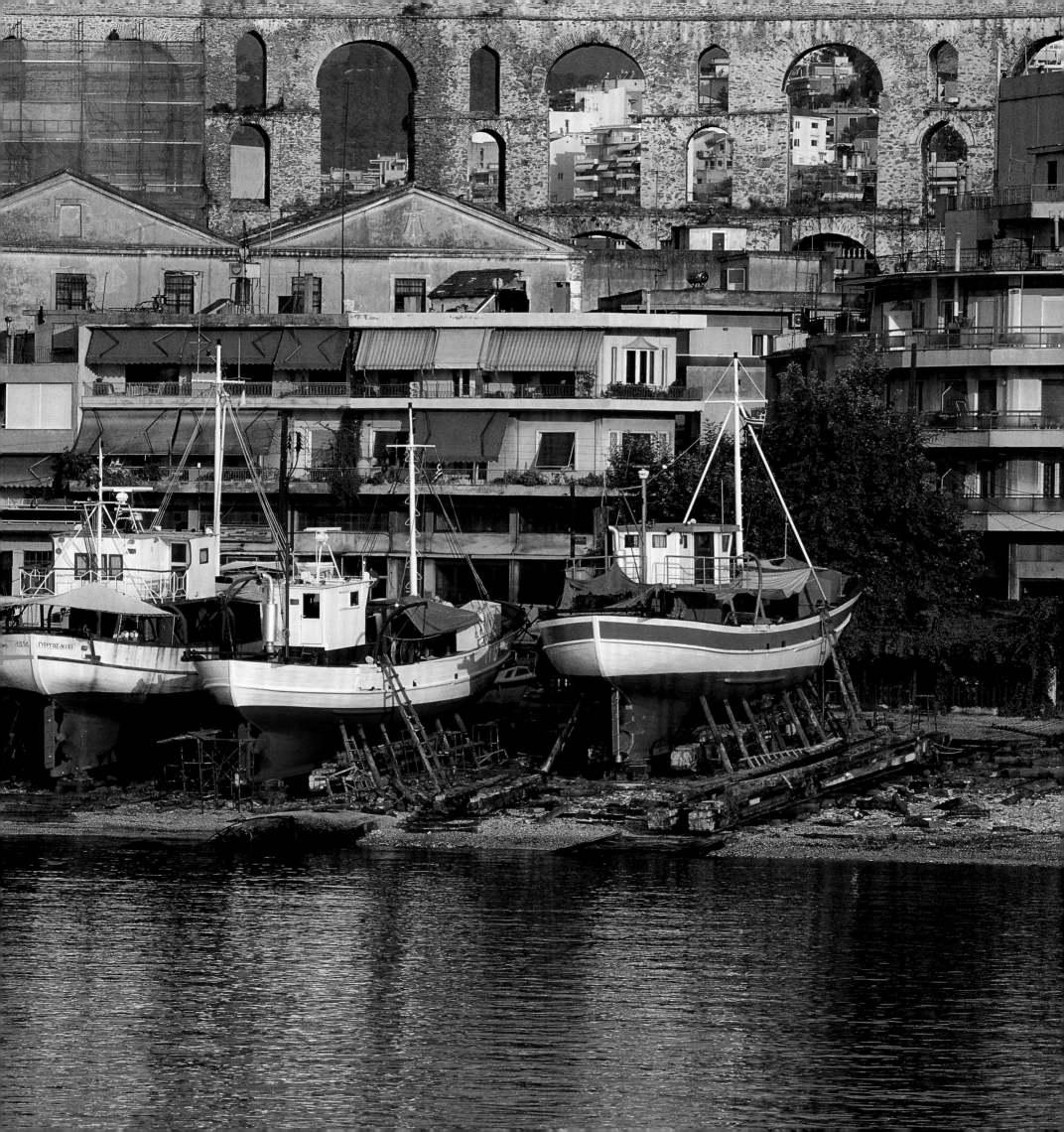

164

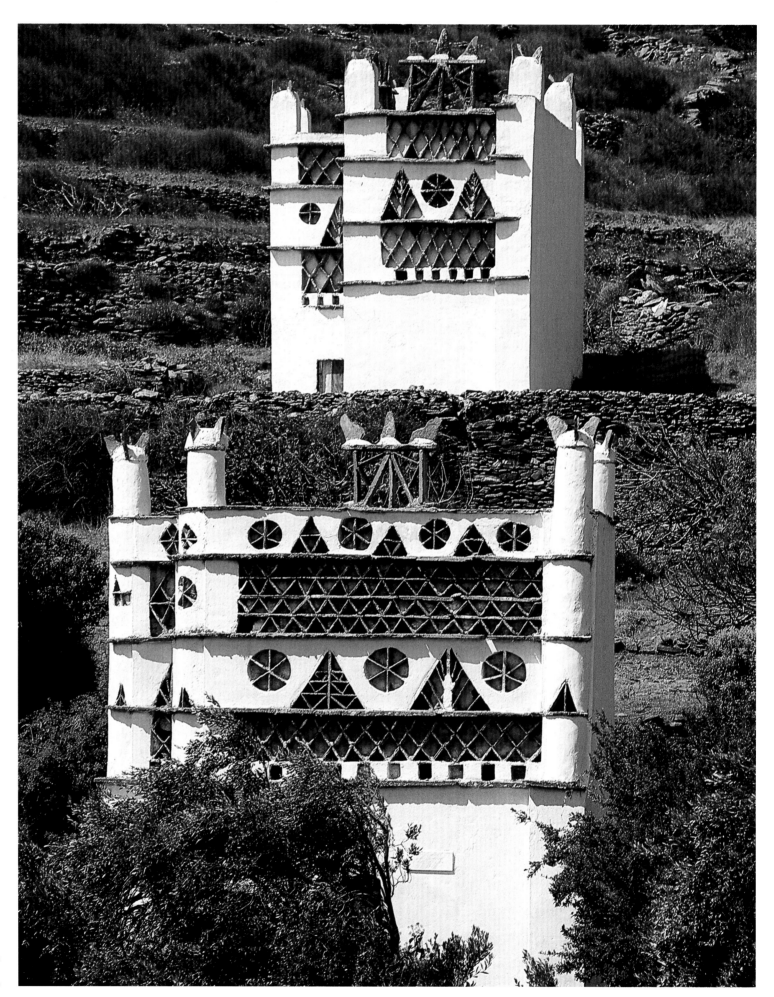

Κυκλάδες: Τήνος.
Cyclades: Tinos.

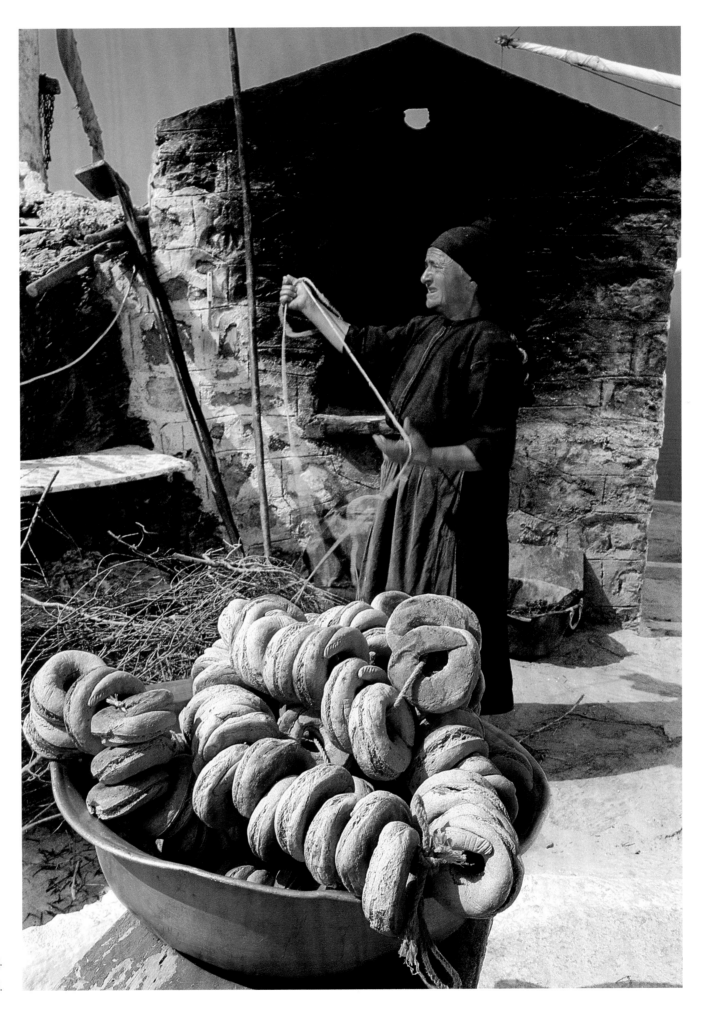

165

Δωδεκάνησα: Κάρπαθος.
Dodecanese: Karpathos.

166

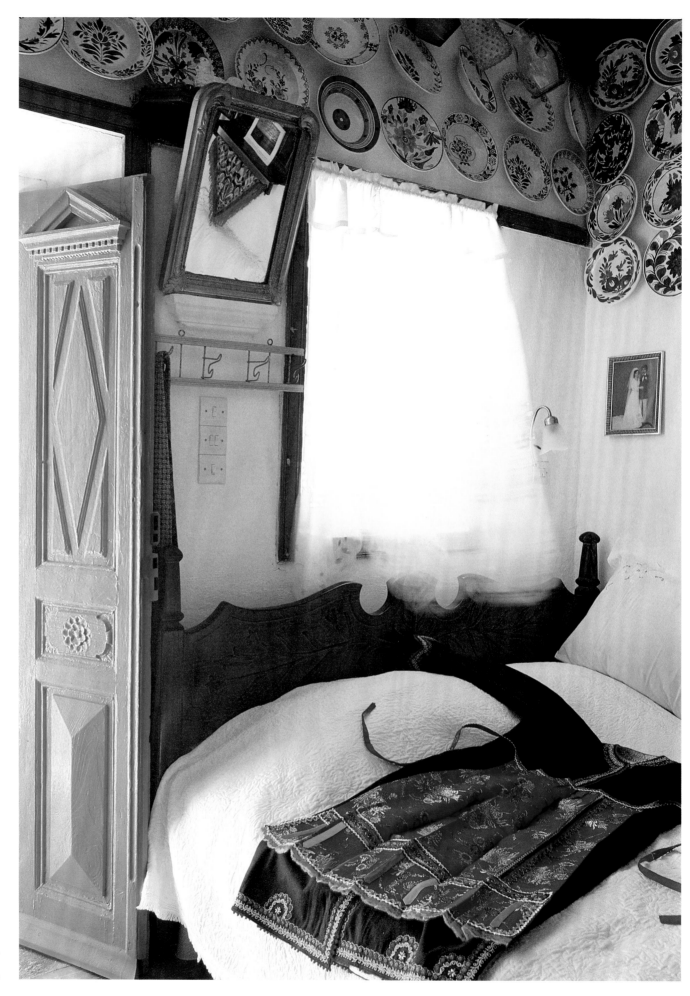

Δωδεκάνησα: Κάρπαθος, Όλυμπος.
Dodecanese: Karpathos, Olymbos.

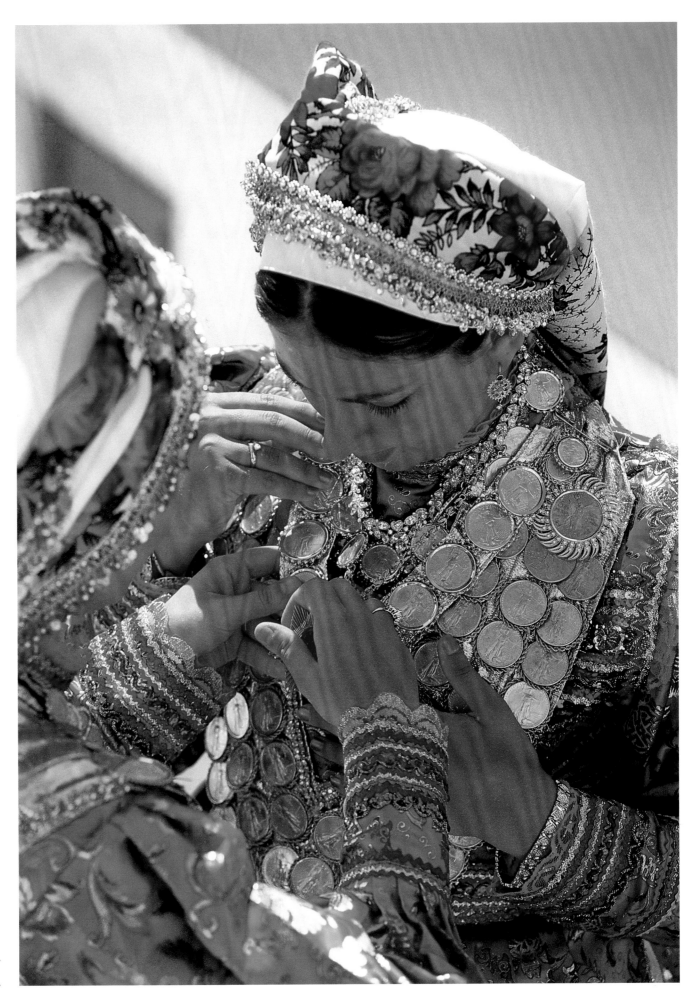

Δωδεκάνησα: Κάρπαθος, Όλυμπος.
Dodecanese: Karpathos, Olymbos.

168

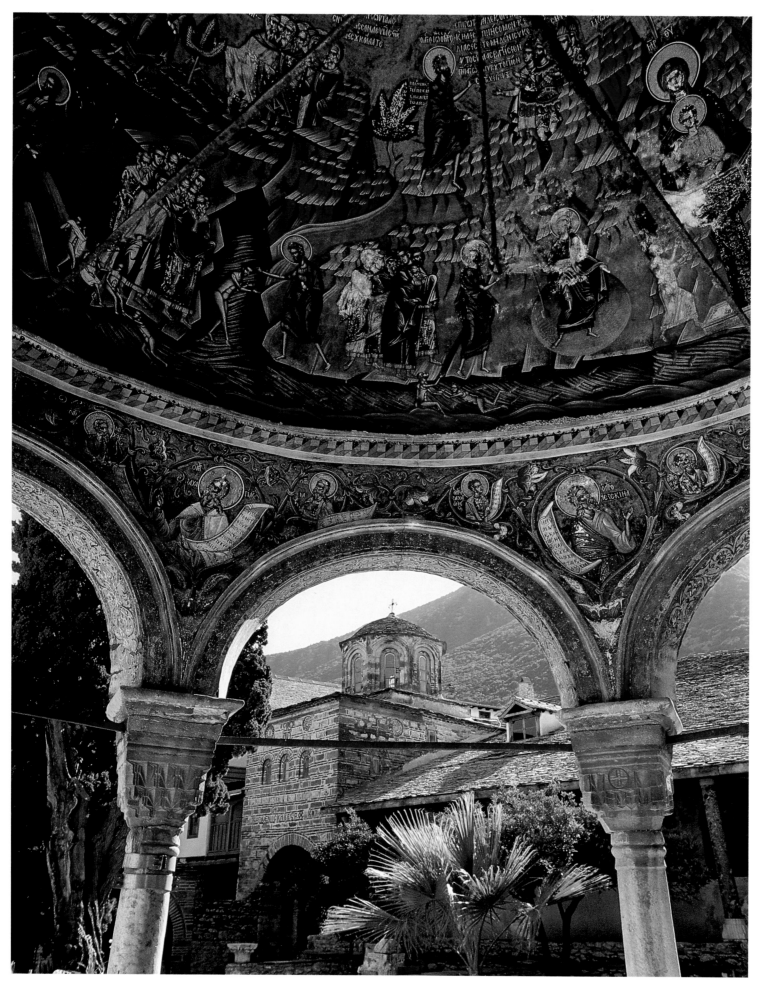

Άγιον Όρος,
Μονή Μεγίστης Λαύρας.

Holy Mountain, Monastery
of Megisti Lavra.

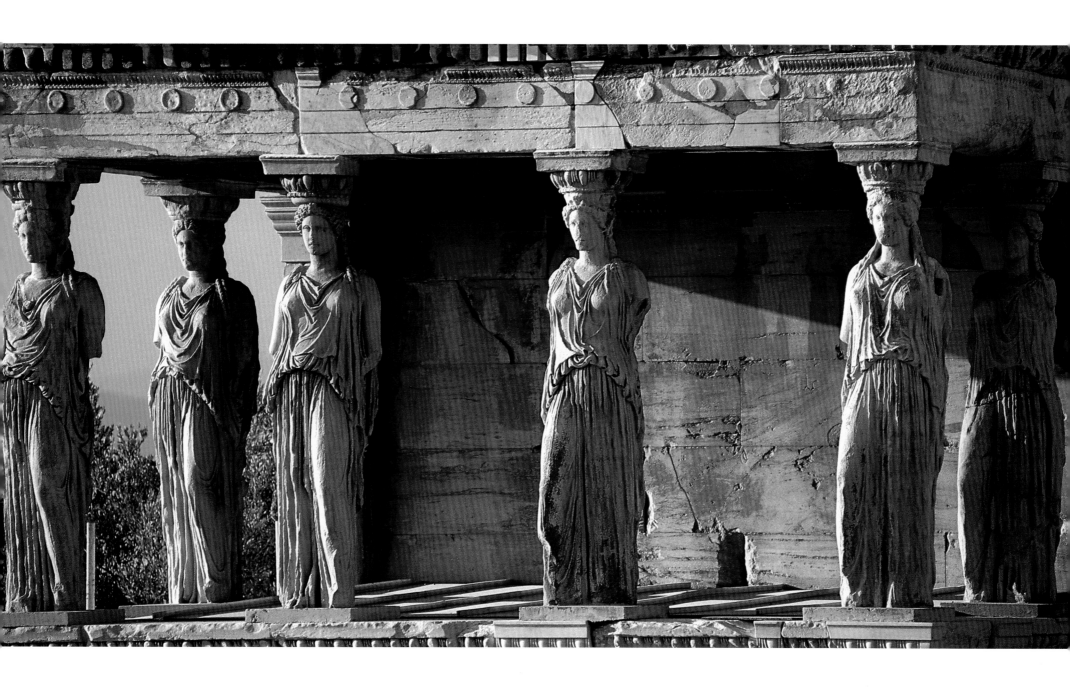

Η Ακρόπολη της Αθήνας, οι Καρυάτιδες. • Athens Acropolis, the Caryatids.

170

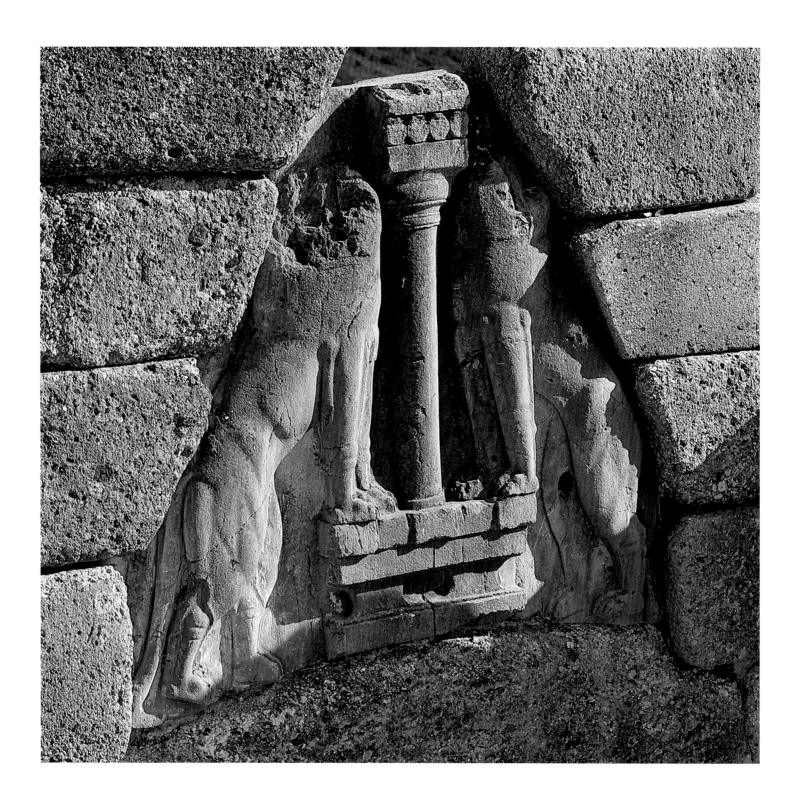

Πελοπόννησος: Μυκήνες, Πύλη των Λεόντων. • Peloponnese: Mycene, Lion Gate.
Δεξιά: Στερεά Ελλάδα: Αρχαιολογικός χώρος των Δελφών. • **Right**: Central Greece: Archaeological site of Delfi.

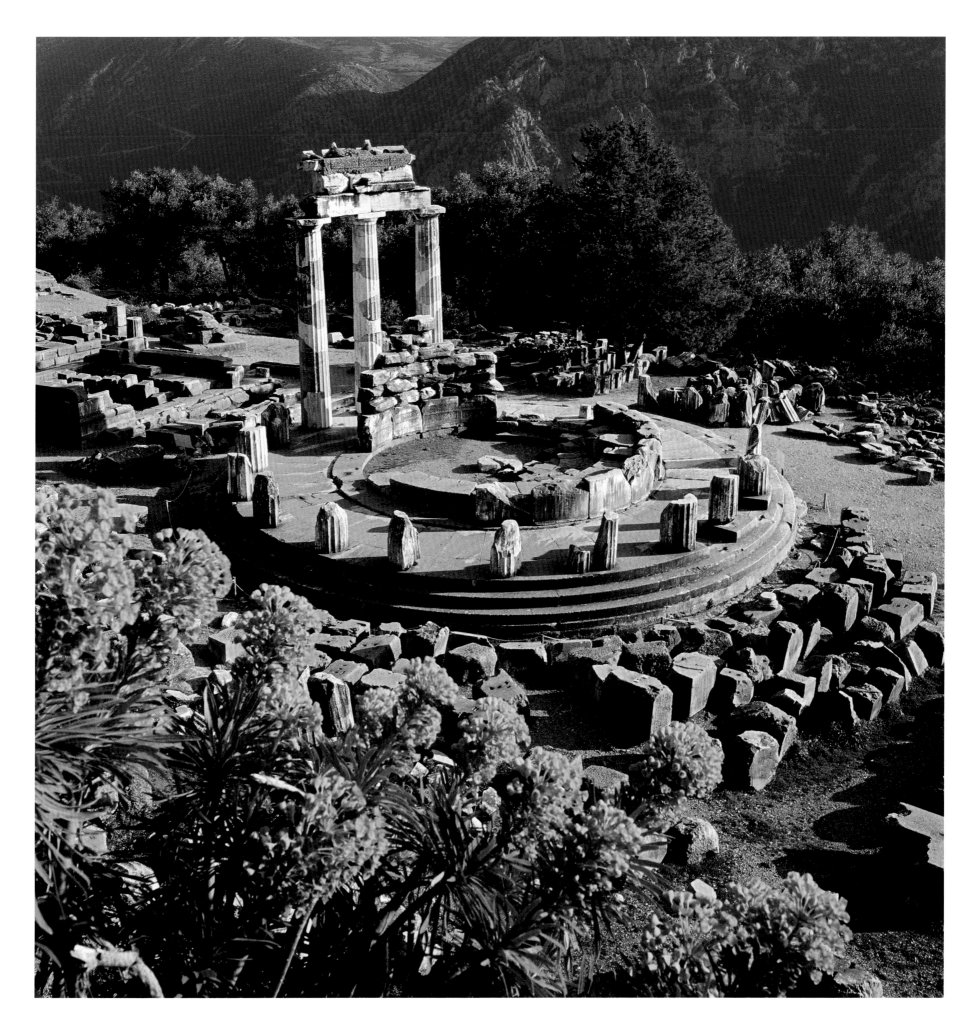

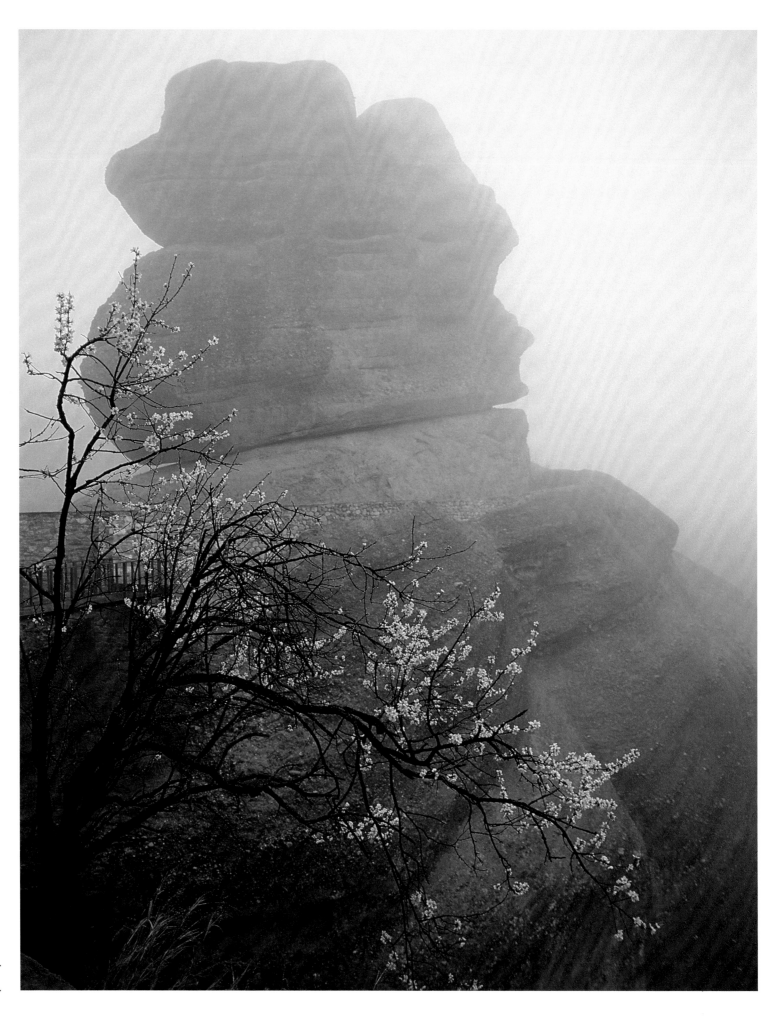

172

Θεσσαλία: Μετέωρα.
Thessaly: Meteora.

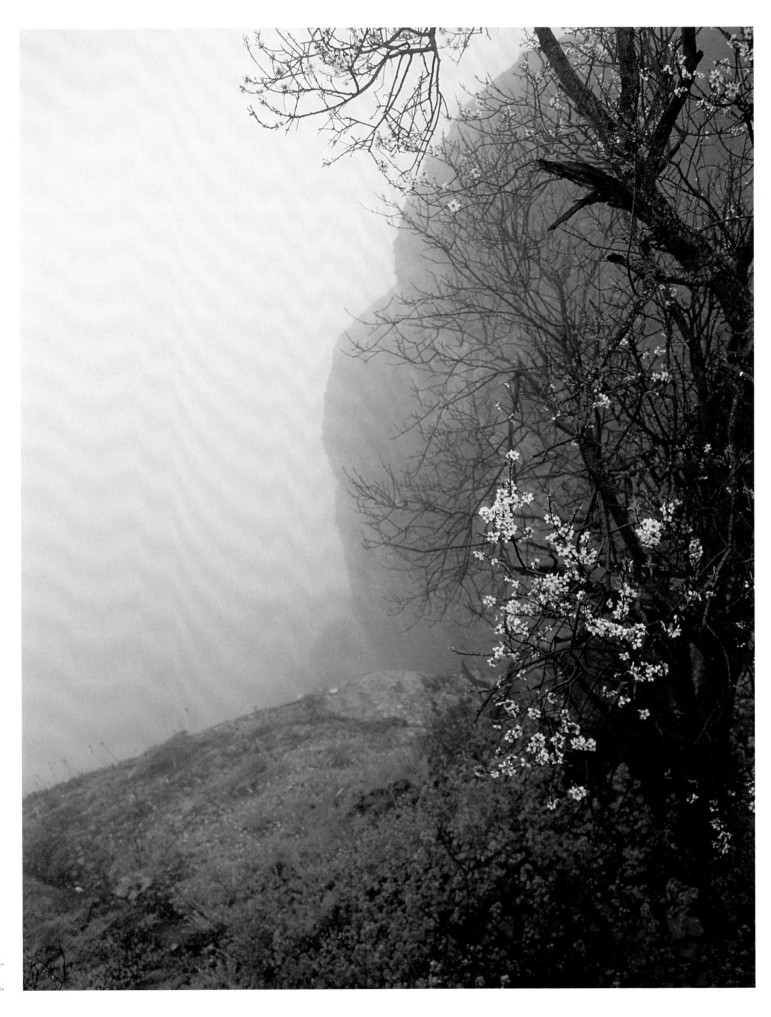

173

Θεσσαλία: Μετέωρα.
Thessaly: Meteora.

174

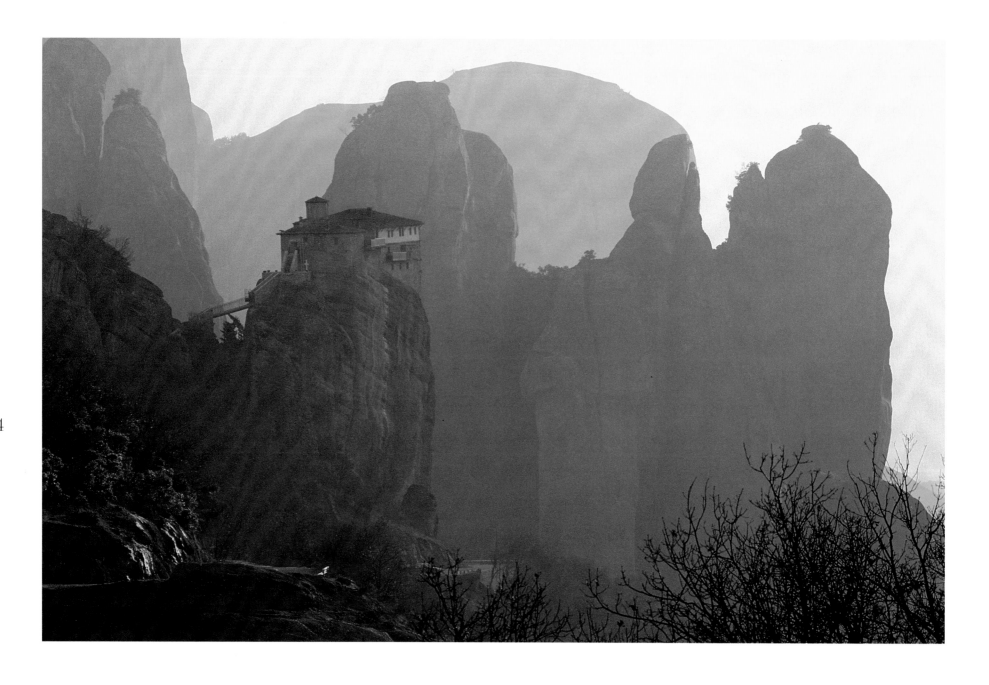

132. Θεσσαλία: Μετέωρα, η Μονή Ρουσάνου. • Thessaly: Meteora. Monastery of Roussanou.

Δεξιά: Θεσσαλία: Μετέωρα, Μονή Αγίου Νικολάου. • **Right**: Thessaly: Meteora, Monastery of Agios Nicholaos.

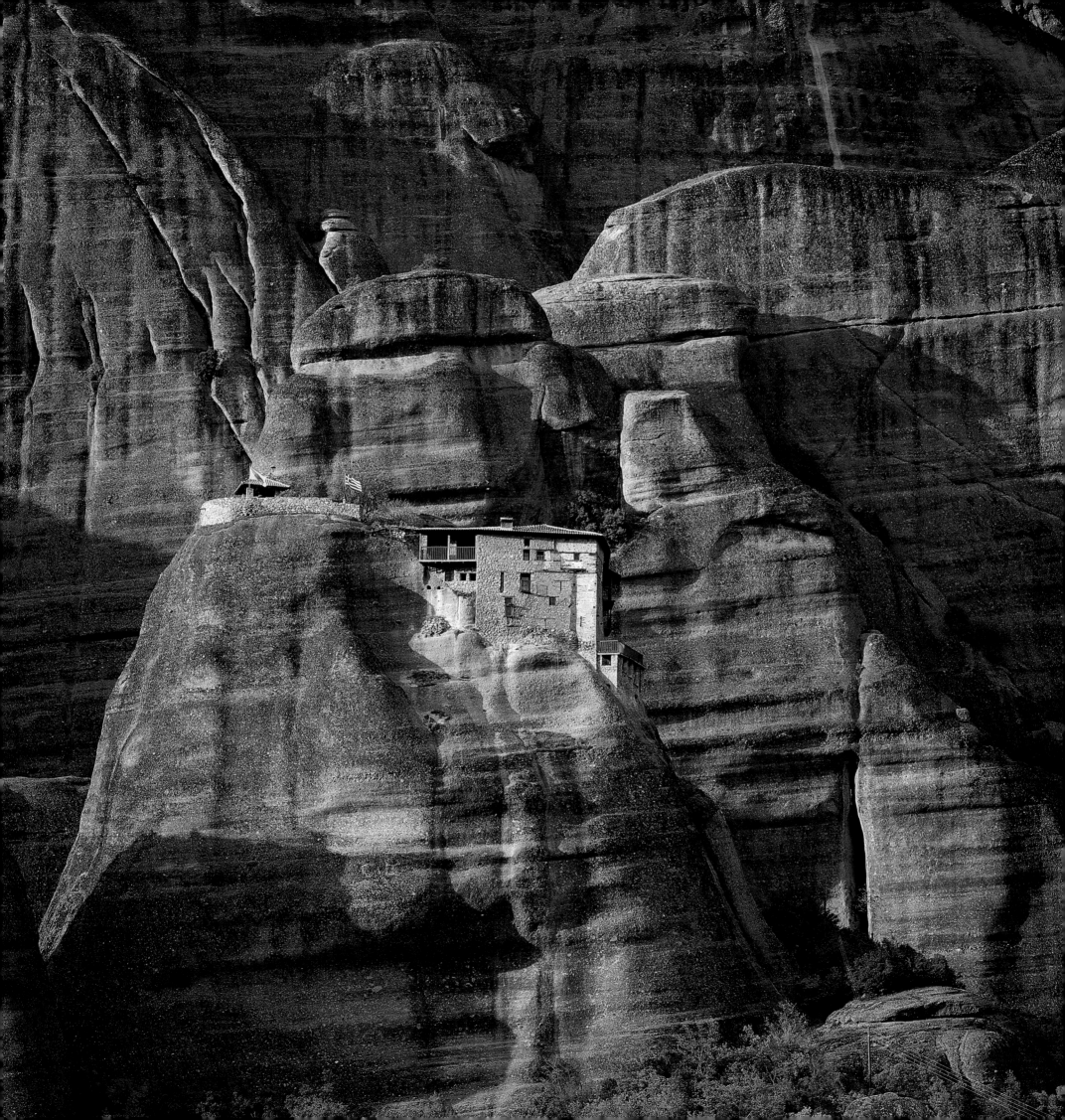

176

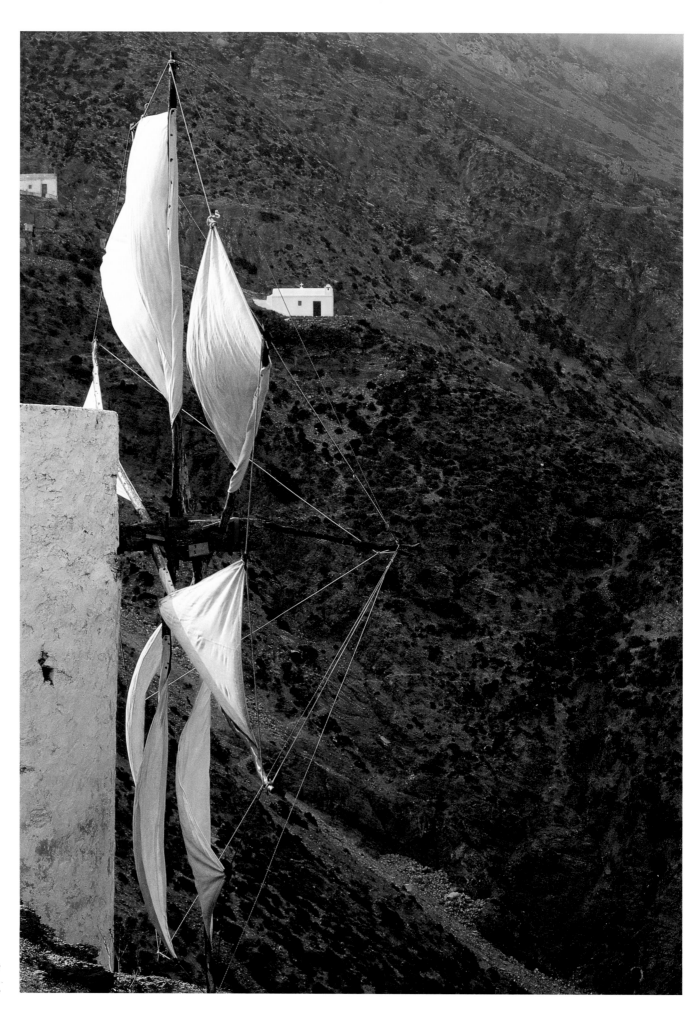

Δωδεκάνηοα: Κάρπαθος.
Dodecanese: Karpathos.

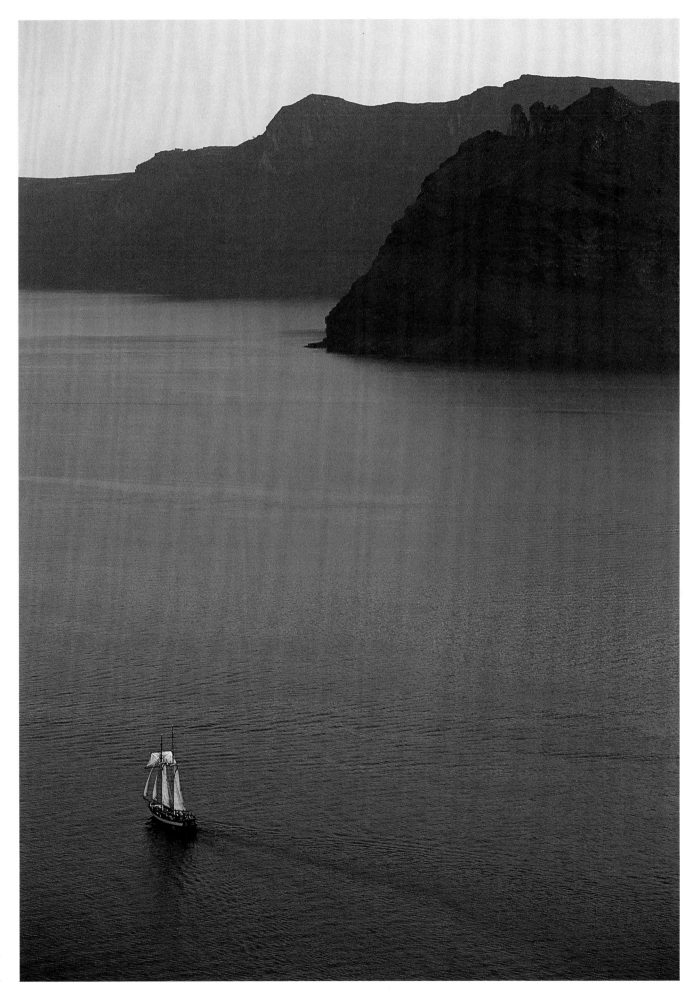

Κυκλάδες: Σαντορίνη.
Cyclades: Santorini.

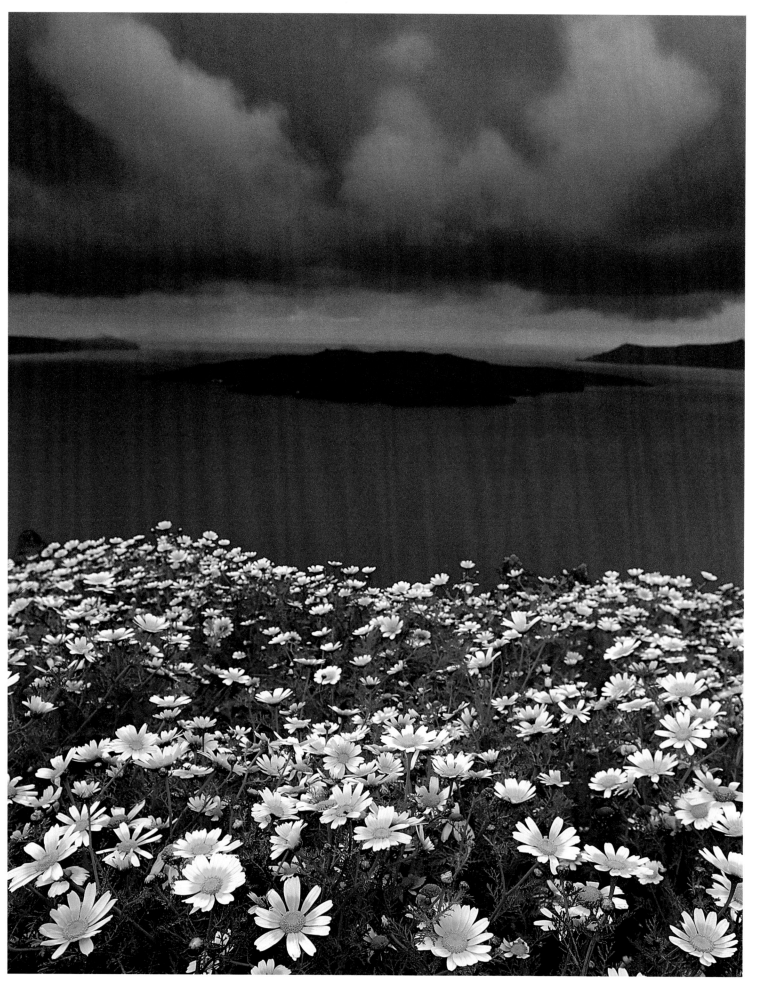

178

Κυκλάδες: Σαντορίνη, Νήσος Καμένη.
Cyclades: Santorini, Kameni Island.

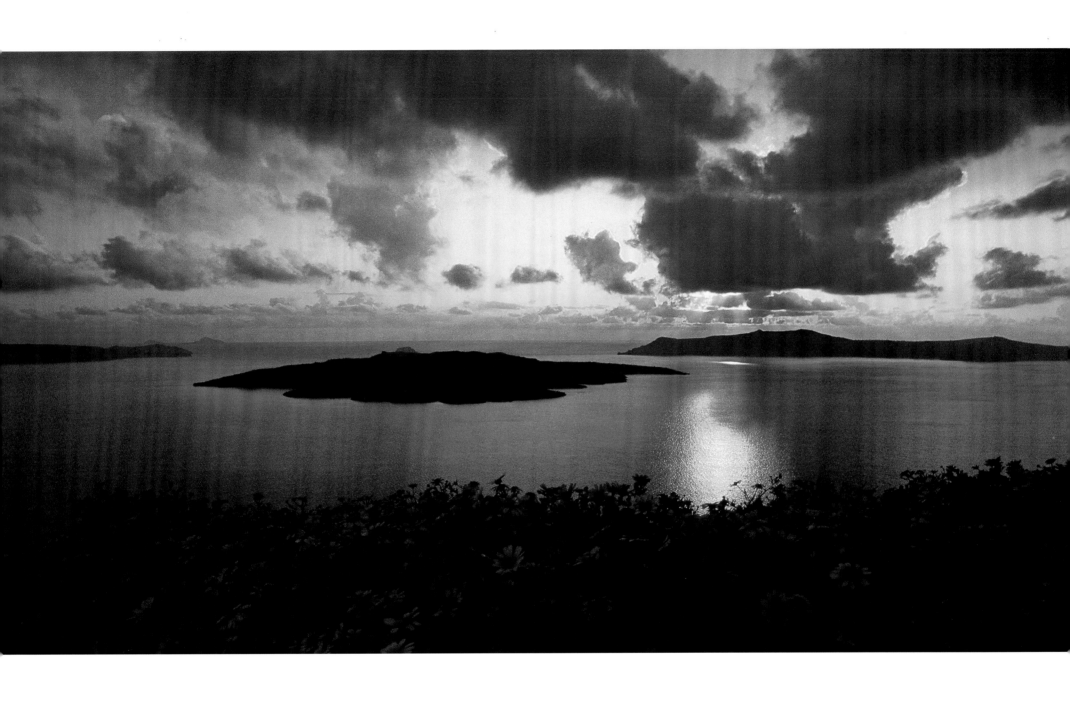

Κυκλάδες: Σαντορίνη, Νῆσος Καμένη. • Cyclades: Santorini, Kameni Island.

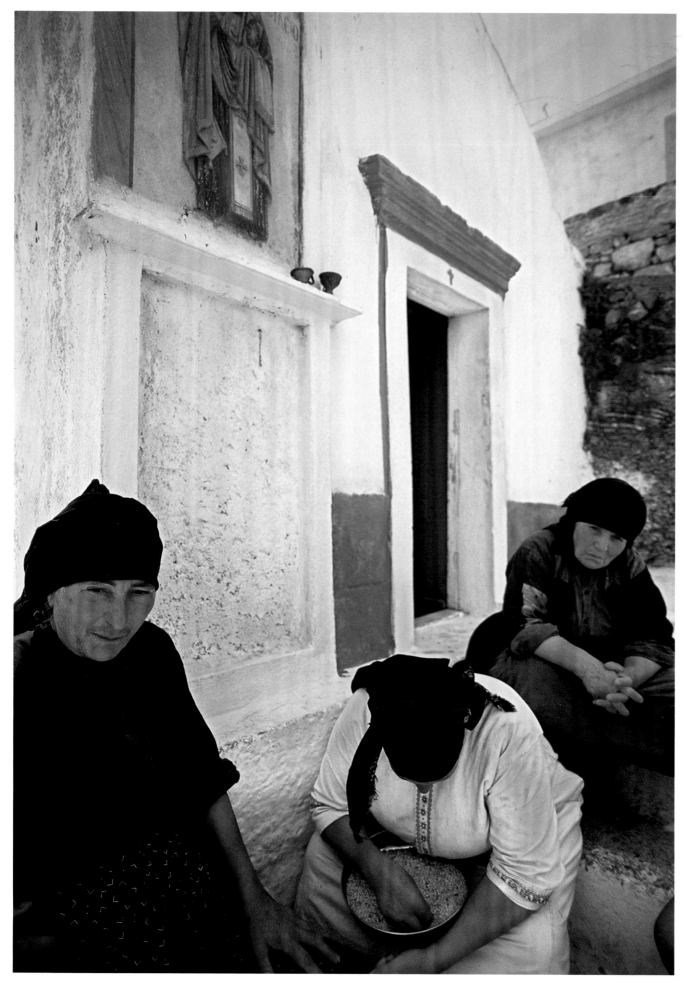

Δωδεκάνησα: Κάρπαθος.
Dodecanese: Karpathos.

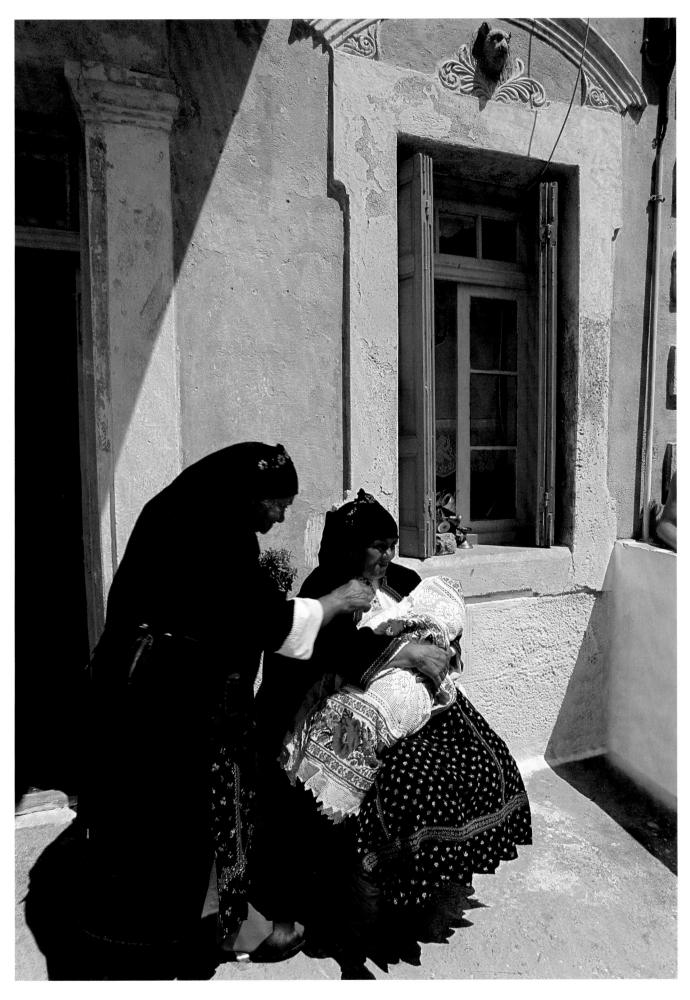

Δωδεκάνησα: Κάρπαθος.
Dodecanese: Karpathos.

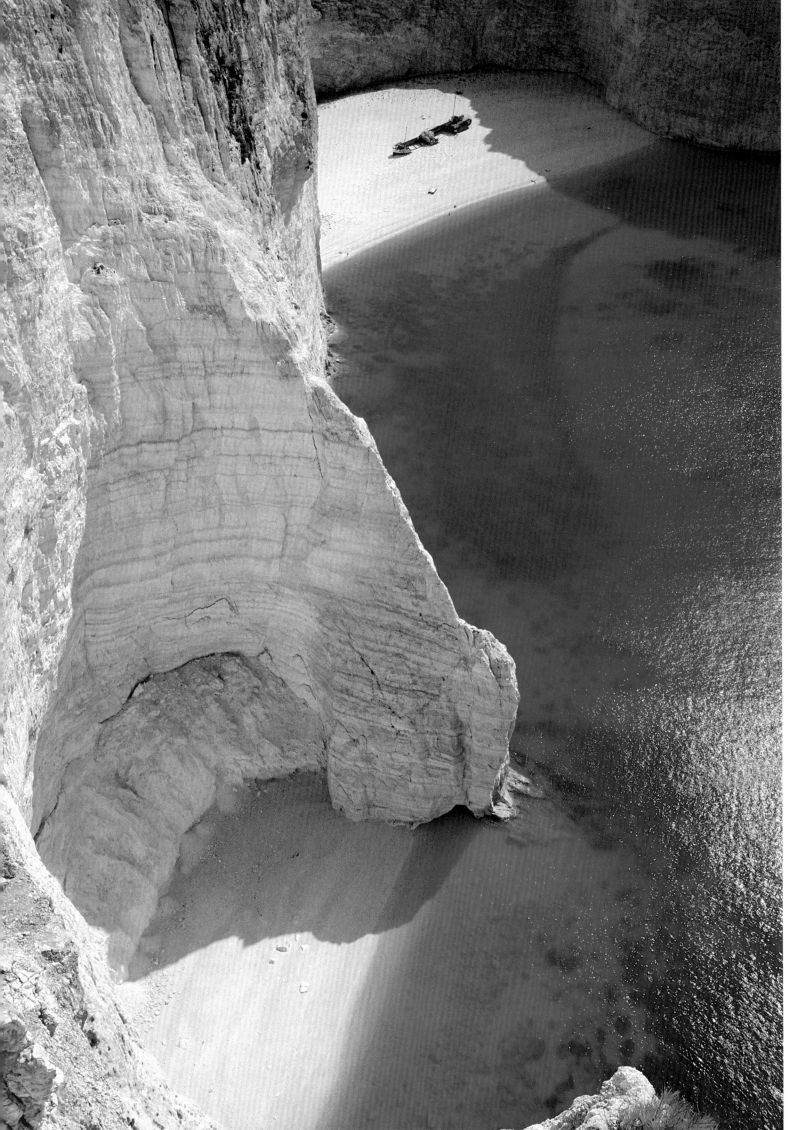

Επτάνησα: Ζάκυνθος.
Ionian Islands: Zakynthos.

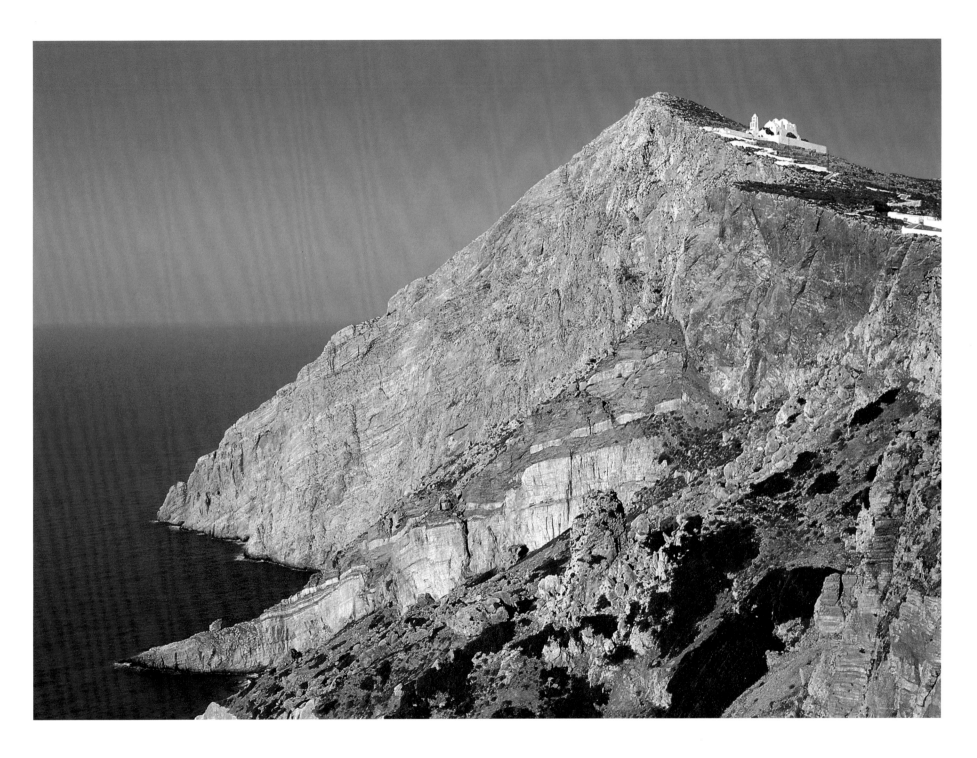

183

Κυκλάδες: Φολέγανδρος. • Cyclades: Folegandros.

184

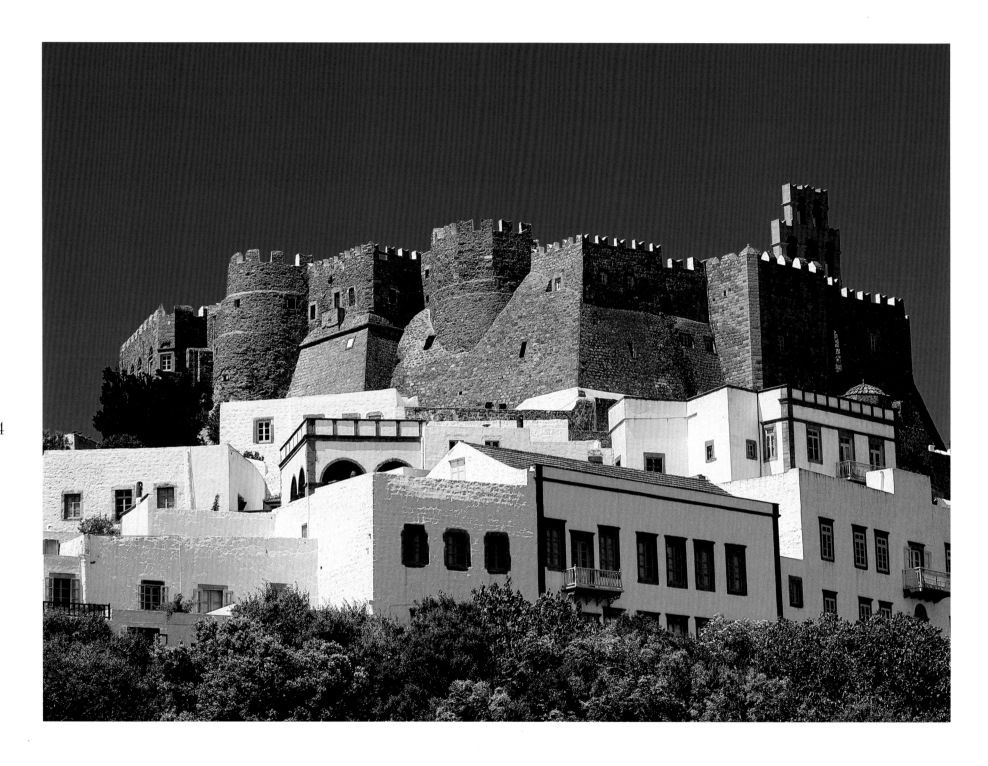

Δωδεκάνησα: Πάτμος. • Dodecanese: Patmos.

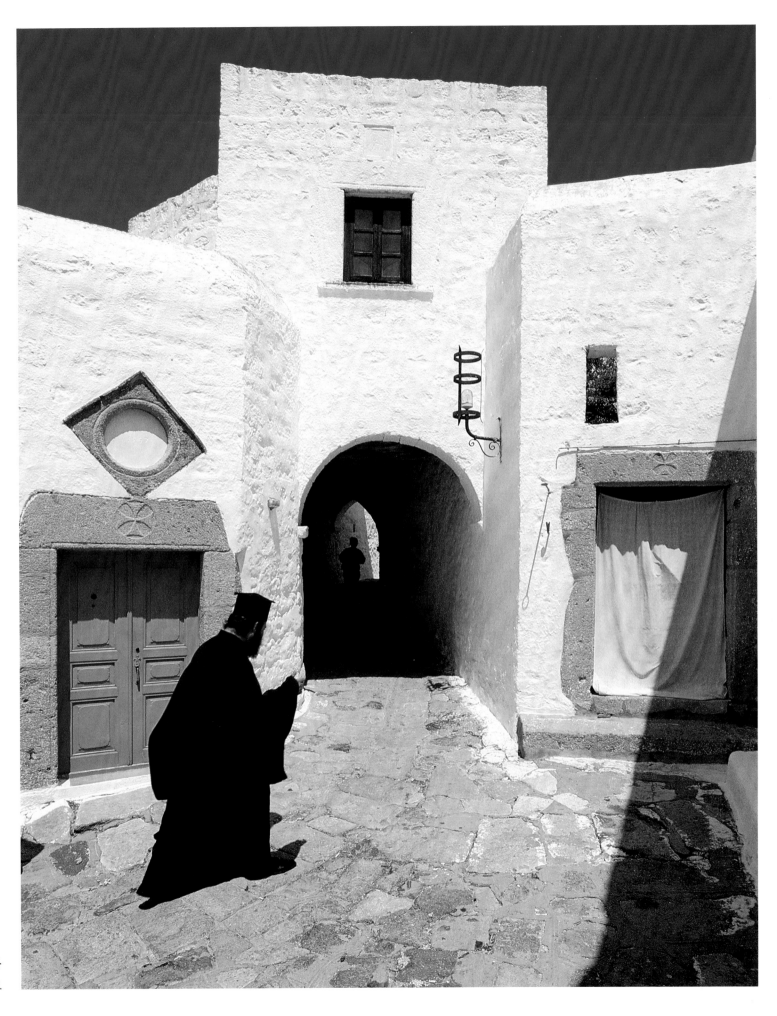

185

Δωδεκάνησα: Πάτμος.
Dodecanese: Patmos.

186

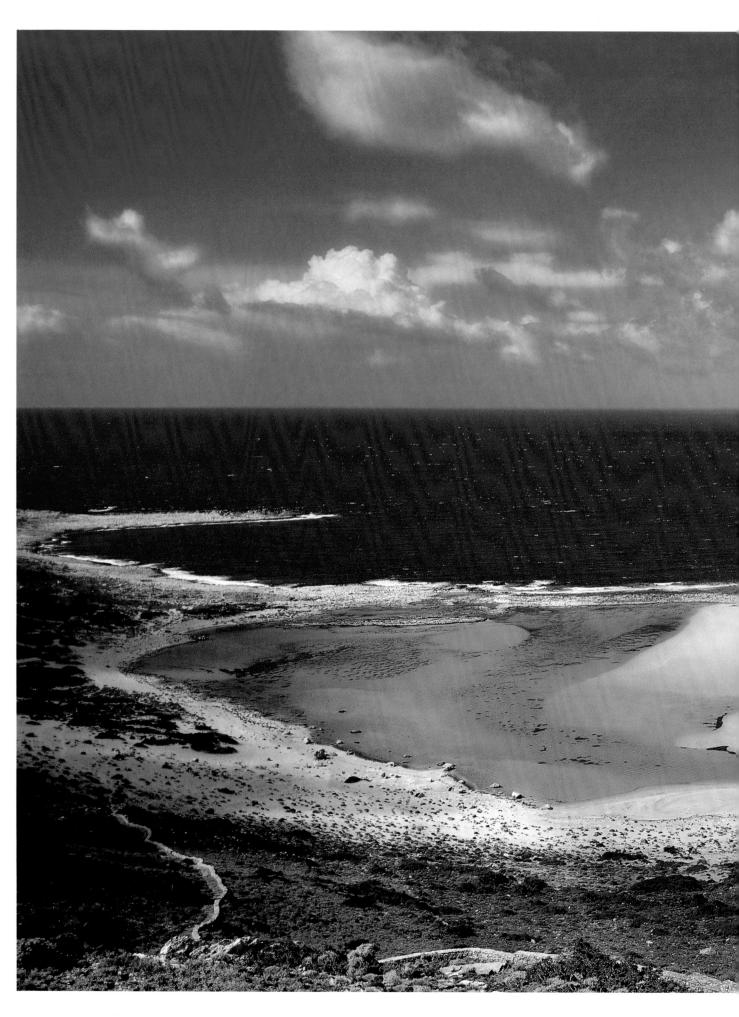

Κρήτη: Γραμβούσα.
Crete: Gramvousa.

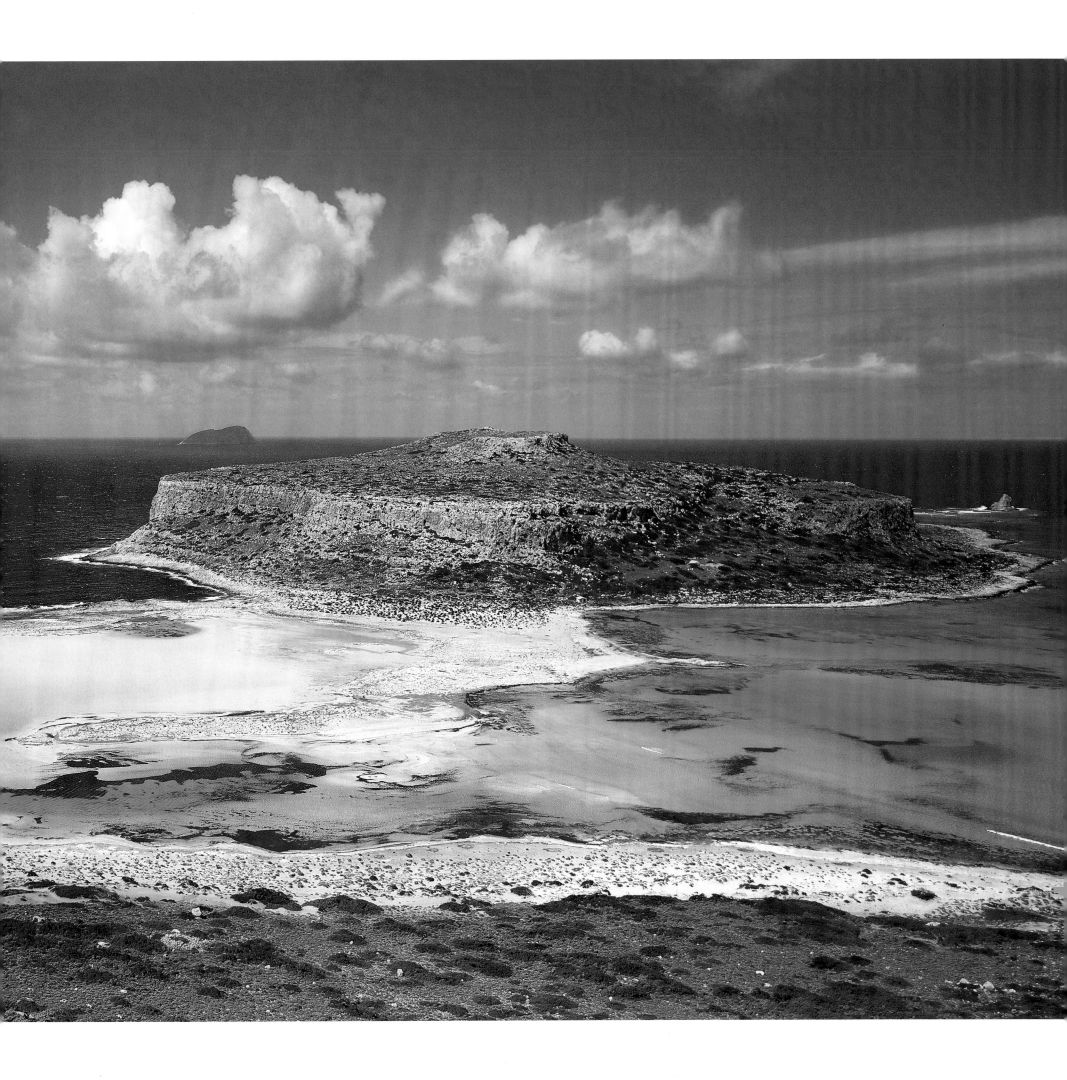

188

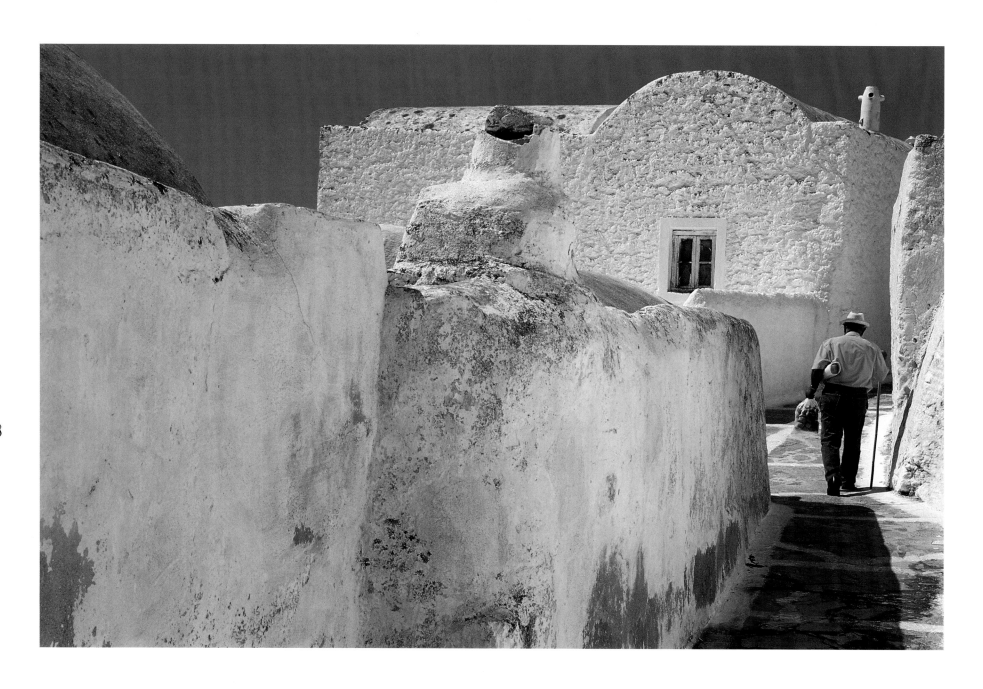

Κυκλάδες: Ανάφη. • Cyclades: Anafi.

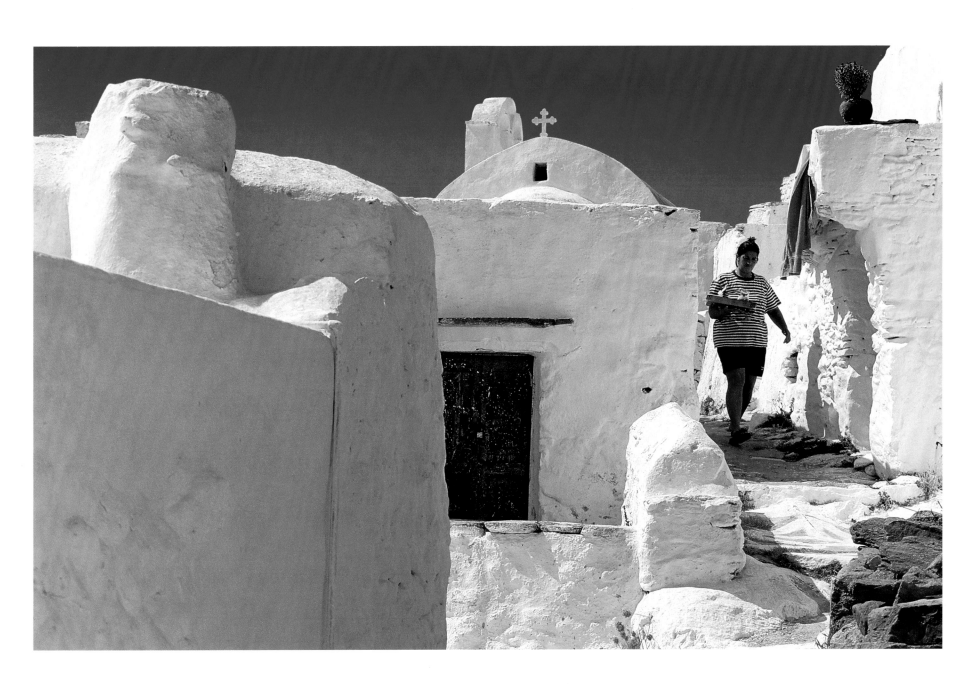

Κυκλάδες: Σίκινος. • Cyclades: Sikinos.

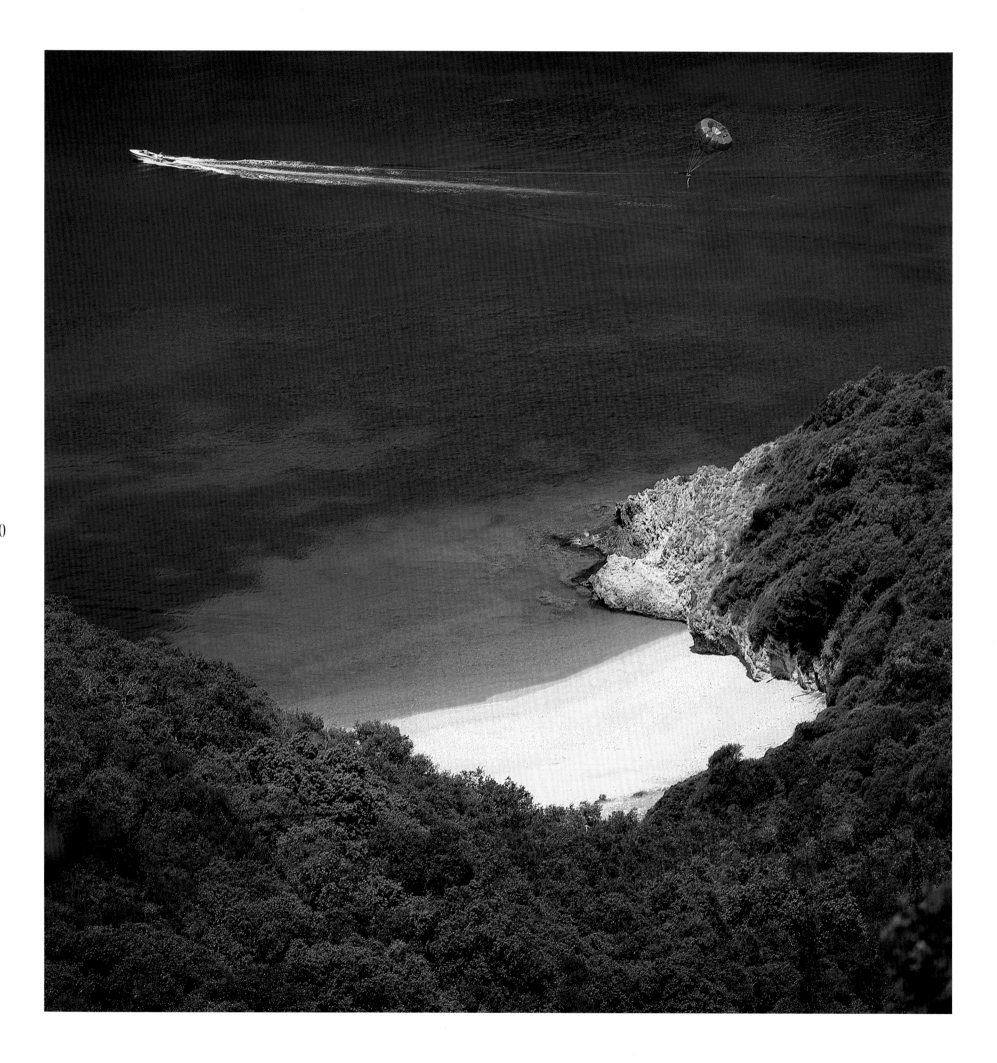

190

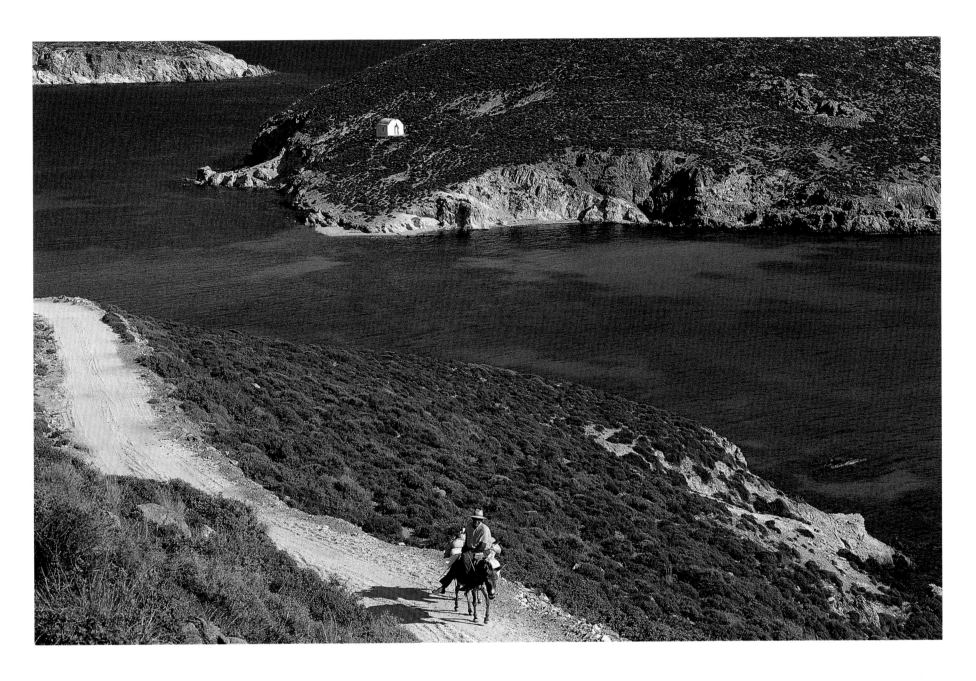

191

Δωδεκάνησα: Πάτμος. • Dodecanese: Patmos.
Αριστερά: Επτάνησα: Κέρκυρα. • **Left**: Ionian Islands: Corfu.

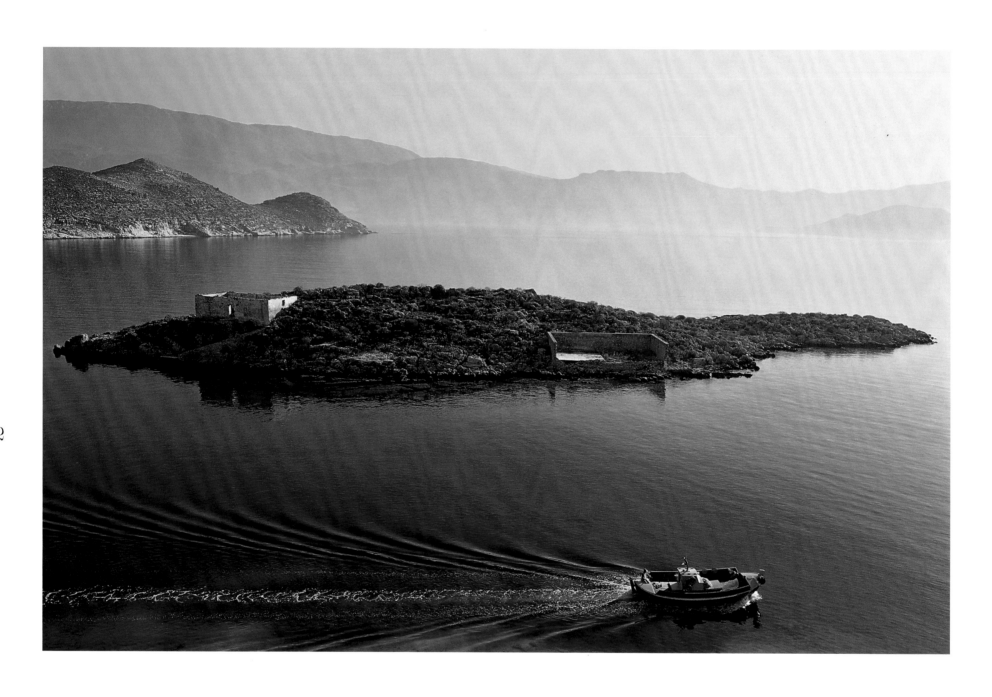

Δωδεκάνησα: Καστελλόριζο. • Dodecanese: Kastellorizo.

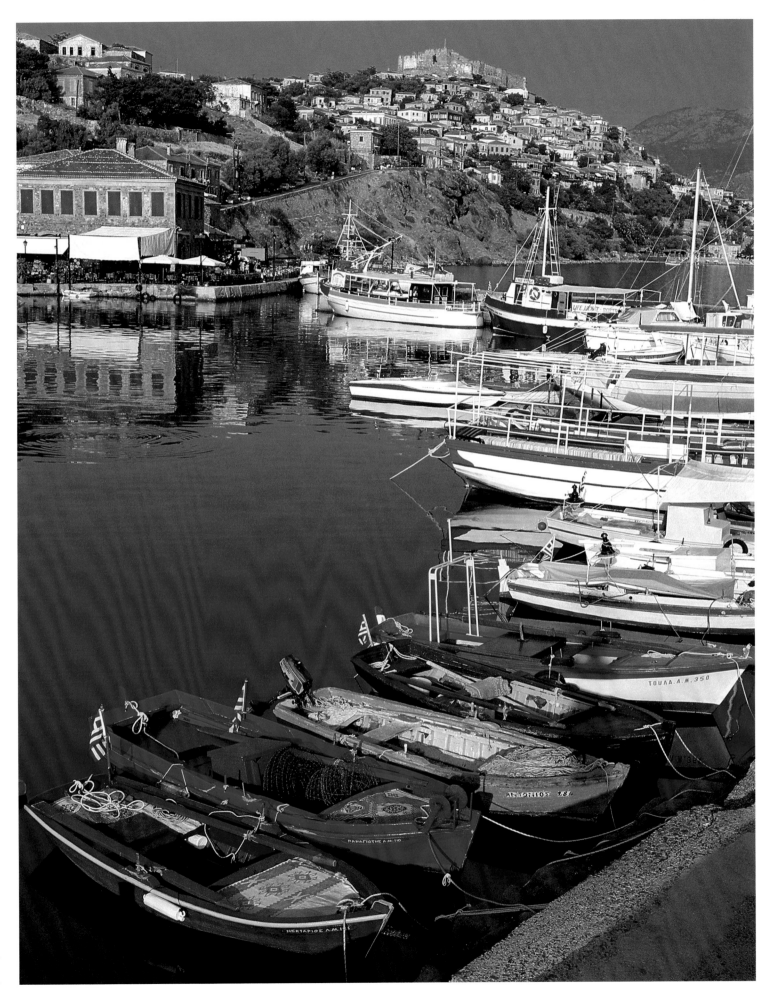

193

ΒΑ. Αιγαίο: Λέσβος, Μόλυβος.
ΝΕ. Aegean: Lesvos, Molivos.

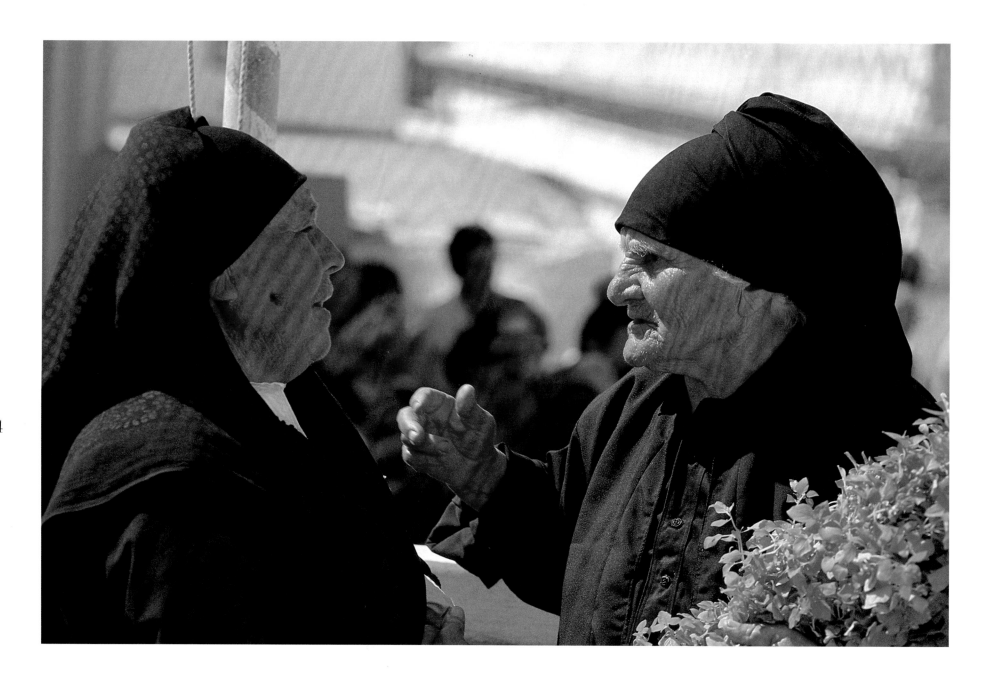

Δωδεκάνησα: Κάρπαθος. • Dodecanese: Karpathos.

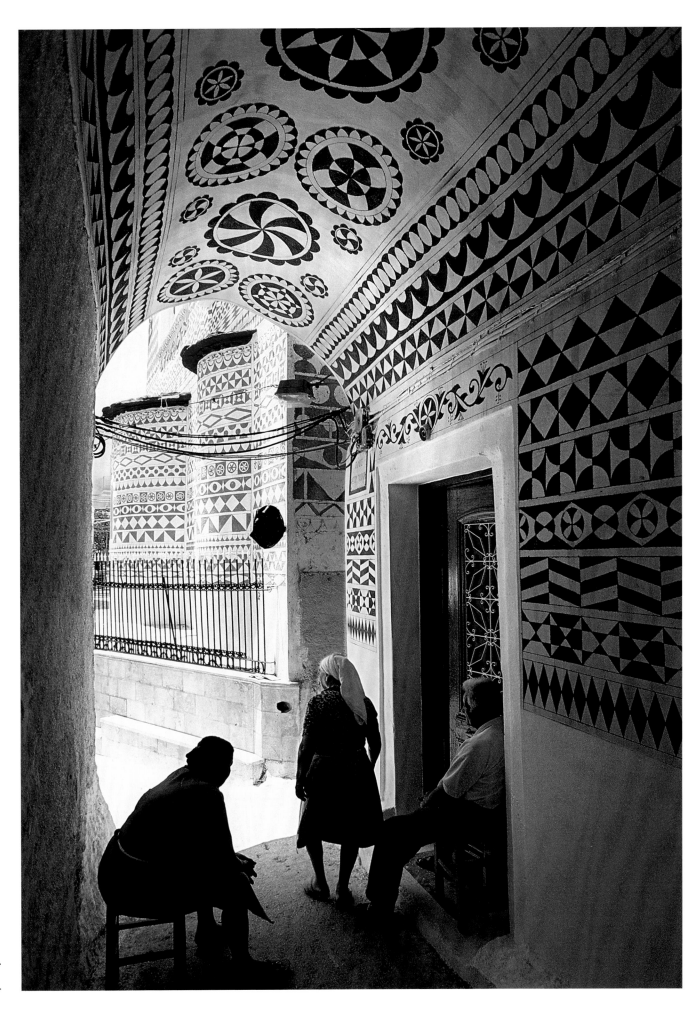

ΒΑ. Αιγαίο: Χίος, Πυργί.
ΝΕ. Aegean: Chios, Pyrgi.

195

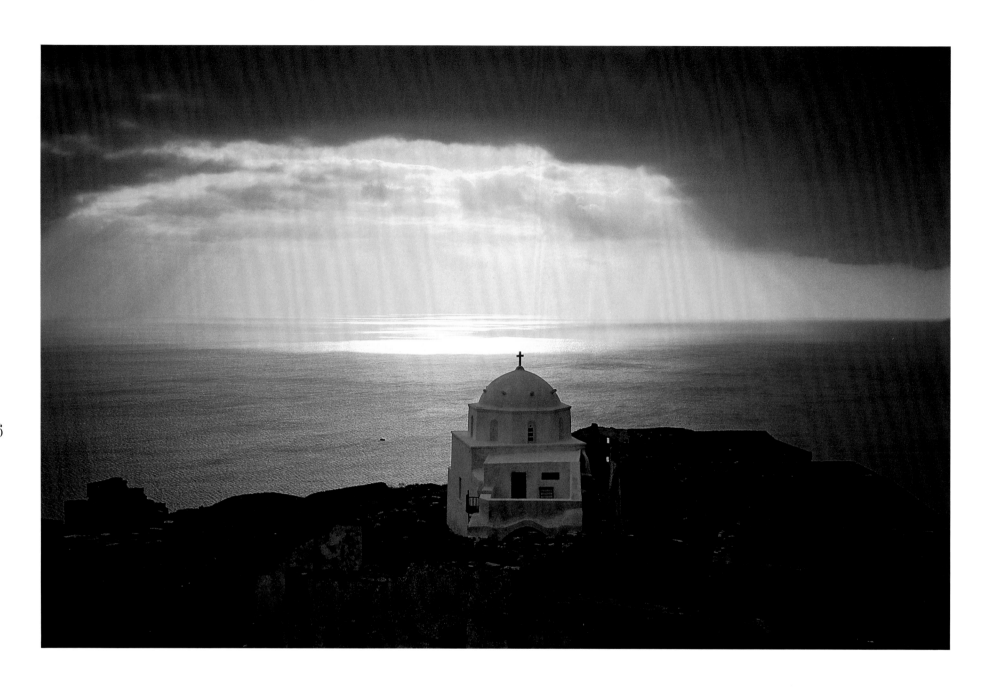

Δωδεκάνησα: Αστυπάλαια. • Dodecanese: Astypalaia.

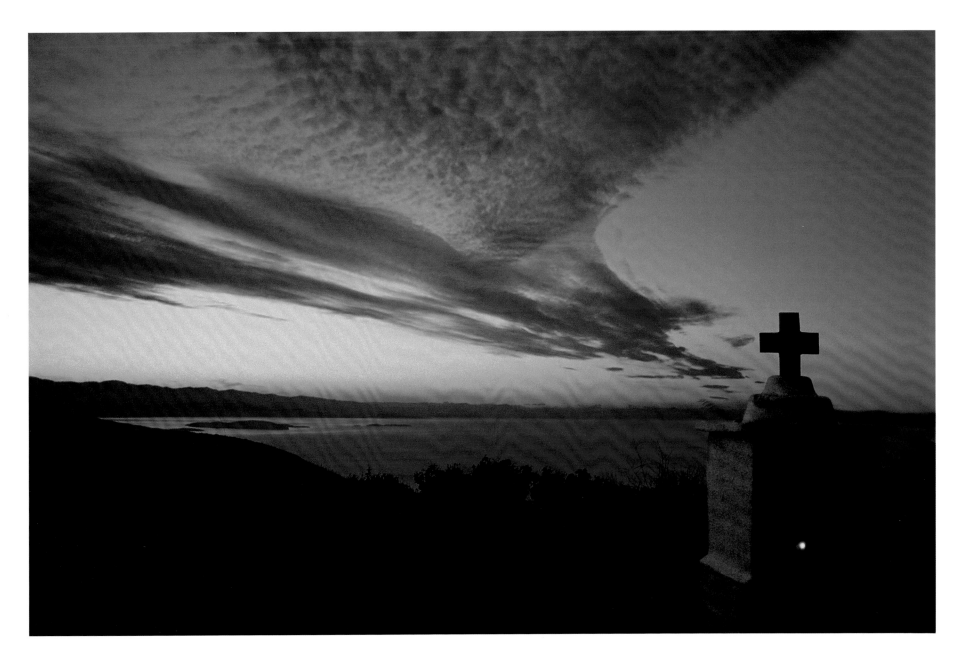

Θεσσαλία: Πήλιο. • Thessaly: Pelion.

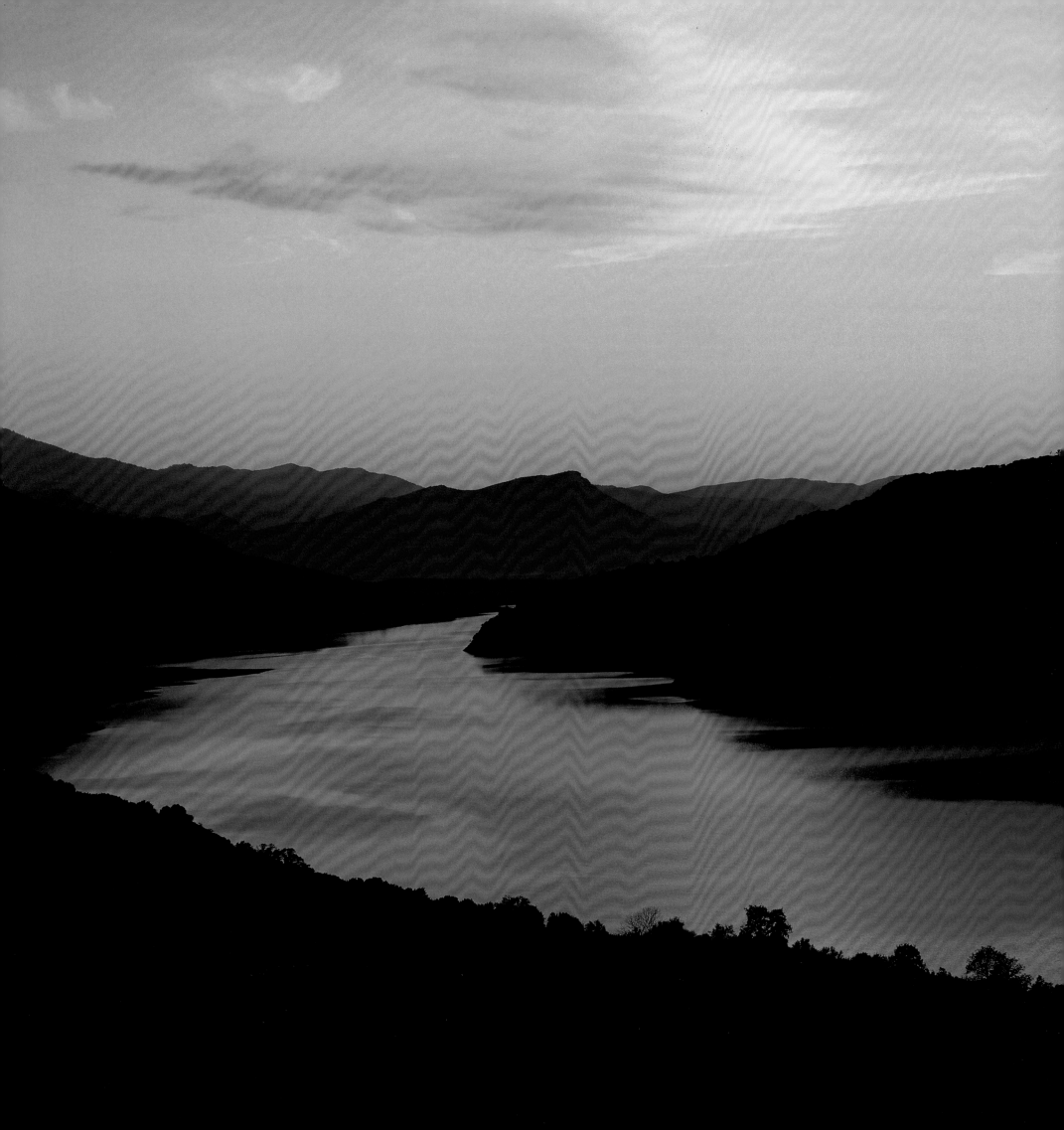

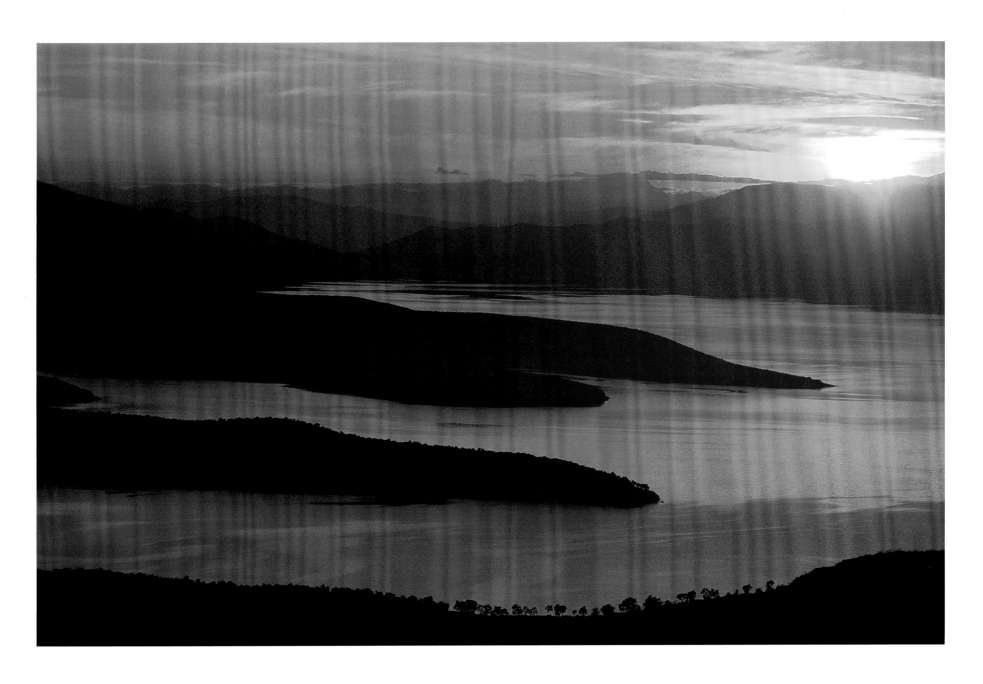

199

Θεσσαλία: Πήλιο. • Thessaly: Pelion.
Αριστερά: Στερεά Ελλάδα: Η λίμνη Κρεμαστών. • **Left**: Central Greece: Lake Kremaston.

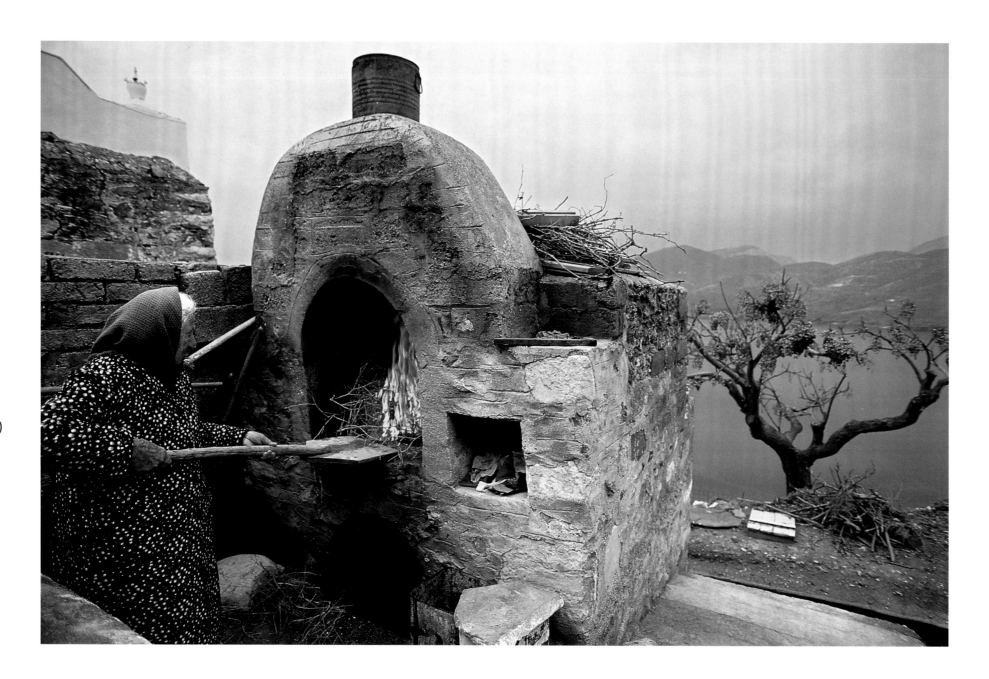

Δωδεκάνησα: Αστυπάλαια. • Dodecanese: Astypalaia.

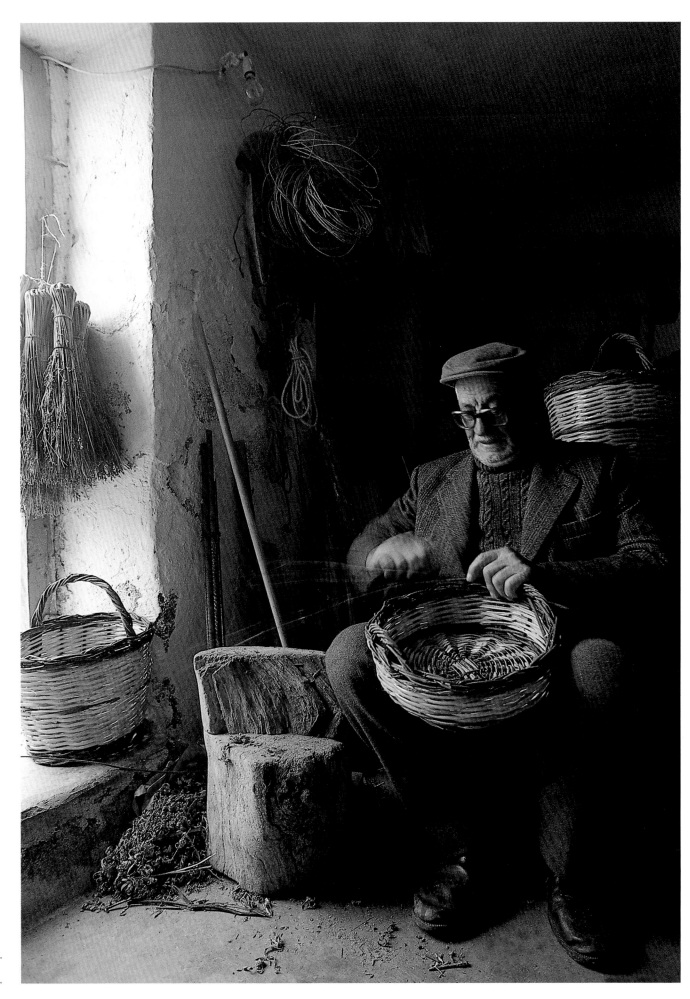

Δωδεκάνησα: Αστυπάλαια.
Dodecanese: Astypalaia.

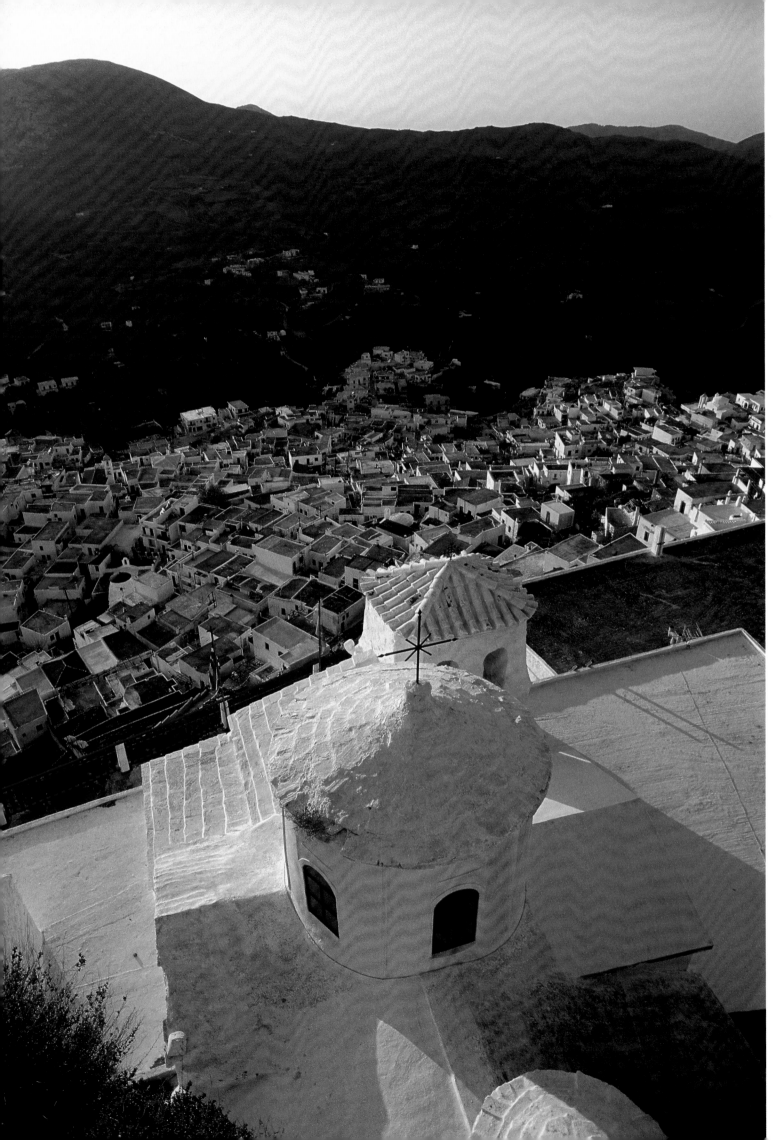

Σποράδες: Σκύρος.
Sporades: Skyros.

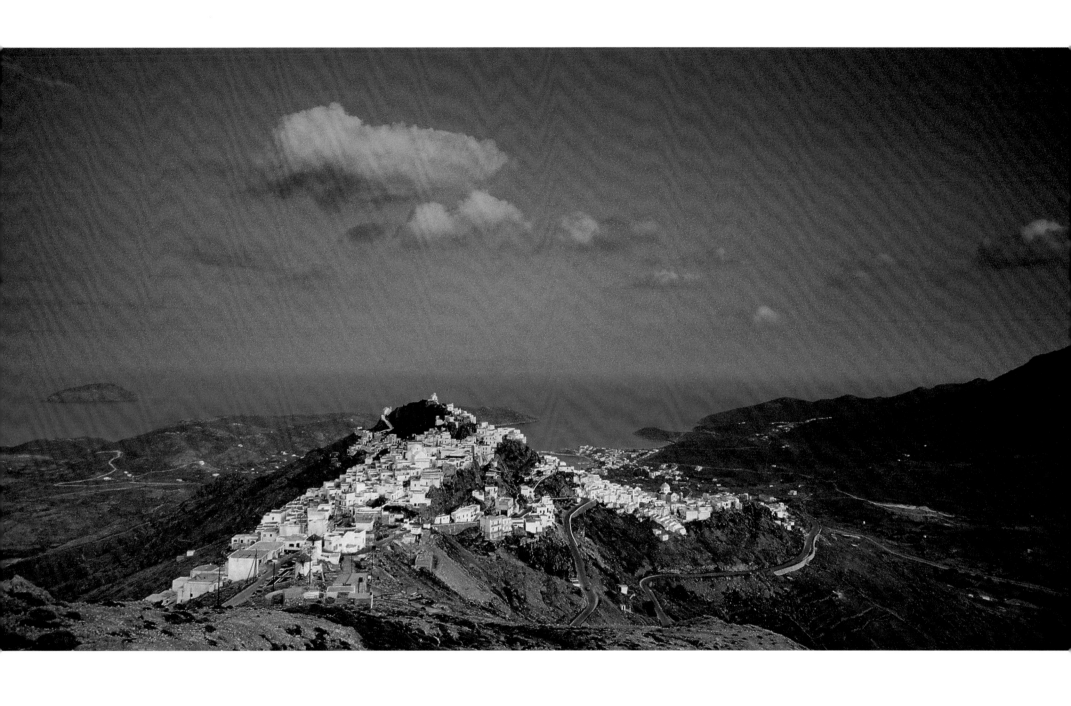

Κυκλάδες: Σέριφος. • Cyclades: Serifos.

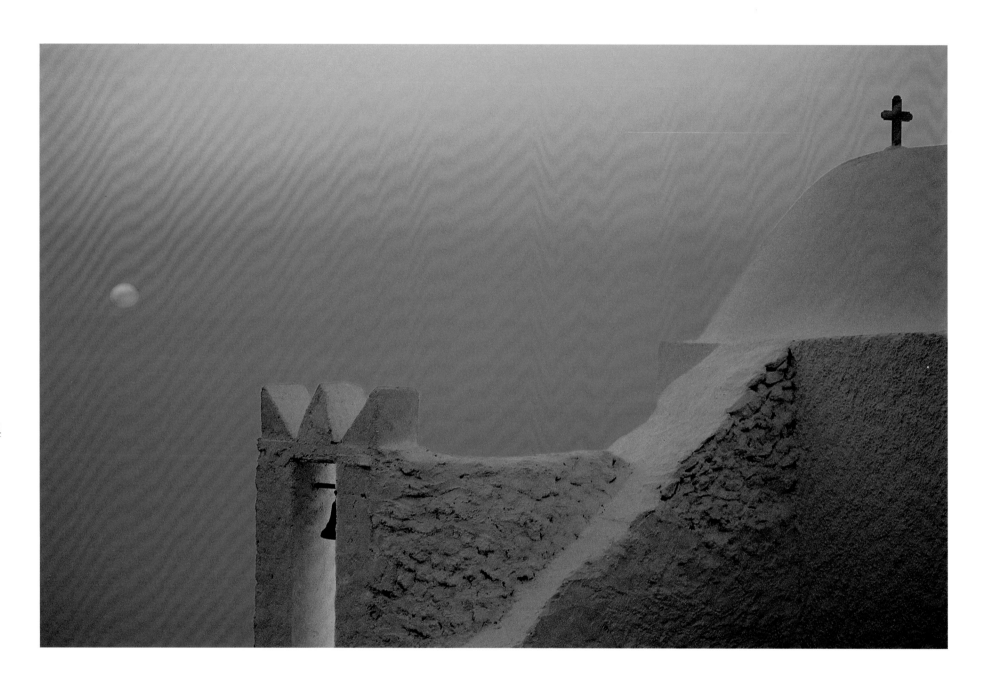

Κυκλάδες: Σίκινος. • Cyclades: Sikinos.

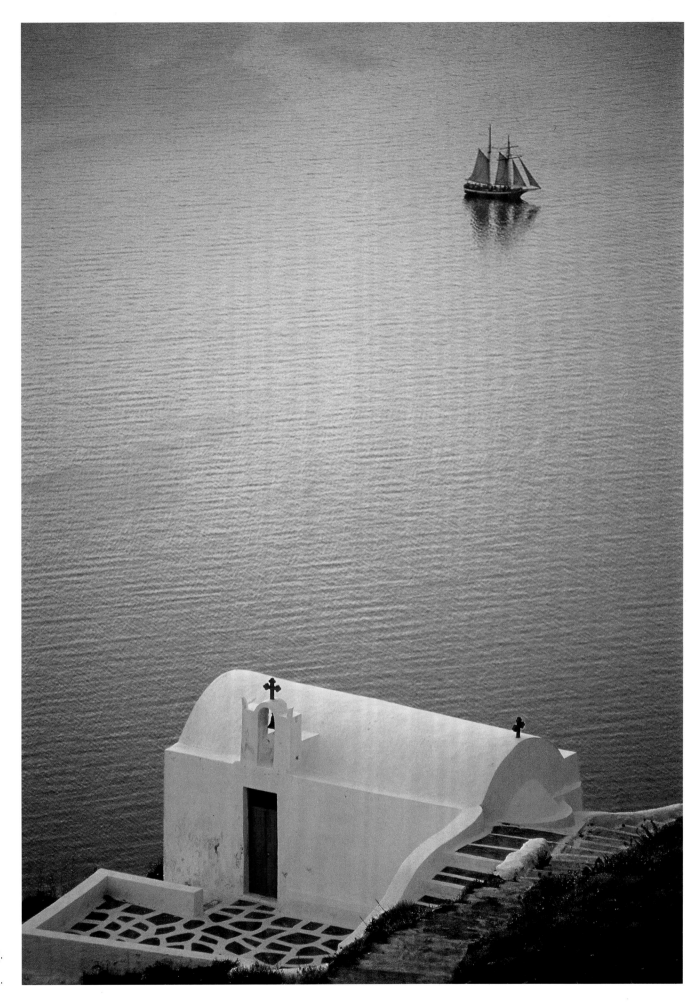

Κυκλάδες: Σαντορίνη.
Cyclades: Santorini.

205

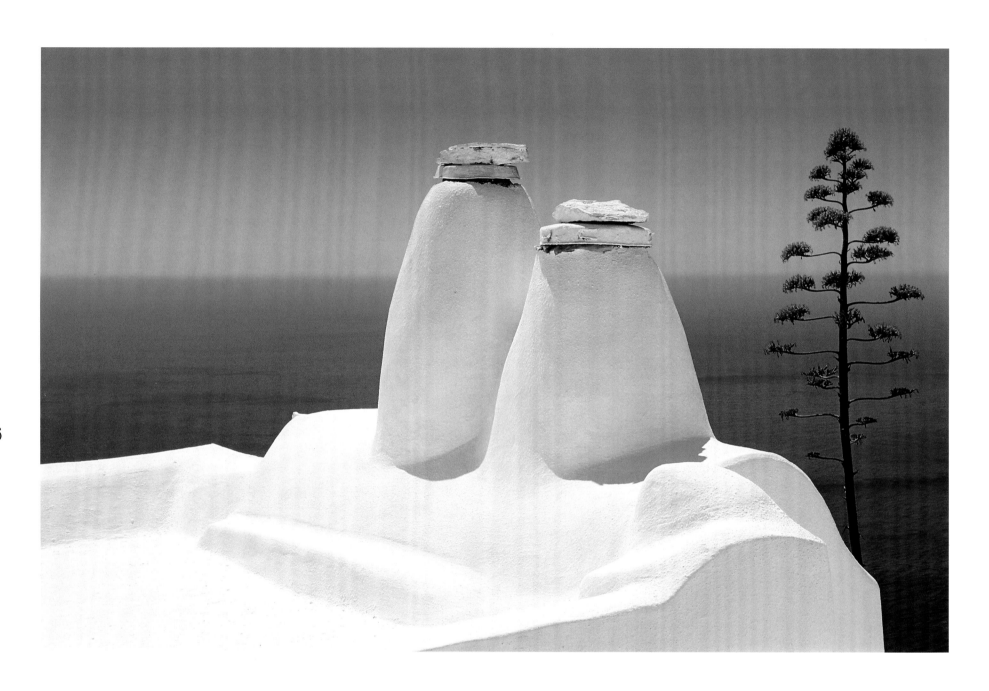

Κυκλάδες: Ανάφη. • Cyclades: Anafi.

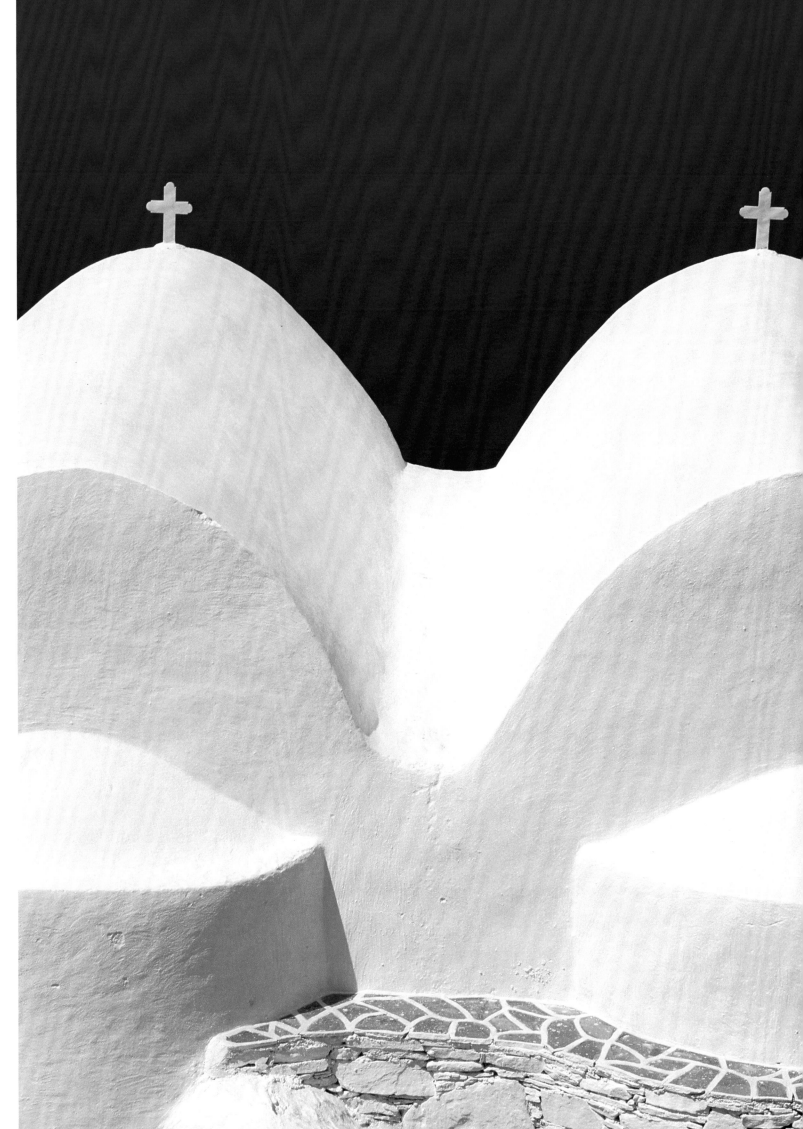

Κυκλάδες: Σίκινος.
Cyclades: Sikinos.

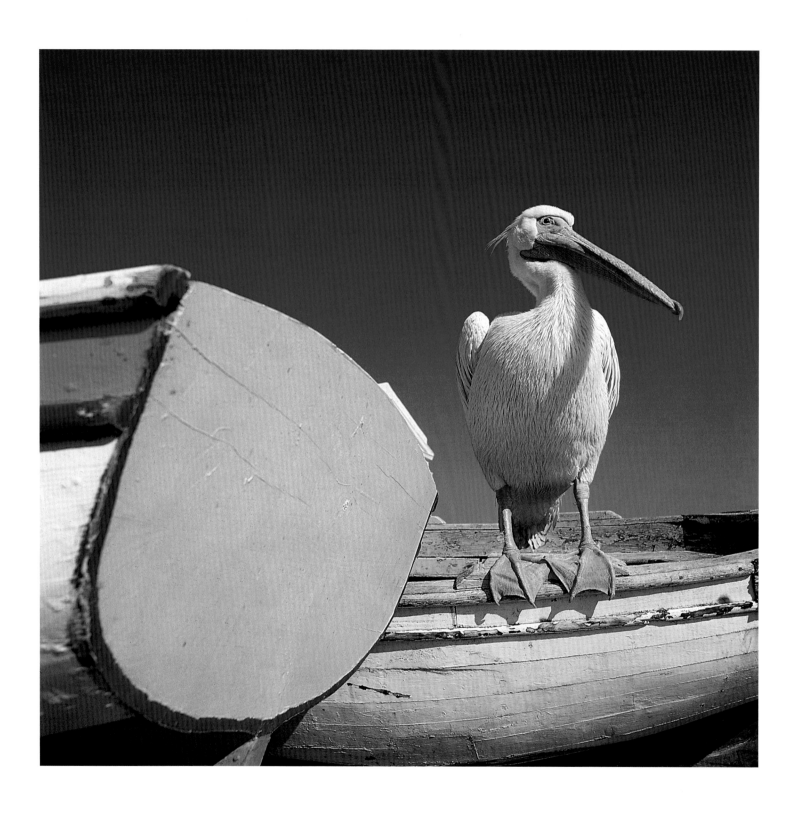

Κυκλάδες: Μύκονος. • Cyclades: Mykonos.

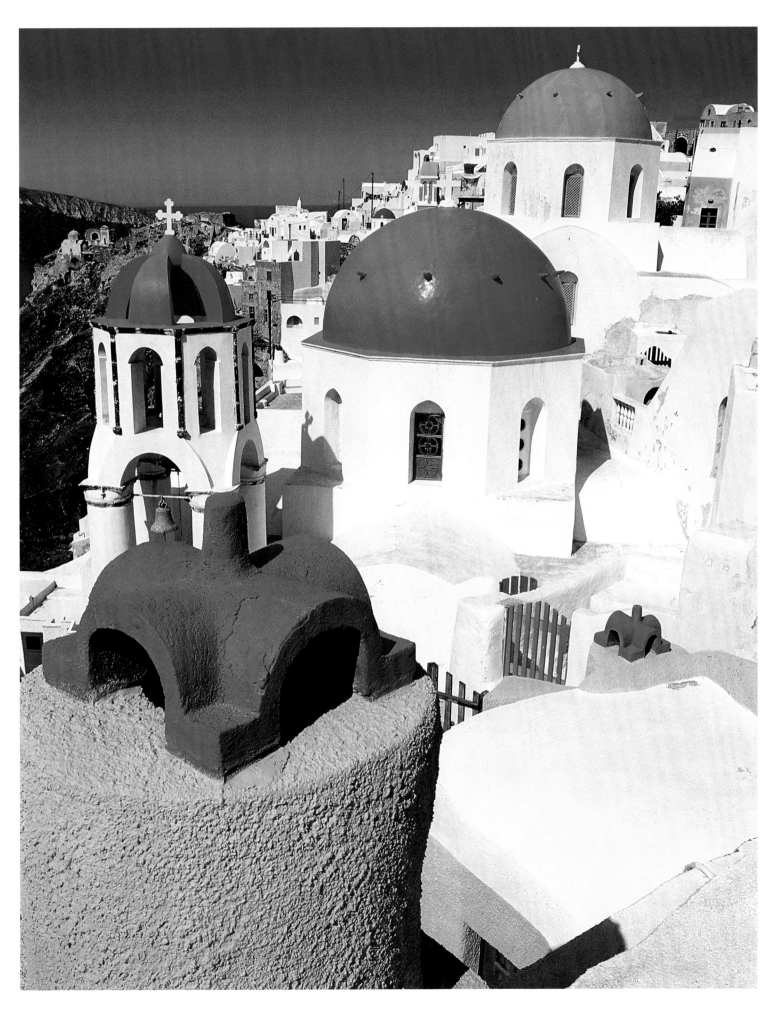

209

Κυκλάδες: Σαντορίνη, Οία.
Cyclades: Santorini, Oia.

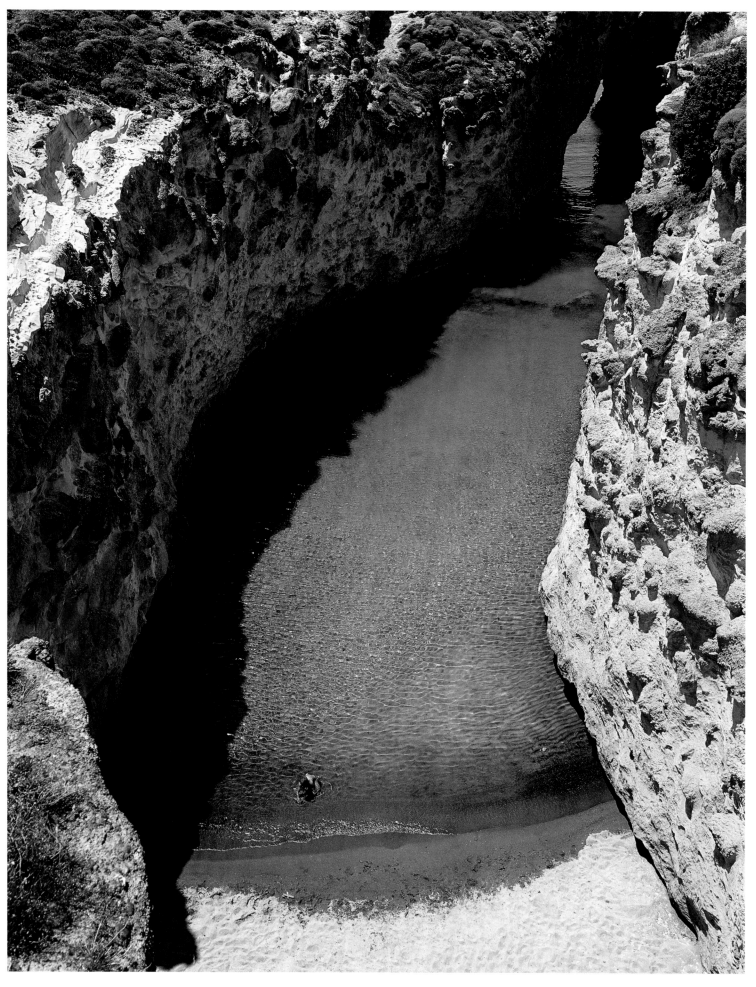

Κυκλάδες: Μήλος.
Cyclades: Milos.

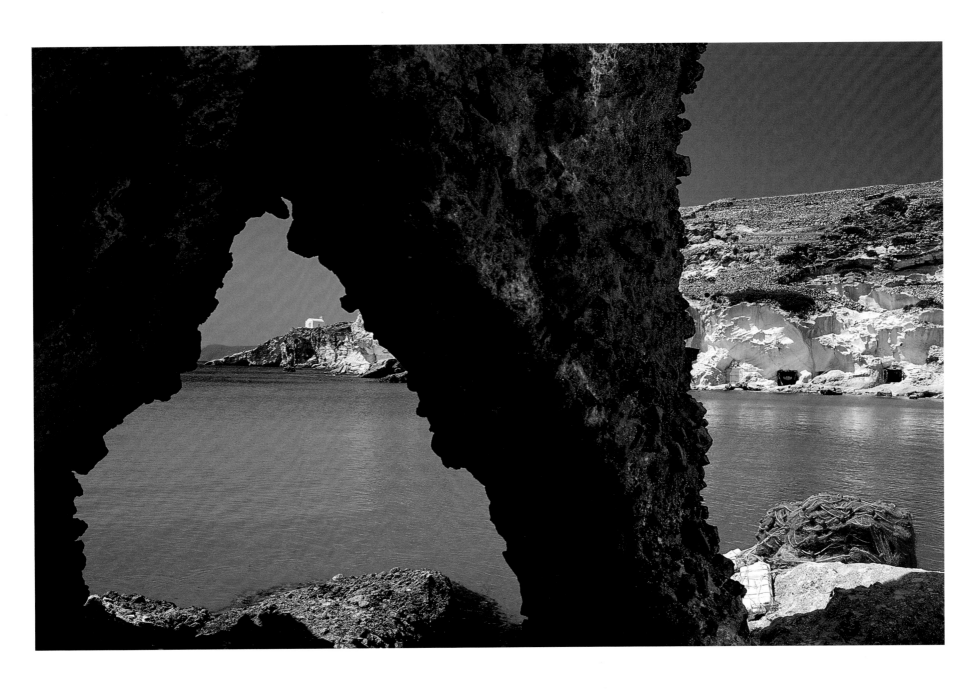

211

Κυκλάδες: Κίμωλος. • Cyclades: Kimolos.

212

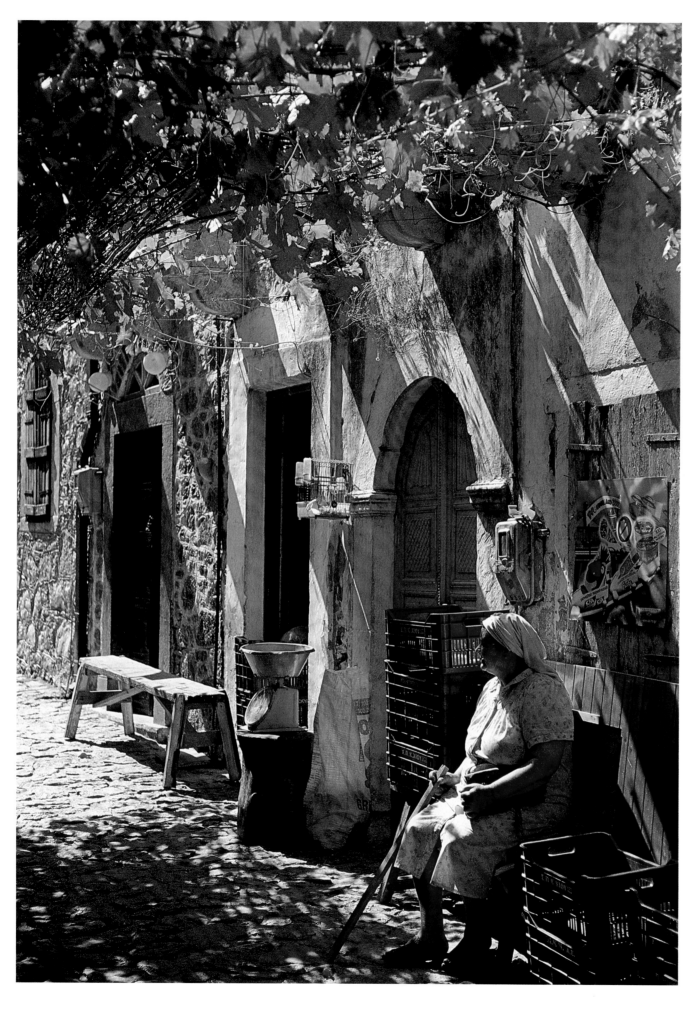

ΒΑ. Αιγαίο: Χίος, Μεστά.
ΝΕ. Aegean: Chios, Mesta.

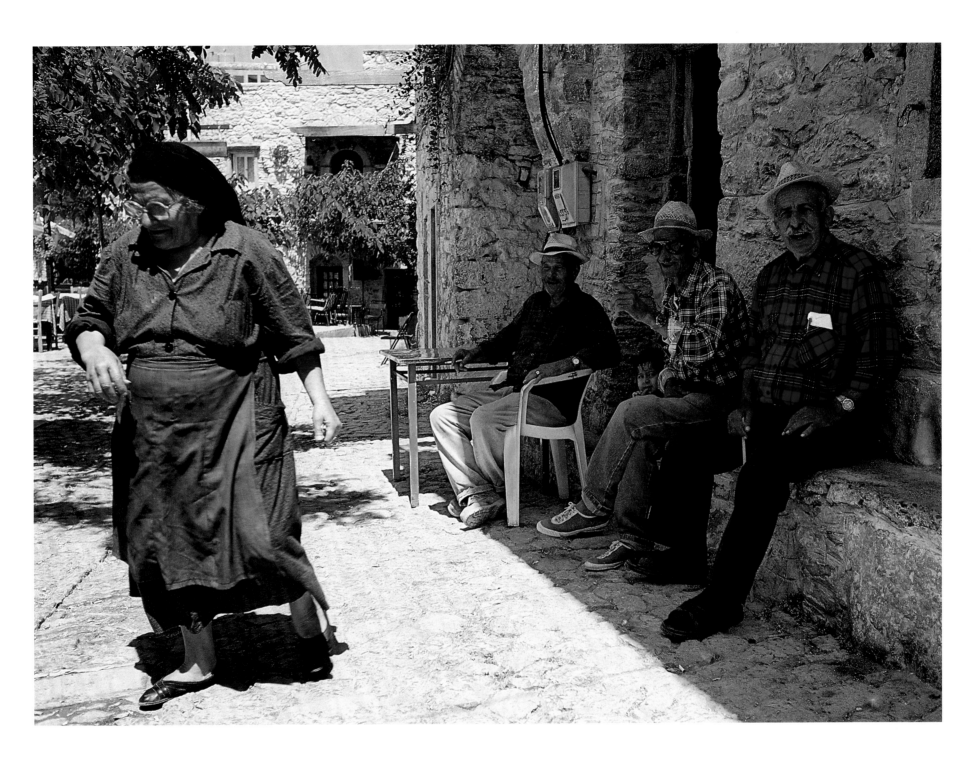

213

ΒΑ. Αιγαίο: Χίος, Μεστά. • ΝΕ. Aegean: Chios, Mesta.

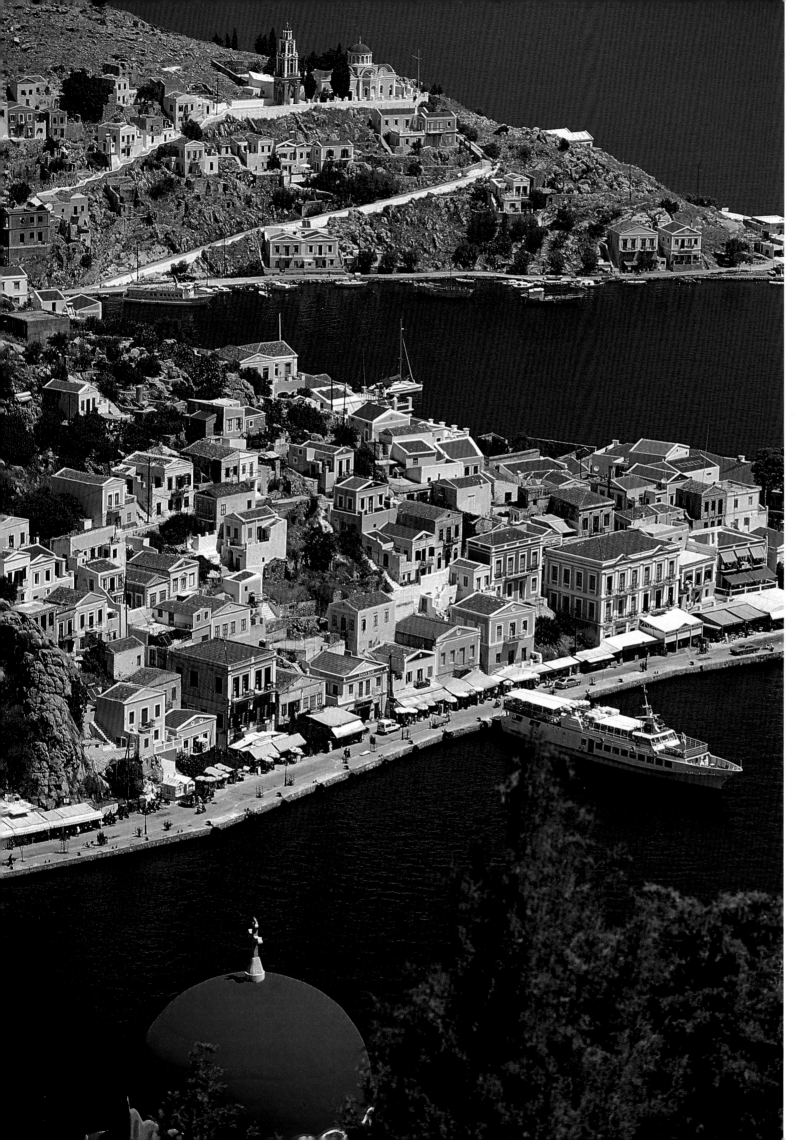

Δωδεκάνησα: Σύμη.
Dodecanese: Symi.

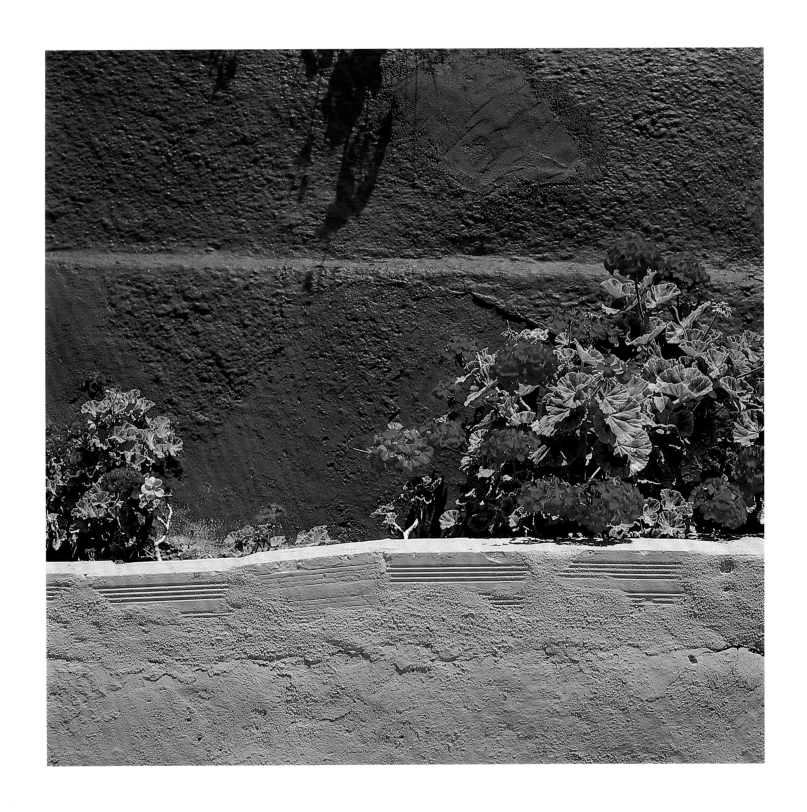

215

Δωδεκάνησα: Πάτμος. • Dodecanese: Patmos.

216

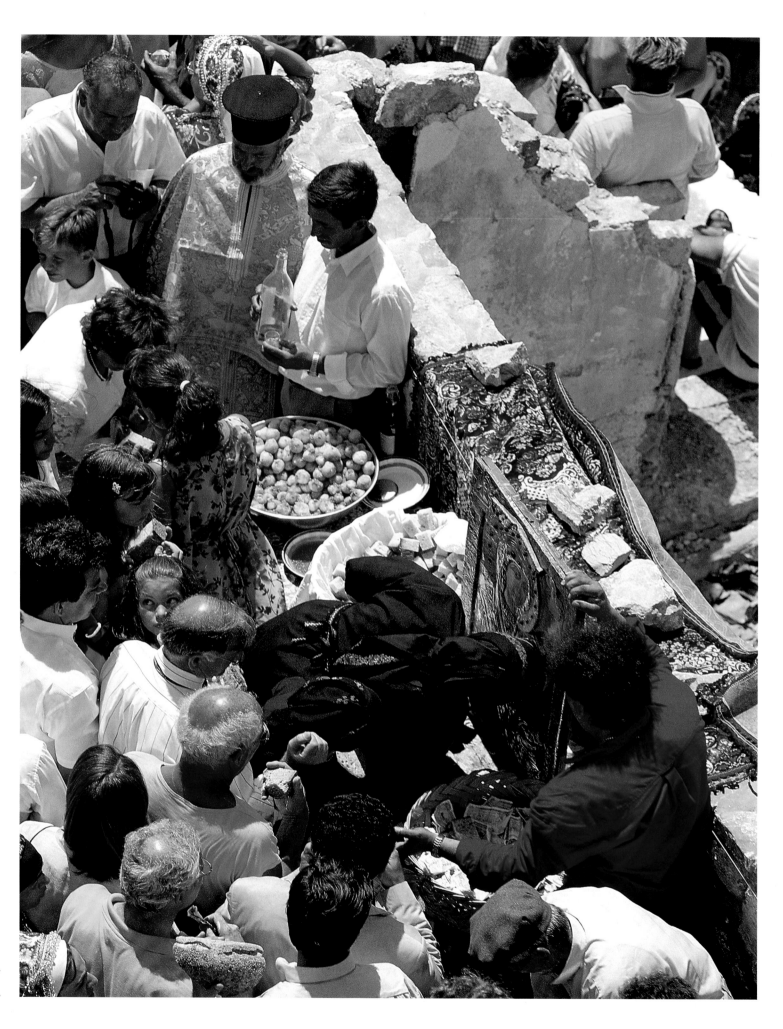

Δωδεκάνησα: Κάρπαθος, Όλυμπος.
Dodecanese: Karpathos, Olymbos.

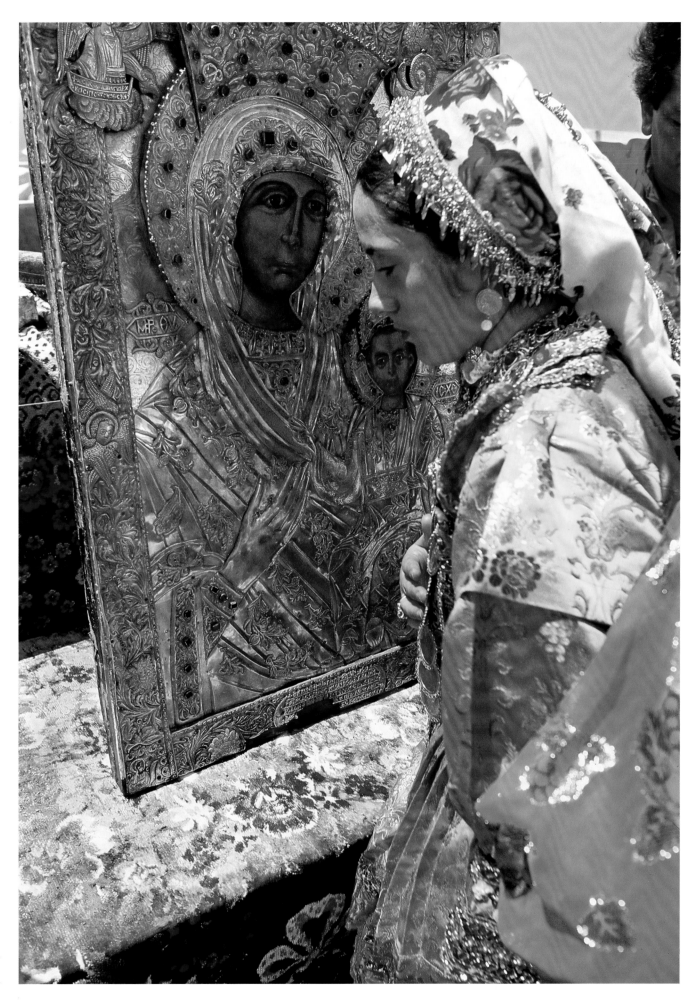

217

Δωδεκάνησα: Κάρπαθος, Όλυμπος.
Dodecanese: Karpathos, Olymbos.

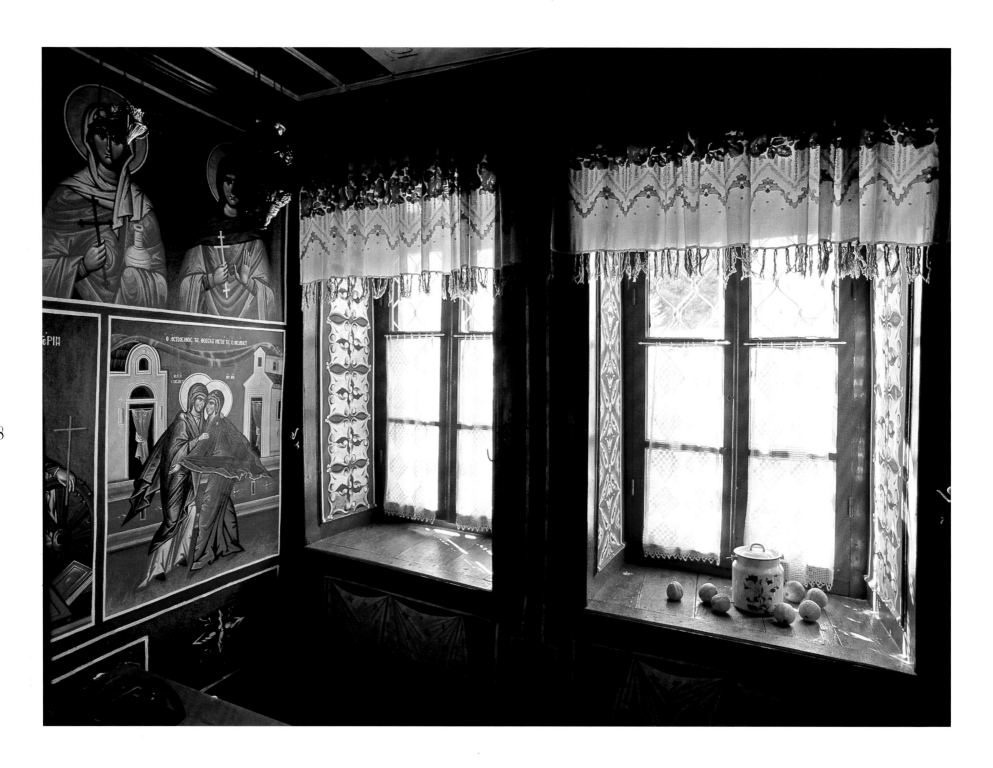

Μακεδονία: Νυμφαίο. • Macedonia: Nymfaio.
Δεξιά: Μακεδονία: Σιάτιστα. • Right: Macedonia: Siatista.

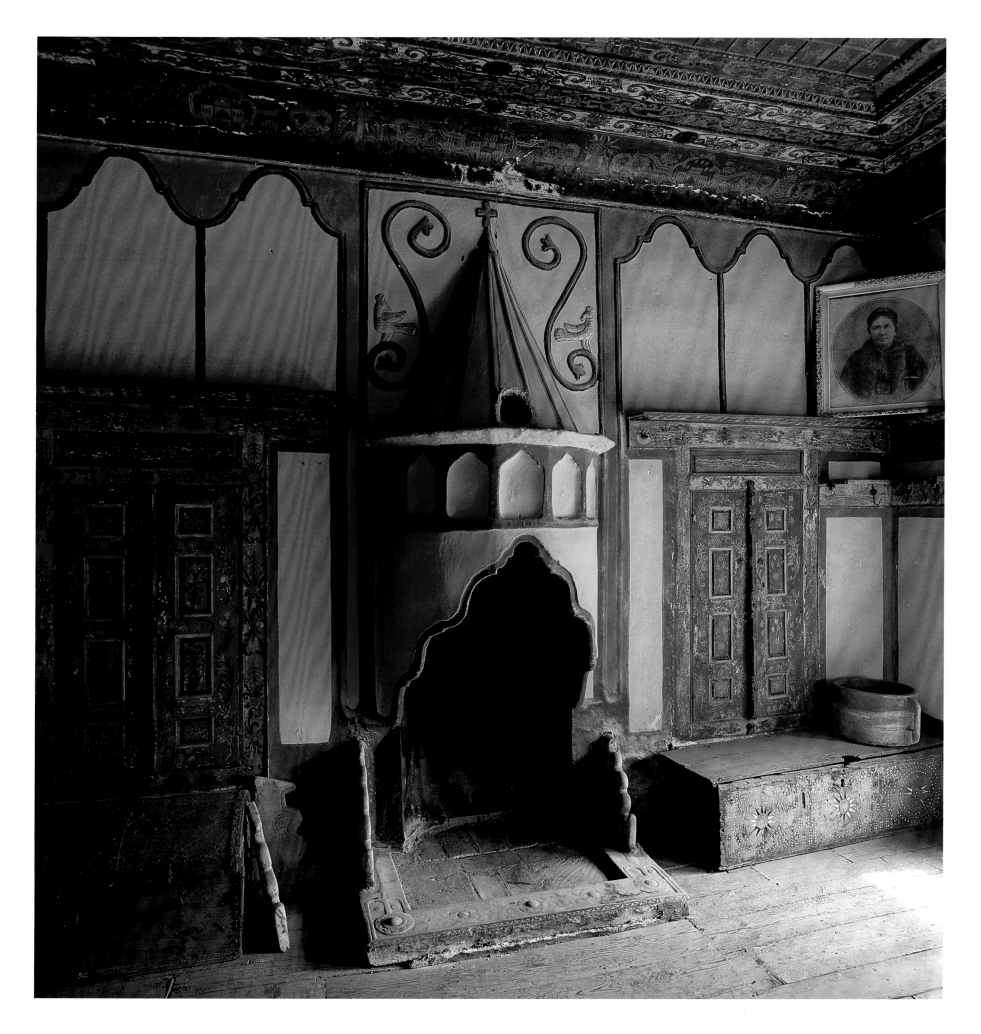

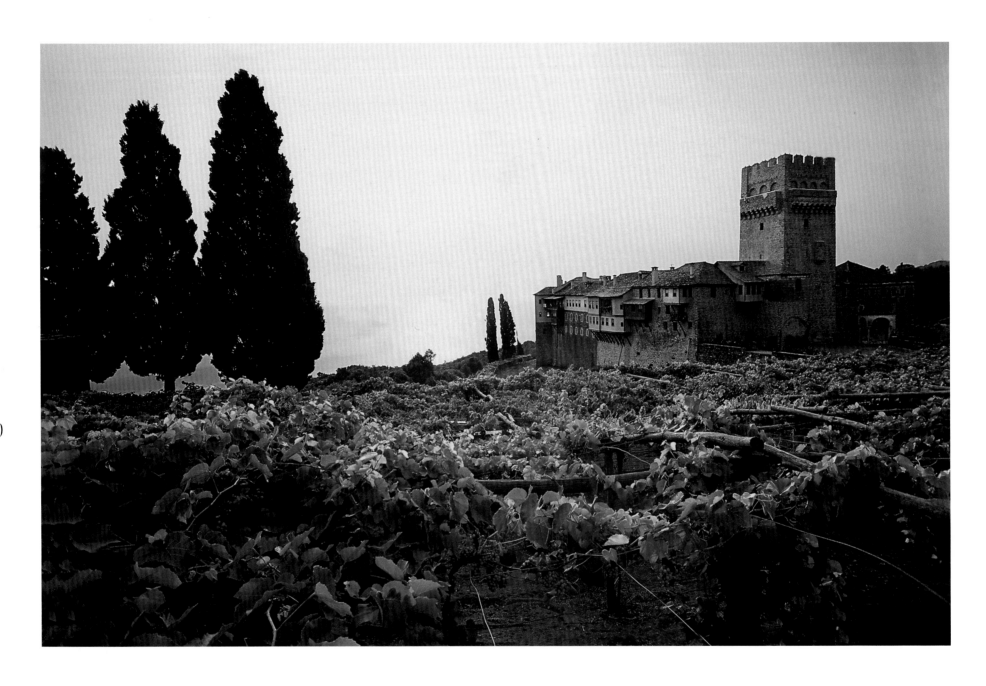

220

Ἅγιον Ὄρος, Μονὴ Καρακάλου. • Holy Mountain, Monastery of Karakalou.

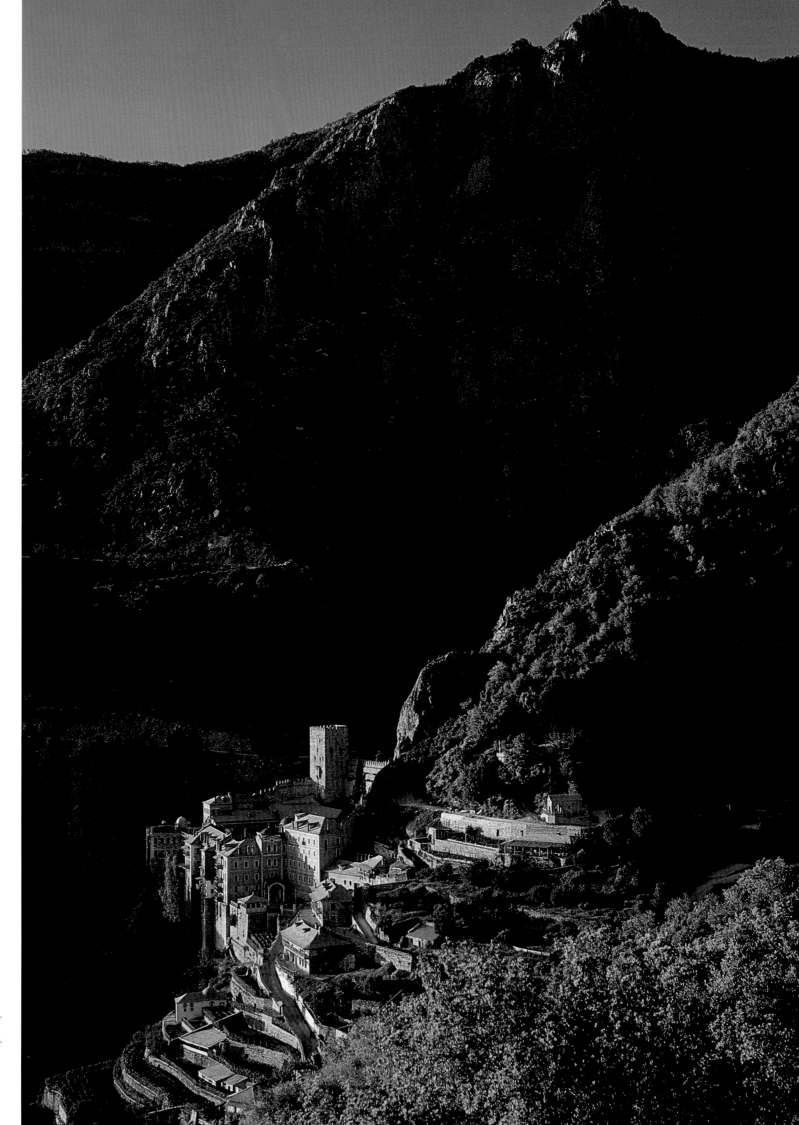

Άγιον Όρος, Μονή Αγίου Παύλου.
Holy Mountain, Monastery of Agios Pavlos.

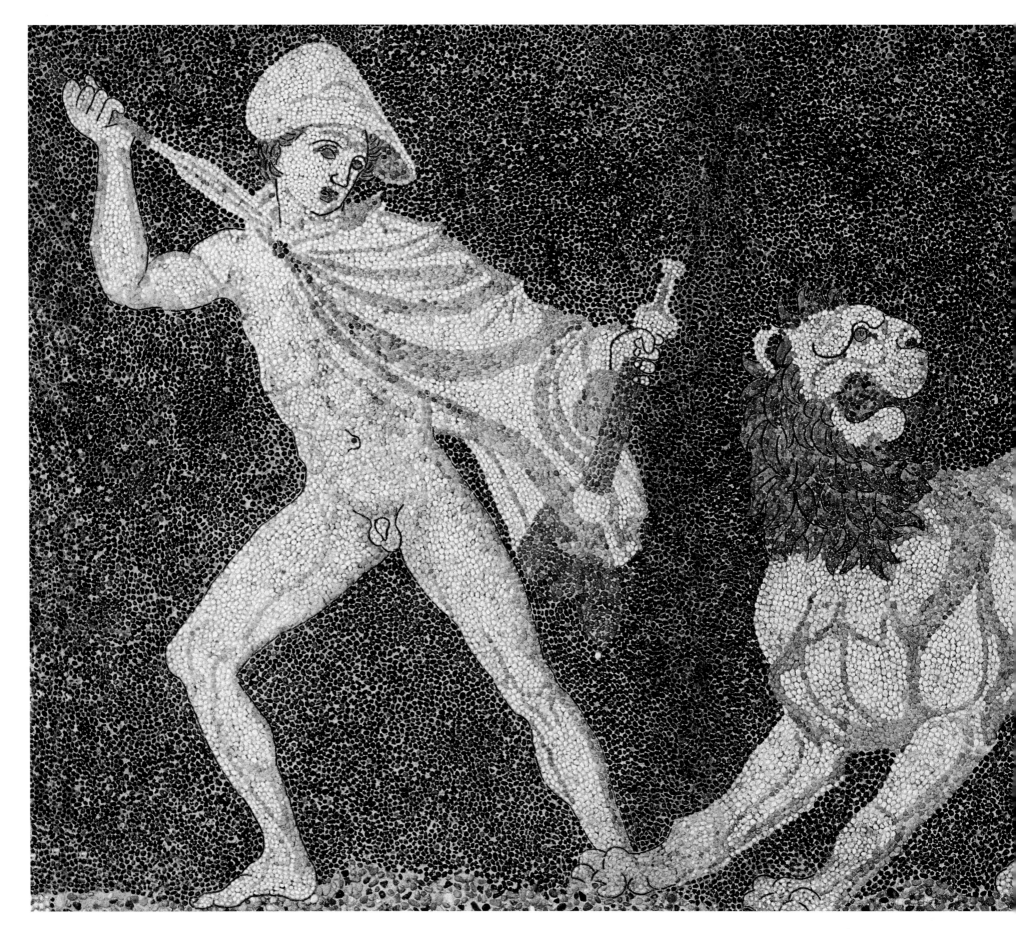

222

Μουσείο Πέλλας. Ψηφιδωτό δάπεδο οικίας.
Pellas Museum. Mosaic floor from a house.

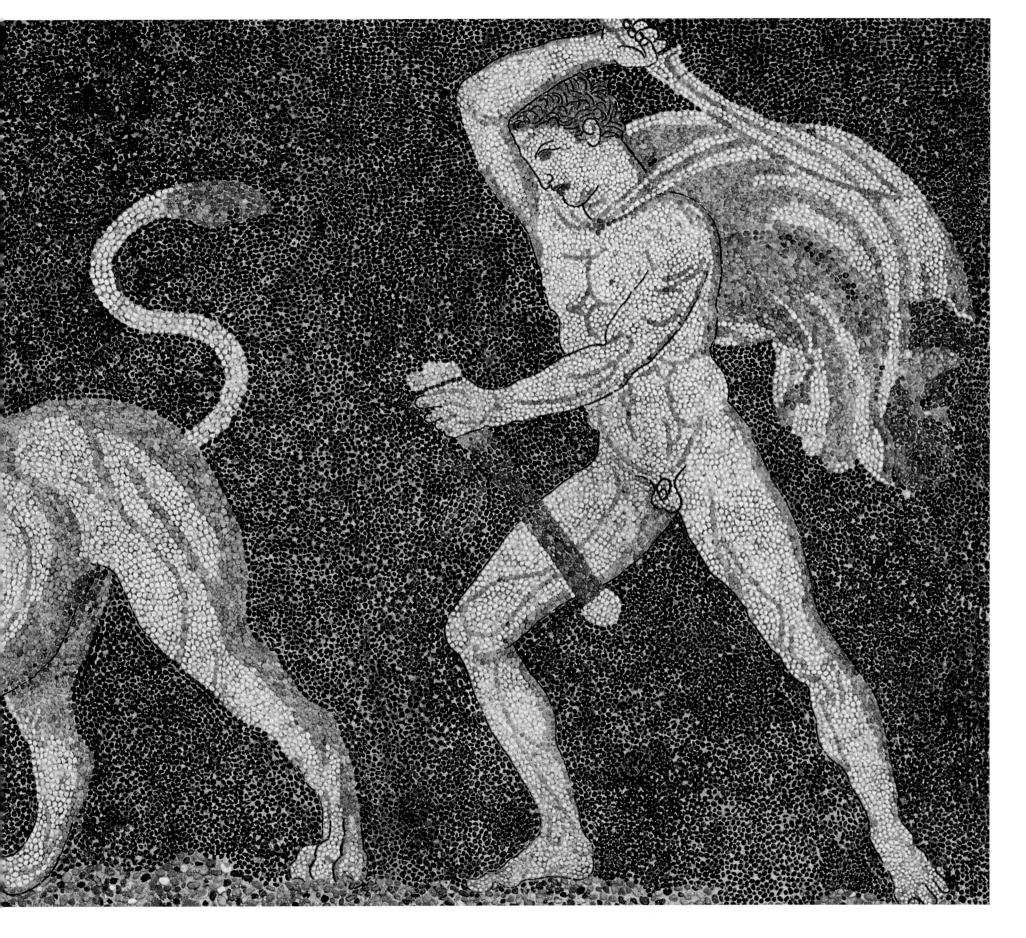

223

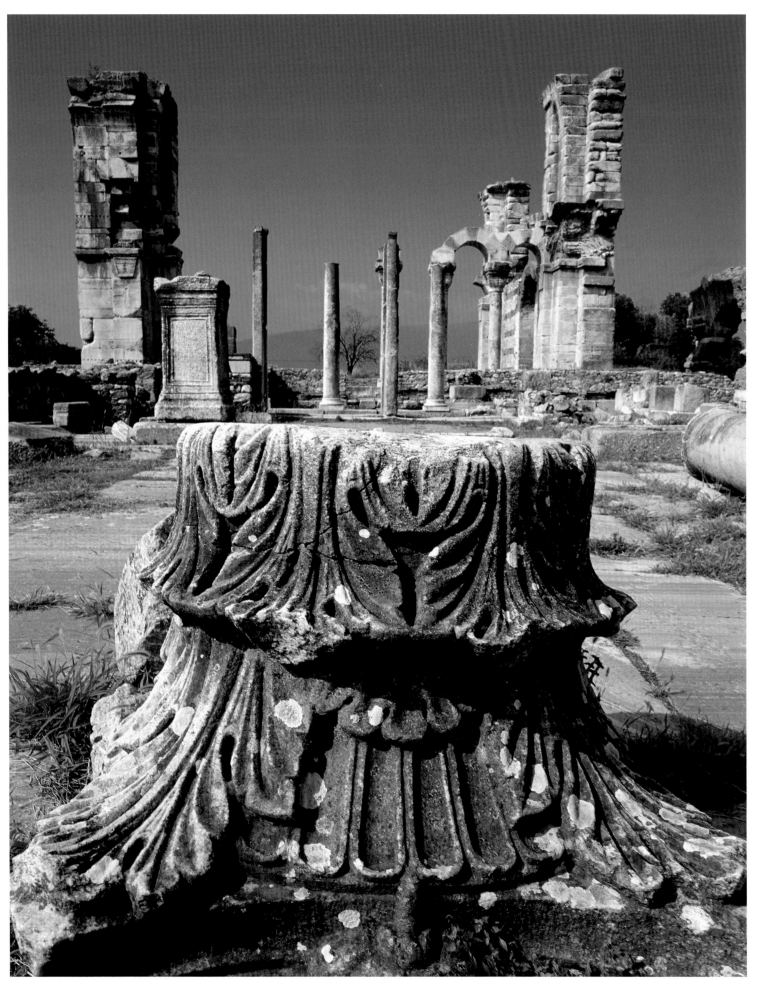

224

Μακεδονία: Αρχαιολογικός
χώρος Φιλίππων.

Macedonia: Archaeological
site of Philippi.

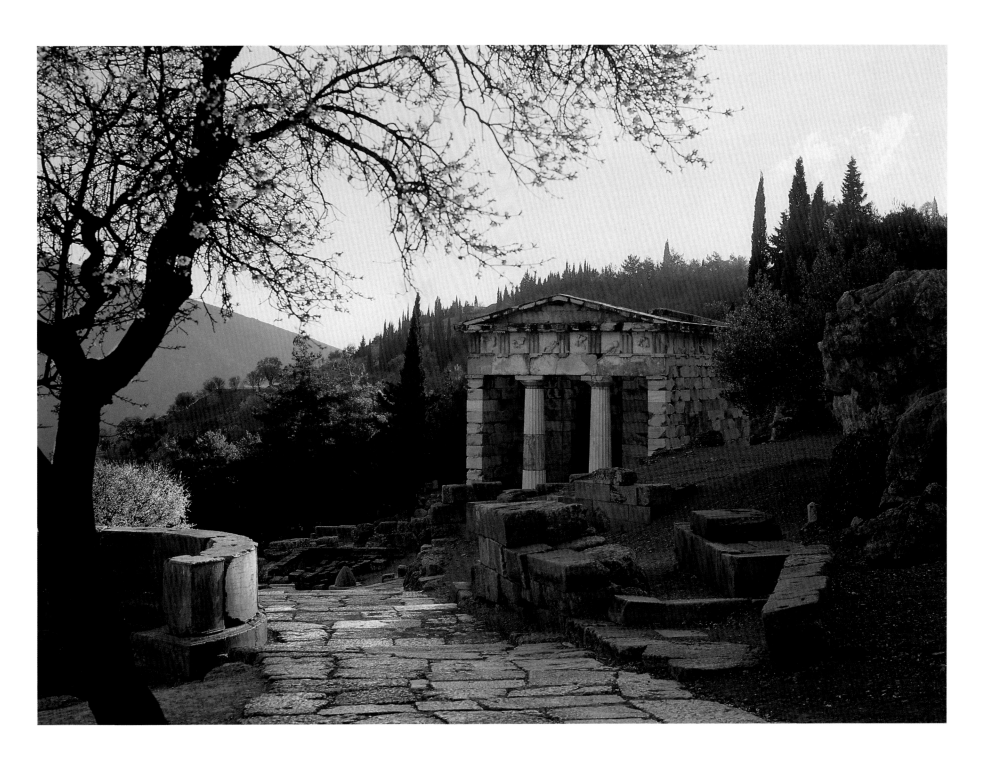

225

Στερεά Ελλάδα: Δελφοί. • Central Greece: Delphi.

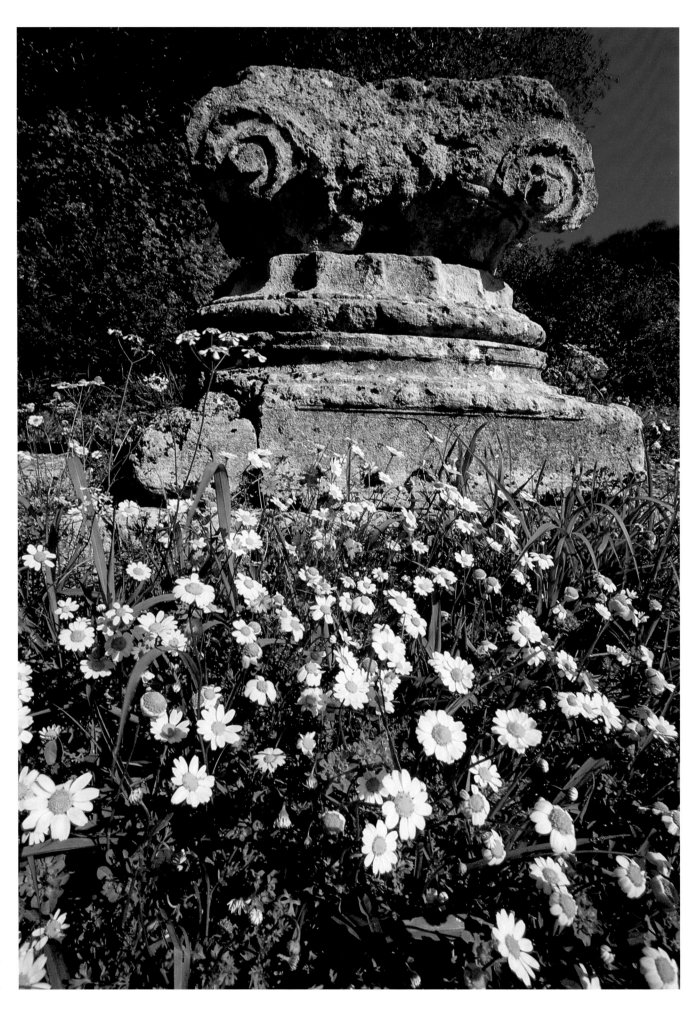

Πελοπόννησος: Αρχαία Ολυμπία.
Peloponnese: Ancient Olympia.

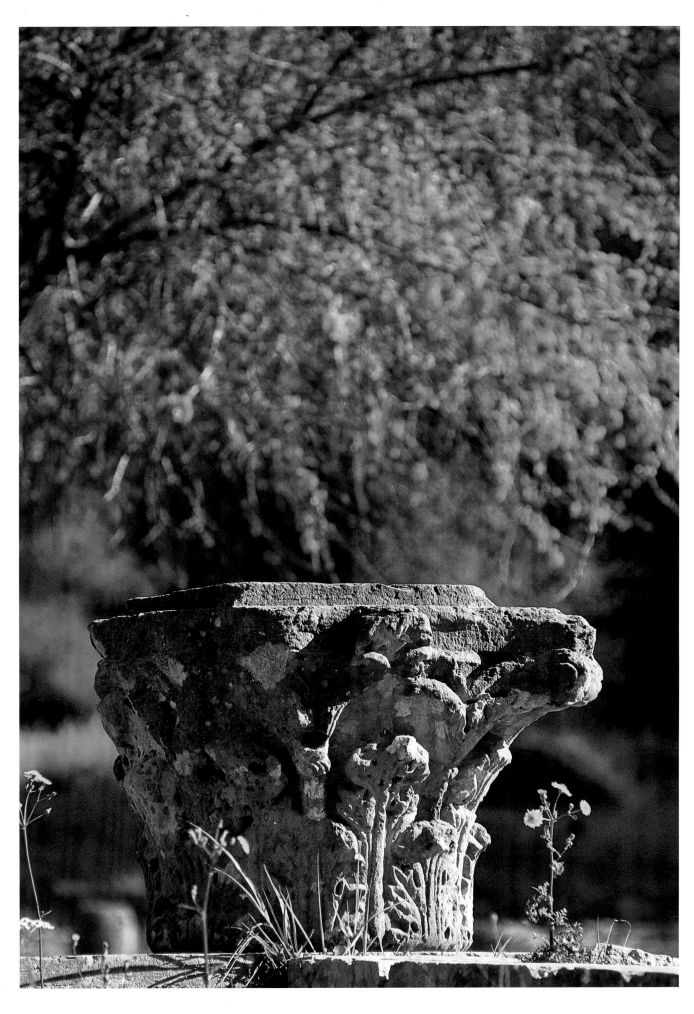

227

Πελοπόννησος: Αρχαία Ολυμπία.
Peloponnese: Ancient Olympia.

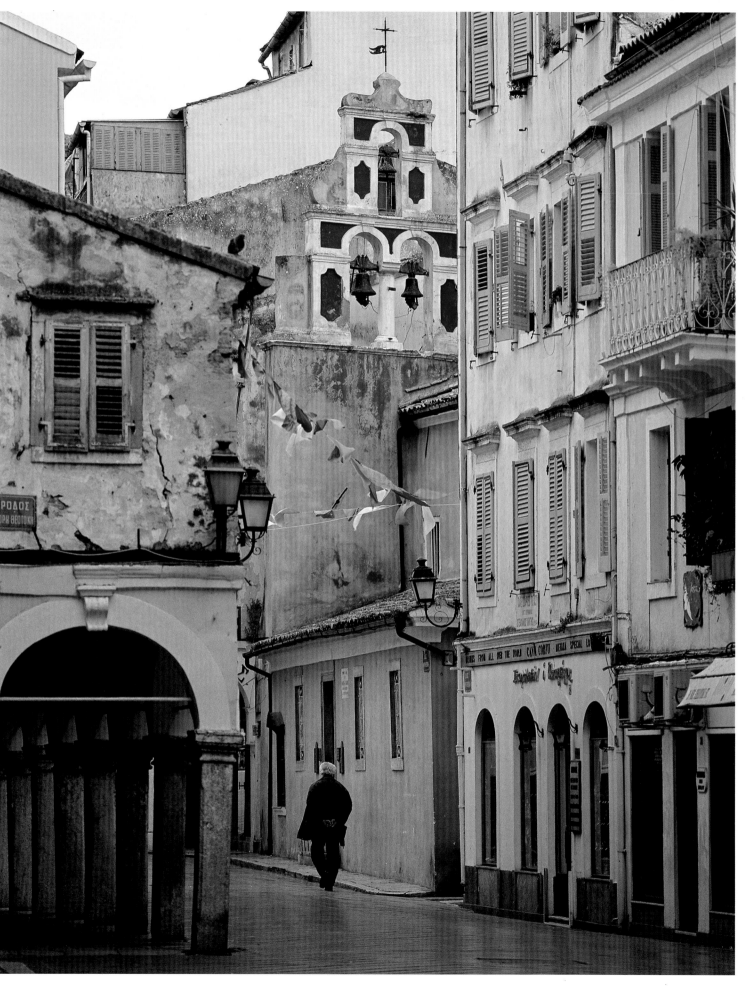

Αριστερά, δεξιά: Επτάνησα: Κέρκυρα.
Left, right: Ionian Islands: Corfu.

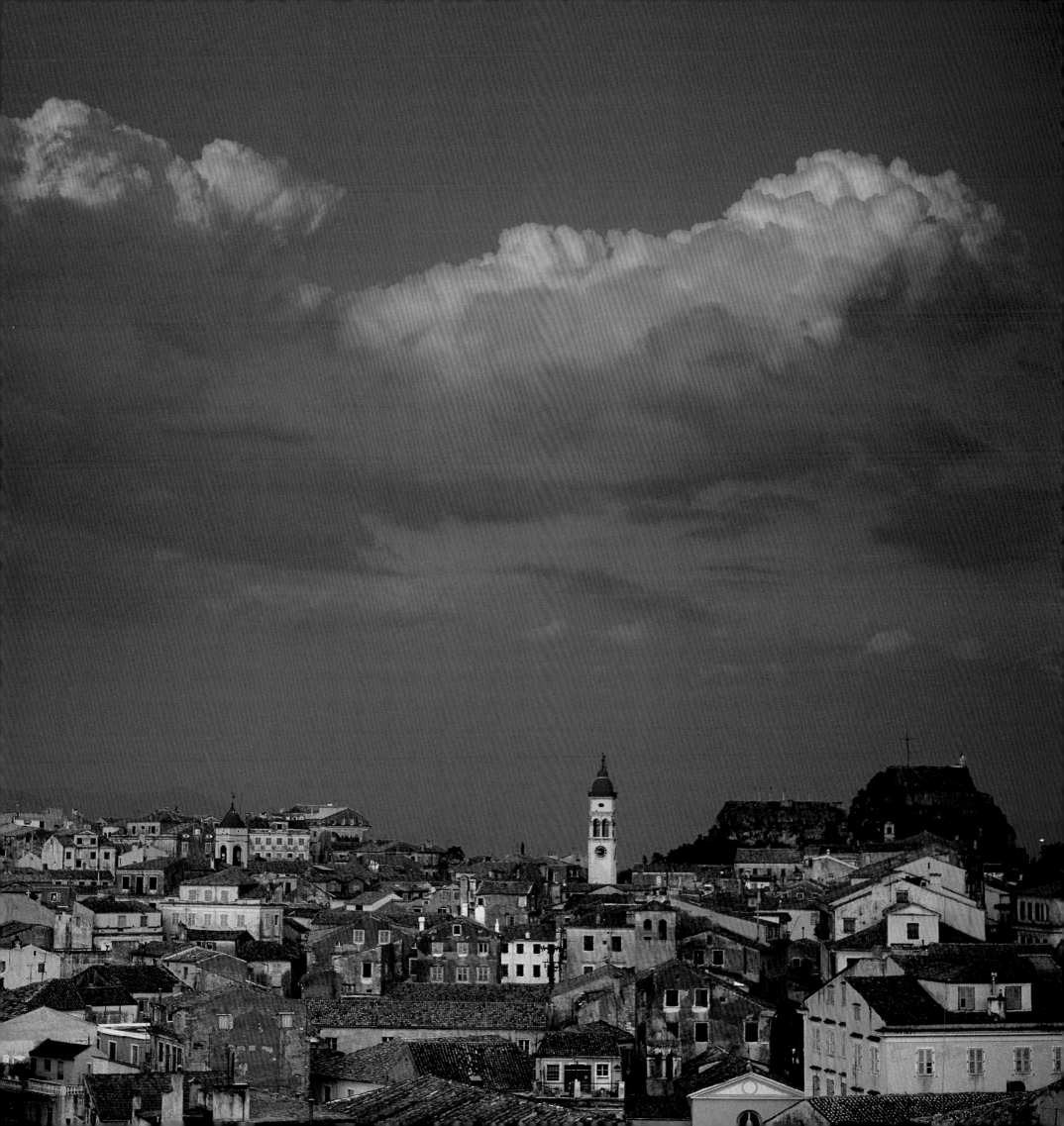

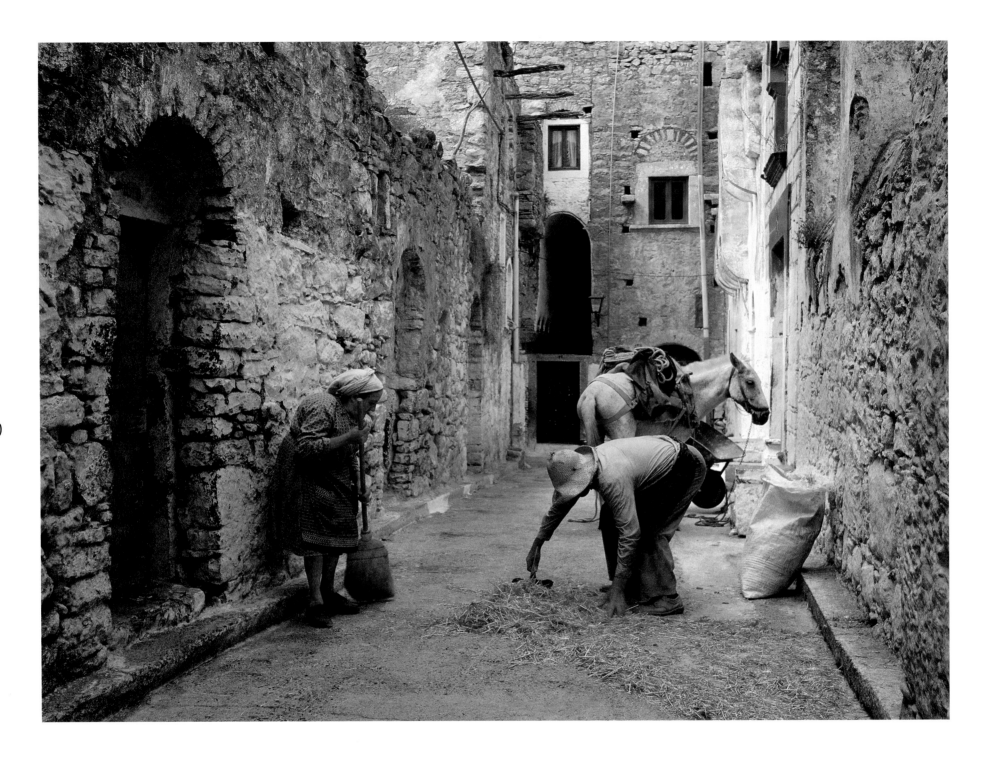

ΒΑ. Αιγαίο: Χίος, Μεστά. • NE. Aegean: Chios, Mesta.

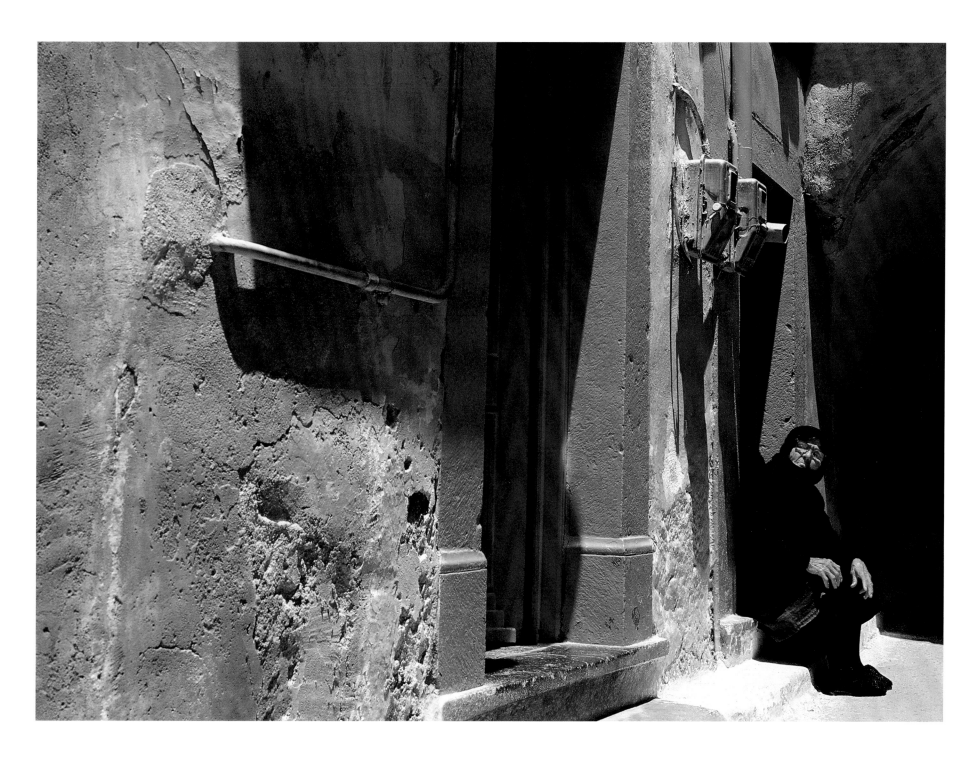

ΒΑ. Αιγαίο: Χίος, Πυργί. • ΝΕ. Aegean: Chios, Pyrgi.

232

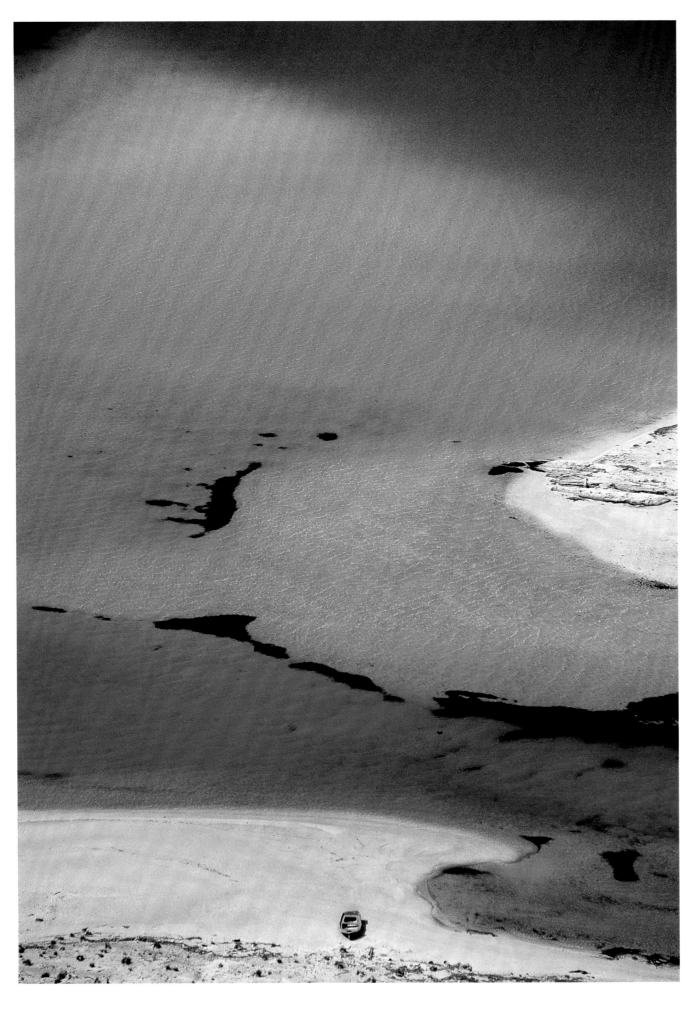

Κρήτη: Γραμβούσα.
Crete: Gramvousa.

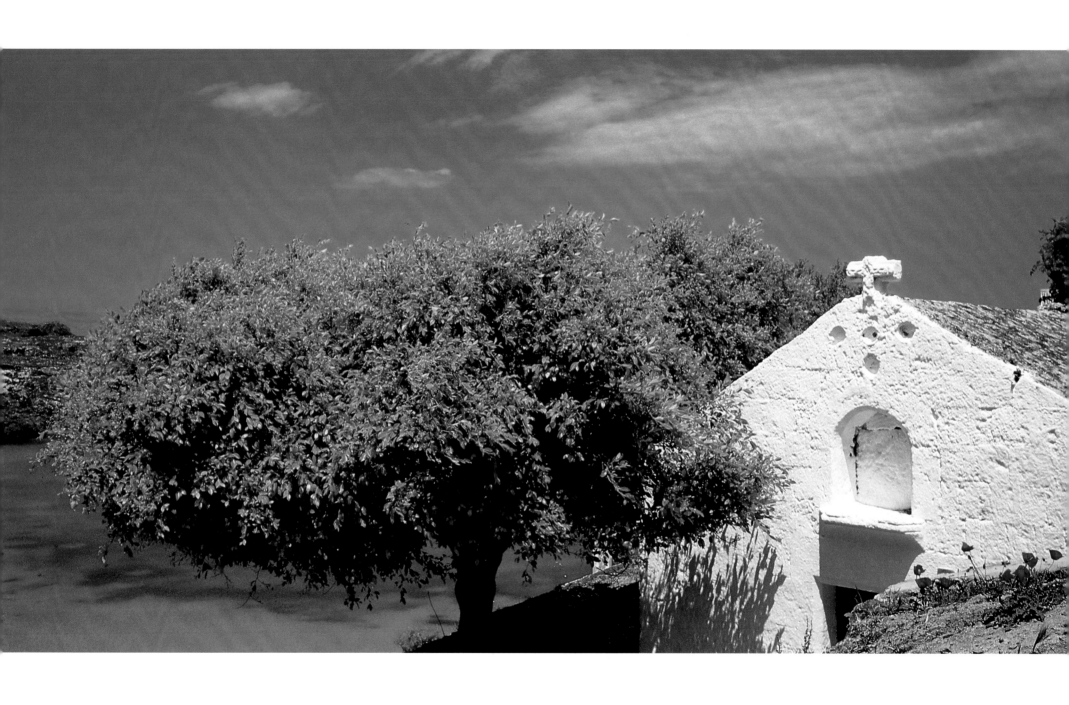

Δωδεκάνησα: Ρόδος, Λίνδος. • Dodecanese: Rhodes, Lindos.

ΕΥΡΕΤΗΡΙΟ ΦΩΤΟΓΡΑΦΙΩΝ

234

235

Το άλμπουμ του Νίκου Δεσύλλα ΕΛΛΑΔΑ. ΠΑΤΡΙΔΑ ΤΟΥ ΦΩΤΟΣ
εκτυπώθηκε στην Ελλάδα την περίοδο 2000-2001 για τις εκδόσεις ΣΥΝΟΛΟ.

Καλλιτεχνική διεύθυνση: ΜΑΡΙΑ ΚΑΡΑΤΑΣΣΟΥ
Εξώφυλλο, σχεδιασμός κειμένων: ΣΤΕΛΛΑ ΠΕΡΠΕΡΑ
Atelié: ΜΑΡΙΑ ΚΟΚΟΤΟΥ
Επιμέλεια ελληνικού κειμένου: ΟΛΓΑ ΣΕΛΛΑ
Διαχωρισμοί χρωμάτων: ΤΟΞΟ Ο.Ε
Μοντάζ, εκτύπωση: ΕΠΙΚΟΙΝΩΝΙΑ ΕΠΕ
Βιβλιοδεσία: ΑΦΟΙ ΜΟΥΤΣΗ Ο.Ε.

Nikos Desyllas album GREECE. THE LAND OF LIGHT
was printed in Greece between 2000-2001 for SYNOLO publications.

Art Director: MARIA KARATASSOU
Cover, text disign: STELLA PERPERA
Atelié: MARIA KOKOTOU
Translation: HILARY SAKELLARIADIS
Colour separations: TOXO & CO.
Montage, printing: EPIKINONIA LTD
Binding: MOUTSIS BROS & CO.